한국의 미, 최고의 예술품을 찾아서

회화　공예

1

한국의 미, 최고의 예술품을 찾아서

1 회화 공예

—

2007년 8월 10일 초판 1쇄 발행

2013년 2월 20일 초판 2쇄 발행

—

지은이 안휘준 정양모 외

—

펴낸이 한철희
펴낸곳 돌베개
등록 1979년 8월 25일 제406-2003-000018호
주소 (413-756) 파주시 회동길 77-20(문발동)
전화 (031)955-5020
팩스 (031)955-5050
홈페이지 www.dolbegae.com
전자우편 book@dolbegae.co.kr

—

책임편집 윤미향
책임디자인 이은정
디자인 빅정은 박정영
제작·관리 윤국중 이수민
마케팅 심찬식 고운성
필름출력 (주)한국커뮤니케이션
인쇄·제본 영신사

—

ⓒ 안휘준 정양모 외 필자 16인·교수신문, 2007

ISBN 978-89-7199-280-7 04600

ISBN 978-89-7199-279-1 04600(세트)

—

이 도서의 국립중앙도서관 출판시도서목록(CIP)은

e-CIP 홈페이지(http://www.nl.go.kr/cip.php)에서

이용하실 수 있습니다. (CIP제어번호:CIP2007002254)

한국의 미, 최고의 예술품을 찾아서

회화 공예

1

안휘준 정양모 외 지음

돌베개

우리 전통예술의 정신과 아름다움

우리 시각에 들어오는 자연은 아름답다. 지구와 지구를 구성하고 있는 산과 들, 바다와 호수와 강물과 바람과, 여기 살고 있는 모든 생물들은 물론 하늘의 해와 달, 별들도 모두 얼마나 아름다운가!

우리 같은 범인이 단순히 따져볼 때 자연에는 두 가지가 있다고 생각한다. 하나는 인간의 기준으로 보아서는 거의 영구불변하며 어떤 부동의 절대적 원리와 법칙에 따라 터럭만큼의 오차도 없이 일정하게 운행되는 자연이 있다. 이 자연은 우리가 볼 수 있는 것과 없는 것이 있으며, 볼 수 없는 것은 물론 볼 수 있어도 거의 헤아릴 수가 없다. 또한 가지는 우리가 늘 보며 접하고 있으며, 가변적이고 원리와 법칙에 따라 운행되지만 변화무쌍하며, 우리가 볼 수 있고 헤아릴 수 있으며, 겉으로 보기에는 자유분방하다.

우리는 영구불변하는 자연에서 과학을 배웠고 가시적이고 가변적인 자연에서 예술(미술예능)을 배웠다. 우주 안에서 아주 작은 점과 같은 지구에서 보아도 영구불변

5

하는 자연에는 조금씩 차이가 있으며, 가시적이고 가변적인 자연은 같은 지구 안에서 천차만별의 차이가 있다.

인간은 환경의 동물이다. 인간 역시 지구 안에서 벌어지는 자연현상 중 하나인데 단지 조금 특이한 자연현상이라, 생각(思考)하고 행동하고 나름대로 창작 활동도 한다. 그 창작물이 쌓여서 문명이 되고 문화가 된다. 그런데 지구 안의 자연환경이 천차만별이고 거기서 생성된 문화도 천차만별이라, 지구상의 모든 미술도 천차만별로 각양각색이고 다종다양하다. 인간의 창작물은 자연에는 감히 미치지 못해도 삶의 질을 높일 수 있다. 그중에는 상당히 뛰어난 것도 있다. 극동 삼국만을 보아도 우리나라, 중국, 일본의 미술이 크게 다르다. 같은 나라 안에서도 각 지역에 따라, 시대에 따라 미술에 차이가 있다.

미술은 한 나라와 민족의 얼굴이며 아름다운 전통이 된다. 거기에는 그 나라와 민족의 철학도 미학도 있고 주체성도 있으며, 자존심과 자긍심도 그 안에서 자라고 확립된다. 지금 세계는 문화와 정보의 시대라고 한다. 문화는 현실이면서 원대한 이상이고, 그 나라와 민족의 현재와 미래의 정신세계와 현상세계를 아름답고 풍요롭게 할 수 있는 원동력이다. 다만 정보도 현실이며 미래이지만 물질적인 풍요를 목적으로 한다.

조선시대까지 우리 미술은 전통을 무한히 새롭게 일구어나가서 분명히 우리만이 지니는 아름다움과 창의력과 독창성이 있었다. 이는 우리의 자존심과 자긍심이었으며 우리를 지탱하는 원동력이었다. 그러나 일제강점기를 거치면서 빼앗기고 더러운 때가 묻고 찢기고 상처입어 우리 미술의 참모습은 어디에서도 찾아보기가 여간 어렵지 아니하다. 이제 우리 미술이 기지개를 켜기 시작하고, 그 참모습을 더듬어 되살리려 하며, 오랜 전통의 기반 위에서 새로운 전통을 세워나가려 하고 있다. 그래서 우리 미술사를 연구하는 사람의 책임과 의무가 한량없이 크고 많을 수밖에 없는데 미술사 교육의 부재, 일부 현대

미술가들과 나라를 다스리는 사람들과 국민의 인식 부족, 미술사 연구 인력의 부족, 연구 기관과 시설의 빈약함 등이 발목을 잡고 있다.

한국의 미술이 제자리를 잡아가려고 하는 이때, 교수신문사가 오랜 숙고와 면밀한 계획 끝에 우리 미술품에 대한 감상과 이해를 한 단계 높이고자 기획 연재한 '한국의 미, 최고의 예술품을 찾아서'는 미술사 연구의 난점을 하나하나 풀어나가는 데 있어 초석이 될 뜻있는 작업임에 틀림없다. 우리 미술에 대한 국민의 관심과 이해는 1960년대 후반 이후 꾸준히 확산되어오고 있으며, 이번 기획은 우리 미술에 대한 이해와 관심이 좀 더 넓고 깊어질 수 있는 계기가 되었다고 생각한다.

자연현상처럼 인간의 미술활동도 천태만상이고 다종다양하고 각양각생이어서 가치가 있고 재미있고 흥미가 있는 것이다. 거기에 각 시대·나라와 지역들의 문물이 독특한 개성과 창의력과 뛰어난 조형 역량을 갖추었다면, 그 사회는 물론 인류의 미술문화 발전에도 크게 기여할 수 있는 것이다.

과거 일제강점기와 해방기를 거치면서 1960년대까지만 해도 우리 전통미술에 대해, 중국 미술의 아류라던가 세계 미술의 흐름에서 뒤떨어진 고리타분하고 케케묵은 냄새가 나서 어디 구석진 벽장 속에 있어야 할 것이라고 생각하는 사람들이 많았다. 당시 외국에 나가서 공부하고 온 사람은 물론 외국으로 다니면서 견문을 넓히고 온 사람도 아주 귀한 존재였다. 그런 앞서 간다고 하는 분들이 박물관에 와서 '정 선생, 박물관에서 근무하시기 한가하고 지루하시죠. 별로 연구할 것도 없는 것 같은데…. 외국 박물관에 가 보면 화려하고 너무 뛰어나고 훌륭한 유물들이 보는 이의 눈을 황홀하게 만듭니다. 우리 국립박물관에 와보니 진열품도 얼마 안 되고 별로 볼 만한 것도 없으니 말입니다'라고 말하고는 안쓰러워하면서 가는 분이 많았다. 외국의 화려하고 찬란하고 권위와 위엄을 갖춘 미술품이 그분들의 마음과 눈을 황홀하게 만든 것이다.

한국의 자연은 참으로 아름다워 보면 볼수록 느끼면 느낄수록 그 아름다움

이 깊숙이 자리하여, 그 자연에 동화되어간다고 생각된다. 그렇다고 사람을 위압하는 높고 큰 산이나 놀랄 만큼 큰 강이나 넓은 호수는 없고, 자연의 엄청난 재해에 대비해서 이를 막고 극복하여 인간의 힘이 상당하다는 것을 내세울 기회도 없었다. 다시 말하면 인간과 자연이 매우 친근하게 살면서 마치 하나와 같았다. 자연은 인간을 보존하고 인간은 자연의 혜택에 감사하면서 자연을 훼손하지 아니하여 있는 그대로를 사랑하였다.

집터를 함부로 잡는다던지 무덤자리를 함부로 잡거나 옮긴다던지 대사를 치르는 날을 마음대로 잡는다던지 하는 등, 직접 인사에 관한 일을 절대로 마음대로 하지 아니하였다. 오래된 나무를 함부로 벤다던지 큰 바위를 마음대로 건드려 훼손한다던지 산맥을 잘라 지맥을 흐려놓는다던지 하는 등, 자연을 훼손하는 등의 일은 더욱 엄한 벌을 받는다고 생각하였다. 모든 자연에는 신격이 있다고 믿어 자연의 순리와 법도를 존중하고 이를 훼손하지 않았던 것이다.

우리는 자연에서 과학을 배웠고 아름다움의 본질을 배웠다. 그리고 우리는 자연의 순리와 법도에 따라 살면서 자연과 아주 친근하게 하나가 되었다. 그래서 한국미술의 본질은 자연에서 터득한 과학적 기초 위에, 가시적이고 가변적인 자연과 같은 아름다움을 만들어내는 것이었다고 생각한다. 자연적인 것은 인위적인 것과 다르다. 자연스러움과, 어색하고 어딘지 억지로 하는 것과는 다르다. 자연계에 불필요한 것은 없다. 모든 생물은 물론 자연현상도 꼭 필요한 것만 갖추고 있다. 그런데 이런 자연에 사람이 마음대로 무엇을 갖다가 붙이거나 잘라내면 자연스럽지 아니하다. 사람이 높은 관직에 오르거나 큰돈을 벌면 목에 힘을 주고 어깨를 으쓱대는 것도 자연스럽지 아니한 것이다.

우리는 집을 짓되 뒷산과 앞의 시내와 들녘 사이의 적절한 위치에 자리를 정한다. 산하도 훼손하지 아니하고 살기도 편리한 곳이다. 자연의 크기에 걸맞게, 사람의 크기에 맞추어 집을 짓는다. 자연에서 얻은 재질로 집을 짓고 조각을 하고 공예품을 만들

되, 자연에서 얻은 재질의 아름다움과 자연의 향기를 창작품에 그대로 담아두려 한다. 목공예에서 목리木理(나뭇결)를 즐기면서 나무 향을 살리며 도자기에서 흙 맛을 알고 살리면 훌륭한 미술품이 되는 것이다. 권위 건축도 중국과 일본에 비하면 아주 작고 일반건축도 낮고 아담하고 단아하다. 이 층도 없고 건축적으로도 생활미술적으로도 집 안을 화려하게 장식하지 아니한다. 우리의 산하와 썩 잘 어우러지게 자연의 본질에 맞게 집을 짓는 것이다.

　　　　우리 공예는 실용과 기능을 중요시하여 실용적인 조형에 필요한 기능만을 갖춘다. 그래서 단순 간결하다. 쓸데없는 장식은 붙이지도 그리지도 아니하고, 과장하여 위엄을 나타내려고도 하지 아니한다.

　　　　자연의 이치내로 내면은 거의 완벽하지만 그 외형은 완벽하지 아니하다. 가변적이고 자유분방함이 있다. 우리 미술은 그 내면은 완벽성을 추구하지만 외형은 완벽성을 추구하지 아니하므로, 거기에 생동감이 있고 생명력이 있으되 긴장감을 유발하지 아니한다. 자연의 생태계를 자세히 살펴보면 살펴볼수록 경이롭고 재미있고 때론 파격적이고 해학적인 현상이 많다. 꿈과 낭만이 거기에 있고, 생명의 존엄성과 생에 대한 소중함을 깨닫고 희열을 맛보게 된다. 자연과 같은 아름다운 예술을 창작하려면 자연에 대한 깊은 관조와 관찰과 이해가 없으면 되지 아니한다. 우리는 자연에서 꿈과 낭만을, 해학의 아름다움과 파격의 멋을, 어우러짐과 조화의 아름다움을, 균형 잡힌 맛을 배워왔던 것이다.

　　　　이와 같이 중언부언 늘어놓는 것은 참으로 부자연스러운 것이지만, 재주가 없는 대로 그런대로 한국미술에 대한 소견을 나타내는 것을 자연스럽다고 이해해준다면, 이상 열거한 것이 우리 미술의 정신이요 아름다움이라고 말하겠다.

　　　　이번 기획에서는 먼저 한국 전통미술품을 회화, 공예, 조각, 건축의 네 분야로 분류하고, 이 네 가지의 분야 가운데 1,000점을 선정하였다. 다음 각 분야에서 10명씩의 전문가들이 심사숙고 끝에 추천한 10점의 작품을 다시 추리고, 그 가운데 분야별로 가장

선호도가 높은 10점을 선정하여 총 40점의 명품 목록이 작성되었다. 유물의 선정에는 원칙적으로 '국제적 보편성', '한국적 특수성', '시대적 대표성', '미학적 완결성'이라는 네 가지 기준이 적용되었다. 이렇게 선정된 각 분야 명품 10점을 각각 9~10명의 각 분야 전문가들이 해설하였다.

교수신문사에서는 몇몇 학자의 의견을 수렴하여 해설 내용에 포함시킬 몇 가지 지표와 같은 것을 주문하였다. 우선 작품의 이해와 감상을 도와주는 해설을 함과 동시에 미적 감흥을 전달해줄 수 있을 것, 각 작품 간의 분별을 도와줌으로써 한국미술품을 감상하기 위한 지표로 삼기에 충분한 내용들을 담았으면 하고, 그리고 중국이나 일본의 유사한 작품들과 비교해봄으로써 한국미술의 미적 특질을 이해할 수 있도록 했으면 하였다.

이 책에 실린 40점의 명품은 그 이름만 들어도 아는 사람은 가슴 설레는 감흥에 젖을 것이고, 아름다움에 취하여 희열을 느낄 수도 있고, 이렇게 아름다운 명품을 만들어 민족문화의 독창성과 우수성을 볼 수 있고 감상할 수 있는 기회를 주신 조상님들께 한없는 존경과 고마움을 뼈저리게 느끼는 분도 있을 것이다.

회화에서는 김단원(김홍도), 정겸재(정선), 윤공제(윤두서), 김추사(김정희), 조창강(조속)과 현동자(안견)의 그림 등 일반회화와, 그외에 고구려 고분벽화, 속화(민화), 궁중장병화와 불화 등이 있어 우리 그림의 각 분야별 대표작을 빼놓지 않으려고 애를 쓴 흔적이 역력하다. 공예에는 분야가 많지만 도기, 청자, 백자, 분청자 등 도자 공예품이 포함되었고 목공예, 금속공예, 문양전 등이 포함되어 있어 최고의 명품을 가려낸다는 것이 얼마나 어려운 일인가를 짐작케 한다.

불교조각에서는 석조불, 금동불, 철불, 소조불, 마애불, 목각탱, 목불 등이 포함되어 수많은 명품 중에서 최고의 명품을 지목한다는 것이 참으로 어렵다는 것을 독자 여러분도 알 수 있을 것이다. 건축에서는 궁궐건축, 사원건축, 서원건축, 조경문화, 석탑, 석교 등을 포함하여 역시 그 취사선택이 지극히 어려웠음을 실감케 한다.

학자에 따라 또는 미술 애호가에 따라서는 취사선정 등에 수없는 이견이 있을 수 있고 그것은 각자의 개성과 취향에 좌우될 것이라는 것을 누구나 잘 알고 있을 것이다. 이 점에 대해서는 넓은 이해와 양해를 바란다.

우리 문화재를 자꾸 보면 볼수록 친근하게 되고 애정 어린 눈으로 바라보게 되고 거기서 느끼는 감흥도 자꾸 커져간다. 한두 번은 물론이고 백 번 천 번을 보아야 겨우 그 실체를 파악하게 된다. 그것도 그냥 보기만 해서는 남는 것이 없다. 보고 깊이 생각하고 따져보고 널리 비교해보고 그려보고 실측해보고 설명도 써보면 조금 더 깊이 알게 된다. 우선 첩경은 명품을 많이 보고 자꾸 보는 것이다. 그러면 품격이 떨어지는 것, 이상한 것이 스스로 구분이 될 뿐 아니라 우리 미술만이 지니는 독특한 아름다움이 가슴에 쌓여 주체할 수 없는 벅찬 감동을 느낄 수 있을 것이다.

2007년 7월
정양모

'최고의 필자'들이 선정한 '최고의 예술품'

일반인들이 우리 고유의 역사와 문화가 집약된 미술품에 갖는 관심은 꾸준히 상승하고 있다. 그러나 그들에게 도자기나 회화 가운데 어떤 작품이 가장 뛰어나고 음미할 만한 것인지, 더 나아가 작품 간의 미적 특징을 어떻게 구별할 수 있는지를 묻는다면 그것은 여전히 쉽지 않은 문제로 남는다. 박물관에 전시되어 있는 수많은 우리 미술품은 알고 보지 않는 이상, 미적 감흥의 대상이라기보다 단순히 우리 조상들이 만든 유품일 뿐이다.

한국의 미美를 다룬 많은 책들이 출간되어 있고, 여러 인터넷 사이트에서도 작품 도면과 함께 설명을 제공하고 있다. 그러나 이번 기획은 각 분야별 최고의 권위자이자 전문가인 미술사학자 40인이 뽑은 '최고의 예술품'으로 높은 신뢰도를 지닌다. 작품 설명에 있어서도 한국뿐 아니라 중국, 일본 등 기타 여러 작품들과의 비교적 관점에서 서술하여 전문성이 돋보인다.

교수신문사는 각 분야를 대표하는 전문가들에게 회화, 공예, 건축, 조각 4개의 장르별로 한국을 대표하는 예술품 추천을 의뢰했다. 각 분야별 10인의 권위자에게 최고의 예술품으로 선정할 만한 5개의 작품을 추천이유와 함께 설문조사를 실시한 것이다. 추천의 기준은 '국제적 보편성'과 '한국적 특수성', '시대적 대표성', '미학적 완결성'으로 한정했다.

추천을 받은 예술품 가운데 분야당 10점씩 40작품이 선정됐다. 최다 추천된 예술품은 해당 작품에 대한 논문을 썼거나 연구한 학자를 섭외하여 집필을 의뢰했다. 왜 한국 최고의 예술품으로 선정했는지, 또 1순위와 간소한 차이로 선정된 2순위 작품 또는 대등하게 추천된 작품에 대해서 두 작품의 차이점을 중심으로 어떤 점에서 각각 한국 미美의 절정을 보여주는 예술품인지 객관적인 시각과 관점을 유지하며 설명하기를 부탁했다.

각 분야의 학자들은 탁월한 식견으로 작품에 대한 이해를 도왔을 뿐 아니라, 선정된 한국 미술품과 유사한 양식 및 미적 특징을 보이는 중국, 일본 작품들과도 비교해가며 한·중·일 예술품 비교를 통한 한국 미美의 독창성과 정체성을 찾고자 노력했다.

4가지 분야로 분류된 예술품들은 작품의 재료나 기법에 따라 다시 세분화했다. 회화 분야는 회화를 화목별로 구분했다. 산수화와 풍속화, 인물화 등 일반회화와 고구려 고분벽화 및 궁중회화와 민화를 포함, 불교회화와 서예까지 우리 그림을 대표하는 회화 작품을 각 분야별로 빼놓지 않으려고 노력하였다. 이 분야의 전문가들로는 김정희 원광대 교수, 박도화 문화재청 연구원, 박은순 덕성여대 교수, 이내옥 국립중앙박물관 유물부장, 이원복 국립전주박물관장, 이태호 명지대 교수, 정병모 경주대 교수, 조선미 성균관대 교수, 한정희 홍익대 교수, 홍선표 이화여대 교수가 참여했다.

공예 편에는 시대별, 분야별로 공예품들을 나누어 살펴봄으로써 명품에 대한 이해를 돕고자 하였다. 도기, 청자, 분청자, 백자 등 시대순에 따라 도자 공예품이 선정

됐고, 금속공예와 목공예, 문양전 등 분야별로 다양한 공예품들을 폭넓게 감상하기 위한 토대를 마련했다. 이 분야에서는 강경숙 동아대 교수, 김영원 국립중앙박물관 미술부장, 방병선 고려대 교수, 정양모 전 국립중앙박물관장, 최공호 한국전통문화학교 교수, 최응천 국립중앙박물관 아시아부장이 참여했다.

　　　　건축 분야에는 김동현 한국전통문화학교 교수, 김봉건 국립문화재연구소장, 김봉렬 한국예술종합학교 교수, 김지민 목포대 교수, 이강근 경주대 교수, 장경호 기전문화재연구소장, 정영호 단국대 박물관장, 주남철 고려대 교수, 천득염 전남대 교수가 작품 선정에 의견을 주었고, 궁궐건축, 사원건축, 서원건축, 조경문화, 석탑, 석교각을 중심으로 살펴봤다.

　　　　조각 분야는 조각의 재료로 작품을 분류해 석조각과 금동조각, 철조각을 2점씩 선정하고 이외에도 소조와 마애불, 목조각까지 한국을 대표할 수 있는 최고의 조각품을 꼼꼼히 살펴봤다. 이 분야에 참여해주신 분들은 강희정 한국예술종합학교 교수와 곽동석 국립중앙박물관 전시팀장, 배진달 용인대 교수, 이주형 서울대 교수, 임남수 영남대 교수, 임영애 경주대 교수, 정은우 동아대 교수, 최성은 덕성여대 교수이다.

　　　　각 분야의 전문가들은 방대하고 역사 깊은 한국의 예술품들을 시대별, 장르별, 재료별로 한 두 점씩 선정해 다루는 것에 대해 어려움을 토로하기도 했다. 또한 이번 기획의 초창기에는 한국 최고의 예술품 선정에 있어 정론화되지 않은 학설이 일부 파벌 중심으로 흘러 정론으로 굳어지는 방향으로 이용될 수도 있는 위험성에 대해 비판과 우려의 목소리도 있었다. 그러나 이 기획의 주된 목적은 학술적 담론을 겨냥했다기보다 그간 축적된 연구 역량을 바탕으로 전통 예술품의 미적 질서를 설득력 있게 위계화하고 특징을 구별하는 대중화 작업이었음을 밝혀둔다.

　　　　1년 동안 총 40회 분량으로 진행된 '한국의 미, 최고의 예술품을 찾아서'는 그

간 교수신문이 해온 '한국의 미' 시리즈 가운데 가장 심혈을 기울인 기획이라고 할 수 있다.

이번 기획의 가장 두드러진 특징은 '최고의 필자'들이 선정한 '최고의 예술품'이라는 것이다. 그만큼 작품의 선정에서 최고 전문가 섭외, 원고 관리에 이르기까지 제목에 걸맞은 최고의 결과를 내기 위하여 노력했다. 이 책의 발간으로 학술적 객관성을 유지하면서 한국 예술품에 대한 보다 깊이 있는 이해를 원하였던 독자들의 목마름이 해소되길 바란다.

본 기획을 진행함에 있어 원고를 집필해 주신 모든 선생님들께 감사드린다. 특히 자문위원으로써 기획의 초기 단계부터 많은 도움을 주신 안휘준 교수님과 정양모 전 국립중앙박물관장님, 문명대 교수님, 김동현 교수님께 감사의 인사를 드린다. 또한 중요한 책의 출간을 맡아주신 돌베개 한철희 사장님께 감사드리며, 꼼꼼한 편집과 디자인으로 많은 수고를 해준 돌베개 출판사의 윤미향 씨와 이은정 씨, 기획이 잘 진행되도록 애쓴 교수신문의 배원정 기자에게도 고마움의 뜻을 전한다.

교수신문사 발행인

이영수

2 공예

한국의 미, 최고의 예술품을 찾아서 1 　회화

무용총 수렵도

고구려 화공의 빼어난 묘사력,
설채법으로 더한 공간감과 속도감

전호태(울산대학교 역사문화학과 교수)

고대사회에서 수렵은 먹을거리를 얻기 위한 단순한 생산 활동 이상의 의미와 기능을 지닌 행위였다. 정기적으로 열렸던 고구려의 '낙랑회렵'樂浪會獵에서 미뤄 짐작할 수 있듯 수렵 대회는 군사훈련이었을 뿐 아니라 종교 행위이기도 했다. 수렵터의 상황에 대한 사전 조사, 몰이꾼과 사냥개를 이용한 짐승 몰이, 창을 쓰는 도보 수렵, 활에 의존하는 기마 수렵, 매를 이용한 매 수렵 등이 한꺼번에 이뤄질 때의 수렵은 적진 탐색과 정보 수집, 전략·전술의 토의 및 수립, 수색, 기마전과 도보백병전徒步白兵戰의 효과적 배합과 전개, 전략적 전진과 후퇴, 매복, 역공, 다양한 기구를 이용한 공성攻城(성이나 요새를 공격하는 것) 등으로 이뤄지게 마련인 군사작전과 내용상 크게 다를 것이 없었다. 고대 문헌에 왕과 귀족이 참가하는 전렵田獵 기사가 수시로 등장하는 이유가 여기에 있다.

　　중국 지린吉林성 지안集安현의 무용총舞踊塚 벽화 가운데 가장 널리 알려

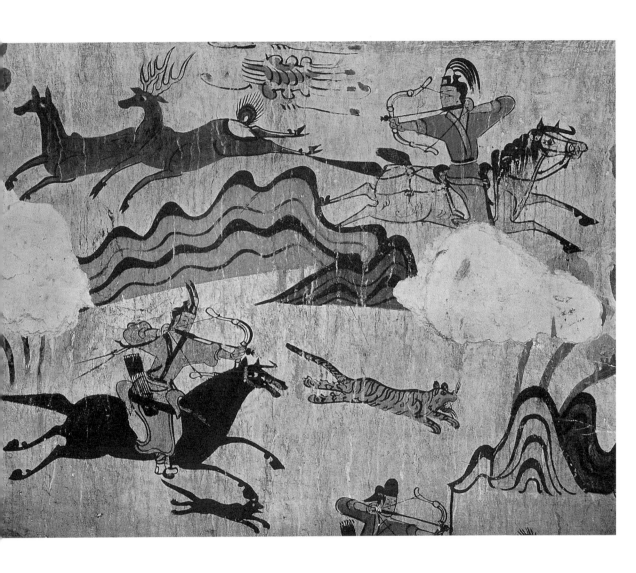

무용총 수렵도. 고구려 5세기. 중국 지린성 지안현 소재.

진 장면이 〈수렵도〉이다. 널방 서북쪽 벽에 그려진 이 그림은 고구려 고분벽화를 대표하는 것 중 하나로, 수렵하는 인물들과 짐승들 사이에 형성되는 수렵터 특유의 쫓고 쫓기는 급박한 흐름이 힘 있고 간결한 필치로 묘사되었다.

　　　　놀라 달아나는 호랑이와 사슴, 말을 질주시키며 정면을 향해 혹은 몸을 돌려 활시위를 당기려는 기마 인물의 자세는, 물결무늬 띠를 겹쳐 표현한 산줄기에 의해 한층 더 속도감과 긴장감을 부여받는다. 팽팽하게 당겨진 활시위, 불끈거리는 말 다리의 근육, 네 다리를 한껏 앞뒤로 뻗으며 내달리는 짐승들. 강약이 조절된 필치와 짜임새 있는 구성 속에서 짐승과 사람, 산야의 어울림이 크고 생생한 울림이 되어 바깥으로 터져 나오는 듯한 분위기가 화면을 가득 채운다.

　　　　현대인의 눈에 익숙한 단일 시점 중심의 원근법, 사물의 크기에 맞춘 비례 표현 등이 무시됐다고 지적될 수 있으나, 중요시하는 요소를 크게 그리던 당시 회화의 일반적 표현 기법에 충실했던 결과일 따름이다. 화공畵工의 사물 묘사 능력이나 기법의 한계로 말미암은 것은 아니다. 화면 상단에 배치되었음에도 불구하고 한 쌍의 자색紫色 사슴이 호랑이보다 크게 그려지고, 그 오른쪽으로 사슴이 달아나는 쪽과 엇갈리는 방향으로 말을 달리면서 몸을 돌려 활을 겨누는 인물이 화면 아래 그려진 수렵자들과 별 차이 없는 크기로 묘사된 것도, 화면 안에서 이들의 비중이 특별하기 때문이다. 두 마리 사슴은 뒤이을 제의祭儀의 희생 제물로 바쳐질 동물이라는 점에서 이 수렵에서 얻어질 어떤 노획물보다도 귀중하며, 이들 짐승을 직접 사냥하는 인물은 머리에 쓴 절풍折風 위의 많은 깃털 장식에서도 드러나듯이 수렵터에서도 가장 고귀한 존재일 뿐 아니라 제의의 주관자로 예정되어 있었을 것이다. 오히려 활시위를 당기는 인물이나 수렵자의 활을 피해 달아나는 짐승들의 자세와 표정이 사실적이고 정확하다 못해 생생한 데서, 고구려 화공의 빼어난 묘사력을 읽어낼 수 있다. 고구려 고분벽화의 수렵도 가운데 특히 무용총 벽화의 〈수렵도〉에 세인의 관심이 집

중되는 것도 이런 까닭이다.

　　고구려 고분벽화 가운데 수렵도는 무용총 외에도 안악1호분安岳1號墳을
비롯해 덕흥리벽화분德興里壁畵墳, 약수리벽화분藥水里壁畵墳, 감신총龕神塚, 용강대묘龍岡
大墓, 동암리벽화분東岩里壁畵墳, 대안리1호분大安里1號墳, 수렵총狩獵塚, 장천1호분長川1號
墳, 삼실총三室塚, 마선구1호분麻線溝1號墳, 통구12호분通溝12號墳 등 다수의 생활 풍속계
고분벽화에서 발견된다. 수렵 장면이 고분벽화의 제재로 선호됐음을 알 수 있다. 고
분벽화 속 수렵도는 구성과 기법이 매우 다채로워 고구려에서 행해지던 수렵의 종류

덕흥리벽화분 수렵도, 고구려 408년, 평안남도 남포시 강서구역 소재.

안악1호분 수렵도, 고구려 4세기 말, 황해도 안악군 대추리 소재.
장천1호분 수렵도, 고구려 5세기 중엽, 중국 지린성 지안현 소재.

삼실총 수렵도 중 매사냥, 고구려 5세기 중엽, 중국 지린성 지안현 소재.
약수리벽화분 수렵도, 고구려 5세기 초, 평안남도 남포시 강서구역 소재.

와 방법, 수렵 대상 등을 파악할 수 있게 해줄 뿐 아니라 시기별, 지역별 회화 동향을 짚어내는 데도 큰 도움을 준다. 장천1호분 〈수렵도〉 속의 매 수렵 부분은 안악1호분 및 집안 삼실총 매 수렵 장면과 함께 현재까지 전하는 매 수렵의 가장 오랜 표현 사례 가운데 하나다.

덕흥리벽화분의 〈수렵도〉는 수렵 장면과 다양한 별자리 및 하늘 세계의 존재들이 한 공간에 표현되어 있어, 고구려에서 수렵 행위가 지니고 있던 종교·신앙적 측면을 잘 드러낸다. 약수리벽화분의 〈수렵도〉는 산봉우리 사이사이에 모습을 드러내며 짐승들을 넓은 들판으로 몰아내는 데 열중인 몰이꾼들을 묘사해, 고구려에서 행해지던 몰이 수렵의 실체를 잘 보여준다.

무용총 〈수렵도〉가 이뤄낸 독특한 미의 세계는 유사한 구성과 내용의 덕흥리벽화분 〈수렵도〉와 비교할 때 더욱 명확히 드러난다. 무용총 〈수렵도〉는 벽면의 대부분을 화면으로 삼고 표현 대상을 제한해 화면에서 일정한 역할과 효과를 자아내도록 배치함으로써, 전체 구도를 간결하면서도 짜임새 있게 하였다. 이와 달리 덕흥리벽화분에서는 천장 고임 하단의 좁고 긴 면을 화면으로 삼아 표현 대상들이 천상의 존재들과 별다른 경계를 이루지 않은 상태로 등장하게 함으로써 〈수렵도〉가 천상 세계의 일부처럼 여겨지도록 하였다. 수렵터 특유의 분위기를 자아낼 여지를 극히 줄여버린 것이다.

덕흥리벽화분 〈수렵도〉에 묘사된 판지를 오려 붙인 듯한 산줄기와 고사리순처럼 표현된 산봉우리의 나무는, 산줄기 사이를 내달리는 기마 수렵꾼들의 공간적 배경으로서의 역할을 충분히 해내지 못하고 있다. 이에 비해 무용총 〈수렵도〉의 산줄기는 보는 사람에게서 멀어짐에 따라 백白-적赤-황黃의 차례로 채색하는 고대 설채법設彩法의 원리를 바탕으로 가장 가까운 산은 흰색, 그 뒤의 산들은 붉은색, 먼 산은 노란색을 바탕색으로 한 데에 더해 물결무늬 띠 겹침으로 내부를 묘사하였

다. 이는 수렵 배경으로서의 공간감에 속도감을 더하는 효과를 자아낸다. 활시위를 당기는 덕흥리벽화분 수렵꾼의 자세는 수렵터에서의 정확한 관찰을 바탕으로 묘사됐지만, 가늘고 부드러운 선 흐름은 수렵터의 긴박감을 드러내는 데 오히려 방해가 된다. 무용총〈수렵도〉의 수렵꾼과 말의 표현에 적용된 굵고 강한 필선이, 수렵터 특유의 긴장된 분위기를 더욱 강조하는 것과 비교된다. 수렵터의 말들도 덕흥리벽화분 벽화의 경우는 활시위를 당기는 수렵꾼의 자세를 본받아 몸을 뒤로 틀고 앞으로 내달리면서 뒤를 돌아보도록 묘사되었는데, 이는 수렵터의 실제 상황과는 차이가 있다. 튼튼한 다리와 발달된 근육을 지닌 무용총 벽화의 말들과, 상체는 비대하고 다리가 가는 덕흥리벽화분〈수렵도〉의 말들도 서로 대비가 된다.

　　　5세기 전반경의 작품으로 여겨지는 무용총의〈수렵도〉는, 당시까지도 고구려에서는 새로운 예술 장르로 여겨지던 벽화 형식으로 드러난 고구려식 회화의 걸작 가운데 하나이다. 408년경 제작된 덕흥리벽화분〈수렵도〉에, 고구려식 이해와 문화 전통, 종교 관념을 더해 만들어낸 고구려 표 '수렵도'라고 할 수 있다.

　　　무용총 벽화의 등장인물들은 하나같이 얼굴 선이 깔끔하고 이목구비가 또렷한 고구려인 특유의 얼굴을 지녔으며, 왼쪽 여밈과 가장자리 선을 특징으로 하는 고유의 옷차림을 했다. 자연스러우면서도 강하게 뻗어나가는 필선, 제한된 표현 대상을 중심으로 화면을 짜임새 있게 구성하는 방식은, 중국 회화의 영향을 느끼게 하는 평양, 남포, 안악 지역 고분벽화 수렵도에서는 쉽게 찾을 수 없다. 수렵도는 5세기 내내 고구려의 지안集安과 평양 지역 고분벽화에 여러 차례 모습을 드러내지만, 무용총 벽화에서와 같은 짜임새와 기법, 분위기는 다시 발견하기 어렵다. 이와 같은 사실에서 무용총〈수렵도〉가 지니는 역사적 가치를 재확인할 수 있다.

사실적 묘사와 공간 배치 유사,
넘치는 필력은 고구려가 월등

무용총에 〈수렵도〉가 그려질 무렵 중국에서는 고분벽화의 제작이 뜸했고, 일본에서는 고분 내부를 기하학적 무늬로 장식한 장식고분이 유행했다. 이후 일본에서 고분시대가 열리고 7세기경 대륙계 고분벽화가 출현하지만, 역시 '수렵'을 제재로 삼은 벽화는 그려지지 않는다. 특히 중국에서는 수렵이 주요 제재로 등장한 경우를 찾기 어렵다.

시기와 작품 수준에 구애받지 않고 무용총 〈수렵도〉와 비교할 만한 5세기 전후 중국의 수렵도를 찾는다면, 먼저 서진西晋 시기의 간쑤甘肅 '가욕관위진3호묘嘉峪關魏晋3號墓 화상전畵像磚' 그림을 꼽을 수 있다. 4세기 초의 것으로 알려져 있는 이 벽돌무덤은 무덤칸 안의 일부 공간이 화상전畵像磚으로 장식되었는데, 앞방 동벽 중간 부분의 윗줄 화상전들이 수렵도이다. 말을 타고 달리면서 사냥물을 향해 활을 겨누거나, 짐승의 등에 창을 꽂으려는 순간이 각각 독립 장면으로 화상전에 묘사되었다. 배경은 한두 그루의 나무로 대신했고, 화면에 몰이꾼이나 여러 마리의 짐승들은 등장하지 않는다. 벽돌의 한 면에 표현 대상을 더 이상 늘리는 것은 무리였을 것이다.

공간의 제한을 받는 화상전 그림이기도 하지만 같은 벽면에서 여러 개의 벽돌면 위에 회를 발라 화면을 넓힌 다음 행렬도行列圖를 그린 부분도 있는 점을 고려하면, 벽돌 한 장의 넓은 면을 화면으로 삼은 수렵도 화상전은 '수렵'이 무덤칸 장식의 일반적인 제재들 가운데 하나로 여겨졌음을 보여준다. 질주하는 말의 자세나 창

간쑤 가욕관위진3호묘 화상전 수렵도, 서진 4세기 초, 중국 간쑤성 가욕관 소재.
둔황 막고굴 제249굴 수렵도, 서위 6세기, 중국 간쑤성 둔황 소재.

을 쥔 기마수렵꾼의 모습은 사실적으로 잘 표현됐지만, 화면에서 무용총 〈수렵도〉와 비교할 수 있을 정도의 탄탄한 필력은 느끼기 어렵다.

산야를 배경으로 삼은 넓은 공간이 수렵터로 활용되고 있는 장면은, 중국의 6세기 석굴사원 벽화에서 찾을 수 있다. 둔황敦煌 막고굴莫高窟 제249굴은 서위西魏 시대에 개착된 석굴로 천장부 북편 하단에 〈수렵도〉가 그려졌다. 천장부의 상단이 동왕공東王公, 서왕모西王母를 비롯한 신선세계의 존재들, 아수라阿修羅나 마니보주摩尼寶珠와 같은 불교적 하늘세계의 존재들로 채워진 점을 감안하면 하늘세계와 구별되지 않는 공간에 배치된 〈수렵도〉의 위치와 의미는 다소 모호한 측면이 있다.

6세기 전반경 제작된 둔황 막고굴 제249굴의 〈수렵도〉는 거칠게 좌우로 뻗어나간 산줄기 사이의 트인 공간과 골짜기를 배경으로 호랑이와 사슴 수렵에 열중하는 장면을 담았다. 놀라 달아나는 누루와 포효히며 딜러드는 호랑이를 향해 두 기마수렵꾼이 장궁을 당겨 화살을 날리려는 순간이 잘 포착됐다. 그러나 여기서 무용총 〈수렵도〉에서와 같은 긴박감을 느끼기는 어렵다. 정확한 자세 묘사에도 불구하고 필선이 가늘고 부드럽게 흘러 강한 운동감에서 번져 나오는 긴장감을 자아내는 데 한계를 보이기 때문이다. 더욱이 숨을 내몰아 쉬는 듯한 자세로 서 있는 화면 오른쪽 하단의 짐승 한 마리는, 서 있는 자세로 말미암아 화면 전체에 흘러야 할 긴박감을 약화시킨다.

그럼에도 불구하고 둔황 막고굴 제249굴의 〈수렵도〉는 무용총 〈수렵도〉와 닮았다. 표현 대상을 압축해 화면에 효과적으로 배치했으며, 근육질의 말을 등장시키고, 달리는 말과 짐승들의 꼬리를 힘 있게 뒤로 뻗어나가도록 하여 속도감을 높였다. 수렵꾼의 복식과 도구, 표현 대상에 입힌 색채에서 지역과 문화의 차이가 드러나지만 화면 구성과 제재의 배치, 화면이 자아내는 분위기에서 공유하는 부분이 적지 않다. 1세기에 이르는 시간 차, 지안集安과 둔황이라는 지역 차, 고분벽화와 석굴사원 회화라는 장르와 용도상의 차이에도 불구하고 두 그림이 출현하는 문화적 배경, 회화적 유파와 영향 관계는 흥미롭다.

수월관음도

이례적 도상과 뛰어난 인물 묘사,
화엄과 법화의 융화

박은경(동아대학교 고고미술사학과 교수)

고려 후기 수월관음도水月觀音圖는 현재 40여 점이 알려져 있다. 대개 암굴을 배경으로 암좌에 앉은 관음상을 현전성現前性이 강하도록 화면 전체에 클로즈업하여 배치하고, 관음의 발 언저리 수면 건너편에 관음을 경배하는 선재동자善財童子를 배치한 구성이 패턴화되어 있다. 이처럼 정형화된 관음도 외에 이례적인 도상이 첨가된 작품이 존재한다. 일본 다이도쿠지大德寺 소장 수월관음도로, 비단 바탕에 주색·녹청·군청·백색 등의 안료와 금분 등을 베푼 화격이 높은 그림이다.

안정된 구도, 조화로운 색채와 뛰어난 묘사력 등 완성도로 보아 14세기 초경 제작된 작품으로 볼 수 있다. 화면 우측의 암반에 앉은 관음상은 오른 다리를 왼쪽에 걸친 반가좌 모습이며, 머리에서부터 전신을 감싸며 흘러내린 투명한 베일 자락과 둥근 광배에 에워싸인 관음의 성신聖身이 신비롭기까지 하다.

관음의 발 언저리 수면으로부터 솟은 연봉오리, 물가의 금모래, 홍백

수월관음도, 고려 후기, 비단에 채색, 227.9×125.8cm, 일본 다이도쿠지 소장.

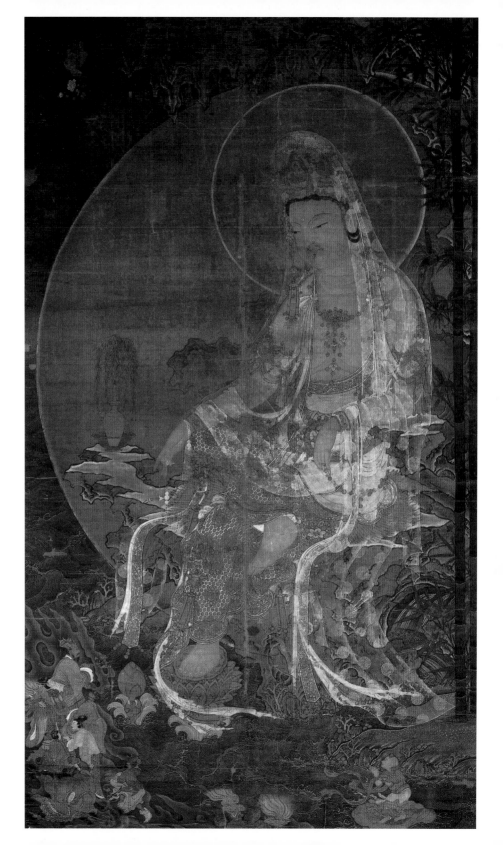

산호, 홍백 환주環珠, 공양화供養花 등은 신비로움을 배가한다. 우측 하단에는 쌍죽雙竹이 위를 향해 뻗어 올라 그 존재감을 나타내며, 화면 상단 좌측 모서리에는 만개한 꽃가지를 부리에 문 청조靑鳥 한 마리가 관음 쪽을 향해 나뭇가지에 앉아 있다. 포말을 일으키며 일렁이는 파도는 화면 3분의 2 높이까지 펼쳐져 있어 광활한 해면을 연출하고 있다. 우측 해수면 한켠에는 관음을 경배하는 선재동자가 연꽃잎 위에 떠 있다. 한편, 해수면 위에 피어오르듯 상서로운 기운을 형상화하고, 그 속에 관음을 향해 한쪽 방향으로 줄지어 다가가고 있는 공양 인물군상을 묘사하였다.

　　　　이처럼 다이도쿠지 작품에서 보이는 공양 인물군상의 행렬은 전형적인 고려 수월관음도(암좌에 앉은 관음상과 이에 대응하는 선재동자를 묘사)와는 구분되는 이색적 도상으로, 메트로폴리탄 박물관 소장 수월관음도와 더불어 2점이 존재한다.

　　　　공양 인물군상에 대해 기존에는 『삼국유사』의 「낙산성굴설화」를 기반으로 하여 용왕과 권속眷屬들을 표현한 것이라는 견해가 주를 이뤘다. 하지만 실체와 상징하는 바를 구체적으로 따져볼 필요가 있다. 선두에 다소 크게 묘사된 남성 인물상은 손에 병 향로를 쥐고 머리에 흰 뿔 장식이 있는 관冠을 착용했으며, 금색 당초운문唐草雲紋이

장식된 대수의大袖衣(소매가 길고 넓은 옷)의 홍포紅袍를 걸쳤다. 턱수염이 정돈된 모습은 제왕을 연상시키는데, 이 인물은 바다에서 해수면 위로 출현한 바다용왕(海龍王)임에 틀림없다. 관 양쪽에 솟아오른 뿔 장식이 해룡海龍의 머리 부분에 뻗어나온 뿔을 가리키는 모티프로, 속인俗人의 모습을 한 용왕으로 볼 수 있기 때문이다.

　　　　용왕 뒤를 따라오는 여성상은 고계高髻 형식의 머리장식을 하고, 치전 장식이 있는 대수의大袖衣 위에 어깨로부터 운견雲肩을 걸쳤으며, 양손에 산

수월관음도, 고려 12세기, 비단에 채색, 113.7 × 55.3cm, 메트로폴리탄 미술관 소장. 다이도쿠지 수월관음도의 부분(오른쪽 면).

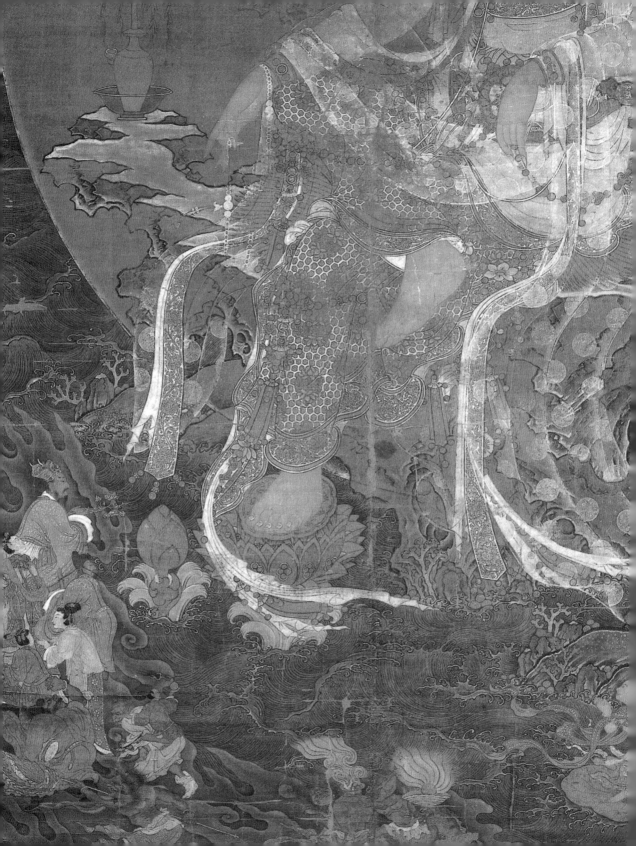

호와 보화가 담긴 반盤을 들었다. 이 여성을 기존에 용녀로 봤다. 그러나『법화경』과『다라니경』변상도에 의해 알려진 용녀 이미지는 양손에 마니보주摩尼寶珠가 담긴 반을 들고 있는 소녀의 모습이다. 그런데 이 여성은 보화가 담긴 반을 들고 있고 성숙한 여인상이란 점에서 용녀라고 단정 짓기 어려우며, 오히려 용왕 부인으로 보는 게 타당하다. 용왕과 용왕 부인이 등장하는 고려불화로 일본 신노인親王院 소장〈미륵하생경변상도〉(1350), 지온인知恩院 소장〈미륵하생경변상도〉(14세기) 등을 참조할 수 있다.

　　　　용왕 부인 뒤를 잇는 홀을 든 남성 1인과 공양물을 든 여성 2인은 앞선 인물들의 권속眷屬으로 볼 수 있다. 이어 뒤쪽에 남자 아이를 업고 있는 인물상을 주목하자. 이 인물은 사람 같지만 부릅뜬 눈과 앞으로 돌출된 코와 입모양이 귀신 형상에 가깝다. 등에 업힌 아이는 오른손에 무언가를 쥔 채 관음을 향해 손을 내밀고 있다. 두 인물은 독특한데 여태껏 주목되지 않았다. 그런데 이와 유사한 도상을 산시山西성 청룡사青龍寺 원대元代 벽화 및 명대明代 귀자모상鬼子母像 경관화와 수륙화水陸畵에서 볼 수 있다. 남자 아이를 업은 이 인물상은 귀자모鬼子母 권속 도상이다. 귀자모는『법화경』,「다라니품」陀羅尼品에 등장하는데, 자안子安·안산安産과 함께 어린아이의 수호 여신으로 송·원·명대에 널리 확산 보급된 도상이다. 즉 이 인물상은 귀자모 도상의 권속이 고려 수월관음 도상에 습합된 것으로 볼 수 있다.

　　　　한편 등에 업힌 어린아이는 오른손에 광염을 뿜는 붉은색 마니보주를 쥐고 있다. 이런 도상은 일체 발견되지 않는다. 손에 쥔 물건 즉 지물持物이 뜻하는 바는 다이도쿠지 소장본이 '수월관음상' 이지 '귀자모' 도상 자체는 아니란 점을 말해 준다. 마니보주는 '一切障碍消滅所救如意' (일체 장애가 소멸되고 뜻하는 대로 이루어진다는 뜻)의 의미를 지닌 신통력 있는 구슬로, 앞서 용녀의 지물로 특징 지어진 모티프라고 언급한 바 있다.『법화경』권4「제파달다품」提婆達多品에 담긴, '사갈라 용왕의 딸인 용녀가 8세에 불법을 듣고나서 남자의 몸으로 변신했다'는 일화는 용녀성불龍女成佛의

예로 유명하다. 여기서 용녀가 8세 때 남아의 몸으로 성불한다는 사실에 주목할 필요가 있다. 즉 다이도쿠지 소장 〈수월관음도〉에 등장하는 남자 아이는 용녀일 가능성이 있으며, 손에 쥔 보주는 용녀가 관음에게 바치는 마니보주를 가리키는 것이다. 역으로 말하면 마니보주가 용녀임을 증명해주는 주요 모티프라고도 할 수 있다.

다음은 여러 권의 두루마리를 허리에 끼고 복두幞頭와 관복官服 차림을 한 건장한 인물을 보자. 어두운 피부색과 무성한 수염, 부릅뜬 눈, 뭉툭하면서 큰 코 등이 야성적 인상을 준다. 이와 극히 유사한 도상은 둔황敦煌 안시安西지구 동천불동東千佛洞 제2굴의 통로 남·북벽에 그려진 〈수월관음도〉(서하西夏시대)에서 찾아볼 수 있다. 이 인물은 종규鍾馗를 표현한 것이라 할 수 있다. 종규는 북송 곽약허郭若虛의 『도화견문지』圖畵見聞誌에 의하면 귀신을 쫓는 벽사적 의미로 읽히지만, 송·원·명대의 도상을 참조하면 벽사신의 한계를 넘어 권능이 확대된 것으로 해석된다. 다이도쿠지 소장 〈수월관음도〉의 공양 인물군상에 종규 도상이 포함되었던 것은 그 기능과 역할을 더욱 필요로 했기 때문이 아닐까 싶다. 즉 선악공과善惡功過를 검찰하고 악을 징계하는 판관의 기능에서, 나아가 악惡으로부터 어린이를 지켜주는 역할로 〈수월관음도〉에 습합되었음을 짐작할 수 있다.

마지막으로 공양 인물군상 가운데는 반라상半裸狀의 귀두鬼頭·수두형獸頭形 도상들이 이어지고 있다. 먼저, 번幡을 쥔 반인반수半人半獸의 인물에 이어 3명의 무리가 뒤따르고 있다. 셋 가운데 앞쪽의 귀두형鬼頭形 도상은 보화가 가득 담긴 큰 항아리를 등에 졌으며, 옆의 수두인신형獸頭人身形 인물은 벌거벗은 상반신 어깨에 표면이 거칠고 울퉁불퉁한 공양물을 짊어지고 있다. 이어 녹청색 피부의 바다동물상이 진주가 담긴 조가비를 머리에 짊어지고, 왼손으로는 대형 홍산호를 허리에 끼고 따르고 있다. 이들은 용왕 일행을 따르는 권속으로 공양물을 관음에게 바치기 위해 운반하는 무리들이다.

그런데 앞서 거칠고 울퉁불퉁하다고 묘사한 공양물은 과연 무엇일까. 적갈색의 표면에는 마치 고목에 보이는 옹이처럼 작고 둥근 형태들이 불규칙하게 묘사돼 있으며, 가장자리는 돌기된 상태다. 이는 양감과 중량감이 있는 목재일 가능성이 크며, 공양물이라면 불교에서 중시하는 향목香木이 아닐까 싶다. 실제 불상의 복장유물로 침향沈香, 정향丁香 등이 사용된 예가 많은데, 침향목의 연기는 신과 인간을 연결해주는 매개체로, 이를 통해 소원을 빌면 성취된다고 믿어 매향埋香과 관련한 신앙들이 14~15세기에 성행했다. 이로 미뤄 이 공양물도 침향목으로 추정해볼 수 있다.

다이도쿠지 〈수월관음도〉는 '관음과 선재동자' 와의 만남에서 화면 하단에 용왕을 비롯해 공양 인물군상들이 추가로 표현된 작품이다. 이처럼 화면에 이야기를 풍부하게 제공해주는 도상들의 비중이 조선시대에 이르러 더욱 두각을 드러내게 되는데, 그 대표적 사례로 〈관음삼십이응신도〉를 들 수 있다. 화면 상단에 산수를 배경으로 관음상을 배치하고, 하단에는 관음이 모습을 바꿔 현신한 응신 장면과 여러 재난에 처한 중생들을 구제하는 장면들을 산수와 구름을 적극적으로 활용, 각 장면들을 구획해 표현했다. 장면마다 금서金書로 관음의 응신명과 현세 이익에 관한 문구, 불덕佛德을 찬양한 시구인 계송偈頌이 설명 식으로 첨부돼 있다. 하지만 단순한 예배 대상의 차원을 넘어 보는 이들에게 신앙심의 고취와 교화에 이르는 최대의 효과를 누린 시각 예술품으로는 〈수월관음도〉가 최고의 작품이라 할 것이다.

이처럼 다이도쿠지 〈수월관음도〉는 고려시대 '관음과 선재동자' 로 이뤄진 전형성에서 탈피해 해저에서 해수면 위로 등장하는 군상들을 설정, 상승 효과를 시각적으로 연출했을 뿐 아니라, 설화성 짙은 장면으로 고려 수월관음도의 변화를 보인 대표작이다. 곧 공양 인물군상의 상징성은 『법화경』과 『화엄경』의 융합이자 불교에 도교가 습합된 도상으로서 의미가 크며, 수월관음도가 지니는 의미를 가장 풍부하게 만들어낸 선두격의 작품이라 할 수 있다.

이자실, 관음삼십이응신도, 조선 1550년, 비단에 채색, 235×135cm, 일본 지온인 소장.

中, 사실적 세부 묘사와 당당한 구도
日, 존재감이 느껴지는 형상

중국의 대표적 불화로는 송대宋代의 명작으로 알려진 〈공작명왕도〉孔雀明王圖가 있다. 북송대 11세기에 제작된 것으로 보이며, 현재 중국 국보로 지정돼 있다. 공작명왕상은 독사를 먹는 공작을 신격화해 표현한 것으로, 중생의 탐욕과 업장을 소멸하고, 천변지이와 같은 재난으로부터 구제되기를 기원하는 뜻에서 신앙되었다.

　　공작명왕과 관련한 문헌으로 『공작왕주경』孔雀王呪經, 『불모대공작명왕경』佛母大孔雀明王經, 『공작명왕의궤』孔雀明王儀軌 등이 중시되고 있으며, 여기에는 공작명왕의 주문이 독사 퇴치나 물린 상처의 치유를 비롯해 여러 종류의 병 쾌유에 효과가 있음을 언급하고 있다. 특히 불공不空 역譯의 『공작명왕의궤』孔雀明王儀軌에 기술된 공작명왕 도상을 보면, 공작 위에 타고 있는 도상은 팔이 네 개인 사비상四臂像을 언급하고 있으나, 본 작품은 정면향의 얼굴 측면에 각각 붙은 얼굴이 세 개이고 팔은 여섯 개인 삼면육비상三面六臂像으로 매우 드문 도상이다.

　　화면 전체를 녹청·군청과 같은 한색 계열의 고급 안료로 부드럽게 표현했으며, 날카로우면서 엄하고 비장한 모습을 띤 안면 표정과 탄력 있고 힘찬 선묘에서, 북송시대 불화의 면모를 엿볼 수 있다. 그리고 공작의 펼쳐진 깃털 묘사를 비롯해 세부 묘사가 극히 사실적이며, 배경의 구름 표현과 바림 기법, 그리고 공작명왕상과의 거리감 묘사는 화면에 절묘한 깊이감을 연출해주고 있다. 이 작품은 속계에 마련된 청정도량에 강림한 공작명왕상을 좁은 화면에 시각적으로 당당하게 나타낸 과히 중

공작명왕도, 송대 11세기, 비단에 채색, 168.8×103.3cm, 일본 교토 닌나지仁和寺 소장.

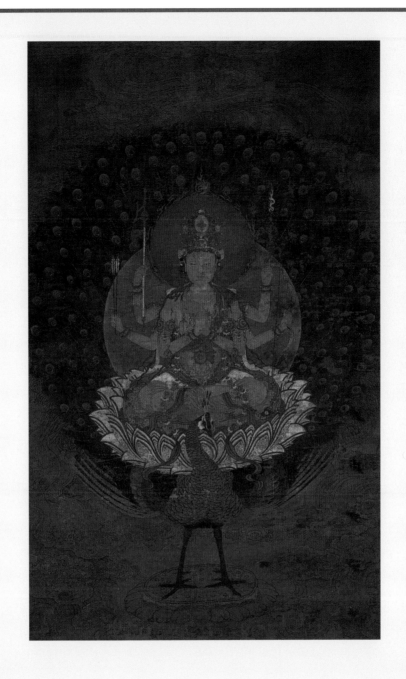

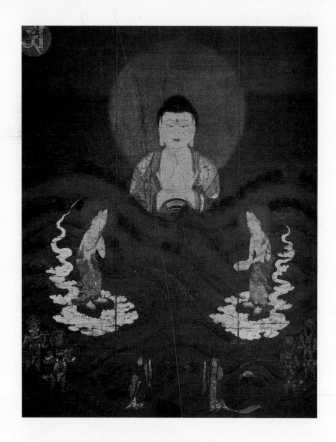

국 불화 중의 백미白眉라 아니할 수 없다.

　　일본에서는 헤이안平安·가마쿠라鎌倉시대에 아미다불阿彌陀佛이 시방 극락정토에서 속계俗界로 내영來迎하는 아미타내영도阿彌陀來迎圖가 성행했다. 다양한 아미타내영도 가운데 고풍古風의 도상이, 바로 아미타가 산을 넘어 내영하는 모습을 담은 젠린지禪林寺의 〈산월아미타내영도〉山越阿彌陀來迎圖로, 현재 일본 국보로 지정되어 있다.

　　이 작품은 산 정상부 너머 상반신의 아미타와 구름을 타고 산을 넘어 강림한 관음觀音과 세지보살勢至菩薩로 구성된 아미타삼존상이다. 화면 상단, 즉 본존 뒤편에 널리 펼쳐진 해수면은 아미타가 멀고 먼 서방 극락정토 세계로부터 속계를 상징

산월아미타내영도, 가마쿠라시대 13세기, 비단에 채색, 138.7×118.2cm, 일본 교토 젠린지禪林寺 소장.

하는 산 가까이에 이르렀다는 것을 말해주고 있다. 아미타 본존은 제1지指와 2지를 맞댄 양손을 가슴 위로 올린 모습으로, 마치 정토에서 설법인說法印을 취한 모습으로 내영한 듯해 기존의 능동적 모습의 아미타 본존과는 차이를 보인다. 머리에 만월과 같은 둥근 원광을 배경으로 정면향을 취한 모습에서는 대단한 존재감이 느껴진다. 이는 바로 산 너머에 위치한다는 존재감과 무관하지 않을 것이며, 또한 산을 넘어 내영하는 적극적인 아미타의 모습과는 이질성이 있다.

하단부 양측에는 갑주甲冑를 착용한 사천왕상이 각각 2위씩 서 있는데, 이들은 악령으로부터 왕생자를 지키는 역할을 지닌 자이다. 그리고 안쪽에는 양손에 구슬장식이 늘어진 번幡을 쥔 동자 2위가 마치 길을 안내하듯 서로 마주보며 서 있다. 화면 내 왕생자의 형체는 묘사되지 않았지만 동자가 쥔 번이 바로 왕생자의 영혼을 맞이하는 상징 모티프임을 알 수 있다. 화면 상단 향좌측 모서리 작은 원 안에 적힌 범자梵字는 아미타阿彌陀의 '阿'자임과 동시에 대일여래大日如來의 상징 기호다. 이 점에 대해서는 양자를 동일시하는 일본 코야高野산 진언정토교眞言淨土敎 계통의 사상이 반영되어 있다고 할 수 있다.

네 개의 경군景群을 꿰는 독특한 구도, 도가적 사상의 뿌리 구현

안휘준(명지대학교 석좌교수)

우리나라 역사상 가장 대표적인 화가 세 명만 꼽으라고 하면 신라의 솔거率居, 고려의 이녕李寧, 조선왕조의 안견安堅을 들 수 있을 것이다. 이들 세 명의 대가 가운데 유일하게 작품이 남아 있는 인물이 안견이고, 또 그를 대표하는 단 하나의 진품이 〈몽유도원도〉夢遊桃源圖이다. 따라서 〈몽유도원도〉가 지닌 역사적 의의와 회화사적 가치는 말할 수 없이 크다고 하겠다. 〈몽유도원도〉의 중요성은 다음과 같은 몇 가지 요소로 정리해볼 수 있다.

첫째로 〈몽유도원도〉는 시詩·서書·화畵의 세 가지 예술이 어우러진 일종의 종합적 미술이며 우리나라 회화사상 최고의 기념비적인 걸작품이다. 잘 알려져 있는 바와 같이 이 작품은 안견이 1447년 음력 4월 20일에 안평대군安平大君(1418~1453)의 요청을 받아 그리기 시작해 3일 만에 완성한 그림으로, 여기에는 안평대군의 제찬題讚과 제시題詩, 신숙주申叔舟(1417~1475), 이개李塏(1417~1456), 하연河演(1376~1453), 송처관

宋處寬(1410~1477), 김담金淡(1416~1464), 고득종高得宗(생졸년 미상), 강석덕姜碩德(1395~1459), 정인지鄭麟趾(1396~1478), 박연朴堧(1378~1458), 김종서金宗瑞(1390~1453), 이적李迹(생졸년 미상), 최항崔恒(1409~1474), 박팽년朴彭年(1417~1456), 윤자운尹子雲(1416~1478), 이예李芮(1419~1480), 이현로李賢老(?~1453), 서거정徐居正(1420~1488), 성삼문成三問(1418~1456), 김수온金守溫(1409~1481), 만우卍雨(1357~?), 최수崔脩(생졸년 미상) 등 21명의 당대 명사들의 시문이 각기 자필로 씌어 있다. 즉 안견의 그림, 안평대군의 글씨, 20여 명의 당시 대표 문인들의 시문과 글씨가 함께 담겨 있는 것이다.

안견은 당대 최고의 산수화가이고 안평대군은 중국에까지 필명을 날리던 그 시대 제일의 서예가였으며 찬시를 쓴 21명의 인물들 역시 당대 최고의 명사名士들인 것이다. 그 시대 시·서·화의 최고봉들이 어깨를 견주듯 참여해 만들어낸 작품으로, 현재 남아 있는 우리나라 문화재들 가운데 이러한 예는 또다시 찾아볼 수가 없다.

둘째로 〈몽유도원도〉는 앞에서도 언급했듯이 안견의 유일한 진작이며 우리나라 최고의 산수화라는 점에서 중요하다. 안견이 수많은 작품을 남긴 사실은 다양한 기록들을 통해 확인되나 현존하는 진작은 〈몽유도원도〉뿐이다. 안견이 평생의 정력을 다해 그렸다는 〈청산백운도〉靑山白雲圖도, 안평대군이 젊은 시절에 모았던 30여 점의 작품들도 모두 없어지고 전해지지 않는다. 오직 몇 점의 전칭작傳稱作들이 알려져 있으나 진작으로 보기는 어렵다. 그것들 대부분이 안견 시대보다 후대의 것이거나 다른 사람의 것으로 추정된다. 국립중앙박물관 소장의 《사시팔경도》四時八景圖가 화풍이나 제작 연대로 보아 비교적 안견의 산수화풍에 핍진逼眞하여 크게 참고가 될 뿐이다.

셋째로 〈몽유도원도〉는 그것을 낳은 세종대 문화와 예술의 면모를 다른 어느 예술작품보다도 잘 드러내준다는 점을 간과할 수 없다. 특히 도가道家적 측

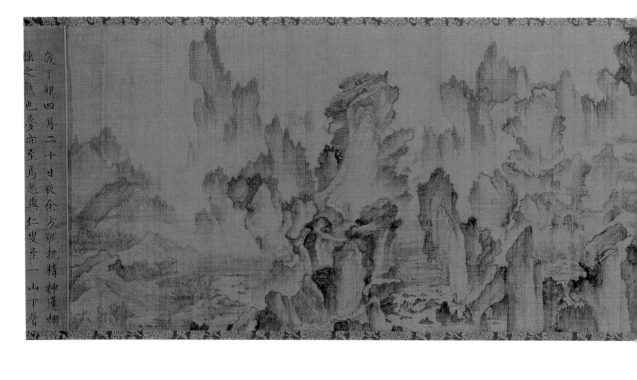

歳丁卯四月二十日夜余方就枕精神遽栩

睡之熟也夢亦至焉忽與仁叟至一山下曆

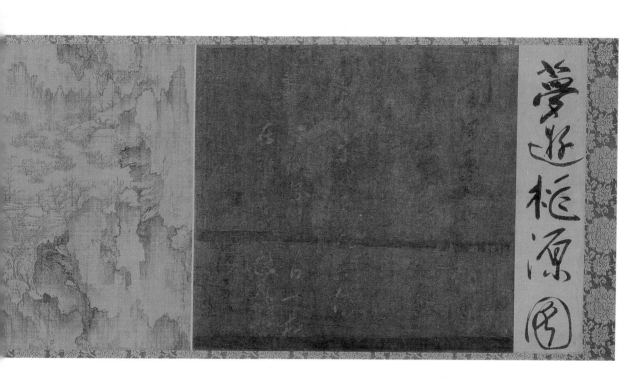

안견, 몽유도원도, 조선 1447년, 비단에 옅은 채색, 38.6 × 106.2cm, 일본 텐리대도서관 소장.

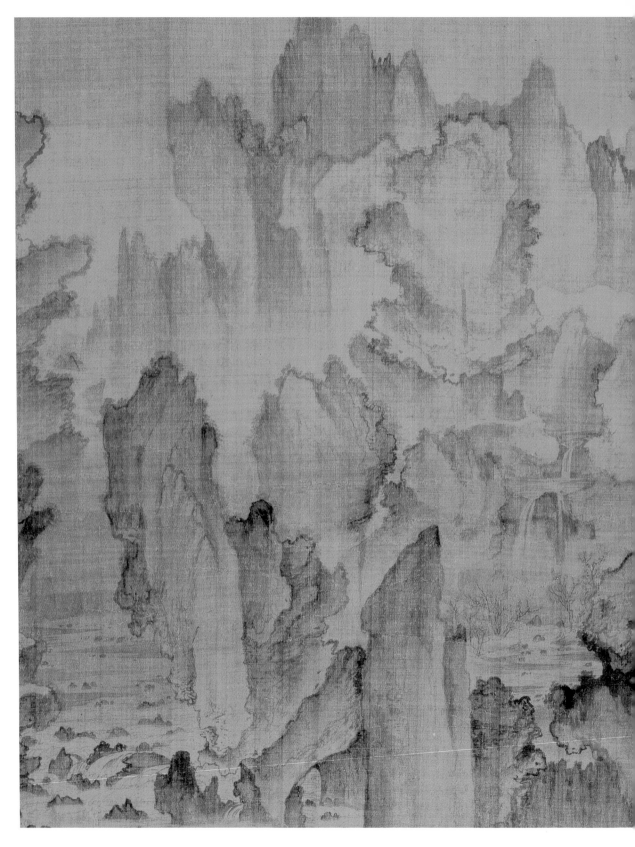

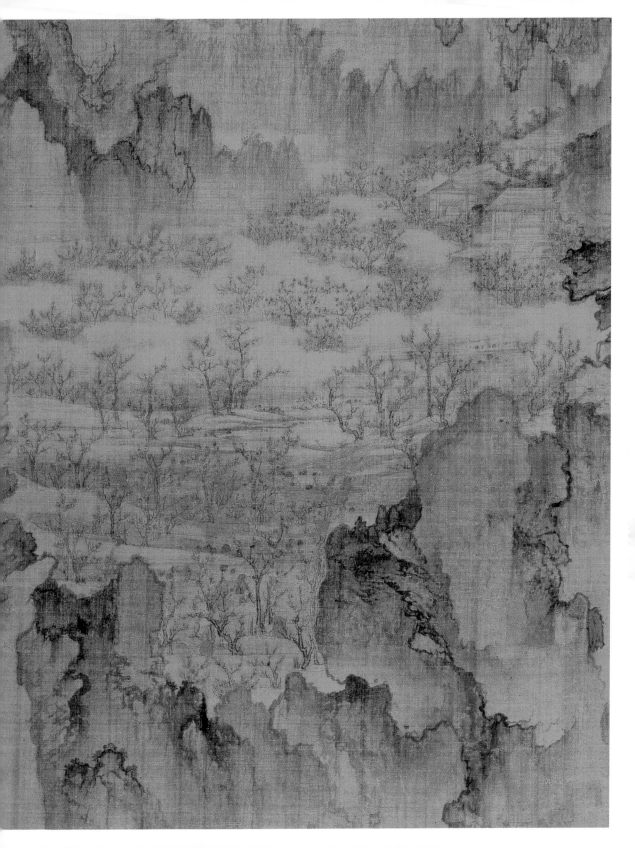

전 안견, 사시팔경도 중 이른 봄, 늦여름, 늦겨울, 늦가을(위 오른쪽부터 시계 반대 방향), 조선 15세기, 비단에 옅은 채색,
각 폭 35.2 × 28.5cm, 국립중앙박물관 소장.

면과 고전주의적 성향이 주목된다. 그림에 덧붙여진 안평대군의 글에서도 간취되듯이 〈몽유도원도〉는 도연명陶淵明(도잠陶潛, 365~427)의 「도화원기」桃花源記에 그 사상적 토대를 두어 도가적 이상향의 세계를 담고 있다. 국초부터 강력한 억불숭유정책을 펼치던 당시의 상황을 염두에 두면 이는 극히 이례적인 일이다. 국가의 통치와 국민의 통합을 위해 강성의 성리학적 숭유 정책이 질서정연한 지배 이념으로 확립되었던 그 시대의 물밑으로는 개인적 사유의 자유로움을 중시하는 도가사상이 단단히 뿌리를 내리고 있었음을 보여준다.

즉 표면적으로는 성리학적 통치 이념과 도덕 규범에 집단적으로 매여 살면서 내면적으로는 그것으로부터 탈피하여 개인적이고 자유분방한 사유의 세계를 추구하고 노니는 이중적 측면이 공존하였던 것이다. 억불숭유정책이 끈덕지게 영향을 미치던 유교적 조선시대 내내 도가적 측면이 강한 산수화가 가장 발달했던 것은 이러한 배경 하에서 이해된다. 〈몽유도원도〉는 그 대표적 구현체인 것이다. 이와 함께 인간이나 동물보다 자연을 경외로운 생명체로 보아 크고 장엄하게 그리는 중국 오대五代 말부터 북송의 초기에 걸쳐 유행했던 거비파巨碑派적 경향이 엿보이는 것은 세종대의 문화를 지배하던 고전주의적 경향을 배경에 깔고 있었기 때문이라 하겠다.

넷째로 무엇보다도 〈몽유도원도〉를 값지게 하는 것은 이 작품 자체가 보여주는 화풍상의 특징이다. 우선 구성과 구도가 특이하다. 그런데 〈몽유도원도〉는 현실 세계의 야산과 도원의 세계로 이어지는 바위산이 갈라지는 왼쪽 하단부에서 이야기가 시작되어, 오른쪽 상단부로 가상의 대각선을 따라 전개된다. 이러한 구성은 한·중·일 삼국의 회화를 통틀어 유일하다. 통상적으로 전통 회화는 오른쪽으로부터 왼편으로 횡적인 전개를 보여주는 것이 관례이다. 또한 왼편으로부터 오른편으로 평상 세계, 도원의 바깥 입구 부분, 도원의 안쪽 입구, 널찍한 도원 등 4개 부분이 따로따로 떨어진 듯 이어져 있는 점도 독특하다. 왼쪽 하단부에서 시작해 오른쪽 상단

부에서 절정을 이루는 대각선적 전개가 개별적으로 분리된 듯한 네 개의 경군景群을 꿰어주고 있는 것이다. 즉 유기적 연결보다는 시각적 연계가 화면 전체를 조화롭게 이어주고 있음이 괄목할 만하다. 고원高遠, 평원平遠, 심원深遠의 삼원이 높은 산, 넓은 도원, 깊숙한 골짜기에 갖추어져 있음도 엿보인다.

〈몽유도원도〉의 네 개 경군들 중에서 가장 중요한 부분은 오른편의 도원임에 틀림없다. 본래 도원명의 「도화원기」에 적혀 있는 도원은 사방이 산으로 둘러싸여 있으면서도 넓은 곳인데, 일정한 화면에 이를 효율적으로 표현하는 것은 결코 쉬운 일이 아니다. 사방을 산으로 둘러쌀 경우 내부 공간이 협소해 보이고, 반대로 내부 공간을 넓게 표현할 경우 사방의 산이 작아 보이기 십상이기 때문이다. 그런데 안견은 이 두 가지 조건을 아주 효율적으로 충족시켰다. 도원을 비탈져 보이게 표현하고, 눈이 제일 먼저 닿게 되는 근경 산들의 높이를 대폭 낮추거나 틔워서 광활한 시각적 효과를 높인 점이 그 해결 방안으로 돋보인다. 안견의 창의성과 명석함이 드러나는 표현이기도 하다.

얹히고 받힌 기이한 형태의 암산들과 그것들이 자아내는 환상적인 분위기, 오른쪽 상단에 고드름처럼 매달린 바위들이 시사하는 방호方壺와도 같은 도가적 신선세계로서의 도원의 모습, 특정한 준법을 구사함이 없이 붓을 잇대어 담묵으로만 표현한 바위와 산들이 드러내는 담백한 수묵화의 전형적 양상, 담묵의 수묵화적 표현과 대조를 보이는 청색, 녹색, 홍색, 금분이 어우러진 아름다운 복사꽃들과 그것들 주변에 감도는 아득한 연운煙雲 등도 간과할 수 없는 특징들이다. 특히 복사꽃은 확대경으로 보면 표현의 정확함과 섬세함, 색채와 분위기의 영롱함에서 감탄을 자아낸다.

총체적으로 보면, 〈몽유도원도〉는 실재하는 실경實景을 그린 실경산수화나 진경산수화가 아니라, 안평대군이 꿈에서 본 도원의 모습을 듣고 상상해서 그

린 상상화 또는 일종의 이념산수화라고 할 수 있다. 화풍상으로는 북송대에 형성된 곽희파郭熙派 화풍의 영향을 수용하여 창출된 것으로 회화사에서의 개념 중 하나인 북종화北宗畵로 분류될 수 있을 것이다.

이러한 점에서 조선 초기 안견의 〈몽유도원도〉는 조선 후기 겸재謙齋 정선鄭歚(1676~1759)의 〈인왕제색도〉仁王霽色圖와 잘 대비된다. 먼저 안견이 조선 초기를 상징하고 정선은 조선 후기를 대표하는 거장이며, 그들이 그린 〈몽유도원도〉와 〈인왕제색도〉는 그 두 거장들을 대표한다고 볼 수 있다. 〈몽유도원도〉가 북종화를 바탕으로 한 도가적·이념적 산수화의 세계를 구현한 반면 〈인왕제색도〉는 남종화풍을 수용하여 특정한 승경勝景인 서울 인왕산의 모습을 사실적으로 표현한 진경산수화의 진면목을 보여준다. 뜻을 담아 그리는 사의화寫意畵와 자연경관 등 사물의 형상을 그려내는 사실화의 세계가 대비되어 보이기도 한다. 그러나 안견의 〈몽유도원도〉에서도 왼편에 보이는 중부지방 특유의 야산 모습에서처럼 사실적이고 실경적인 요소가 엿보이고 정선의 〈인왕제색도〉에서도 비실경적이고 이념적인 남종화의 측면이 엿보이는 것은 흥미롭다. 두 가지 회화세계가 전체적으로는 차이가 있어도 부분적으로는 상통하는 바가 있음을 잘 보여준다.

中, 곽희 영향 받아 독자한 화풍 창출
日, 무로마치시대 수묵화에 지대한 영향

조선왕조의 역대 화가들 가운데 안견만큼 국내·국제적으로 지대한 영향을 미쳤던 인물은 없다. 그의 화풍이 조선 초기(1392~1550년경)의 화단을 지배했을 뿐만 아니라, 조선 중기(약 1550~1700년경)까지도 지속적으로 영향을 미쳤음은 잘 알려져 있다. 조선 초기의 계회도契會圖를 비롯한 각종 기록화들의 산수 배경은 물론 중기의 대표적 화

가인 김시金禔(1524~1593), 이징李澄(1581~?), 김명국金明國(1600~1662) 등 여러 화가들의 작품에 안견을 조종祖宗으로 하는 안견파 화풍이 새로운 절파계浙派系 화풍과 함께 두드러진다는 점에서도 안견이 미친 영향의 심도와 강도를 엿볼 수 있다.

이리한 국내 화단에서의 영향 이상으로 안견을 돋보이게 하는 것은 그의 국제성이다. 그는 〈몽유도원도〉의 산이나 바위 표면에서 엿볼 수 있듯이 중국 북송대의 대표적 화원이었던 곽희郭熙(11세기 활동)의 화풍을 수용하여 자신의 화풍을 창출했을 뿐만 아니라, 일본 무로마치室町

곽희, 조춘도, 북송 1072년, 비단에 옅은 채색, 158.3×108.1cm, 대만고궁박물원 소장.

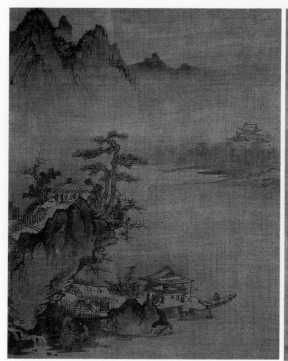

시대의 수묵화에 큰 영향을 미쳤다. 안견 화풍의 독자성과 국제성은 그의 전칭 작품인 국립중앙박물관 소장의 《사시팔경도》四時八景圖 중의 일부 작품과 중국 북송대 곽희의 대표작인 〈조춘도〉早春圖 및 무로마치시대 최고의 산수화가였던 슈분周文의 필치로 전해지는 〈죽재독서도〉竹齋讀書圖와의 비교를 통해 쉽게 드러난다.

　　　우선 15세기 안견의 전칭 작품 《사시팔경도》 중의 〈늦은 봄〉(만춘晚春)과 북송의 곽희가 그린 〈조춘도〉를 비교해보면 구도와 구성, 공간의 표현 등에서 현저한 차이가 드러난다. 곽희의 〈조춘도〉는 화면의 중심축을 따라 산들이 근경에서 시작해 원경의 산정에 이르기까지 지그재그 식으로 꿈틀대면서 물러나며 높아진다. 유기적

전 안견, 사시팔경도 중 늦은 봄, 조선 15세기, 비단에 엷은 채색, 35.2×28.5cm, 국립중앙박물관 소장(왼쪽).
전 슈분, 죽재독서도(부분), 무로마치시대 15세기, 134.8×33.3cm, 종이에 수묵담채, 도쿄국립박물관 소장(오른쪽).

연결성이 두드러진 합리적 구성이다. 대체로 중심축을 경계로 하여 좌우대칭적인 안정된 구성을 보여준다.

반면에 안견 전칭의 〈늦은 봄〉 화면을 보면 중심축을 기준으로 왼편 절반에 치우쳐 있는 이른바 편파偏頗구도임을 알 수 있다. 경군景群들이 여기저기 흩어져 있어서 유기적 연결성을 찾아볼 수 없다. 그 대신 근경의 왼편에 45도 각도로 솟아오른 언덕과 그 위에 서 있는 쌍송이 경군들을 시각적으로 연결해주듯 조화를 이루고 있다. 또한 경군들 사이에는 넓은 수면과 짙게 깔린 연운이 자리 잡고 있어서 확산된 공간이 두드러져 보인다.

이러한 편파구도, 흩어진 경군들의 유기적 분산과 시각적 조화, 확대 지향적인 공간의 설정 등은 안견이 모델로 삼았을 곽희의 작품들에서는 전혀 보이지 않는다. 공간의 표현은 남송대의 마하파馬夏派 화풍과 더욱 연관이 있어 보인다. 안견이 여러 대가들의 화풍을 절충하여 자성일가自成一家했다는 옛 기록이 그르지 않은 것임을 느낀다.

〈몽유도원도〉와《사시팔경도》에 보이는 이러한 안견 화풍의 특징은 1423년에 일본 사절단을 따라서 내조來朝했다가 이듬해에 돌아간 일본의 대가 슈분周文에 의해 수용되어 그 나라 회화에 영향을 미치기도 했다.

이 점은 안견 전칭의 〈늦은 봄〉과 슈분의 전칭작인 〈죽재독서도〉를 비교

해보면 쉽게 드러난다. 두 작품들에서 공통적으로 보이는 편파구도, 근경의 언덕과 쌍송 모티프, 경군들 사이의 넓은 공간은 안견과 슈분 회화의 불가분의 관계를 말해 준다. 안견의 영향은 슈분의 손을 거쳐 가쿠오岳翁에게까지 전해졌다.

　　안견 전칭의 〈이른 겨울〉(초동初冬)과 가쿠오의 〈산수도〉를 비교해보면 자명해진다. 구도, 공간 개념, 구부러진 주산主山의 형태, 근경의 언덕 모티프 등이 두 작품들에서 공통된다. 다만 가쿠오는 산과 언덕, 나무 등의 표현에서 남송대 원체화풍院體畵風을 구사한 점이 큰 차이라 하겠다.

전 안견, 사시팔경도 중 이른 겨울, 조선 15세기, 비단에 옅은 채색, 35.2×28.5cm, 국립중앙박물관 소장(왼쪽).
가쿠오, 산수도, 도쿄 국립박물관 소장(오른쪽).

조속 노수서작도

순간 포착의 예리한 시선으로 묘사,
절제되고 가다듬어진 묵법

이원복(국립전주박물관장)

마치 문틀을 통해 창밖 나무에 앉은 새를 보는 듯한 절지영모折枝翎毛 계열인 〈노수서
작도〉老樹棲鵲圖는 조선 중기 영모화의 됨됨이를 대변하는 명화다. 비록 화면에 화가
를 알려주는 도장이나 관지款識는 없으나 창강滄江 조속趙涑(1595~1668)의 대표작으로
잘 알려져 있다.

　　　　대작大作으로 한눈에 수묵화로 보이나, 상세히 살피면 나뭇잎 등에 엷
은 청색과 황색을 가하는 등 부분적으로 담채를 사용했음을 알 수 있다. 가지에는 상
하로 까치와 박새(백협조白頰鳥)가 각각 한 쌍씩 등장하였으니, 오늘날 전래된 조속의
영모도들이 독조獨鳥나 쌍조雙鳥였던 것과는 다르다.

　　　　화면 네 꼭지점을 연결한 교차 지점 즉 화면 중앙에 위치한 까치는 머
리를 반대 방향으로 돌린 것을 제외하면, 화면 안 나무에 앉은 까치를 측면으로 나타
내되 머리쪽을 좌상단에, 꼬리를 우하단으로 하여 사선상에 몸통을 일직선이 되게

조속, 노수서작도, 조선 17세기, 비단에 수묵담채, 113.5 × 58.3cm, 국립중앙박물관 소장.

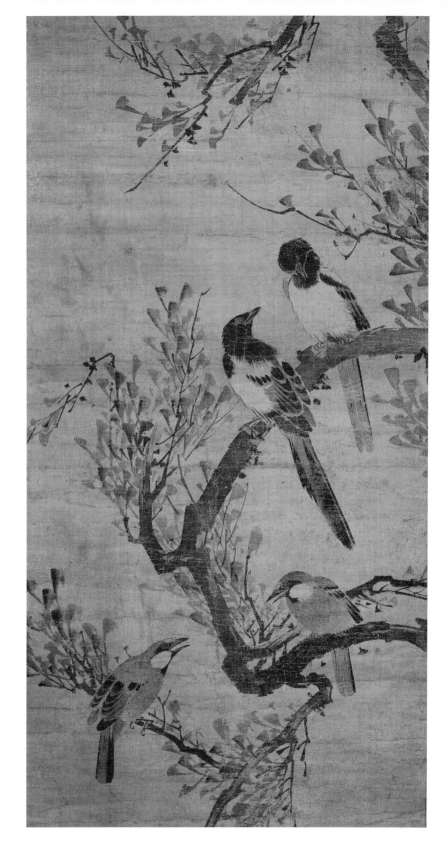

포치시키는 일정형－定型에 가까운 형태다. 다른 새들과 달리 까치처럼 큰 새는 나란하게 가까이 앉아 곁에서 서로 바라보며 짖는 예가 드물다.

〈노수서작도〉에서 보듯 가슴과 배를 앞으로 드러낸 다른 한 마리는 자신을 향해 있는 까치를 애써 피하려는 듯 눈의 방향과 달리 부리로 목덜미 아래 깃을 다듬는 모습으로 나타낸 것이 자연스럽다. 깃을 다듬는 동작은 까치들이 흔히 잘 취하는 동작으로, 마치 졸고 있는 새(숙조宿鳥) 같아 보이나 이는 잘못 이해한 것이다. 둘 다 입은 다물고 있어 눈동자만 빛나는데 서로의 따뜻하고 은근한 정이 십분 잘 표현되어 있다.

그림 속 까치들은 머리를 대고 있는데, 입을 마주 대고 있는 경우도 종종 목격할 수 있다. 그보다 부리를 다문 형태가 까치의 생태를 표현하는 데 오히려 더 효과적이어서 함께 우는 여느 작은 새들의 이조화명二鳥和鳴과도 다르며, 이와 같은 모습에서 더욱 다정함을 느낄 수 있다. 이 역시 까치를 오래 주시한 뒤에야 표현 가능한 정경으로, 화본畵本 내에서는 찾기 힘든 장면이다. 다만 일정형의 구도에서처럼 목을 세워 아직 울기 바로 직전의 모습과는 사뭇 달라, 까치의 장점이기도 한 소리가 없어 아쉬움으로 남는데, 이 점은 까치로 인해 2차적으로 시선이 모아지는 한 쌍의 또 다른 새들로 인해 상쇄된다. 또 다른 새 한 쌍은 까치보다 작은 몸매로, 좀 떨어진 가지에서 적극적인 몸동작을 취하며 부리를 벌려 화명和鳴(새들의 지저귐이나 그런 소리)한다. 순간의 포착은 예리한 시선으로 가능했으며, 사생에 기초한 화면구성의 묘妙와 사실성이 결합되어 이 같은 수작이 완성될 수 있었다.

한 가지 흥미로운 것은 이들 새와 달리 나무의 이름이 쉽게 떠오르지 않는다는 점이다. 조선시대 까치 그림에 있어 독작獨鵲(까치 한 마리)은 조속 이후 매화 가지와 함께 그려짐이 일반적인 데 비해, 쌍작雙鵲은 조선 말기를 제외하고는 매화 가지에 깃든 모습을 찾아보기 힘들다. 즉 조속 그림의 나무는 일견 미루나무나 포플러

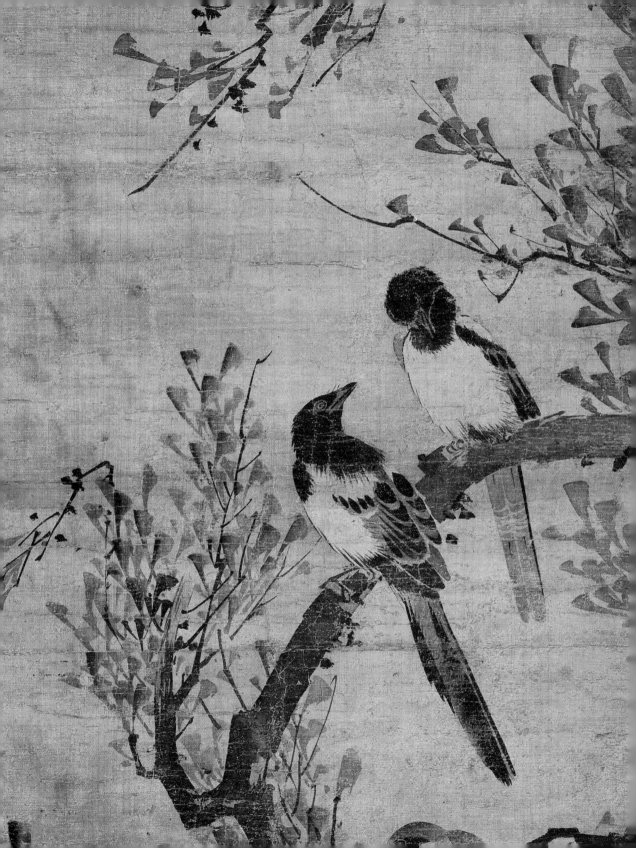

처럼 보이나 17세기에는 그러한 외래 수종이 우리 강토에 없었다. 꽃이 진 뒤 잎이
난 매화나무로 볼 수도 있겠으나, 확신하긴 어렵다.

　　　　몰골법으로 표현한 늙은 나무는 우측 화면 밖에 본 줄기가 있어 화면
우에서 좌로 상하 고루 자연스레 퍼져 있으며, 화면에 적절히 배치한 배경의 나뭇가
지들은 구성의 묘를 더한다. 또한 화면 안과 밖을 넘나들며 직각으로 꺾이고 갈라지
는 가지의 선이 화면을 골고루 분할하며 채우고 있다. 용필의 능숙함은 붓을 측면으
로 뉘어 빠른 속도로 찍어나가듯 나타낸 역삼각형의 잎들과 줄기의 전개에서 확연히
알 수 있다.

　　　　〈노수서작도〉는 그동안 많은 이들의 주목을 받았다. 이를테면 '한국
지성인의 조촐한 색채감각과 그 호상豪爽을 엿볼 수 있는 좋은 본보기'(최순우)라던가
'30대 긍지에 차 있던 시기의 활력 있는 그림'(최완수)이라는 평이 대표적이다. 하지만
'모자이크 식으로 그려진 세모꼴의 나뭇잎 등에서 명대 궁정화가였던 임량林良(1416~
1480년경)의 영향이 느껴진다'(홍선표)라는 말에서 보듯이, 사실 〈노수서작도〉는 기본적
인 화면구성과 필치 등에서 중국 명대 초기에 활동한 임량의 영향을 일부 받은 것이
분명해 보인다.

　　　　임량 등 저장浙江성에서 활약한 일군의 직업화가들의 화풍상 특징은
산수 경치가 인물 등장을 위한 무대처럼 소략하며, 강한 흑백 내소, 거친 필치, 동적
이며 어수선한 분위기 등이라 할 수 있다. 이와 닮은 산수가 조선 중기 화단의 문인
화가들로부터 시작돼 크게 유행했는데, 조속의 영모나 묵죽의 배경 처리, 그리고 식
물 소재의 선택 등에서 임량의 영향을 읽을 수 있다. 그럼에도 불구하고, 조속은 나
름의 독자적 세계를 구축했다고 평가할 수 있을 텐데, 단적으로 훨씬 빠른 속도감으
로 묵법을 구사하는 임량에 비해 조속의 묵법은 더욱 절제되고 가다듬어져 있음을
들 수 있다. 특히 가지와 잎의 표현에서 그런 차이가 확연하다.

조속의 작품들 외에도 조선시대에는 화조화 가운데 명화가 적지 않다. 남다른 미감과 특수성을 보여줬던 작품으로 이암李巖(1507~1566)의 〈모견도〉母犬圖가, 대표성에서는 김홍도의 〈호랑이〉가, 그리고 우리 산천을 배경으로 한 새 그림들에서는 장승업張承業(1843~1897)의 〈호취도〉豪鷲圖가 돋보인다. 초기 화단 이암의 개 그림이나 중기의 김시金禔(1524~1593)나 이경윤李慶胤(1545~1611) 가문의 물소〔水牛〕 그림은 다른 나라의 동일한 소재 그림과 현격한 차이를 보여준다. 특히 이암의 〈모견도〉는 일찍이 '인류가 남긴 개 그림 중 가장 품위 있는 그림'(안휘준)이라 지칭했듯 어질고 푸근한 눈매의 어미와 마냥 천진한 강아지가 취한 자세에서 강한 모성애가 감지되는 등 '우리적'인 정취가 짙다.

그러나 시공을 초월한 보편성과 작품의 완벽성 등 여러 측면을 두루 살핀다면 조속의 〈노수서작도〉를 대표적인 화조화로 꼽을 수 있을 것이다. 이암의 〈모견도〉는 동화적이고 따뜻한 분위기의 그림이지만 여기성餘技性이 짙고, 대담한 화면 구성과 활달한 필치, 전체적인 완숙미 등 〈노수서작도〉에서 높은 격조와 기량이 감지된다.

조속이 영모, 매, 죽, 산수에 능했다는 문헌의 기록대로 현존하는 그의 작품은 영모화, 묵매화, 산수화 등 다양하지만 그중 영모화를 가장 많이 그려 영모화가로서의 위상이 높다. 17세기 화단에서 크게 주목받은 사인화가士人畵家인 조속은 그러나 화면에 자신의 관서款署 남기기를 기피하여 작가의 관인款印은 없으나, 모두 전칭작傳稱作이 아닌 진적眞蹟으로 간주됨이 통설이다. 부친에 이어 묵매와 영모화에 이름을 얻은 아들 조지운趙之耘(1637~1691)과 달리 낙관을 하진 않았으니 '창강'滄江의 묵서가 있는 수작들 역시 후에 추가된 관서로 보는 것이 옳다.

조선 중기의 다른 화가들처럼 조속 역시 유작이 많이 남아 있지 않다. 그는 드물게 산수화도 몇 점 남겼는데, 그 가운데 물가 풍경을 담은 〈호촌연응〉湖村煙

凝은 북송의 문인화가 미불米芾(1051~1107)이 창안한 붓을 옆으로 뉘어 가로로 쌀 모양의 점을 찍는 미점米點을 다른 화가들보다 일찍 사용한 점에서 돋보인다. 이는 후에 정선이 진경산수에서 우리 산천을 묘사하는 데 응용한 기법으로, 조속이 진경산수의 선구자임을 설득력 있게 보여주고 있다.

길조吉鳥로 멋쟁이로, 깃털이 희고 검은 무채색 위주인 까치는 먹만으로 그리기 쉽다. 제비처럼 날렵하진 못하나 참새보다는 적당한 크기에 행동이 진중하고 늠름해 품위도 감지된다. 우리 옛 그림 중 가장 이른 까치의 등장은 고구려 고분벽화이다. 357년 건립된 황해도 소재 안악3호분 전실 동쪽 측실 주방 지붕에 측면으로 등장한다. 조선시대에는 중기 화단에 계절을 담은 식물과 조류로 이루어진 사계영모도四季翎毛圖 계열에 포함된다. 화첩뿐 아니라 독립된 주인공으로 대작도 그려졌다.

아울러 조선 말 화조화 범주 외에 까치호랑이 등 민화民畵에 이르기까지 줄기차게 이어진다. 우리 까치 그림은 중국이나 일본과는 다음과 같은 차이가 있다. 첫째 즐겨 그려진 새 소재 중 비중이 유달리 크다는 사실, 둘째 수묵水墨 또는 수묵담채水墨淡彩가 주류인 점, 셋째 무리를 이룬 군조群鳥도 없지 않으나 절지영모 범주에서 측면 위주의 한 마리 새가 주류로 한 정형定型을 이룩한 점 등에서 차별과 독자성을 감지할 수 있다.

이암, 모견도, 조선 16세기, 종이에 수묵담채, 73×42.2cm, 국립중앙박물관 소장.

中, 새보다는 꽃이 주인공
日, 기법과 색채에서 화려함의 극치

중국은 용, 우리나라는 호랑이 등 나라마다 선호하는 동물이 달라 그림도 이에 영향을 받았다. 방대한 영토에 긴 역사를 지닌 중국은 일찍부터 문화 전반에 있어 두루 앞서니 그림도 마찬가지다. 『개자원화전』芥子園畵傳 등의 화본畵本이나 현존하는 그림을 살필 때 동양에서 즐겨 그려진 새는 상상의 새인 봉황, 주작, 난조鸞鳥 등과 학, 매, 해오라기, 물총새, 메추라기, 꿩, 박새, 제비, 참새, 구욕새, 까마귀, 공작 등이다.

 중국의 경우 화조화는 화려한 채색으로 그린 섬세하고 장식성이 강한 직업화가의 공필화工筆畵와, 문인들이 수묵담채 위주로 여기餘技로 그린 사의寫意적 그림 등 두 계열로 나뉜다. 그중 전자에 속하는 작품을 살펴보면, 명대明代 중기 왕유열王維烈의 〈쌍희도〉雙喜圖를 들 수 있다. 〈쌍희도〉라는 제목의 그림은 다수가 전해지는데, 그 가운데 왕유열의 것은 화려한 채색으로 중국적 화조화의 한 특성을 나타낸다.

 청대淸代 황월黃鉞에 의해 붙여진 다음의 최제를 보면 중국에서도 까치가 길조의 상징이었음을 알 수 있다.

새해 아침 길조 부르려 의례껏 그림에 시를 쓰나니 歲朝徵吉例題圖

그림 펼쳐 보며 마음으로 좋은 감응 있기를 기원하노라. 披繪心祈嘉應符

하복河復이 그림 완성하여 한 쌍으로 기쁨 알리니 河復工成雙報喜

억조창생 즐거운 일로 모든 마음 즐거우리.

兆民樂業寸懷愉

왕유열의 쌍희도에 황제가 시를 짓고 신 황월이 칙명을 받들어 공경히 글씨를 쓴다.

御題王維烈雙喜圖 臣 黃鉞 奉勅敬書

 하지만 조속의 〈노수서작도〉와는 달리 그림에서 가장 두드러지는 요소는 진채眞彩로 그려진 붉은 동백과 화려한 매화이다. 즉 조속이 꽃을 배경으로 삼아 까치를 주인공으로 등장시켰다면, 왕유열의 그림은 꽃이 중심이 되고 까치는 그 배경으로 비쳐질 정도다. 게다가 그림의 전체적인 구도도 시선을 분산시키는 감이 있는데, 이는 장식이 많아 화려함을 강조하다보니 그렇게 된 것이다.

 일본의 경우 거주공간의 큰 미닫이 문에 그린 장병화障屛畵 가운데 사계절에 피는

왕유열, 쌍희도, 명대 17세기, 종이에 채색, 118.7×63.1cm, 대만고궁박물원 소장.

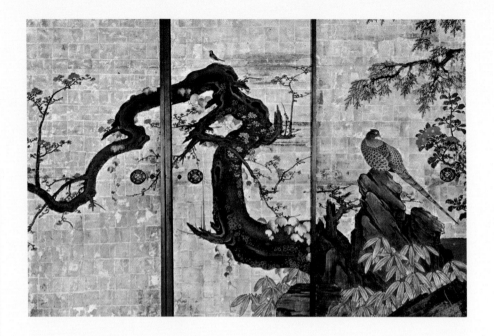

아름다운 꽃들을 소재로 한 화훼초충도花卉草蟲圖나 깃털이 고운 여러 종류의 새와 화려한 꽃을 소재로 한 중국보다도 더하면 더했지 뒤지지 않는 화려한 채색에 금까지 칠해 그린 대작 화조도花鳥圖가 적지 않다. 그럼에도 불구하고 까치는 까마귀나 부엉이에 비해 찾아보기 힘들다. 이는 우선 일본에서는 까치를 보기 어려운 사실을 먼저 그 이유로 들게 된다. 에도시대 후기 고엔江雲이 그린 〈길보삼원도〉吉報三元圖의 예가 보여주듯 동양 삼국의 보편적인 형식인 절지영모折枝翎毛 계열이다. 과실이 탐스럽게 달린 나뭇가지에 한 쌍이 깃든 것으로 일반적인 일본 그림의 성격이 그러하듯 농담 강한 잎이며 줄기의 묘사 등 장식적裝飾的이며 도안적圖案的이다.

　　　　일본 역시 채색화가 발달했지만 중국과는 다른 양상이다. 특히 모모야마桃山시대(1576~1615)에는 이전 시대와 다른 새로운 건축양식을 기반으로 한 장식화가 출현한다. 일본 도처에 거대한 성이 건립됐고, 천수각天守閣이라 불리는 거대한 석축

카노 산라쿠와 산세츠 합작, 화유금도, 일본 17세기, 금지에 채색, 101.9×183.5cm, 교토 묘신지妙心寺 후스마와 병풍 그림.

위에 전각을 세웠으며, 이들 건축의 내부를 장식하기 위해 산수, 고사인물故事人物, 노송, 단풍, 모란, 화조, 초충 등을 소재로 한 장병화障屛畵(가리개용 병풍 그림)가 왕성하게 등장하여, 16~17세기에 전성기를 이뤘다.

그중, 모모야마 양식의 끝을 장식한 카노 산라쿠狩野山樂(1559~1635)가 나이 70이 넘어 양아들 카노 산세츠狩野山雪(1590~1651)와 함께 그린 〈화유금도〉花遊禽圖를 보자. 이 그림은 큰 건물 내부를 구획하는 미닫이 즉 후스마와 병풍 그림인데, 커다란 화면에 대담하고 힘찬 필치가 돋보인다. 금지에 과장된 매화나무를 주인공으로 등장시켰는데, 나뭇잎이 화려한 붉은색으로 표현돼 사실성과는 거리가 있다.

매화나무 아래 푸른색의 나뭇잎 역시 화려함을 자랑한다. 화면 오른쪽에는 괴석 위에 꿩이 앉아 있는데, 일본은 섬나라인 까닭에 실제로 까치가 드물어 중국이나 한국처럼 까치를 그림의 소재로 택하는 경우는 많지 않다. 꿩은 그 자체로 가장 화려한 색을 띠고 있는 조류라서 이 그림의 전체적인 분위기와 어우러진다. 일본 화조화의 화려함 때문인지, 이들에 비해 중국 그림은 수묵담채로 그린 그림으로 인식될 정도이다. 그러나 중국이나 한국과 비교할 때 일본 화조화는 때론 경직되고 형식화된 느낌이 드는 것도 사실이다.

윤두서 자화상

털 끝 하나도 놓치지 않은,
조선 선비의 옹골찬 기개

조선미(성균관대학교 미술학과 교수)

윤두서尹斗緖(1668~1715)는 화가로서 겸재謙齋 정선鄭敾(1676~1759), 현재玄齋 심사정沈師正 (1707~1769)과 아울러 조선의 삼재三齋라고 일컬어진다. 그는 예리한 관찰력과 뛰어난 필력으로 인물화와 말 그림에서 정확한 묘사를 기했는데, 무릇 인물과 동식물을 그릴 때에는 반드시 며칠을 주시해서, 그 진형眞形을 파악하고서야 붓을 들었다(『동국문헌록』東國文獻錄) 한다. 그는 또한 예술에 대한 자부심이 무척 높아 마음에 맞는 자리가 아니면 절대로 그림을 그려주지 않았다(『연려실기술』燃藜室記述 별집別集) 하니, 문인화가로서의 꼿꼿한 자세를 엿볼 수 있다.

　　　〈윤두서 자화상〉은 종이와 먹으로 소폭 가득히 안면顏面을 그려낸 작품인데, 화면이 박진감으로 가득 차 있다. 윗부분이 생략된 탕건宕巾, 정면을 똑바로 응시하는 눈, 꼬리 부분이 치켜 올라간 눈매, 잘 다듬어져 양쪽으로 뻗친 구레나룻과 긴 턱수염, 약간 살찐 볼, 적당히 힘주어 다문 두툼한 입술에서 우리는 윤두서의 엄

윤두서 자화상, 국보 제240호, 조선 1710년, 종이에 수묵담채, 38.5×20.5cm, 해남 고산 윤선도 종가 소장.

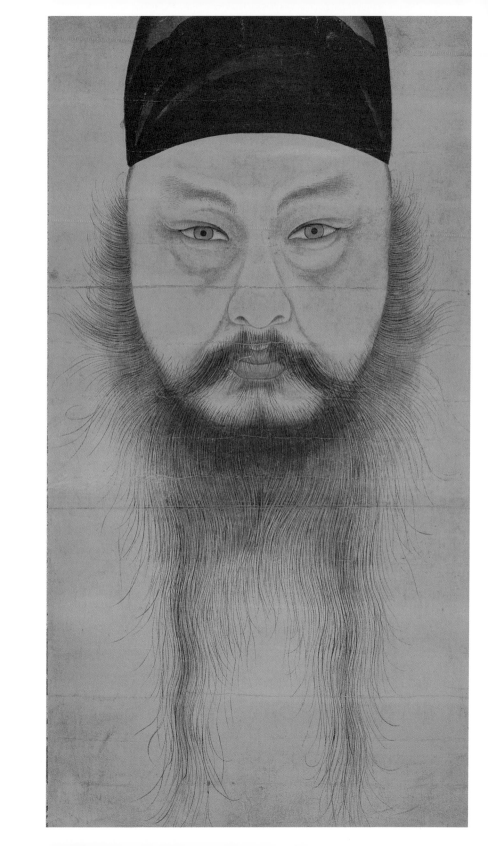

정한 성격과 아울러 조선 선비의 옹골찬 기개를 읽을 수 있다.

화법은 깔끔한 구륵선鉤勒線으로 안면의 이목구비를 규정하는 필법이 아니라, 18세기 당시의 초상화법을 따라 붓질을 여러 번 가하여 얼굴의 오목한 부위를 시사하고 있다. 귀로부터 턱까지 죽 이어지는 수염은 한 올 한 올 정성 들여 그려 냈는데, 마치 안면이 앞으로 떠오르듯 부각되는 형상이다. 그리고 점정點睛의 맑음은 중국 동진東晉의 화가 고개지가 말했던 바 전신사조傳神寫照(정신을 화면에 전달해냄)의 효과를 십분 거두고 있다.

그러나 〈윤두서 자화상〉은 원래 도포를 입은 가슴까지 오는 반신상으로 제작된 것으로 보인다. 1937년에 편찬된 『조선사료집진』朝鮮史料集眞에는 당시의 〈윤두서 자화상〉 도판이 실려 있는데, 거기에는 도포 형상이 유탄으로 간단하게 그려져 있다. 또한 2005년 10월 국립중앙박물관 이전 개관을 맞아 시행했던 X-선 조사에 의해, 비록 왜소하고 희미하기는 하지만 애초 귀가 묘사돼 있었음을 살필 수 있었다. 현재 유탄 흔적은 지워져 보이지 않는다. 그리고 아이러니컬하게도 우리는 이 안면만 남은 자화상을 보면서 더욱 더 강한 박진감을 느끼게 되는 것이다.

윤두서의 벗이었던 이하곤李夏坤(1677~1724)은 윤두서의 자화상을 보고 지은 찬시讚詩에서

육척도 안 되는 몸으로 사해를 초월하려는 뜻이 있네.
긴 수염 나부끼는 얼굴은 기름지고 붉으니
바라보는 자는 도사나 검객이 아닌가 의심하지만
저 진실로 자신을 양보하는 기품은
무릇 돈독한 군자로서 부끄러움이 없구나.

윤두서 자화상의 부분(오른쪽 면).
조선사료집진에 실린 윤두서 자화상.

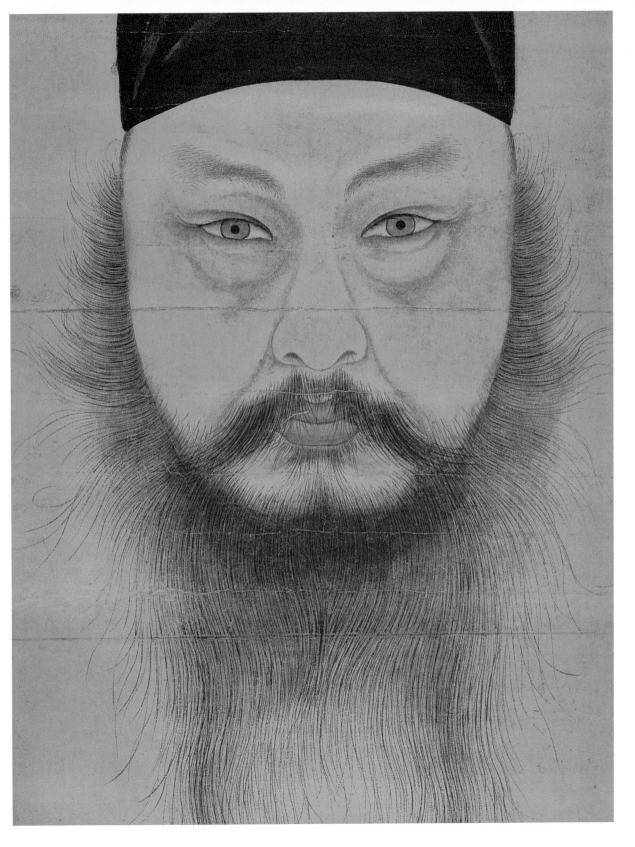

라 하여 공재의 모습과 풍격에 대해 절묘하게 묘사한 바 있다.

중국의 경우 이미 한대漢代부터 조기趙岐라는 사대부 화가가 자화상을 그렸지만, 우리의 경우 고려시대 공민왕恭愍王이 〈조경자사도〉照鏡自寫圖를 그렸다는 것이 기록으로 전해지고 있으며, 조선 초기 김시습金時習(1435~1493)이 노老·소少 두 점의 자화상을 그렸다 한다. 이후 후대에 그려진 몇 점의 자화상이 전하는데, 때론 〈강세황 자화상〉을 〈윤두서 자화상〉 다음가는 것으로 꼽기도 한다. 강세황의 자화상은 여러 점이 전해오는데, 그중 오사모烏紗帽에 옥색 도포를 입은 전신 좌상이 가장 잘 알려져 있다. 이 자화상은 몸은 조정에 있지만 마음은 자연에 있는 자신을 형상화한 작품으로, 그 안면 각도나 표정은 이명기李命基(생졸년 미상)라는 직업화가가 그려낸 〈강세황상〉과 같으며, 모두 면전에 있는 대상 인물을 충실하고 세밀하게 그려내고자 한 작품이다. 하지만 그의 자화상 가운데 한 점은 '임희수任希壽(18세기 활동)라는 아이에게

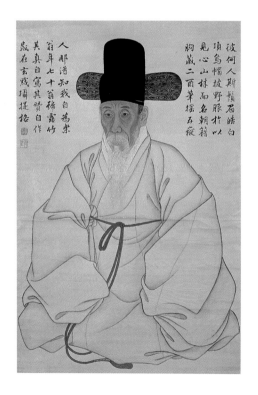

고쳐 받았다' 할 정도로, 강세황 자신은 자화상을 그려내는 자신의 실력에 확신을 갖고 있지 못했다. 두 점의 또 다른 자화상 역시 스케치 식으로, 그의 유명도에는 못 미친다. 사실적으로 그렸다는 점에서 강세황은 윤두서와 함께 손꼽힐 수 있을지 모르나, 윤두서와 나란히 두고 비교할 수는 없다. 조선 후기의 문인 이광좌李光佐가 그린 〈이광좌 자화상〉역시 마찬가지다. 탕건을 쓰고 도포를 입은 좌안8분면左顔八分面(초상화에서

강세황 자화상, 조선 1782년, 비단에 수묵담채,
88.7×51cm, 국립중앙박물관 소장.

좌측 얼굴이 80%, 우측 얼굴이 20% 보이도록 그리는 것)의 반신상인데, 화면에 쓰인 자평自評에 의하면 '콧마루가 약간 닮았을 뿐 눈도 전혀 닮지 않았고, 입술에는 반가운 기색이 없으며, 흰 동자에는 묘리妙理가 없고, 검은 눈동자에는 정기가 없다'는 등 자신의 자화상을 두고 신랄한 자기비판을 가하고 있음을 봐도 알 수 있다.

　　이들 자화상 외에 조선 말기 인물화의 대가인 채용신蔡龍臣(1850~1941)의 자화상 정도만이 사진으로 전해지고 있을 따름인데, 조선조의 자화상이 이렇게 드문 이유는 어디에 있는 것일까. 자신의 초상화를 그리기 위해서는 우선 스스로 자신이 그려져 보존될 만한 인물이라는 자긍심과 아울러 주변의 사회적 인식이 뒷받침되어야 했다. 덧붙여 초상화라는 장르 자체가 그리는 자(화가)의 사실적 묘사 기량을 필수 요건으로 한다. 그러나 묘사력을 지닌 직업화가들은 '화공畵工'이라는 지극히 낮은 신분이었기 때문에 자신을 그려 보존하고자 하는 의식이 없었으며, 사대부 화가들의 경우는 대부분 핍진逼眞하게 그려낼 기술적 능력을 갖추고 있지 못했다. 즉 조선시대의 자화상은 '자긍심'과 '기량'이라는 두 가지 요건을 갖춘 극소수의 사대부 화가만이 그려낼 수 있었던 것이다.

　　물론 중국이나 일본 역시 자화상 제작은 초상화에 비해 열악한 실정이지만, 사대부 계층이나 직업화가들의 자화상 제작이 제법 눈에 띈다. 그 이유는, 일본이나 중국에서는 대부분 은유적·희화적으로 간단히 그려내어 가까운 사람들끼리 보면서 즐겼던 유희적 성격의 자화상 작품들이 적지 않은 데 반해, 조선시대의 경우에는 대상 인물의 특징만을 대충 이미지화하는 것으로 만족하지 못하고, 초상화와 마찬가지로 반드시 핍진하게 그려내고자 하는 의식이 있었기 때문이다. 만약 조선조 사대부들이 자화상이라는 장르 자체를 '자신의 이미지 전달'이라는 간단한 형식으로 이해했다면, 보다 수월하게 자화상을 제작하곤 했을 것이다. 여하튼 이처럼 희귀한 조선시대 자화상 가운데 〈윤두서 자화상〉은 단연 돋보이는 걸작이다.

한편 윤두서는 심득경沈得經이란 친구가 죽은 뒤 초상화를 추작追作(실물을 보지 않고 기억에 의해 그려냄)하여 그의 집에 보냈다고 하는데, 온 집안이 놀라 울었다고 전한다. 윤두서가 그린 〈심득경상〉沈得經像을 보면, 화폭 속에 눈두덩이가 퀭한 심득경의 특징적 분위기가 잘 묘사되어 있다. 하지만 윤두서는 자신의 자화상에서 한 걸음 더 나아가, 인물의 인상 이상의 핍진逼眞함을 보여준다. 이 작품에서 그는 '털끝 하나라도 틀리면 그 사람이 아니다'(一毫不似 便是他人)라고 하는 조선시대 초상화가들이 가장 중요시했던 명제를 마음에 새기고, 왜곡이나 변형을 통해 회화적 효과를 노리거나 의도적으로 과장하여 특징의 강조를 추구하려 하지 않았다.

〈윤두서 자화상〉에서 그는 오로지 자신의 객체화에 접근하기 위한 사실적 노력에만 집중했다. 그리하여 우리는 이 자화상에서 중국 청대의 화가 임웅任熊(1820~1857)의 자화상에서처럼 드라마틱한 호소력이나, 일본 에도江戶시대의 화가 다노무라 치쿠덴田能村竹田(1777~1835)의 자화상처럼 우의寓意적인 의미를 찾기는 어렵다. 그러나 우리는 눈앞에 엄존하고 있는 '윤두서'라는 인물의 전체 상이 심도 있게 다가옴을 느낀다. 그것은 마치 픽션의 세계가 아닌 논픽션의 세계에서만 발견할 수 있는 진실성과 감동의 맛과도 상통한다.

윤두서, 심득경상, 조선 1710년, 비단에 수묵담채, 159×88cm, 해남 고산 윤선도 종가 소장.

中, 절실한 자의식 드러낸 강한 반전의 의미
日, 마음을 그려낸 우의적 이미지

중국의 자화상은 이미 한대漢代의 조기趙岐, 동진東晉의 왕희지王羲之(307~365), 당唐나라의 왕유王維(699?~759) 등을 비롯해 송대宋代의 소식蘇軾(1036~1101)이나 미불米芾(1051~1107), 원대元代의 조맹부趙孟頫(1254~1322), 예찬倪瓚(1301~1374) 등으로 이어져 그 역사가 화려하다. 그중 〈임웅 자화상〉은 강력하고 절실한 자의식을 표명한 대표적인 작품이다.

임웅任熊의 자화상은 크기부터 이목을 끈다. 작품 속 인물의 키는 160cm인데 그의 키가 작았다 하므로, 이는 거의 실물 크기로서 다른 자화상들이 소품인 것과 대조된다. 화면 속 임웅은 머리를 빡빡 깎고 정면을 응시하고 있는데, 어깨와 맨가슴이 다 드러난 헐렁한 옷을 입고, 양손은 앞쪽에서 교차한 채 다분히 고집 세고 불만에 찬 모습으로 서 있다. 안면은 명암을 잘 살려 입체감을 주면서 세밀히 묘사했는데, 부릅뜨듯 정면으로 응시하는 가는 눈, 튀어나온 광대뼈와 수척한 뺨은 도전적이면서 결연하다. 또 흘러내린 옷 아래 드러난 근육질 어깨와 가슴, 기둥처럼 버티고 선 양 다리와 지나치게 큰 발, 더욱이 굵고 거칠게 짙은 먹색으로 들쭉날쭉 강조된 의복의 외곽과 주름선은 과격하면서도 강인한 이미지를 뿜어낸다.

그러나 이 자화상이 표현하려는 것은 이런 즉각적이고 강한 이미지만은 아니다. 화폭 좌측에 쓰인 자찬문自讚文을 읽어보면 당시 임웅은 젊은이가 아니었다. 흰머리로 뒤덮인 때였으며, 혼란스런 세상을 절감하고 있었다. 아마 지난날 젊은 임

웅은 자화상 속의 모습처럼 열정적인 인물이었을 것이며, 사명감을 갖고 고대인을 귀감으로 삼아 열심히 작업해왔을 것이다. 그러나 지금 그는 그런 추구가 헛되고 위선적이었다고 토로한다. 즉 이 작품이 전하고자 하는 것은 노년에 직면한 작가의 심각한 내적 모순과 공허함, 환멸과 정체성의 혼란이라 해석된다. 이처럼 자신이 전하고자 하는 메시지와 화면에 형상화한 이미지 사이의 간극을 노린 반전적反轉的 의미의 자화상은, 자신을 있는 그대로 객체화시키고자 진력했

임웅 자화상, 청대 1840년대, 종이에 채색, 177.5×78.8cm, 베이징고궁박물원 소장.

던 조선시대 〈윤두서 자화상〉의 재현적 표현과는 다른 매력을 보여준다.

　　일본 역시 자화상이 풍부하지는 않았지만, 작품을 통해 다양한 자기표현을 보여왔다. 원래 일본의 초상화가들은 '一毫不似 便是他人'을 지상 과제로 삼아 정진해온 조선조 초상화가들과는 달랐으며, 개인적인 특징의 발현과 이미지 형상화에 주력했다. 이 점은 자화상에도 연결된다. 그중, 다노무라 치쿠덴의 자화상은 '우의寓意적 이미지'라는 일본적 특징을 잘 담고 있다. 다노무라의 자화상은 제작 연대를 알 수 없지만, 대략 50세 전후의 모습으로 추정된다. 앞 머리털은 다 빠지고 양쪽에 조금 남은 머리털은 봉두난발蓬頭亂髮인 채로, 한 무릎을 세워 조그만 양손으로 보듬어 안고 약간 모로 앉아 있는 모습이다. 화가의 옆에는 허리에 차고 다니던 붓대가 멋대로 놓여 있고, 앞에는 표주박 모양의 술병이 팽개쳐져 있다. 이미 술은 바닥났으며, 얼굴엔 취기가 돌아 양 눈언저리부터 죽 달아올라 있다. 옷은 힘들이지 않은 유

다노무라 치쿠덴 자화상(부분), 에도시대 19세기 초, 종이에 수묵담채, 66×19cm, 일본 오이다미술관 소장.

연한 필선으로 대충 그리고, 무릎과 양다리는 좀 더 짙은 발묵으로 처리해 농담의 대비 효과를 주었다. 앉아 있는 모습이나 붓과 술이란 도구는 화가가 지닌 자유 활달한 문인 의식과도 연결된다. 다노무라 치쿠덴은 36세 때부터 유학자로서의 생활을 접고 문인묵객文人墨客들과 더불어 살아왔다. 당시 문인묵객이란 아웃사이더이자 고등 백수였지만, 스스로는 속된 사회의 굴레로부터 해방돼 진정한 자유를 획득, 이상경에 근접해가는 것을 인생의 모토로 자부하고 있었다.

　　화면 위쪽에 적힌 자찬문自讚文에 의하면, 이 자화상은 여행길에서 나그네로서의 정취 속에 그려낸 작품으로 누군가에게 부치고자 했음을 알 수 있다. 무릎을 안고 술 취한 눈으로 멀리 바라보는 자세는 자유롭지만 한편 외로운 심적 상태를 그대로 드러내는데, 아마 이런 심경을 함께 나눌 수 있는 이에게 바친 그림일 것이다. 이 작품은 초상화론에서 전신傳神(정신을 전해냄)과 함께 중시되는 사심寫心(마음을 그려냄)의 개념을 충족시켜주는 자화상이라고 생각된다.

정선 인왕제색도

조선 산수화의 개벽,
만년의 기념비적 조화경

홍선표(이화여자대학교 미술사학과 교수)

선계仙界와 영지靈地를 상징하는 산악문山嶽文에서 발생한 산수화는 지형이나 지세를 도상화圖像化하는 단계를 거쳐, 자연의 조화경을 표현한 그림을 보면서 유람하는 문사文士들의 와유물臥遊物로 가장 성행했다. 문사들의 중세적 감상화인 와유물 산수화는 고전화된 경관을 다룬 정형산수화와 이상적인 실물 경관을 그린 진경산수화로 나눠볼 수 있다.

정형산수화와 진경산수화에 대해서는 내셔널리즘이나 모더니즘과 같은 근대 이데올로기에 의해 전자를 모화慕華주의와 관념경, 후자를 주체의식과 현실경으로 규정하고 양자를 대립 관계로 인식해왔다. 그러나 문사들의 중세적인 문화 관습과 상식으로 보면, 고인을 배우고 조화를 배웠듯이(師古人 師造化), 고전적 조화경인 정형산수화와 실물적 조화경인 진경산수화는 탈속의 옛 뜻(古意)을 습득하고 이를 직접 실행해 스스로 얻고자(自得) 하는 상보적인 관계로 기능한 것이 실상이다. 문인

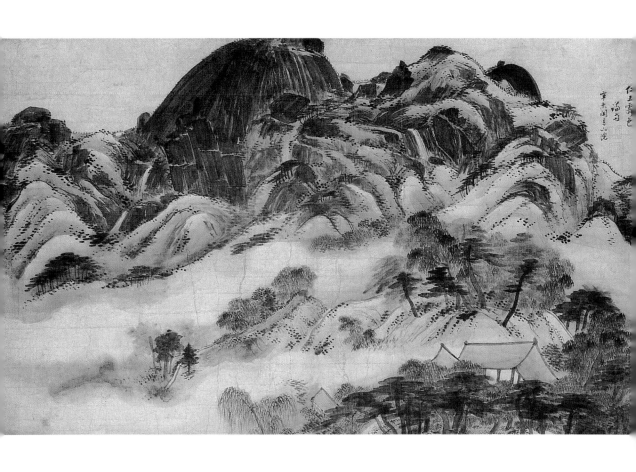

인왕제색도, 정선, 국보 제216호, 조선 1751년, 종이에 수묵, 79.2 × 138.2cm, 삼성미술관 리움 소장.

화가와 화원화가 모두 이들 산수화를 겸비해 그리는 것이 하나의 화습畵習이었으며, 당시 동아시아 회화 조류의 공통된 현상이었다.

　　겸재謙齋 정선鄭敾(1676~1759)은 정형산수와 진경산수를 모두 즐겨 그렸으며, 이런 유행이 조선 후기를 풍미하는 데 선도적인 역할을 했다. 특히 그는 17~18세기 동아시아의 미술 조류로 등장한 서화 애호 풍조와, 천기론과 결부된 창생적 창작의 실천과, 남종문인화를 정통으로 삼은 신고전주의 화풍을 토대로 조선의 산수를 문사 취향의 와유물로서 새롭게 창출하고 '동국 산수화의 개벽자'로 화명을 날렸다. 정선의 미술사적 명성은 이처럼 조선 후기 진경산수화의 대성자로 더욱 각별하며, 그중에서도 〈인왕제색도〉仁王霽色圖가 최고의 명작으로 손꼽힌다.

　　비 온 후의 인왕산 경관을 제재로 삼은 〈인왕제색도〉는 정선이 76세 되던 해인 영조 27(1751)년 윤 5월 하순에 그린 것이다. 정선은 중장년 시절에 주로 금강산을 비롯한 강원도와 영남 지방의 명승명소를 진경산수화의 소재로 다루다가, 노년을 보내게 되는 인왕산 바로 아래 동네 순화방 인왕곡(지금의 옥인동 군인아파트 자리)으로 이사한 후인 60대 무렵부터 거주지 주위의 한양 경관을 그리면서 자신의 화풍 확립과 함께 전성기를 맞게 된다.

　　〈인왕제색도〉의 창작 경위에 대해서는, 제작일이 사천槎川 이병연李秉淵(1671~1751)의 타계일 며칠 전이었다는 데 의거해, 수십 년간 시화를 교환하며 친숙했던 그와의 평생 주억을 함축하고 쾌유를 비는 마음으로 평상시 함께 노닐며 내려다보던 북악산 줄기에 올라, 그 아래쪽 육상궁 뒤편에 있던 이병연의 제택을 바라보며 그린 것이라고 한다. 그러나 이 그림은 정선이 자신의 제택인 인곡정사仁谷精舍와 그 주봉인 인왕산의 경관을 기념비적 와유물로 남기기 위해 제작한 것이 아닌가 싶다.

　　정선은 1745년 1월, 5년여 간의 양천 현령 직에서 물러난 후, 그동안 그림 값 등으로 벌어 모은 재산으로 솟을대문을 세우는 등, 명문가 부럽지 않게 집을

인왕제색도의 부분.

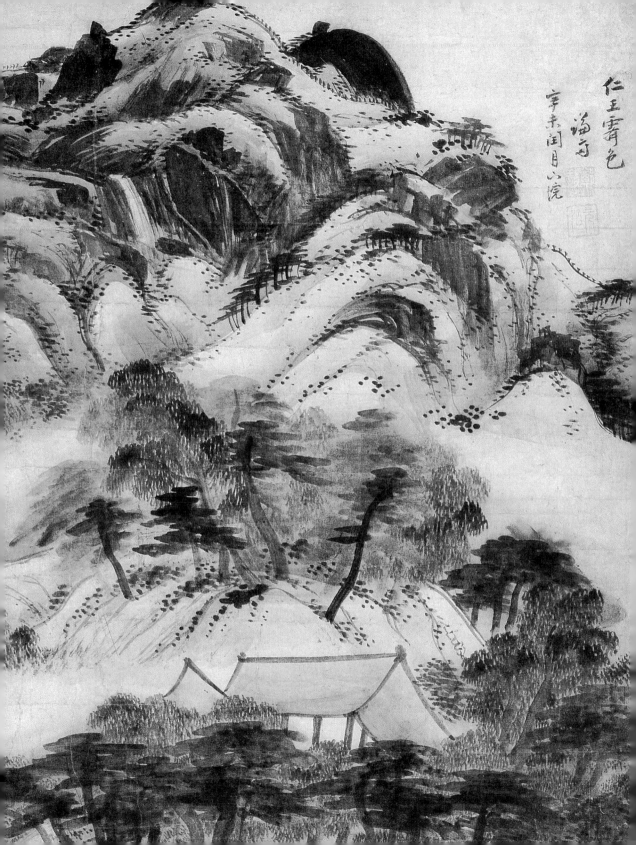

증축한 다음, 퇴계退溪 이황李滉(1501~1570)과 우암尤庵 송시열宋時烈(1607~1689)의 필적이 있는 외조부 댁 소장의 『주자서절요서』朱子書節要序를 물려받은 것을 계기로, 이황과 송시열의 유거처와 함께 외조부의 '풍계유택'楓溪遺宅과 자신의 '인곡정사'를 그려 합철함으로써 그동안 벌열가閥閱家에 비해 차별되어온 명문 의식을 드높게 표명한 바 있다. 〈인왕제색도〉는 그 연장선상에서 속진을 씻어내듯 비가 쏟아진 후 인왕산의 우렁찬 기세와 비안개 걷히는 인곡정사의 유현한 운치를 그린 것으로 생각된다.

정선은 이와 같이 자신의 세거지 경관을 주문 그림이 아닌 문인화 본령의 자오자족自悟自足적 차원에서, 다양한 기법과 절정에 이른 만년의 난숙한 기량을 마음껏 발휘해 불후의 명작을 탄생시키게 된다. 세거지 주변은 내려다 본 시각으로, 인왕산은 그곳에서 올려다 본 '상관하찰'上觀下察의 역상적 방식으로 경관을 포착함으로써, 과학적인 일점투시법과 달리 보는 사람에게 그린 사람이 받은 감흥을 더 생생하게 전해준다.

구도는 명말청초 소운종蕭雲從(1596~1673)의 『태평산수도』太平山水圖에 수록된 명산도名山圖와 원림도園林圖들처럼 화면 가득히 배치함으로써 천하의 조화경으로 이상화하여 나타내려 했다. 그리고 한 덩어리의 거대한 흰색 화강암으로 이루어진 주봉을 중량감 넘치는 역색逆色의 짙은 먹으로 힘차게 칠해 내려, 비에 씻겨 말쑥해진 상태로 압도할 듯 눈앞에 성큼 다가선 괴량감의 감동을 극명하게 살려냈다. 소운종도 즐겨 사용한 넓고 긴 붓자국의 장쾌한 묵면들이 경관의 박진감과 생동감을 더해주며, 부드럽고 성글게 구사된 남종문인화법의 피마준披麻皴과 태점苔點이 조화로운 대비를 이루고 있다. 산허리를 감도는 비안개를 여백으로 처리하고, 세거지 주변의 송림을 정선 특유의 물기 배인 가로 점들과 함께 빠른 편필偏筆로 나타낸 다음, 담묵으로 번지듯 우려서 유현한 정취와 운치를 자아냈다. 대상물의 자연적 취세와 교감하고 이를 우주적 생성화육生成化育의 원리인 음양의 조화로 구현한 창생적 창작

의 극치로, 자연의 경치를 인위가 아닌 천취天就처럼 그리려 했던 작가의 창작관을 여실히 보여준다.

〈인왕제색도〉에서 달성한 정선의 예술적 성과는 당시 창생적 창작론의 주창자였던 이하곤李夏坤의 평처럼, 기존의 한 가지 방식으로만 거의 상투적으로 획일적이고 좁은 안목에 의해 그리던 조선 산수화의 병폐와 누습을, 여러 명승지를 두루 유람하면서 무덤을 이룰 만큼 많은 붓을 사용해 직접 그 기세를 실사하며 체득한 '자신의 가슴 속에 이룩한 법'(自家胸中成法)으로 비로잡은 '조선 신수화의 개벽'과 같은 것이었다.

자연에서의 실물 상태가 아닌 이상적으로 정형화된 산수의 이미지를 조합하여 그림으로 해서 대상물과 자아 간의 직접적인 교류가 배제된 채 형식과 기교에 치중한 조선 초기의 명작 〈몽유도원도〉와는 창작관을 달리하는 것이다. 정선의 동네 지기로 이웃해 살던 문인화가 조영석趙榮祏(1686~1761)도 그가 인왕산 아래 유거하면서 산을 마주 대하고 준법과 필묵법 등을 자신의 가슴으로 직접 터득하여 그린 것이라고 증언한 바 있다.

〈인왕제색도〉는 이와 같이 '숙람'熟覽과 '응신'凝神에 의한 물아일체의 경지를, 새로운 동아시아 문예사조로서 대두된 반모방적 차원에서 직접 실천한 창생적 창작물로서의 의의를 지닌다. 그리고 '形神不相理'(형신불상리)의 원리에 의해 형상을 닮게 묘사해 그 신을 옮겨내는 형사적形似的 전신법傳神法의 가장 뛰어난 사례로도 각별하다. 정선의 성공에는 '통섭'通變론에 의거해 '古'(옛 것)의 인습화와 세속화를 회복하기 위해 고전의 습득에 의한 '통'과 자득적 체득에 의한 '변'을 통해 '古'를 계승하고 '今'을 타개하려는 의도도 작용했을 것으로 생각된다. 〈인왕제색도〉는 정선의 이러한 국제 조류 수용에 대한 전진적 자세와 역사적 성찰력이 자존적인 명문의식과 결부되어 집약된 그의 생애 최종의 득의작이라 하겠다.

中, 필묵미와 운치
日, 근세적 사생풍

문인화가들에 의해 주도된 16~18세기의 동아시아 진경산수화는 산천을 탐승하고 주유하는 유람풍조와 아회雅會풍조를 배경으로 성행했으며, 쑤저우蘇州 중심으로 활동한 명대明代 오파吳派의 기유도紀遊圖와 원림도園林圖에서 확산된 것이다. 그리고 명말 동기창董其昌(1555~1636)이 제창한 '고전을 배우고 자연을 배우라'는 화론에 따라 진경을 그리는 화습畵習이 보편화되기 시작했고, 명말청초의 명산 및 명승도와 원림도 판화집으로 출판되어 조선과 일본 등지로 널리 보급됐다.

　　정선의 〈인왕제색도〉는 남종문인화파南宗文人畵派의 필묵법으로 승경의 객관적 지형성을 특색에 맞게 재현해 와유물臥遊物로 삼았던 오파 이후의 명청대 진경산수화풍을 재창출한 것이다. 그중에서도 특히 안휘파安徽派 문인화가 소운종蕭雲從이 고향인 태평부太平府의 전도全圖를 비롯해 이백李白(701~762)과 황정견黃庭堅(1045~1105), 미불米芾 등 명사들과도 관련 있는 명승명소 42곳을 그리고, 각공刻工이 판각해 1648년 출간한 《태평산수도》와 비교해볼 수 있다.

　　두 작품 모두 작가 자신의 세거지 경관을 그린 것이지만, 《태평산수도》가 외지로 떠나는 관리의 와유를 위한 주문화이고, 〈인왕제색도〉는 자존적 명문의식에 의한 자오자족의 소산이란 점에서 다르다. 〈인왕제색도〉와 구도상으로 〈신산도〉, 〈북원도〉 등이 비슷하고, 짙은 먹을 묻힌 붓을 옆으로 뉘어 쓸듯이 암석 표면에 가하는 쇄찰법刷擦法의 묵면은 〈태평산수전도〉와 〈경산도〉, 〈황망산도〉 등과 닮았

다. 〈오파정노〉吳派亭圖는 구도와 검은색 묵면으로 표면 처리한 것이 〈인왕제색도〉와 공통점이 많으며. 산허리를 감은 띠구름을 동기창의 전례에 따라 여백으로 나타낸 것도 유사하다. 그러나 〈오파정도〉가 묵면의 준찰을 음영으로 사용해 경물의 명암을 나타내는 등, 시각적 이미지 재현을 위한 묘사적 기능에 치중한 데 비해,〈인왕제색도〉에서는 바위 전체를 도말塗抹해 자연에서의 취세와 존재적 특질의 조형감을 보여

소운종, 태평산수도 판화집 중 오파정도, 청대 1648년, 19×66cm, 오이다미술관 소장.

시바 코간, 후지산도, 에도시대 18세기 후반, 종이에 수묵담채, 19×66cm, 오이다미술관 소장.

준다.

　　　일본에서도 진경산수화의 역사는 헤이안平安시대까지 올라가지만, 후지富士산을 비롯한 명승과 명소를 남종문인화풍과 결합해 그리는 풍조는 에도江戶시대부터였다. 진경도나 탐승도, 경관도 등의 이름으로 지칭되는 에도시대의 진경산수화는 소묘풍의 필치로 대상물의 인상을 간일하게 포착해 나타내는 사의풍寫意風과 서양화의 투시원근법을 사용해 시각적 이미지 재현에 충실한 사생풍으로 나뉘어 전개됐다. 문인화가 이케노 타이가池大雅(1723~1776)는 동기창이 제창한 대로 명산·명승지

를 두루 유람하면서 느끼고 체득한 경관의 특색을 남회적南畫的이고 일격적逸格的인 필묵법을 통해 사의풍 진경산수화로 대성시켰으며, 난학자蘭學者이며 양풍화가인 시바 코간司馬江漢(1747~1818)은 사생풍 진경산수화를 통해 일본 근세 풍경화를 정립시킨 바 있다.

　　〈인왕제색도〉와 마찬가지로 실물 산의 거대한 괴량감을 다룬 〈후지산도〉富士山圖는 화면 하단에 배치한 전원의 정취와 대조를 이루도록 구성했다는 점에서도 서로 공통된다. 그러나 〈후지산도〉는 그리는 사람의 고정된 위치와 시점에 의해 경관을 포착하고, 선원근법線遠近法과 공기원근법, 명암법과 같은 서양의 과학적 기법을 사용했다는 점이 다르다.

김홍도 단원풍속도첩

정신이 법도 가운데서
자유로이 훨훨 날아다니는 경지

정병모(경주대학교 문화재학과 교수)

일상적인 삶의 모습을 표현한 그림, 우리는 그것을 '풍속화'風俗畵라 부른다. 선사시대 바위그림으로부터 현대미술에 이르기까지 삶을 표현하는 인간의 행위는 끊임없이 이루어졌다. 시대마다 표현 방식이 다르고 유행의 정도가 다를 뿐, 풍속화가 제작되지 않은 시기는 없었다. 풍속화는 어떤 형태로든 인류와 운명을 함께 할 것이다. 왜냐하면 살아가는 모습을 표현하는 행위는 인간의 본능이기 때문이다.

　　　　이른 시기부터 그려진 풍속화는 시대에 따라 각기 다른 색깔, 각기 다른 모습을 선보였다. 선사시대의 암각화嚴刻畵, 고구려 고분벽화古墳壁畵, 고려의 수렵도狩獵圖, 조선의 삼강행실도三綱行實圖와 경직도耕織圖, 감로도甘露圖 등 시대마다 유행한 주제와 표현 양식이 다르다. 그 가운데 조선 후기에 김홍도金弘道(1745~1806 이후), 신윤복申潤福(1758~?), 김득신金得臣(1604~1684)과 같이 이름만 들어도 쟁쟁한 풍속화가들이 펼친 풍속화의 세계는 한국회화사를 빛낸 성과 중의 하나이다. 이 시기의 풍속화

는 궁중뿐만 아니라 민간에까지 폭넓은 사랑을 받았다. 조선 초기만 하더라도 대나무그림이 궁중 화원들이 익혀야 할 첫번째 제재였지만, 조선 후기에는 풍속화가 가장 많이 그려지는 제재로 부각되었다. 또한 18세기 전반 민간의 생활상을 그린 풍속화가 사대부 화가들에 의해 시작되어 점차 민간 회화로 자리 잡았다. 더욱이 19세기에는 풍속화와 민화가 함께 발전하면서 민간 회화의 융성기를 맞았다.

그렇다면, 왜 이러한 변화가 일어났는가. 조선 후기 풍속화의 유행은 일차적으로 신분 구조의 변화에서 찾아볼 수 있다. 궁중을 비롯한 상류 계층에서 하류 계층의 삶을 포용해야 할 만큼 하류 계층의 위상이 달라졌고, 이상적인 삶보다 현실적인 삶에 대한 관심이 드높아졌다. 이로 인해 그동안 숨죽여왔던 서민 문화가 역사의 전면으로 부상하는 변화가 일어난 것이다.

조선 후기 풍속화를 대표하는 화가는 역시 김홍도이다. 풍속화에 대한 그의 명성은 동시대에 이미 높았다. 그의 작품 활동을 가까이서 지켜보았던 강세황姜世晃(1712~1791)은 그의 풍속화를 '진실로 신령스러운 마음과 슬기로운 지식으로 홀로 천고千古의 묘함을 깨닫지 않았으면 어찌 이처럼 할 수 있으리오'라고 평가했다. 같은 시대 서화書畵의 뛰어난 안목眼目인 이규상李揆祥(1918~1967)은 '정신이 법도法度 가운데서 자유로이 훨훨 날아다니는 경지다'라고 극찬했다. 당시 평론가들의 눈에는 그의 풍속화가 신묘神妙하고 자유로운 작품 세계로 비쳤던 것이다.

《단원풍속도첩》檀園風俗圖帖은 풍속화가인 김홍도의 명성을 확인할 수 있는 대표작이다. 일, 놀이, 관례慣例, 생활상 등 다양한 삶의 모습이 25점의 화폭에 펼쳐져 있는데, 그는 이 화첩을 통해 풍속화의 주제뿐 아니라 기법 면에서도 새로운 세계를 보여주었다.

이 화첩에서 높이 평가해야 할 점은 통속적인 주제를 다룬 것이다. 그는 이미 이 화첩을 제작하기 이전인 30대부터 여러 풍속화를 통해 에로티시즘, 신분

김홍도, 단원풍속도첩 중 빨래터, 타작, 서당, 기와이기(왼쪽 위부터 시계방향), 보물 제527호, 조선 18세기, 종이에 수묵담채, 28×24cm, 국립중앙박물관 소장.

사회의 불평등 등 사회문제를 적극적으로 다루었다. 이러한 주제들은 전통적으로 화가들이 꺼리거나 금기시했던 것인데, 김홍도는 이들을 자신의 화폭에 담는 데 주저하지 않았다.

이 화첩 가운데 〈빨래터〉를 보면, 점잖은 양반이 부채로 얼굴을 가리고 바위 뒤에 숨어 빨래하는 아낙들을 훔쳐보고 있다. 까닥하면 망신당하기 십상인 그림 속 양반처럼, 김홍도 역시 천박하다고 비난받을 만한 주제를 자신의 작품 속으로 과감하게 끌어들였다. 〈타작〉에서는 벼 낟알을 털기에 여념이 없는 일꾼들이 즐거운 마음으로 고된 노동을 감내하고 있지만, 이를 감독하는 마름은 술에 취해 아예 비스듬히 누워버렸다. 상류 계층인 마름과 하류 계층인 일꾼들의 불공평한 관계를 유머러스하게 풍자했다.

우리는 이 화첩을 통해 사실주의寫實主義 화풍畵風의 진수를 맛볼 수 있다. 이전에는 인물의 권위와 위엄을 나타내기 위해 옷의 실루엣을 풍선처럼 팽팽하게 부풀려 묘사했다. 그런데 김홍도의 풍속화에서는 그 '권위의 바람'이 빠지고 꾸불꾸불한 선으로 나타난다. 실제 우리 눈에 보이는 그대로의 사실적인 표현인 것이다. 옷도 서민들의 거친 옷감에 걸맞게 딱딱한 선으로 묘사하여 더욱 실감난다. 더욱이 그림의 교과서라 할 수 있는 화보에 보이는 도식적인 얼굴이 아니라 현실에 기반을 둔 살아 있는 얼굴이 등장한다.

극적인 구성도 이 화첩에서 빠뜨릴 수 없는 매력이다. 별다른 배경도 없이 풍속 장면만을 간략하게 부각시켜 묘사한 그림이지만, 우리는 쉽게 등장인물의 감정 속으로 몰입하게 된다. 화첩에서도 특히 대표작으로 손꼽히는 〈씨름〉은 숨 가쁜 대결 속에 후끈 달아오른 씨름판의 열기를 흥미롭게 표현한 작품이다. 그 와중에 엿장수에게서 시선을 떼지 못하는 어린이(뒷면, 화면 맨 아래 가운데)를 설정한 재치는 김홍도다운 해학이다. 〈서당〉에서는 종아리를 맞은 한 학생의 울음이 서당을 한바탕

웃음바다로 만들었다. 훈장도
점잖은 체면에 웃음을 참느라
얼굴이 찌그러져 있다. 울음
과 웃음이 교차하는 순간을
절묘하게 포착하고 있다. 그
의 풍속화에는 사실적인 풍속
의 묘사를 넘어 해학과 풍자
가 피어난다. 평범한 일상에
서 웃음을 찾아내고 직접적인

비난보다는 간접적인 풍자로 날카로운 갈등을 풀어나갔다. 세상을 긍정적으로 보는
가치관이 그의 풍속화에서 밝게 빛난 것이다.

　　　　　풍속화를 통해 보여준 김홍도의 조형 세계가 신윤복, 김득신 등으로
이어지면서 조선 후기 풍속화는 풍요로움을 누리게 된다. 신윤복은 김홍도에 의해
시도된 기생의 생활상을 그린 풍속화를 발전시켜, 여성을 그린 풍속화에서 일가一家
를 이루었다. 그는 섬세한 필치와 예민한 감성으로 표출한 여성의 아름다움을 통해
김홍도와는 또 다른 세계를 구축했다. 반면 김득신은 김홍도의 그림 가운데 남성을
그린 풍속화의 영향을 받았는데, 〈파적도〉破寂圖에서는 역동적인 구성과 생동감 있는
인물 묘사로 김홍도 못지않은 기량을 발휘했다.

　　　　　《단원풍속도첩》에 펼쳐진 사실주의는 단순히 현실을 사실적이고 해학
적으로 표현한 데 의의가 있는 것이 아니라, 오랜 세월 동안 굳어진 권위와 위엄의
구각舊殼을 깨뜨리고 사실성의 진정한 모습을 우리에게 일깨웠다는 데 보다 큰 의의
가 있다. 그러한 점에서, 김홍도가 이룩한 사실주의의 성취는 조선시대 회화의 위대
한 쾌거이다.

김득신, 파적도. 조선 18세기 후반, 종이에 수묵담채, 22.5×27.1cm, 간송미술관 소장.
김홍도, 단원풍속도첩 중 씨름, 조선 18세기, 종이에 수묵담채, 28×24cm, 국립중앙박물관 소장(왼쪽 면).

자연주의와 감각주의로 대별되는
김홍도와 샤라쿠의 남성적 화풍

17~19세기에 풍속화가 유행한 것은 우리나라에만 국한된 현상이 아니다. 중국의 니엔화年畵, 일본의 우키요에浮世繪와 오츠에大津繪, 베트남의 테트Tet화 등 풍속이란 주제는 동시대 동아시아 회화계를 휩쓴 추세였다. 나라마다 약간씩 차이가 나지만, 풍속화 혹은 민화와 같은 민간 회화가 성행한 공통적인 흐름을 보였다. 비슷한 시기 동아시아에서는 민간의 위상이 높아지면서 민간 문화가 발달하는 현상이 나타난 것이다.

중국은 북송北宋 때 이미 수도인 카이펑開封의 도시 풍속을 파노라마 형식으로 그린 〈청명상하도〉清明上河圖라는 명품을 낳은 전통을 갖고 있다. 명明나라 때 구영仇英(1494~1552)이 다시 그린 〈청명상하도〉는 조선에 전래되어 조영석趙榮祏의 풍속

화와 정조 때 제작된 〈성시전도〉城市全圖에 영향을 주었다. 명대에는 소설의 삽화를 중심으로 풍속화가 발달했다. 그런데 정작 청淸나라에 들어서면서 국가의 기반을 바로잡는다는 명목하에 퇴폐적인 소설을 탄압하는 바람에 풍속화 제작이 주춤해지고, 대신 우리의 민화에 해당하는 니엔화가 유행하게 됐다.

　　　니엔화는 초기에 잡귀를 쫓고 복을 불러들이는 벽사·길상화가 주류를 이루다가, 태평천국太平天國(1851~1864) 이후 당시 정치와 사회를 묘사하는 풍속화가 득세하였다. 동아시아 국가 중 풍속화가 가장 발달한 나라는 일본이다. 일본은 17세기 후반 에도江戶를 중심으로 서민 회화인 우키요에가 꽃을 피웠다. 사창가인 유리遊里의 유녀遊女를 그린 미인도와 가부키歌舞伎의 인기 있는 배우를 홍보하는 브로마이드 사진과 같은 야쿠샤에役者繪가 에도江戶시대(1603~1867)에 인기를 끈 풍속화의 주제다. 우키요에는 중국의 니엔화와 달리 초기에 풍속 주제가 유행했지만, 19세기에 산수, 화조 등 제재가 다양화되는 변화가 일어났다.

　　　도슈사이 샤라쿠東州齋寫樂(18세기 말 활동)는 '일본의 셰익스피어'라고 호평을 받을 만큼 우키요에를 대표하는 화가다. 한때 어떤 소설가에 의해 김홍도가 일본에 가서 샤라쿠라는 이름으로 활동했다는 주장이 제기되어 화제가 됐으나, 생애와 화풍으로 보아 그가 김홍도일 가능성은 높지 않다. 그렇지만 에도시대 최고의 미인상을 그린 우키요에 화가 기타가와 우타마로喜多川歌麿(1753~1806)를 신윤복에 견줄 수 있다

창당포搶當鋪, 청대 말기, 60×108cm, 톈진 양류청楊柳靑 민간 니엔화.

도슈사이 샤라쿠, 오타니 오이지가 분한 하복 에도헤이, 에도시
대 1794년, 종이에 다색목판, 35.9×23.5cm, 도쿄국립박물관
소장.

면, 샤라쿠는 김홍도에 비견할 수 있다. 우타마로의 작품이 신윤복 그림처럼 여성적
이라면, 샤라쿠의 작품은 김홍도처럼 남성적인 면모가 강하기 때문이다.

　　　　도슈사이 샤라쿠는 강렬한 필선으로 매우 녹특하고 미묘한 성격의 캐릭터
를 즐겨 나타내었다. 그의 대표작인 〈오타니 오니지가 분한 하복 에도헤이〉는 금품
을 빼앗으려는 악한을 그리고 있다. 음흉한 눈빛과 꾹 다문 입에서 결코 선한 배역이
아님을, 또한 목을 앞으로 쭉 내밀고 양손을 활짝 편 채 달려드는 자세에서 긴박한
순간임을 알아차릴 수 있다. 〈이치카와 에비조가 분장한 다케무라 사다노신〉은 가부
키 배우의 내면적인 성격을 강하게 표출한 작품이다. 이마에서 미간으로 쏠린 눈썹,

도슈사이 샤라쿠, 이치카와 에비조가 분장한 다케무라 사다노신, 에도시대 18세기, 종이에 다색목판, 38.1×25.6cm, 도쿄국립박물관 소장.

은행잎 모양의 눈에서 발산되는 강렬한 빛, 그리고 굳게 다문 입에서 강인한 인상을 받는다.

　　　김홍도가 화면 속 인물의 '관계'를 극화시켰다면, 샤라쿠는 등장인물의 '개성'을 표출하는 데 주력했다. 전자가 질박하고 자연스러운 조형을 창출했다면, 후자는 세련되고 정제된 작품 세계를 보여주었다. 조선의 사회적이고 자연주의적인 미의식과 일본의 개인적이고 감각주의적인 미의식이 대조를 이룬 것이다.

김정희 불이선란도

글씨와 그림의 경계를 해체하는 서체, 혼융의 극치 속에 살아나는 예술혼

이동국(예술의전당 서예박물관 학예연구사)

서화의 경계를 해체하면서 고도의 이념미理念美를 전적으로 필획筆劃과 묵색墨色으로 구가한 이로 추사秋史 김정희金正喜(1786~1856)가 꼽히며, 그의 작품 중에서도 〈불이선란도〉不二禪蘭圖는 최고의 완숙미를 갖춘 작품이다. 혹자는 〈세한도〉歲寒圖를 앞세우기도 하지만, 시詩·서書·화畵의 혼융混融을 삼절三絶로 하여 이것을 완전히 보여준 〈불이선란도〉와는 성격이 다르다. 더구나 〈불이선란도〉는 추사체秋史體가 농익어 소위 비학碑學과 첩학帖學의 성과가 혼융·완성되는 말년의 작품이자, 서예적 추상성과 불교의 선적禪的인 초월성의 결정체이다.

　　　　우선 작품의 구성을 보자. 〈불이선란도〉는 이름 때문에 습관적으로 난초에 눈이 가게 되지만 글씨가 더 큰 비중을 차지한다. 그 이유는 한 뿌리의 난 그림을 둘러싸고 한 수의 제시題詩와 세 종류의 발문跋文, 자호自號와 다양한 인문印文의 낙관이 있기 때문이다. 〈불이선란도〉는 난을 먼저 그린 후 제발을 했는데, 보통 다음과

김정희, 불이선란도, 조선 19세기, 종이에 수묵, 55×33.1cm, 개인 소장.

蔓亭

無二亭內
當以藏邪
者口實又
若貴人須安

摩不二禪

尋一廣此呈維
中共閉門見之
偶與宿五怪

石室云倒也二十丰

以有運後

吳山見畫真家傳可笑

不可有二仙爰老人

以山藏奇字之法
為之世人邪得知
邪曰好之也
溫竟夫

같은 순서로 풀어낸다.

① 不作蘭花二十年 偶然寫出性中天 閉門覓覓尋尋處 此是維摩不二禪

난을 치지 않은 지 이십 년, 우연히 본성의 참모습을 그려냈구나. 문 닫고 찾고 또 찾은 곳, 이 경지가 바로 유마 불이선일세.

② 若有人强要 爲口實 又當以毘耶 無言謝之 曼香〔秋史〕

어떤 사람이 강요하면 구실을 삼아 마땅히 비야리성毘耶離城에 살던 유마가 아무 말도 하지 않 았던 것과 같이 사절하겠다. 만향. 〔추사〕.

③ 始爲達俊放筆 只可有一 不可有二 仙露老人 〔樂文天下士〕〔金正喜印〕

처음에는 달준에게 주려고 그린 것이다. 다만 하나만 그릴 수 있을 뿐이지 둘은 있을 수 없다. 선로노인. 〔낙문천하사〕〔김정희인〕.

④ 以草隸奇字之法爲之 世人那得知 那得好之也 漚竟 又題〔古硯齊〕

초서와 예서, 기이한 글자를 쓰는 법으로써 그 렸으니, 세상 사람들이 어찌 알 수 있으며, 어찌 좋아할 수 있으랴. 구경이 또 쓰다. 〔고연제〕.

⑤ 吳小山見而豪奪 可笑

표 1〉 불이선란도 읽는 순서와 각 제발의 내용

소산 오규일이 보고 억지로 빼앗으니 우습다.

　　　　그러나 글자의 필의筆意나 크기, 문맥상으로 판단할 때 ②와 ③을 바꿔볼 수도 있다. 즉 ②에서 강요한 것이 ③의 맥락과 반하게 '작품을 하나 더 해달라'고 한 것인지, 아니면 ①의 맥락을 이어 '성중천性中天이 왜 유마의 불이선인지를 해명해달라'고 한것인지에 따라 해독의 순서는 달라질 수도 있는 것이다. 다음은 이 작품의 필법을 보자. 앞서 본대로 이 〈불이선란도〉는 시·서·화·각 등 다분히 이질적인 요소들이 주종主從의 관계없이 난 그림을 중심으로 돌아가며 절묘하게 자리를 잡고 있다. 이런 조화로운 화면 경영에는 그림과 글씨를 넘나드는 추사의 필법이 숨어 있다. 이는 추사 자신이 고답高踏을 추구하는 은일 처사隱逸處士로서의 자부심을 표출한 발문 ④에서도 밝히고 있는데, '초예草隸와 기이한 글자 쓰는 법으로써 그렸으니 세상 사람들이 어찌 알 수 있으며, 어찌 좋아할 수 있으리오'라고 한 데서 확인된다. 사실 '초예기자지법' 草隸奇字之法은 문인화의 이상을 실천하는 방법론으로 중국 명대明代의 학자이자 서화가, 서화 이론가였던 동기창董其昌 (1555~1636)으로부터 확인되지만, 지금까지 추사처럼 난蘭이라는 구체적인 사물이나 형상을 극단적으로 관념화해 점과 획으로 해체시킨 이는 드물다.

　　　　그림과 글씨 영역에 따라 극

점획의 축약	획의 강조	점획의 해체
天	有	不
天	有	不
達	客	尋
達	客	尋
俊	蘭	處
俊	蘭	處
筆	摩	放
筆	摩	放

도로 절제된 먹의 농담, 방원方圓의 필이 혼융되며 구사된 난의 줄기나 글씨의 획은 이미 둘이 아니라 '초예기자지법' 한가지일 뿐이다. 나아가 점획의 태세太細(굵고 가늘기)나 장단長短(길고 짧음) 등 서로 극단적으로 대비되는 조형 요소가 그림과 글씨에 조화롭게 하나로 적용되는 데서 〈불이선란도〉의 아름다움은 역설적이게도 기괴奇怪와 고졸古拙의 미로 다가온다.

특히 〈표2〉의 1열과 2열의 '天'·'達'·'俊'·'筆'과 같이 각종 획이 축약되거나 '有'·'露'·'蘭'·'摩'와 같이 극도로 길게 강조되면서 이러한 재미를 극대화하고 있다. 제시題詩의 장법章法을 봐도 〈표1〉 ①의 첫 행과 같이 '不'와 '作', '蘭'과 '花'의 대소大小 대비나 예서와 행서·초서 등 서로 다른 서체의 혼융을 통해 극단적인 변화 속에서도 조화를 이끌어내고 있다.

또한 〈표2〉의 3열에서 보이는 '不'·'尋'·'處'·'放' 등과 같이 급기야는 필획마저도 뭉뚱그려지고 해체되면서 그림과 글씨의 경계를 없애기까지 한다. 난의 잎 또한 마찬가지다. 〈불이선란도〉는 50세 전후 완성된 간송미술관 소장 『난맹첩』蘭盟帖의 작품에서 볼 수 있는 것과 같은 엄격한 비수肥瘦와 삼전三轉의 묘미, 더불어 통상적인 봉안鳳眼이나 상안象眼도 생략되거나 무시되면서 그저 점획으로 해체되고 있다.

여기서 중요한 점은 추사체의 기괴고졸의 미가 당대唐代 해서의 정법正法을 토대로 서한西漢 예서의 고졸함을 혼융한 지점에서 완성되었다는 사실이다. 지금까지 추사체는 비첩 혼용을 근간으로 하는 구체적인 시기별 형성·변화 과정이 간과된 채로 24세 연행과 55세 제주 유배를 기점으로 지나치게 뭉뚱그려 이해해온 측면이 크다. 하지만 초년과 청장년 시기 정법正法의 자기부정으로서 기괴고졸한 추사체는 제주 유배 시절보다 그 이후인 60대 강상·북청·과천시절에 완성된 것이다.

그러나 〈불이선란도〉의 진정한 가치는 몇 줄기의 극도로 절제된 필선

으로 글씨 쓰듯 그림을 그린 것에만 있지 않다. 오히려 이 작품의 온전한 가치는 작가가 궁극적으로 말하려던 것이 무엇인가를 제대로 아는 데에서 찾을 수 있다. 난 주위의 여백에 추사 특유의 강건 활달하고, 서권기書卷氣 넘치는 필체로 쓴 제시나 발문, '선로노인'仙露老人·'만향'曼香과 같은 자호自號나 '낙문천하사'樂文天下士·'김정희인'金正喜印·'고연재'古硯齋 등의 인문印文이 가득해 오히려 시문과 글씨가 '주'主가 된다는 것은 이미 본 대로인데, 추사는 화제畵題를 통해 난으로 표현하고자 했던 자신의 심회를 드러내고 있는 것이다.

난을 치지 않은 지 이십 년
우연히 본성의 참모습을 그려냈구나
문 닫고 찾고 또 찾은 곳
이 경지가 바로 유마 불이선일세
不作蘭花二十年 偶然寫出性中天 閉門覓覓尋尋處 此是維摩不二禪

이 화제를 통해 우리는 화면 속의 난초가 더 이상 자연물의 외양 묘사가 아닌 성중천의 작가 자신이자 나아가 작가가 난초 그림의 화의畵意를 '불이선'不二禪에 견주고 있음을 알게 된다. 요컨대 시를 통해 제시된 '불이선'의 화두는 초서·예서와 기자의 글씨·그림으로 확대 발전되면서 현현顯現된다는 것이다. 이러한 '불이'不二에 관한 구체적인 내용은 『유마힐소설경』維摩詰所說經의 「입불이법문품」入不二法門品에 나온다.

　　　즉 유마維摩가 '절대 평등한 경지에 대해, 어떻게 대립을 떠나야 그것을 얻을 수 있겠는가'라고 묻자 문수文殊가 답하기를 '모든 것에 있어 말도 없고, 설할 것도 없고, 나타낼 것도, 인식할 것도 없으니, 일체의 문답을 떠나는 것이 절대 평등 즉 불이不二의 경지에 들어가는 일이라 생각한다'고 말하고선, 다시 어떻게 생각

하느냐고 되물었다.

　　이 때의 상황을 『유마힐소설경』에서는 '유마는 오직 침묵하여 한마디도 입을 열지 않았다'고 기록한다. 모든 행동이나 언어의 표현은 신발 위에서 가려움을 긁는 것과 같아 진실에 다가가고자 하나 결국 도달하지는 못한다는 것을 말한 것이다. 즉 추사는 그러한 경지를 한 포기의 난을 치며 제시와 글씨를 통해 유儒·불佛을 넘나들면서 사유했던 것이다.

　　이상에서 보듯, 추사의 문인 예술가로서의 위치와 미덕은 한마디로 '혼융' 즉 관념과 사실, 법도와 일탈, 유儒·불佛·선仙, 시서화, 서법과 화법, 비파碑派와 첩파帖派를 아우르는 데에 있다.

　　추사체가 이전 시대의 글씨와 차별성을 갖는 이유도 혼융의 미에서 발견된다. 서예사적 맥락에서 추사체를 비교해보아도 조선 초기에 활동한 이용李瑢(안평대군安平大君, 1418~1453), 중기의 한호韓濩(1543~1605), 이광사李匡師(1705~1777)는 비록 중국의 조맹부趙孟頫(1254~1322)나 미불米芾(1051~1107), 동기창의 영향에도 불구하고 왕희지王羲之(307~365)를 글씨의 궁극에 두고 있다는 점에서 동일하지만, 추사는 여기서 나아가 글씨의 이상을 왕희지법王羲之法 이전의 서한西漢 예서에서 찾고 있다. 서예 미학적 관점에서도 그 기저는 다 같이 오백년 조선 유학을 토대로 하고 있지만 초기 왕조 개창기의 화려함, 중기 도학道學시대의 엄정함, 후기 실학實學시대의 개성적인 아름다움 위에, 추사는 엄정함과 개성이 선기禪氣 가득한 기괴와 고졸의 미와 하나되는 지점 위에 서 있는 것이다.

　　고故 이동주 선생은 완당에 대해 '청조 취미가 청인淸人의 작품도 탈태脫態하여 자기의 것을 만드는 특유한 소질을 가졌고, 고관대작과 더불어 문인, 묵객, 역관, 석가釋家에까지 문인화의 새바람을 집어 넣고 심지어 직업화가에까지 문인풍을 흉내 내게 하는 완당바람을 만들었지만, 이것이 오늘의 시점에서 뒤돌아보면 한

국이라는 땅에 뿌리 뻗고 자라날 그림의 꽃나무들을 모진 바람으로 꺾어버린 것 같다'고 피력한 바 있다.

　　　　동주 선생의 이러한 시각은 '완당바람'이 진경산수화 등 사실주의 화풍의 발전을 가로막았다는 해석으로 생각되지만 필자는 이것과는 다소 의견을 달리한다. 이유는 이미 겸재謙齋 정선鄭敾과 단원檀園 김홍도金弘道에 의해 진경산수와 풍속화가 절정에 다다랐으며 오히려 추사에 의해 마지막으로 조선을 넘어 동아시아라는 세계사적 시각에서 보아도 손색없는 문인화가 실천되고 완성됐다고 보기 때문이다. 요컨대 추사는 유儒·불佛·선仙을 넘나들며 시와 글씨와 그림을 하나되게 하며 그림의 지평을 글씨로까지 제대로 넓혔던 인물인 것이다.

中, 파체의 기괴와 고졸 유사한 정섭
日, 일본적인 문인화 구축한 이케노 타이가

추사 난과의 영향관계를 따질 때 꼭 짚어야 할 인물은 중국의 정섭鄭燮(1693~1765)이다. 그는 시·서·화 삼절에다 난죽蘭竹과 예隷·해楷·행行의 파체破體인 '육분반서'六分半書로 이름을 날렸는데, 이 중 파체의 기괴나 고졸의 미학으로 난을 그리는 데 잠심潛心하였던 태도는 추사에게 많은 영향을 주었다. 특히 우로 가는 제화題畫 방식이나 파체는 정섭에게 먼저 나타난다(앞쪽 표1의 ①② 참조).

　　　　또한 〈불이선란도〉와 정섭 〈난죽석도〉의 화제를 비교해봐도 두 작품 모두가 파체서가 역력하다. 결구結構상 전반적으로 어깨가 올라간 정방형에 행서 기미의 예서 필법을 지극히 정적인 글씨로 구사하고 있는 정섭과, '作'·'花'·'千'·'是'·'之'·'達'·'客' 등과 같이 행서를 중심으로 예서와 초서의 필법과 결구를 혼용해 쓰는 추사는 동일한 방법론을 구사하고 있는 것이다.

　　　　그러나 〈난죽석도〉는 이전 시대의 작가들과는 달리 정섭에 이르러 '난의 형상과 화제 글씨의 필획을 대등하게 통합시킨다'는 평가를 감안하고 보더라도 여전히 그림 글씨가 구도나 필법상 따로 배치되고 있을 따름이지, 추사의 〈불이선란도〉처럼 구도와 필법에서 그림과 글씨가 경계 없이 하나로 넘나드는 지경에까지 이르지는 못한다.

　　　　더구나 여기에는 난 잎의 분방한 동세動勢를 다분히 인위적이고 정적인 정방형 구도의 예서체 화제가 억누르고 있어 부자연스러움이 노출되어 있다. 그림의

필법 또한 글씨에서 체득한 예
서의 금석 기운이 그대로 녹아
들어가지 못하고 있음을 지적
하지 않을 수 없다.

그러나 〈불이선란
도〉에서는 더 이상 난 잎이 아
니라 글자의 획이기도 하고,
'不'·'花'·'天'·'閉'·'之'·
'爲'·'達'·'俊'·'放'·'有' 등
은 글자나 획이 아니라 난 잎이
자 꽃인 것이다. 나아가 화면을
크게 나선형 대각으로 가로지
르며 바람을 맞서는 난 잎의 역
동성을 행초와 초서 기운의 예
서 화제가 뒷받침함으로써 화
면의 생기를 배가시키고 있다.
여기가 바로 추사의 성중천의

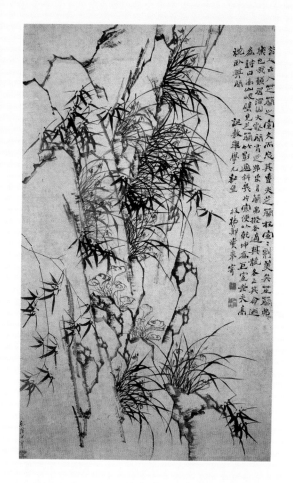

정섭, 난죽석도, 청대 18세기, 종이에 수묵, 240,3×120cm, 상하이박물관 소장.

세계이자 그가 문을 닫은 채 찾고 또 찾은 '불이선'의 세계이고, 추사가 정섭보다 한 걸음 더 나아간 경지인 것이다.

사실 정섭의 시대는 고예古隸는 물론 팔분예서八分隸書조차 본격적으로 소화되지 못하고 있었기 때문에 그림에서 본격적인 고졸미는 느낄 수 없다. 그러나 추사는 팔분과 고예는 물론 전서, 해서, 행서를 녹여낸 파체의 필획으로 난초를 쳐냄으로써 그림의 맛이나 경지는 이전의 어느 누구도 이룩하지 못한 데까지 도달할 수 있었던 것이다.

한편 이 당시 일본의 경우 같은 한자 문화권이지만 문인사대부 층이 아닌 무사계급이 정치·문화를 주도해갔다. 따라서 글씨와 그림에서도 선승禪僧들이 주도가 되어 선필이나 선묵을 구사해냄으로써, 한·중과 비교할 때 문인화는 취약한 게 사실이다. 그렇

이케노 타이가, 배적裵迪의 '죽리관竹籬館 시', 에도시대 18세기, 종이에 수묵, 일본 개인 소장.

다고 문인화가가 없었던 것은 아니다. 에도江戶시대에 들어서 유학이념에 의한 정치는 새로운 문예를 부흥시켰다.

　　　　대표적 인물로 중기에 활동한 이케노 타이가池大雅를 꼽을 수 있다. 그는 명청대 문인 품격의 서풍을 견지한 서예가로서 뛰어난 필력을 바탕으로 중국적 문인화를 일본적으로 소화시킨 인물이다. 그는 '독만권서'讀萬卷書(만 권의 책을 읽다)하고 '행천리'行千里(천리를 여행하다)하는 문인 교양을 몸소 실천하기 위해 일본의 여러 지방을 주유하며 자연을 깊이 관조해 풍부한 조형으로 정신을 담아내는 제작 태도를 견지했는데, 일본적인 문인화를 구축한 이로서 그를 추사나 정섭에 견주어볼 수 있을 것이다. 하지만 이케노 타이가의 경우 당시 일본의 보편적인 서풍에서 보듯 여전히 왕법王法(왕희지법)에 머물러 있어 그 이전의 전예를 비첩으로 종합해낸 추사에는 미치지 못한다 하겠다.

일월오봉병

우주의 원형 속에 담은 영원에의 소망, 괄목할 만한 독창적 조형성

—

김홍남(국립중앙박물관장)

궁중화를 언급할 때 조선왕조의 중요한 왕권 표상물인 〈일월오봉병〉日月五峯屛을 빼놓을 수 없다. 전통적으로 궁실 내의 어좌 뒤에 놓여지며 황태자가 있는 곳에도 허락되지 않던 〈일월오봉병〉은, 오직 왕을 상징하고 보호하는 기능을 했다. 사후死後에도 동반됐고, 왕이 여행할 때나, 알현실, 진전眞殿(왕의 초상화를 모셔두는 곳), 혼전魂殿 등에 설치되기도 했다.

　　　　〈일월오봉병〉은 관념적·추상적인 산수화로, 배경의 모든 것이 음양오행陰陽五行에 근거한 우주의 원형적인 구성을 보여준다. 그림 오른편에는 기하학적으로 표현된 붉은 해, 왼편에는 흰색의 달이 있어, 균형과 평정을 이루고 있다.

　　　　해와 달은 각각 양陽과 음陰으로 음양은 우주를 이루고 지속시키는 두 가지 힘인데, 둘이 동시에 떠 있어 원초적 단일성이 회복되는 영원한 시간을 의미한다. 좌우로는 완전한 대칭을 이루는 다섯 봉우리가 있다. 이는 오악五嶽을 상징하는

일월오봉병의 해와 달 부분.

116

작가미상, 일월오봉병, 조선 19세기, 비단에 채색, 90.5 × 270.5cm, 삼성미술관 리움 소장.

데, 중국의 경우 동악의 태산太山, 서악의 화산華山, 남악의 형산衡山, 북악의 항산恒山, 중악의 숭산嵩山을 가리키며, 우리나라의 경우는 동악의 금강산, 서악의 묘향산, 남악의 지리산, 북악의 백두산, 중악의 삼각산이 해당된다. 산은 녹색과 청색의 강렬한 원색으로 표현해, 큰 봉우리는 굵은 청색의 선으로 그렸고, 작은 바위들은 녹색으로 채색했다. 오악을 설정하고 신격을 부여하는 것은 산신에게 제사하는 한국인의 천신 사상과도 연결된다.

산의 좌우에는 두 번 굽이친 후 떨어지는 흰 폭포 두 줄기가 그려져 있다. 아랫부분에는 붉은색 줄기와 가지의 소나무가 네 그루 있고, 그 사이로 물결이 굽이친다. 소나무는 완전한 대칭구도를 보이며, 묘사 또한 도식화된 궁중화풍이다.

두 폭포의 물은 못 안으로 계속해서 떨어져 내린다. 폭포의 표현은 고식적 형태의 장생도長生圖에 비해 산의 계곡을 따라 원근 표현이 미약하게나마 나타나며, 폭포의 물줄기는 전면에 보이는 물결과 연결돼 감상자의 시선을 화면 중앙에 응집시킨다. 폭포와 굽이치는 물살의 움직임은 오행(木·金·土·火·水)의 불변하는 교류를 상징하는 것으로 생각된다. 즉 물은 달·해와 함께 생명의 원천으로, 그 힘이 하늘과 땅 사이의 만물을 자라게 한다는 것이다. 특징적인 것은 거북·구름·학·사슴 등 성소聖所에서 금기시되는 물상은 완전히 배제되어 있다는 점이다.

여기서 등장하는 상서로운 소재인 해, 달, 오악, 물, 음양이 상징물들은 자연에서 직접 얻은 것이 아니라, 삼국시대에서 18세기까지의 유물이 증거하듯 고대로부터 이어받은 전통에 의해 전개되어온 것이다. 이러한 주제와 소재들은 주술적 효과와 통치의 보조라는 의미에서 동서양 및 각 민족에 보편적인 것이었다. 이처럼 주제와 소재에서 중국의 주周 왕조에서 한漢 왕조까지 전개된 궁중 전통을 잇고 있다 하더라도 그 주제의 성질과 회화상의 표현 기법은 우리 겨레의 사고 체계, 종교, 정치이념, 그리고 조형관에 의해 결정된다. 즉 조선의 궁중회화는 법식에 맞는 권위와

장엄을 창출하고, 왕조에 대한 하늘의 성스러운 축복의 표상이 되며, 하늘이 힘을 내려주도록 기원할 때 신비한 효험으로써 작용케 하기 위한 고안품이었다.

색채의 특징은 광물성 안료인 진채眞彩를 사용한 데서 나타난다. 사물의 고유색보다는 음양오행설과 일치되는 원형적인 색들을 사용한 것이다.

그것은 순수하게 미학적·장식적 목적 이상의 것을 추구하기 위한 것이었는데, 고대 성왕들에 의해 신성시된 원형적 오채五彩의 전통을 따름으로써 조선 왕실의 신성한 권위와 영원함을 불어넣으려 했던 것이다.

〈일월오봉병〉과 같이 18세기 궁중미술의 양식을 규명할 때, 상고체尙古體(아케익 양식Archaic Style)라는 개념보다 더 좋은 표현은 없을 것이다. 회화에서 상고체 양식의 중요한 특징은, 개념이 원형적이고 소재와 형태가 표의表意적이며 반복적이라는 것이다. 또한 공간은 2차원적이라서 구조적 상관관계와 통합이 표면적·비사실적이다. 형태 구성은 관습적이고 선線적이며 색채는 부분적으로 처리되고 계통적이며 범위가 제한되어 있다. 하지만 규모의 장대함과 독창적인 조형성은 괄목할 만하다. 즉 형태의 대담한 과장과 장식적인 표면 처리 등은 독특한 형식미를 추구한 조선인의 내적 조형 의지에서 나타난 것으로 보인다.

이처럼 〈일월오봉병〉은, 형태는 단순하며 개념은 순수하다. 이는 조선 왕조의 중요한 왕권 표상물로 표의적 조형양식과 원형적 개념의 강화를 통해서 순수하고 직관적인 느낌을 갖게 한다. 화려한 제례복을 입은 태평 시절의 순舜 임금이나 하도낙서河圖洛書를 받은 성왕들이 살았던 고대와 직접 정신적인 교류를 하는 것처럼 느껴진다. 이러한 병풍을 뒤로 하고 임금이 어좌에 앉으면 균형과 조절의 중추적 위치가 구성된다. 임금은 만물 가운데 가장 신령하고 도덕적인 존재로 경건하고 차분하게 정사政事에 임하는 것이며 삼라만상을 통치하는 왕의 권위와 장엄은 비로소 온전하게 드러나게 되는 것이다.

작가미상, 십장생도, 조선 19세기, 비단에 채색, 151×370.7cm, 삼성미술관 리움 소장.

〈일월오봉병〉은 장생도長生圖 유형에 속하는데, 이와 견주어 언급되는 것이 〈십장생도〉+長生圖다. 〈일월오봉병〉과 〈십장생도〉 두 병풍은 공통적으로 해, 달, 산, 물결, 나무, 폭포 등 산수화의 소재를 다루고 있으며 각기 원형적인 도상을 강조해 기존 산수화의 틀을 벗어난 화면을 이루고 있다.

각 소재는 가장 특징적인 형태, 색채, 질감을 선택해 본질적 성격을 드러내는 데 치중하고 있으며, 고도로 양식화되고 과장된 것 또한 비슷하다. 다만 〈일월오봉병〉에는 동물 그림이 아예 배제되어 있다는 것이 큰 차이인데, 〈십장생도〉가 사적私的이면서 기복적 성격이 강한 그림이라면, 〈일월오봉병〉은 항상 권위의 상징성을 지닌 엄격한 구성을 갖춘 공적公的인 그림이라는 점에서 구별된다. 더욱이 〈십장생도〉는 화려한 극채색과 장식적 처리가 두드러져 마치 지상낙원과 같은 풍경을 연출하는데, 후대로 내려올수록 그 과장성이 더욱 심해지는 것을 볼 수 있다.

〈일월오봉병〉을 비롯한 조선의 궁중미술 작품들은 관지款識(그림 위에 써넣는 글씨나 도장)를 허용하지 않았던, 여러 작가가 참여한 공동의 산물이라 할 수 있다. 조정의 시험을 통해 궁중의 뛰어난 화원들을 충원했음에도 불구하고, 그들의 작품은 대체로 익명으로 남아 있다. 이러한 궁중미술의 소재와 주제는 당시 중국에서는 폐기됐거나 주된 흐름을 이루지 못했던 반면, 조선의 궁중에서는 지속되어 그 개념이 심화되고 표현력도 높은 수준에 이르렀다. 즉 18세기 궁중미술은 중국으로부터 수용한 전통 위에 독자적인 발전 과정을 거쳐 조선 후기에 이르러 독특한 양식을 이룬 것으로 정리할 수 있다.

中, 제례복에 황제 권위의 상징을 표현
日, 기법 혼용한 대담한 장식성

중국에서 〈일월오봉병〉과 같이 황제의 권위에 대한 상징적 의미를 나타낸 문양 표현을 찾자면 회화보다는 명·청대 황제의 제례복祭禮服을 들 수 있다.

청 황제가 천단天壇에서 기우제나 풍성한 수확을 기원하는 의식을 준비할 때 입었던 것으로 추정되는 용포龍袍는 청색의 비단 바탕에 용과 구름, 도안화된 산과 물결 문양 등을 배치했다.

산은 봉우리가 가운데 3개, 좌우에 1개씩 배치돼 총 오악五嶽을 이루고, 물결이 일렁이는 듯 포말과 함께 곡선이 반복되는 모습이며, 황제의 권위를 상징하는 십이장十二章의 문양이 있다. 공자가 엮은 것으로 추정되는 『서경』書經에서 제례복의 장식으로 나온 이 상징들은 한대漢代부터 황실의 제례복으로 사용된 것으로 보인다. 명나라 때는 황제만이 12가지 무늬가 모두 있는 제례복을 입을 수 있었고, 황태자와 조선의 왕은 9가지 문양만 쓸 수 있었다.

용포에 쓰인 황권皇權의 12가지 상징은 세 집단으로 배치되어 있다. 목 깃 주위에는 황제가 해마다 제사를 드린 땅과 하늘의 질서를 상징하는 해·달·산·별을 두었으며, 허리 주변에는 동지·하지·추분·춘분을 상징하는 문양과, 도끼·용·꿩을 배치했다.

하단부에는 부서지는 물결이, 산무늬 바로 위에는 금金·수水·화火·목木·토土의 오행을 상징하는 제례용 잔, 수초, 기장 낟알, 불꽃 등이 있다. 십이장문은 구

름, 양식화된 '壽'(수)자들, 복숭아 가지를 물고 있는 박쥐 등 모두 장수를 상징하는 길조의 문양들 사이에 놓여 있다.

　　중국 통치자들은 하늘, 땅, 태양, 달, 농업의 신, 양잠의 여신, 왕실 선조들을 기리는 연중 제사를 통해 인간과 우주 자연의 조화로운 관계 유지를 도모했으며 유교사회의 가치들을 강조했는데, 이런 의식들은 통치자의 가장 엄숙한 의무였다.

　　일본에서는 도쿠가와德川시대 장식화의 대가인 타와라야 소타츠俵屋宗達 (?~1640년경)가 그린 〈일월산수도〉 병풍에서 해와 달, 출렁이는 물결, 산과 소나무, 폭포 등이 역동적으로 그려진 장벽화障壁畵를 만날 수 있다.

　　이 병풍은 좌우 각각 6폭씩 총 12폭이다. 산과 물결에 나타나는 양식화된

황제의 용포, 청대, 비단에 자수, 138×206cm, 숙명여자대학교 정영자자수박물관 소장.

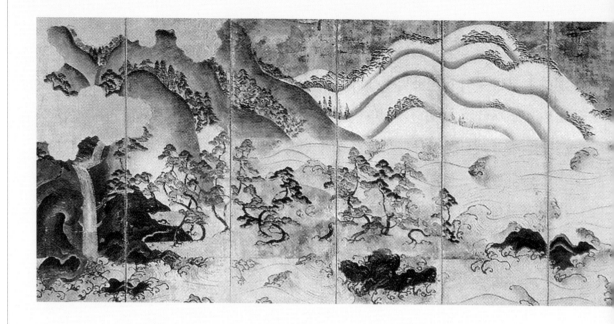

율동감과 황금색과 녹색, 보라와 갈색 등 대담한 색채 대비로 생동감이 느껴진다. 배경은 바다를 내려다보는 환상적인 봉우리들이다. 금채金彩로 된 둥근 해가 있는 오른쪽 6폭은 봄 풍경을 나타낸 것으로, 종鐘 모양을 한 푸른 산봉우리는 활짝 핀 벚나무와 소나무들로 덮여 있다. 초승달이 있는 6폭은 겨울 풍경이다. 구불구불한 윤곽선으로 그려진 서로 겹쳐진 산봉우리와 낮은 언덕 그리고 나뭇잎 위에는, 눈이 가볍게 덮여 있다.

첫눈에 사람의 시선을 사로잡을 만한 이 문양화된 효과에 더해 파도와 소나무는 진기한 형태로 묘사됐다. 여러 가지 서로 다른 기법의 혼용으로 장식적이면서도 표현력이 강하다. 또한 이전에 칠한 색 면이 마르기 전에 다른 색채를 그 위에 유입시켜서 자연적인 침윤에 의한 색채 효과를 얻는 '타라시코미'라는 특수한 기법 덕택으로 단색조의 표면에 미묘하게 음영을 가해 변화를 주는 데 성공했다.

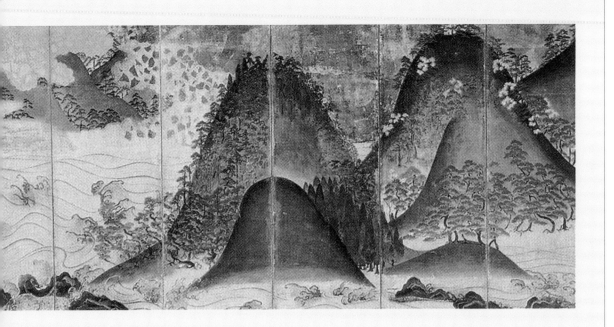

이 그림의 해, 달, 산, 물, 돌에는 나라와 임금이 만수무강하기를 하늘에 기원하는 뜻이 담겨 있으며, 한·중에서 동일하게 '길상'吉祥의 상징으로도 볼 수 있을 것이다.

박본수(경기도박물관 학예팀장)

타와라야 소타츠, 일월산수도 병풍, 도쿠가와시대 17세기 전반, 종이에 채색, 각 폭 147.3×47.9cm, 오사카 카우치현 콩고지金剛寺 소장.

까치호랑이

과장과 발랄함,
해학뿐 아니라 벽사의 목적

홍선표(이화여자대학교 미술사학과 교수)

한국에서는 최근 발견된 1592년 작품에서 알 수 있듯, 까치호랑이 그림이 늦어도 조선 전기부터 그려진 것으로 보인다. 화면 상단에 적혀 있는 '炳蔚之風'(병울지풍)이란 화제명과 출산호出山虎의 도상, 그리고 제화시에 의거해 풀이해보면 다음과 같다. 호랑이가 산속 안개에 숨어 7일 동안 먹지 않으면서 털갈이를 해 대인군자처럼 빛나는 위엄과 광채를 지닌 문채文彩를 이뤘으나 세인들에게 알려지길 바라지 않는데, 대낮에 여우와 이리가 호랑이를 가장해 행세하며 나다니므로 이를 바로잡기 위해 위세를 보이며 힘차게 출림出林하는 모습을 나타낸 것으로 해석된다. 배경의 나무인 큰 소나무도 군자를 상징하며, 가지 위에서 지저귀는 까치는 호랑이의 출림에 놀라는 경조驚鳥이거나 혹은 이를 기뻐하는 희조喜鳥로 보인다. 이러한 주제의식은 조선 전기 사대부상의 확립이라는 시대적 과제와 결부된 것으로, 당시 사군자가 한 벌 그림으로 그려지기 시작하고 뜻의 정취를 표현하는 수묵화조화와 더불어 고사인물화故事人

작가미상, 까치호랑이, 조선 후기, 종이에 채색, 86.7×53.4cm, 삼성미술관 리움 소장.

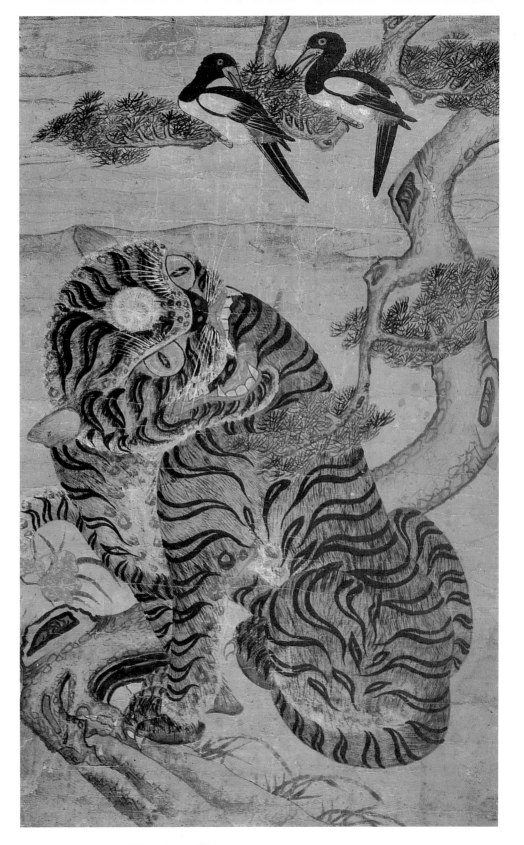

物畵(유교의 이상적 가치 기준을 고대의 성현들에게서 찾으려는 정신이 내재된 그림)가 소경인물화小景人物畵(산수를 배경으로, 인물 중심으로 그린 그림) 형식으로 성행했던 것과 관련이 있을 것이다.

　　하지만 조선 후기에 이르러 까치호랑이 그림은, 전기의 교화적 기능과 달리 정초에 잡귀와 악령을 물리치는 액막이용 문배그림으로 그려 붙이던 풍습이 성행함에 따라, 벽사용이 주류를 이루게 된다. 〈까치호랑이〉(앞쪽 면)를 보면, 호랑이 특유의 번쩍이는 안광眼光과 용맹한 기운을 강조하기 위해 눈과 입을 모두 과장되게 그렸는데, 생동감 있는 표현보다 상투화된 과장성이 웃음을 자아낸다. 게다가 줄무늬는 활달하게 굽이치는 물결처럼 강조되어 발랄함을 느낄 수 있다.

　　소나무 가지에 앉아 있는 까치 두 마리는 호랑이에게 산신령의 명을 전해주러 온 듯 보이며, 호랑이는 그들의 말에 귀를 기울이는 듯하다. 호랑이는 이 그림에서처럼 앉아 있는 좌호坐虎형이 있고, 또 걸어나오는 출산호出山虎도 있는데 두 가지 형태 모두 중국 송대宋代에 수립된 것이다. 얼룩 줄무늬 역시 화원화풍의 전통을 따라 먹선으로 그려진 것이 있고 묵면으로 도안화해서 그린 부적풍符籍風으로 나눌 수 있는데, 이 그림은 묵면으로 줄무늬가 강하게 표현된 양식에 속한다.

　　이런 까치호랑이 그림은 흔히 비사실적 과장성으로 인해 해학적 요소로 풀이되기도 하지만, 호축삼재虎逐三災라 하여 정초에 이 그림을 집집마다 붙였던 걸 감안한다면 벽사의 목적이나 욕구 과잉의 소산으로 보는 것이 옳을 것이다. 이처럼 시정市井과 향촌에 만연한 기복호사祈福豪奢 풍조를 배경으로 급증한 수요에 따라 액막이와 치장그림을 공급하는 '속장'俗匠 또는 '환장이'의 출현과 더불어 민화 양식이 대두하게 됐으며, 다양한 표현과 더불어 민화화된 까치호랑이 그림이 가장 많이 그려졌다. 1766년 이덕무李德懋(1741~1793)는 집집마다 그려 붙이는 이들 그림이 기능화 내지 도식화되는 현상을 개탄하기도 했다.

　　호랑이와 까치가 결합된 도상圖像의 상징성에 대해서는 여러 가지 견

해가 있다. 까치는 길조로서 좋은 소식을 전해주고 호랑이는 맹수로서 잡귀를 막아 준다는 길상벽사吉祥辟邪적 해석을 비롯해, 인간의 길흉화복을 관장하는 서낭신의 사자인 까치가 신탁神託을 호랑이에게 전하는 모습이라는 무속적 풀이, 슬기로운 까치와 골탕 먹는 호랑이 이야기를 나타냈다는 민담적 해설, 그리고 포악한 양반관리를 상징하는 호랑이를 꾸짖고 조롱하는 착한 백성인 까치를 은유해 그렸다는 사회풍자적 해석 등이 있다. 민담과 사회풍자적 관점의 경우 흔히 호랑이는 바보 같은 모습으로, 까치는 당당한 모습으로 설명된다.

도상의 성립에 대해서는 표범과 까치를 함께 그려 그 독음讀音에 의해 '보희'報喜라는 뜻을 나타내는 중국 길상화에서 유래되고 표범 대신 한국식의 호랑이로 변용됐다는 전래설도 있지만, 대부분 우리 고유의 자생설에 토대를 두고 있다. 이러한 자생설의 맥락에서, 까치호랑이 그림을 민중의식의 성장과 더불어 조선 말기에 송호도松虎圖나 맹호도猛虎圖와 같은 사대부 수요의 권위적이고 격식을 갖춘 도상이 무명의 환장이들에 의해 파괴되고 변형된, 진솔하고도 재미있는 표현 방식의 하나로 보기도 한다.

즉 원체院體풍의 송호도와 같은 정형을 해체하고, 새롭게 태어난 민중적 형식의 역사적 소산물로 파악하는 것이다. 연구자에 따라서는 송호도에 까치가 없으면 정통 회화로, 있으면 민화로 분류하기도 한다. 이런 관점 역시 까치호랑이의 도상을 정형에서 이탈해 19세기 전후 새롭게 수립된 회화의 제재로 인식한 것이라 하겠다. 어쨌든 호랑이와 새의 조합은 이미 6세기의 남북조시대에 대두되었고, 소나무가 새의 관찰대로서 호랑이 그림의 배경목 구실을 하는 화면 구성은 10세기 초 오대五代에 성립되었으며, 까치호랑이 그림은 북송대北宋代에 대두하여 그 도상이 14세기의 원대元代에 확립된 것이란 사실은 간과할 수 없을 것이다.

민화류 까치호랑이는 1969년 신세계화랑의 '호랑이 전'에 첫 공개된

후, 우리 고유의 '민족 상징화'로 각광받았으며, 1970년대 '한국주의'의 팽배 속에서 민화 붐을 선도하는 구실을 하기도 했다. 이처럼 민족주의 민화관의 핵심 화제로 인기를 누려온 까치호랑이 그림은, 호랑이와 이를 향해 등 뒤의 소나무 가지 위에 앉아 지저귀고 있는 까치를 소재로 유형화한 것이다.

2005년 서울역사박물관의 '반갑다! 우리민화' 전에 전시된 구라시키倉 敷민예관 소장품에는 장례 때 악귀를 쫓는 탈인 방상씨方相氏처럼 네 개의 눈을 가진 호랑이도 있었다. 이처럼 평면적으로 단순화되고 다시점多視點으로 구성된 파격적인 변형은 서구의 모더니즘이 발견한 순수 원시주의 조형의식이라기보다, 선사시대 이래의 주력呪力과 신명을 지닌 부적풍의 영매적靈媒的 양식의 오랜 전승의 반영이며, 붉은색의 악센트는 악령을 퇴치하고 신령을 즐겁게 했던 고대 단청丹靑 전통의 계승으로 여겨진다.

까치호랑이 그림 외에 조선 후기 민화류에서는 문자그림이 널리 유행했다. 한자문화권에서만 볼 수 있는 독특한 조형예술로 한자의 의미와 조형성을 드러냈는데, 삼강오륜三綱五倫의 사상을 반영하거나 현세의 행복, 장수, 안락을 희망해 동식물을 곁들인 병풍그림으로 많이 제작되었다. 하지만 장식성이 강한 문자도와 달리 까치호랑이 그림은 시대적 변화를 담고 있다는 데서 차별

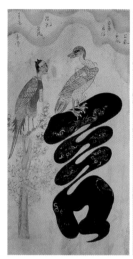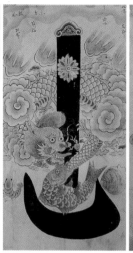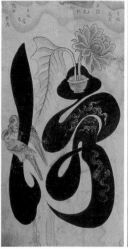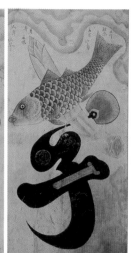

성이 있다.

가령 부적풍 까치호랑이는 원체풍과 달리 이마를 넓게 그리고 눈을 노
랗게 칠한 고양이 모습으로 변모됐는데, 이는 조선 말기 전염병인 호열자虎列刺(괴질,
콜레라)를 옮기는 것을 쥐 귀신으로 믿고 이를 몰아내기 위한 의도인 듯하다. 까치는
기쁜 소식을 전하는 '보희'報喜의 상징과 더불어 시끄럽게 짖으면서 '호환'虎患을 경
계하는 영험한 새로서의 기능도 지니고 있기에 이런 벽사의 의미를 보강하는 역할을
했을 것이다.

이처럼 벽사가 강조된 민화류 호랑이는 일본에서도 그 효험성을 인정
했던 듯, 19세기에는 해마다 동래東萊 왜관을 통해 매 그림과 함께 구입해감으로써 수
출 그림으로 각광을 받기도 했다.

中 , 화려와 명징
日 , 과장과 익살

'민화'라는 개념은 1차세계대전 후 서양 중심의 세계사를, 일본 중심의 동양주의로 초극하기 위해 민예미를 부각시킨 야나기 무네요시柳宗悅에 의해 처음으로 만들어진 것이다. 이 명칭은 현재 일본과 한국에서 사용하고 있으며, 중국에서는 유사한 그림을 민간화로 부르고 있다.

중국의 민간화는 위화衛畵, 화장畵張 등으로 지칭되다가 청 말기에 명명된 니엔화年畵가 주류를 이룬다. 니엔화는 고대의 도부판桃符板과 문배그림에 원류를 둔 것으로, 송대에 세시풍속과 결부된 제액除厄과 송축용으로 확산되기 시작했으며, 명 후기부터 민간 수요가 급증해 목판화로 대량 제작됐다. 청대에는 수많은 연화 제작 공방이 생겼는데, 화공과 조판공, 인쇄공, 표구공 등이 분업해 제작했다.

톈진天津의 양류청楊柳靑 니엔화는 길상화 중심으로 베이징의 전판殿版판화와 궁궐화의 영향을 받아 선각이 정밀하고 세련된 특징을 지녔으며, 쑤저우蘇州 도화오桃花塢의 니엔화는 길상화와 함께 싱시의 경관과 교훈직인 제재도 많이 다뤘고, 연속 그림인 연환화連環畵와 서양 동판화의 투시법 등을 수용해 명징하면서 화려한 경향을 보인다. 양가부楊家埠의 니엔화는 문신을 비롯한 신상神像 위주로, 과장된 형태와 간략한 선묘에 색채 대비가 강한 것이 양식적 특징이다. 이러한 청대淸代의 목판 니엔화는 베트남에 가장 많은 영향을 미쳐 지금도 그 전통을 이어 제작·판매되고 있으며, 쑤저우 니엔화는 일본 에도江戶시대의 니시키에錦繪와 미타데에見立繪 형성과 문자

도 및 경직도耕織圖와 당자도唐子圖 전개에 영향을 미쳤다. 그러나 일본 민화의 주류는 에도시대의 서민용 기복祈福 그림인 오츠에大津繪와 에마繪馬, 스고로쿠에双六繪이다. 특히 오츠에大津繪는 오츠 지방에서 동해도의 여행객들을 위해 토산물로 팔던 민예적 그림으로, 야나기 무네요시柳宗悅가 이를 지칭하기 위해 '민화'란 용어를 만들었다. 먹으로 간략하게 그린 후 붉은색과 녹색, 황색 등으로 채색한 조화粗畫(거칠고 조악한 그림)이며, 민간신앙과 결부된 불교 판화에서 시작해 익살스럽고 해학적으로 그리는 토속적인 희화戱畫가 되었고 수요의 증가에 따라 판화로도 제작된 것이다.

　　　　한국의 경우는 동아시아의 다른 나라에 비해 부적류를 제외하고 판화로 다량 제작하는 전문 공방제도가 구축되지 못했고 대부분 육필肉筆로 그려졌다. 도상과 표현 양식에서 원체풍의 저변화와 함께 청대 톈진과 산둥山東 지역 니엔화의 영향을 받기도 했지만, 치졸하고 분방·소략한 화풍은 명말 이래 경덕진 민요民窯에서 민간 화공인 '자화공'瓷畫工들에 의해 그려져 후이저우徽州 상인들을 통해 중국과 동아시아 전역으로 수출된 청화백자 문양들과 더 유사성을 보이고 있다.

부귀도, 청대, 종이에 채색목판, 103.3×50.6cm, 일본 타마多摩미술대학 미술관 소장(왼쪽).
대묵大墨과 복록수福祿壽의 씨름, 에도시대, 종이에 채색, 28.7×18.4cm, 일본 개인 소장(오른쪽).

한국의 미, 최고의 예술품을 찾아서 2 공예

토기기마인물형주자

안정된 구도 속에 구현된 파격과 세밀 예술품으로 승화된 정중동의 미학

이한상(동양대학교 문화재학과 교수)

많은 연구자들이 한국 토기의 백미白眉로 금령총金鈴塚에서 출토된 토기기마인물형주자土器騎馬人物形注子를 꼽는 데 주저하지 않는다. 일반적으로 토기는 조상들이 남긴 유물 가운데 가장 흔하고 실용적인 것으로 그 형태 또한 단순한 데 비해, 기마인물형주자는 그릇으로서의 기능에만 머물지 않고 한 차원 높은 예술품으로 승화되었기 때문이다.

고대인의 복식이나 장신구를 연구하면서 늘 한계에 부딪히는 것은 그것을 사용한 사람의 모습이나 착용 방법 등을 알 수 없다는 점이다. 그러나 이 주자注子에 조각된 인물상은 그러한 아쉬움을 상당 부분 해소시켜준다. 마치 완벽한 모습의 미이라를 발견한 듯한 느낌에 비유할 수 있을까. 오똑한 콧날에 뾰족한 턱 때문에 인상은 다소 날카로워 보이지만 살짝 감은 두 눈과 펑퍼짐한 말의 표현이 그러한 긴장감을 완화시켜준다. 조각 기법에서도 과감히 모든 표현을 생략한 듯하지만, 세부

토기기마인물형주자 주인상의 부분.

적으로 살펴보면 그렇게 자세할 수가 없다. 이에 더해 이 토기에는 '정중동' 靜中動의 이미지가 있어 또 다른 매력을 풍긴다. 함께 출토한 2점의 토기 모두 말을 탄 인물상이라는 점에서 같지만 세부 표현은 상당히 차이가 있다.

먼저 주인상은 크기가 좀 더 크다. 말 위의 기수는 장식이 달린 관모를 머리에 쓰고 다리에는 갑옷 같은 의복을 착용했다. 말이 걸치고 있는 것들은 앞쪽에서부터 재갈멈치, 가슴걸이, 말방울, 안장, 안장깔개, 다래, 말띠 꾸미개, 말띠 드리개 등이다. 말을 제어하거나 장식하기 위한 도구들로, 아주 세밀하게 묘사되었다. 반면 시종은 조금 작게 만들었다. 우선 주목해 볼 것이 기수의 머리 모양이다. 띠를 두른 머리 위쪽으로 튀어나온 것이 있는데 이를 상투로 보는 견해도 있으나, 화랑을 보필하는 낭도가 머리에 깃털을 꽂은 모습으로 여기기도 한다. 말은 주인상의 것처럼 발걸이나 말띠 드리개 등이 없어 장식성이 현격히 적다. 그래서인지 상대적으로 편안한 인상이다. 말의 다리 표현에서도 볼 수 있듯 전체적인 분위기는 정적이다. 그럼에도 불구하고 모순되게 동적인 느낌을 받는 이유는 무엇 때문일까.

이에, 주목해 볼 것이 전체 구도다. 토기기마인물형주자 주인상을 측면에서 보고 둥근 원을 그려보면, 이 작품의 중요한 부분이 정확히 원 안으로 들어온

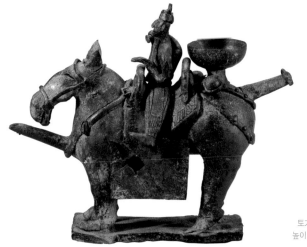

토기기마인물형주자 시종상, 국보 제91호, 신라 5~6세기,
높이 21.3cm, 경북 경주 금령총 출토, 국립중앙박물관 소장.

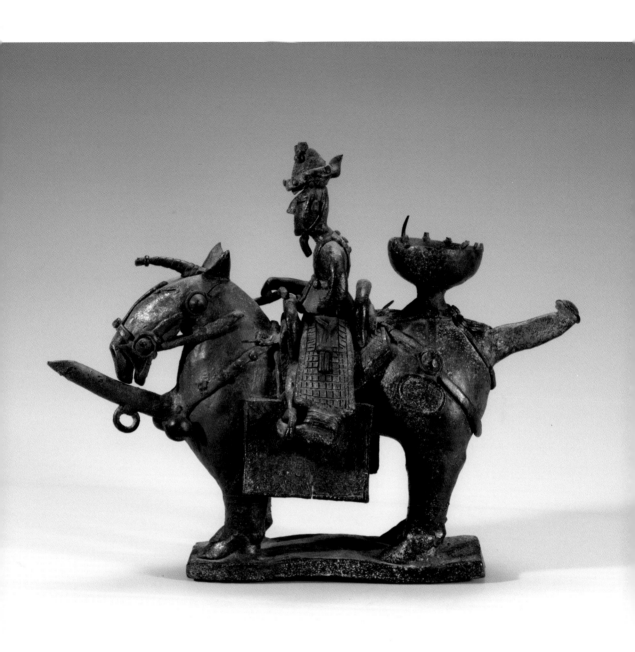

토기기마인물형주자 주인상, 국보 제91호, 신라 5~6세기, 높이 23.5cm, 경북 경주 금령총 출토, 국립중앙박물관 소장.

다. 즉 둥근 원의 윗부분 정점에 인물의 얼굴이, 앞쪽에는 주구注口가, 뒤쪽에는 꼬리가 일정한 거리 값을 유지하면서 배치되어 있다. 이러한 구도에서, 보다 안정감을 주기 위해 말을 살찌게 표현한 것 같다. 혹자는 말의 조각이 비례미를 잃었다고도 하지만, 이는 전체 구도의 안정감을 확보하기 위해 불가피한 선택이었던 것으로 보인다.

이처럼 안정된 구도 속에서도 파격적인 표현이 돋보이니, 주구와 꼬리가 그것이다. 곡선적인 말의 가슴에서 비스듬히 경사지게 솟구친 주구는 강렬해 보이는데, 이로써 주자의 기능을 알 수 있다. 말 엉덩이 위에는 뾰족한 침이 장식된 잔 받침이 얹혀져 있는데 잔 받침 아래쪽에는 몸쪽으로 구멍이 뚫려 있어 물을 넣는 입수구入水口로 활용된 듯하다. 뿌리 부분에 매달린 두 개의 방울은 직선적인 주구와 더불어 성난 남성의 이미지를 물씬 풍긴다. 꼬리 역시 직선적인데 주구보다 조금 높은 위치에 붙여 전진前進의 느낌을 주었다. 아울러 인물과 말의 가장자리를 마무리하면서 뒤에서 앞으로 조금씩 둥글게 다듬거나 꺾어주었는데 이 역시 정적인 분위기를 상쇄시켜주려는 의도인 듯하다. 이러한 구도와 표현을 통해 이 작품은 그 생명력이 한껏 배가되었다.

왜 신라인들은 이처럼 잘 만든 토기를 무덤 속에 넣어준 것일까. 이 토기가 만들어진 시기는 서기 6세기 초로 봐도 무리가 없다. 당시는 신라의 성장이 본궤도에 올라 대외 팽창을 준비하고 있었고, 적석목곽분積石木槨墳이라는 거대한 무덤을 축조하던 매우 활기 넘치는 시대였다. 신라인들은 특히 현세의 삶이 내세로 바로 이어진다는 믿음을 강하게 가지고 있었던 듯하디. 그 때문에 수많은 인력을 투입해 거대한 고분을 만들고 그 속에 다량의 물품을 부장했다. 심지어는 산 사람까지 함께 껴묻었다. 이 토기 역시 신라인들의 이러한 믿음의 연장선상에서 제작·부장되었을 가능성이 크다.

신라 고분에서 출토되는 이형異形 토기나 토우土偶는 '숨김없는 자유'나 '가벼운 일상의 표현'을 그 특징으로 한다. 그런데 유독 금령총 출토의 이 주자는

인물의 표현이 세밀하여 누군가를 모델로 제작한 느낌이 강하다. 그럴 경우 그 후보는 무덤의 주인공이거나 그와 관련이 있는 사람일 것이다. 여기서 금령총이란 무덤의 주인공 문제를 잠시 짚고 넘어갈 필요가 있다.

금령총은 경주 소재 단독 고분 가운데 가장 큰 봉황대鳳凰臺의 남쪽에 인접한 딸린무덤이다. 그럼에도 불구하고 무덤 속에서는 금관, 금제허리띠 등 왕에 버금가는 장식품이 출토됐다. 이 무덤 출토 금관이나 허리띠, 환두대도環頭大刀는 다른 무덤 출토품에 비해 크기가 작으며 금관에 곡옥曲玉이 없는 점에 주목하여 무덤의 주인공은 젊은 나이에 사망한 신라의 왕자로 추정되고 있다. 바로 요절한 신라 왕자, 그가 기마인물형주자의 주인공은 아닐까 하는 짐작을 하게 한다.

신라의 장식성과 조각성이 뛰어난 기마인물형주자와 달리 토기를 처음 만든 신석기시대에는 단순한 모양의 그릇 표면에 빗살무늬를 새겨 넣었다. 이 시대의 빗살무늬토기는 신라시대 이형 토기와 견주어 또 다른 의미에서 한국의 토기를 대표한다고 할 수 있는데, 무늬가 일견 단순해 보이지만 한 획 한 획 힘이 넘치며 그 획이 모여 기하학적 무늬로 완성된다. 빗살무늬토기는 오랜 이동생활을 접고 정착생활을 막 시작하면서 창안해낸 초기 예술품으로, 원시사회의 무한한 생명력을 강하게 발산한다는 점에 그 독특함이 있다. 그리고 이후 약 7천 년의 세월이 경과하면서 비로소 흙으로 빚어 만든 최고의 공예품이 출현하게 되는데, 그것이 바로 기마인물형주자와 같은 것으로 신라와 가야의 토기는 예술성에 있어 절정을 이룬다.

빗살무늬토기, 신석기시대, 높이 40.5cm, 서울 강동구 암사동 출토,
경희대학교박물관 소장.

中, 사람 얼굴과 물고기 그림으로 다산을 상징
日, 인물의 얼굴과 복식을 세밀하게 묘사

최근 중국 고고학의 가장 큰 성과는 전설의 시대로 불리던 '삼황오제시대'三皇五帝時代를 증명해낸 것으로, 기원전 2천 년기의 청동기 문화가 서서히 베일을 벗고 있다. 이후 하夏·상商·주周에서 위진남북조魏晉南北朝시대까지 절정기의 금속 문화·도자 문화가 꽃핀다. 자연히 토기는 예술 혼 구현의 대상에서 제외되면서 실용 그릇의 지위에 머물게 됐다. 때문에 가장 중국적인 토기 문화는 청동기 문화 출현 직전 단계인 신석기시대 후기 앙소仰韶문화기의 채문토기彩文土器에서 찾을 수 있다.

우리의 빗살무늬토기와 같은 시대에 만들어진 이 토기는 무늬를 새기지 않고 그릇 표면에 그린 것이다. 붉은 안료를 바른 다음 흰색, 검은색, 갈색, 노란색 등의 안료를 써 각종 기하학적인 무늬나 물고기, 사람의 얼굴 등을 그려 넣었다. 그중 최고의 작품으로 평가받는 토기는 산시陝西성 시안西安 반포유적半坡遺蹟에서 출토된

중국 시안 반포유적 출토 인면어문채도반.

146

인면어문채도반人面魚紋彩陶盤이다. 토기 내부에 사람 얼굴과 물고기를 그렸다 해서 붙여진 이름이다. 사람 얼굴은 머리와 턱을 검게 칠했고 선으로 표현한 눈과 코에서 어딘지 모를 기묘함이 느껴진다. 물고기는 뭉툭한 머리에 눈이 둥글고, 꼬리 쪽으로 가면서 급격히 가늘어진다. 중국 학계에서는 사람 얼굴 그림은 어머니의 몸에서 막 태어난 아이로, 물고기는 몸속에 수많은 알을 품고 있다 하여 두 이미지를 다산의 상징으로 해석한다. 즉 당시 사회는 모계 씨족사회였고 다산은 곧 그 사회의 안정적 유지를 위해 가장 바라는 소망이었다는 것이다.

　　　　일본은 신석기시대 이래 한반도 토기 문화로부터 지대한 영향을 받았다. 규슈九州 지역 등 한반도와 가까운 곳에서는 우리의 빗살무늬토기와 흡사한 토기가 다량 출토되고, 그런 양상은 고분시대古墳時代까지 이어진다. 당나라 문화가 동아시아 전체에 파급되기 전인 고분시대를 일본적인 특색이 가장 현저한 시대로 보고 있는데, 당시 유행한 토기는 스에키須惠器로 불리는 단단한 토기다. 그런데 이 토기는 가야와 백제 장인들의 손을 빌려 탄생한 것임이 밝혀져 이를 일본적인 것으로 보기 어렵다. 대신 고분 주변에서 출토되는 '하니와'埴輪는 적갈색 연질의 토제품이며 인물

일본 구라요시倉吉시 노구치野口1호분 출토 스에키.

일본 군마현 간논야마고분 출토 하니와들.

의 표현이나 정면기법 등에서 일본적인 특색이 매우 강하다.

　　　가장 대표적인 하니와는 군마群馬현 간논야마觀音山고분 출토 인물상이다. 이 무덤은 백제 무령왕릉 출토 청동거울과 같은 틀에 부어 만든 거울이 출토돼 유명하다. 여기서 출토된 하니와는 여러 점인데, 무덤 주인공이 사망한 뒤 그의 권위를 후계자가 계승하는 의식이 담겨 있다고 한다. 금령총 출토 기마인물형주자와 마찬가지로 이 하니와는 일본 고분시대를 살았던 사람들의 복식이나 얼굴 모습이 세밀히 표현돼 있다는 점에서 주목받고 있다. 사진 왼쪽의 인물은 '八'자字 모양 모자를 쓰고 두툼한 갑옷을 입었는데 하체의 표현이 조금 과장됐다. 얼굴 표현은 중요한 의식 수행 중이어서 그런지 긴장감이 흐르고 귀에는 큼지막한 귀걸이를 매달았다. 벌린 다리의 너비보다 받침이 좁아서 그런지 어딘지 모를 불안감이 느껴지나, 전체적인 분위기는 일본 봉건시대의 무사 사무라이의 이미지와 상통한다.

백제금동대향로

상상력을 자극하는 신비로운 도상
이토록 화려한 백제 관념세계의 표현

신광섭(국립민속박물관장)

백제금동대향로百濟金銅大香爐는 사비시대 백제 왕들의 무덤인 부여 능산리 고분군에 인접한 백제 능사陵寺의 공방工房터에서 출토됐다. 전체 높이 61.8센티미터 최대 지름 19센티미터로 향로 뚜껑과 몸체 두 부분으로 이뤄졌으나, 원래는 봉황·뚜껑·몸체·받침으로 만들어 조합한 것이다.

　　　　뚜껑의 정상부에서는 한 마리의 봉황이 턱 밑에 여의주를 끼고 날개를 활짝 펴 막 비상하려 한다. 긴 꼬리는 약간 치켜 올라갔으면서 부드럽게 휘날린다. 뚜껑의 몸체는 5단의 삼산형三山形 산악문양 띠로 장식되어 있는데 삼산의 외곽에는 여러 줄의 선 무늬를 음각했고, 맨 윗단에는 다섯 명의 주악신선奏樂神仙이 있다. 악기를 연주하는 이들은 5악사로 불리는데, 완함阮咸, 종적縱笛, 배소排簫, 거문고, 북 등 5개 악기를 실감나게 연주하고 있다. 완함, 종적, 배소는 서역에서 전하는 악기로 보이며, 거문고는 고구려, 북은 남방계인 것으로 추정된다. 이들 악기는 충남 연기군

백제금동대향로, 국보 제287호, 백제 7세기, 높이 64cm, 국립부여박물관 소장.

비암사 계유명전씨아미타삼존석상癸酉銘全氏阿彌陀三尊石像, 고구려 안악3호분, 장천1호분, 무용총, 집안 오회분4·5호묘의 벽화에도 등장해 그 기원을 짐작케 한다.

봉황 아래 악사들을 둘러싼 5개의 산봉우리에는 신선의 음악을 감상하는 듯한 춤추는 기러기들을 표현해 한 폭의 아름다운 가무상歌舞像을 이룬다. 5악사와 더불어 뱀을 물고 있는 짐승 등 상상의 동물, 호랑이, 코끼리, 원숭이, 멧돼지 등 현실 세계의 동물 42마리, 주변 인물 12명이 74곳의 봉우리와 계곡 사이에 변화무쌍하게 표현돼 있어 자세히 볼수록 그 신비로움의 세계로 빠져든다.

봉황은 성인聖人이 탄생하거나 임금이 치세를 잘해 태평성대를 이룰 때 출현하는 상서로운 새이다. 천조天鳥, 서조瑞鳥, 신조神鳥로 여겨져온 이 새는 출현할 때 뭇 새들의 영접을 받으며 내려온다. 이때 내는 봉황의 울음소리로 아름다운 음악으로 불리는 봉명鳳鳴은, 5음의 묘음으로서 주악신선으로 상징화했다.

봉황의 턱 밑 여의주 바로 아래에는 2개의 구멍이, 5악의 뒤쪽에는 5개씩 두 줄로 10개의 구멍이 나 있어 향 연기가 자연스럽게 피어오르도록 하였다. 실제로 이 향로에서 연기가 피어오르면 동적動的인 자태로 그 아름다움이 배가된다.

향로 뚜껑에 있는 12명의 인물은 말을 탄 2명을 제외하고는 발 아래까지 내려오는 도포를 입고 있다. 그중 폭포 아래에서 머리를 감고 있는 인물이 눈에 띄는데 그는 산천제를 준비하고 있는 듯하다. 말 탄 인물 중 한 명은 후방을 향해 활을 당기는 듯 날렵한 몸동작을 보여주며 다른 한 명은 투구와 갑옷을 착용했고, 말은 안장과 각종 장식구로 꾸며졌다. 이런 기마인물상의 표현은 고구려 고분벽화와 신라·가야 토기의 그것과 흡사하다. 또한 상상의 세계에서나 볼 수 있는 물상으로서 인간 얼굴에 새의 몸이나 짐승의 몸을 하고 있는 평화스런 형상들이 눈에 띄는데, 이는 선계의 신선을 묘사한 것이다.

뚜껑에는 또한 악귀를 막기 위한 포수가 있고, 여섯 종류의 신령이 깃

백제금동대향로 뚜껑 부분.

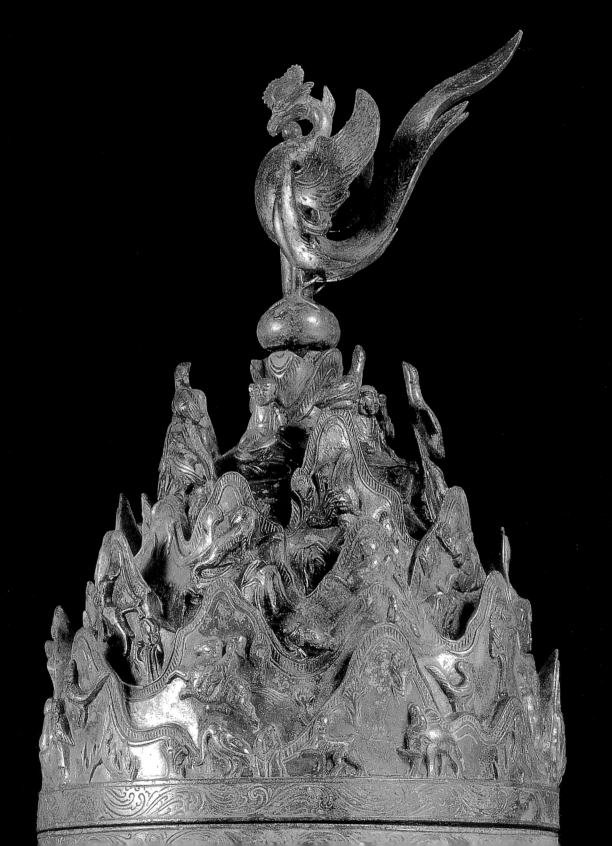

든 식물도 있다. 뿐만 아니라 길상吉祥, 서기瑞氣의 상징으로 표현한 박산博山무늬가 있는데 박산무늬 테두리는 불꽃무늬로 장식했다. 산봉우리 사이사이에는 바위가 있는데, 2~4개가 중첩되어 깎아지른 듯한 험준한 형상을 나타내 문양들이 수직으로 쏟아져 내리는 듯 향로의 맵시 있는 몸체와 연결된다.

향로의 몸체인 노신爐身은 반구형 대접 모양으로 3단의 연꽃잎으로 덮여 있어 활짝 피어난 연꽃을 연상케 한다. 연꽃잎과 그 사이사이 여백에 27마리의 짐승과 2명의 인물상이 있다. 그중 한 명은 무예를 하는 듯한 동작을 보여주어 흥미로운데 이는 무용총과 안악1호분 벽화에서 보이는 인물과 유사하다. 27마리의 짐승 중에는 날개와 긴 꼬리를 가진 동물, 날개 달린 물고기도 있다. 받침대는 몸체의 연꽃 밑부분을 입으로 문 채 하늘로 치솟듯 고개를 쳐들어 떠받들고 있는 한 마리 용으로 표현됐다. 한쪽 다리는 치켜들고, 나머지 세 다리와 꼬리로 원형을 이루도록 표현된 용의 자태는 환상적이며 생동감 있다. 용은 마치 승천하는 듯한 모습인데, 주변이 화염·물결·구름 모양의 갈기·연화문 등으로 장식돼 분위기를 더한다. 용의 뿔은 두 갈래로 뻗어 끝이 고사리 모양으로 말려 있으며 날카로운 이빨, 볏, 갈기는 고구려 집안 오회분에 그려진 용의 모습과 흡사하다.

백제금동대향로는 삼국시대나 동시대 주변 문화에서 찾기 힘든 균제미를 갖추었고, 다양한 의미를 내포하고 있는 온갖 물상들의 생동감 있는 표현이 돋보이는 압노적 걸작이라 하겠다. 대향로 받침 기둥을 용의 머리와 몸체로 대체한 것이나 다리 하나를 밖으로 돌출시켜 역동성을 표현한 것은 자칫 단조로울 수 있는 조형에 변화를 준 것으로, 구도상의 안정과 용의 힘찬 몸짓의 표현을 동시에 추구했다.

이처럼 현존하거나 혹은 상상 속의 다양한 물상이 표현된 백제금동대향로는 출토 이후 고고학, 미술사, 역사학 분야의 비상한 관심을 끌어왔다. 특히 향로의 도상에 대한 사상적 배경을 추정하는 연구가 활발히 진행되고 있는데, 도교적

백제금동대향로의 몸체와 받침.

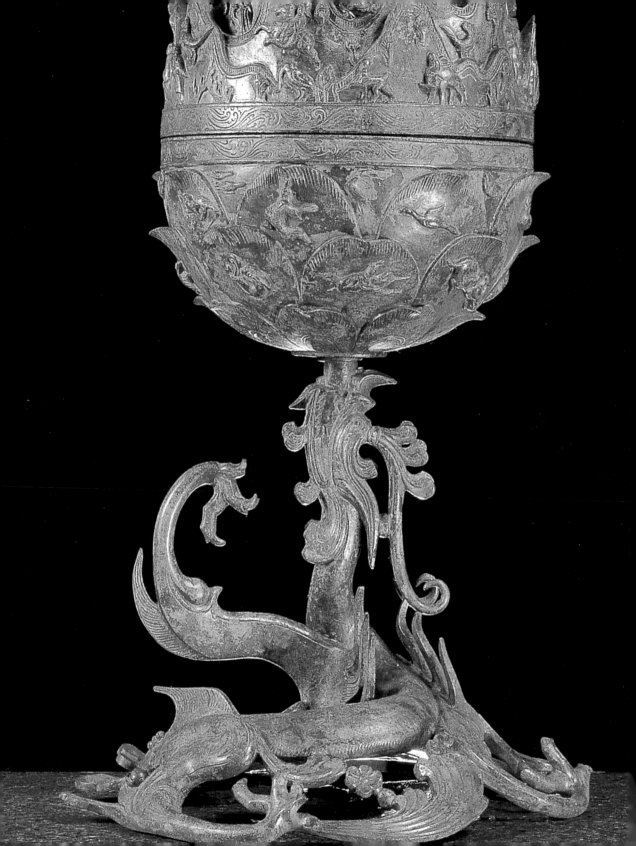

관점에서 진행된 연구가 주목할 만하다.

　　『삼국유사』를 보면 도성에는 일산, 오산, 부산의 삼산三山이 있어, 국가가 전성기일 때 각 산에는 신인神人이 거주하며 조석朝夕으로 왕래했다 했고, 또 『삼국사기』에는 백제 무왕武王 35(634)년에 궁궐 남쪽에 연못을 파고 20여 리里에서 물을 끌어들였으며 연못의 사방 언덕에 버드나무를 심고 물 가운데에는 섬을 축조해 방장선산方丈仙山을 조성했다고 했다. 방장선산은 영주산·봉래산과 함께 고대인들의 이상향인 삼신산의 하나다. 또한 재위 37년에 무왕은 조정 신료를 거느리고 기암괴석과 기이한 화초가 있어 그림과 같은 백마강의 북쪽 포구에서 성대한 연회를 베풀었으

며, 같은 해 궁남의 연못가에 있는 망해루에서 신하들에게 연회를 베풀었다는 기록이 있다. 또 부여 외리에서 출토된 백제 문양전 8종 가운데 이 향로의 도상들과 일치하는 문양이 보인다. 이 중 산수문전山水文塼은 삼산형의 산들로 표현됐는데 이는 향로의 몸체와 같고 그 분위기는 향로의 뚜껑 도상과 유사하다. 봉황 아래 펼쳐진 산 경치와 주변에 유유히 흐르는 상서로운 기운은 향로 뚜껑에 있는 봉황, 그리고 그 주변에 전개된 도상과 의도하는 바가 같다. 대향로에 향연이 피어올라 봉황 주변과 뚜껑의 심산유곡으로 흐르는 형상이, 산수봉황문전에 그대로 나타난다.

　　　　기존의 연구에는 이 향로를 중국 박산로와 관련시키는 경우가 있다.

백제금동대향로 뚜껑의 펼친그림.

그러나 여러 가지 정황으로 보아 좀 더 신중히 접근할 필요가 있다. 특히 봉황 아래 5개의 산, 5인의 악사를 보자.

『삼국사기』 온조왕溫祚王 20년 조條에 왕이 대단大壇을 세우고 천지의 제사를 지냈는데 기이한 새 5마리가 와서 날았다는 기사가 있다. 또 이러한 제천의식과 더불어, 백제 임금이 하늘과 5제에 대하여 제사했다는 기록이 있다. 백제가 출자한 부여도 일찍이 '5'라는 수의 개념을 기본 단위로 하고 있었다. 그래서 백제에서도 도성을 5부, 전국은 5방으로 각각 설정해 통치하였다.

이와 관련해 백제 법왕法王은 불교와 산악사상을 결합하기 위해 성주사터에 오함사를 창건하고 북악이라 칭하였다. 이렇게 볼 때 백제는 동·서·남·북에 중앙을 합하여 국가적으로 5악의 산악숭배사상을 가지고 있었던 것으로 보인다. 이와 더불어 봉황의 주변에 배치한 3산과 5악에도 백제 숭천사상, 산악숭배사상이 강하게 표현되어 있다. 따라서 해중신산海中神山의 하나인 방장선산을 도성에 조성하고 그 해중신산을 바라보는 망해정을 건립하였으며 불로장생의 표상인 여러 신선과 신수, 신목들을 대향로에 표현한 것이다. 요컨대 대향로의 3산과 5악, 산천, 제사는 봉황과 더불어 성군의 출현과 태평성대를 기대하는 백제인들의 이상향의 구현이며, 궁극적으로 백제 관념세계의 복합적 총체로써 이 향로를 이해해야 할 것이다.

궁남지, 3산, 숭천사상, 하늘과 5제의 개념, 백제 문양전 등에서 형상화된 도교는 백제의 새로운 통치체계를 강화하는 수단이었으며 무왕武王 대 왕권의 강화 분위기와 맞물려 있어서, 향로는 백제 6세기 말~7세기 작품으로 보는 것이 타당할 것이다.

이와 같이 발달한 백제의 공예기술은 면면히 이어져 우리나라 남북국시대 신라에서 성덕대왕신종聖德大王神鍾과 같은 걸작이 탄생할 수 있었다. 우리나라 금속공예를 대표하는 문화재로서 성덕대왕신종은 백제금동대향로와 쌍벽을 이룬

다. 제작 시기에 있어 2백여 년이라는 차이가 있음에도 불구하고, 이 두 유물 사이에는 몇 가지 공통점과 개별적 특성이 있다.

성덕대왕신종은 신라 경덕왕景德王이 부왕父王인 성덕왕聖德王의 공덕을 기리기 위해 제작을 시도하였고, 혜공왕惠恭王이 771년에 완성하였다. 신라의 문화적 역량이 응집된 금속공예품으로 규모, 제작기술, 예술적 표현, 음향적 특성 면에서 한국 전통 종을 대표한다. 백제금동대향로 역시 백제인의 사상과 염원을 담은 백제 최고의 걸작으로 백제 금속 문화를 대표하는 유물이며 당시로서는 최고의 금속공예 기술이 적용되었을 것이다. 또 백제금동대향로는 백제 27대 위덕왕威德王이 전장에서 전사한 성왕聖王의 복을 기원하기 위하여 지은 백제 능사에서 출토하였다는 점에서 볼 때 모두 부왕父王을 추모하기 위하여 조성한 점에서 그 제작 동기가 같다.

그러나 두 문화재 간에는 명확한 차이점이 있는데, 외형이 다를 뿐 아니라 내적 상징체계가 다르다. 성덕대왕신종은 불교적 세계관이 표현된 불교예술품이고 대향로는 불교보다는 백제의 전통사상과 도교적 세계관이 혼합된 백제의 관념체계 그 자체이다. 또 성덕대왕신종은 그 예술적 표현과 함께 오묘한 음향적 특성을 통해 청각예술을 가미한 소리로 그 가치를 더하였다. 반면에 대향로는 외연에 베풀어진 시각적 예술성과 향연이 함께 등장함으로써 향로의 정체停體와 향연이라는 동체動體가 조화를 이루는 형식이다.

요컨대 대향로는 그 표면에 베풀어진 다양한 물상을 통해 백제인의 관념체계를 확실하게 드러낸 걸작으로, 중국과의 관련성과 더불어 앞으로 고구려 고분벽화와의 의미 및 기능과 비교 검토해야 할 것이다. 특히 대향로가 출토한 백제 능사는 고구려의 능사 개념과 건축기술 등의 영향을 받은 것으로 여겨지고 있어 고구려 문화와의 관련성이 부각되고 있다.

불사의 염원이 연기처럼 피어오르는
기묘한 형상의 박산로

백제금동대향로의 조형적 시원始原이라고 할 수 있는 중국 박산로博山爐는 중국 서한西漢 무제武帝 무렵에 등장한 향로의 일종으로, 청동제가 많으며 금으로 도금이 되어 화려함을 나타내는 경우도 다수 있다. 대부분 고위층 무덤에서 부장품으로 출토되는 경우가 많다.

바다를 상징하는 승반承盤 위에 중국에서 신선들이 산다고 전하는 박산을 상징하는 뚜껑을 덮은 동체부가 얹혀 있다. 육조六朝시대의 시詩에 '박산향로'라는 명칭이 보이기 때문에 이런 형태의 향로를 따로 '박산로'라고 부른다.

박산로에는 중첩된 산들이 배경으로 묘사되어 있다. 이러한 산악도山嶽圖는 이전의 중국미술에서는 찾아볼 수 없는 것으로 후에 동아시아 산수화의 시원으로 여겨진다. 이는 특히 승반 위에 얹혀져 우주산을 상징한다고도 볼 수 있다. 또한 봉우리에 갖가지 기이한 동물과 신선들이 표현되었을 뿐 아니라 식물무늬가 장식되어 있다. 이러한 조형은 전국시대부터 등장하는 신선사상이나 불사不死 개념과 관련이 깊은 것으로 밝혀졌다. 특히 이 향로는 봉우리들 사이로 향의 연기가 피어나오며, 버팀대 아래에는 동물과 용이 배치된다는 점에서 다른 향로와는 차이가 있다.

한대漢代에 유행한 박산로의 조형과 상징성은 수·당대에 이르러서는 박산향로의 내적 의미의 쇠퇴와 함께 외형도 단순·도식화하고 있어 공예품으로서 이렇다 할 만한 작품이 눈에 띄지 않는다. 그렇다 하더라도 박산로는 시간과 공간을 뛰어

넘어 백제금동대향로가 탄생한 계기로 볼 수 있다. 다만 백제에 이르러서 이 향로는, 백제의 관념세계 및 왕권 강화와 연관된 새로운 조형성과 상징성을 갖고 부활했다고 할 수 있다.

한편 일본에는 현재로서 고대국가의 발전기 양상을 대표할 만한 향로 관련 유물이 보이지 않기에, 중국이나 한국과 비교해 언급할 만한 것이 없다.

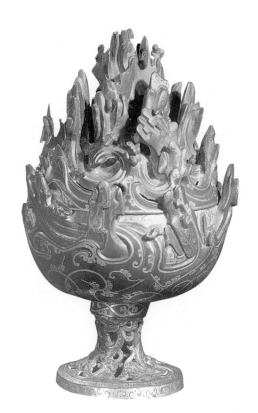

금은상감박산향로, 한대, 높이 26cm,
허베이성 유승묘劉勝墓 출토, 허베이성 문물연구소 소장.

산수문전

백제 특유의 원만하고 단아한 기품
산악 숭배사상과 신선사상의 표현

김성구(국립중앙박물관 학예연구실장)

산수문전山水文塼은 산과 나무, 물과 바위, 구름이 잘 묘사되어 있어 한 폭의 아름다운 산수화를 연상하게 하며, 그 경관이 수려해 산경문전山景文塼으로 부르기도 한다. 잔잔하게 흐르는 물, 그 위에 날카롭게 솟은 바위가 돋보이고 둥글둥글한 산들이 층을 이루어 그 깊이가 느껴진다.

　　　　백제 부여 외리유적에서 출토한 무양전 가운데 산수가 표현된 것은 두 가지 종류가 있는데, 문양의 주제와 기법은 비슷하지만 세부적인 묘사에서는 차이를 보인다. 그중 산수문전은 밑면에 층을 이루듯 표현된 계곡의 물줄기가 힘차게 흐르는 모습을 묘사하고 있으며, 그 위로는 기암절벽의 바위가 높이 솟아 있다. 세 봉우리로 이루어진 산들은 첩첩산중을 이루고 있다. 연이어진 산들은 둥그런 윤곽선을 둘러 부드럽고 도톰한데, 소나무숲이 무성하여 제법 활기가 넘친다. 산속에는 바위가 솟아 있는데 그 사이에 짧은 빗금이 새겨져 입체감이 한층 돋보인다.

산수문전의 부분.

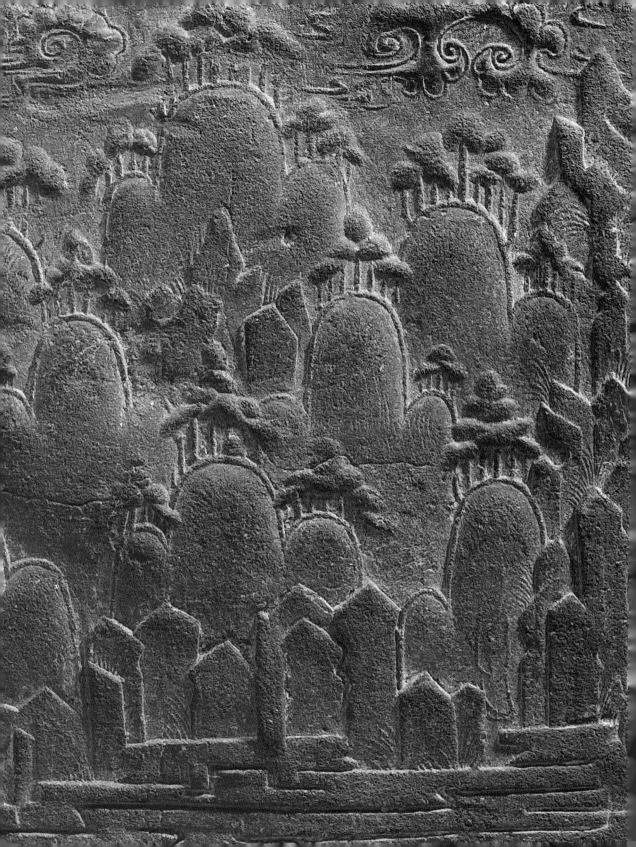

산중에는 암자로 보이는 팔작지붕의 집 한 채가 있고 승려의 모습이 눈에 띈다. 지붕에는 마루기와의 일종인 치미鴟尾가 있어 그 시대 건축의 특색을 보여주며 오른편 암반 위에는 이 집을 향해 유유히 걸어가는 한 인물이 표현되어 있다. 연이어 중첩된 산봉우리는 낮은 곡면을 이루고 있어 부드러운 감각이 돋보인다. 산봉우리 위에는 소나무가 무성하고, 그 위는 여러 갈래로 말려진 상서로운 구름이 흐르고 있다.

산수봉황문전은 화면이 위아래로 양분되어 있다. 아래에는 축소된 산수 경치의 아름다움을 묘사했고, 윗부분에는 구름에 둘러싸인 봉황새 한 마리를 배치했다. 전돌 밑면에는 힘차게 굽이치는 계곡의 물줄기가 층을 이루고 있고, 그 위 좌우측에는 기암절벽이 솟아 있으며, 중심에 산봉우리를 배치했다. 세 봉우리가 한 덩어리를 이루는 산봉우리가 여러 개 밀집되어 있으나 도식화되었으며, 그 사이사이에 소나무를 간략하게 그려 넣었다. 산속에는 중층의 사원 건물이 묘사되어 있고 당간幢竿도 표현되어 불교적인 색채를 띠고 있음을 알 수 있다.

전돌 윗면에는 봉황새와 구름이 독특하게 묘사되었는데, 날개를 활짝 펴고 비상하려는 봉황새의 모습에서 상서로움이 느껴진다. 구름은 활활 타오르는 화염처럼 표현된 것과 흘러가는 형상으로 부드럽게 표현된 것으로 구분되는데, 상서로운 기운을 잘 나타내준다. 피어오르는 구름은 하늘과 함께 한층 공간감을 더해준다.

산수봉황문전, 백제 7세기, 길이 29cm, 부여 규암면 외리 출토, 국립부여박물관 소장.

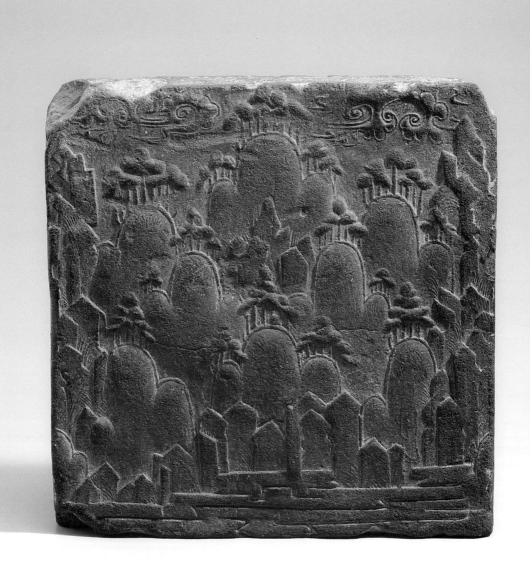

산수문전, 백제 7세기, 길이 29.6cm, 부여 규암면 외리 출토, 국립부여박물관 소장.

산수문전은 우리나라 고대 산수화를 연구하는 데 귀중한 참고자료가 된다. 전돌 윗면의 후경後景이 전돌의 밑면에 묘사된 전경前景 위에 얹혀 있는 듯한 특이한 원근법은 백제 회화나 장식성을 이해하는 데 매우 중요한 특징이다. 산수문전의 화면은 좌우대칭의 안정된 구도를 보이고 있다. 산봉우리와 소나무의 표현은 도식화된 측면이 있으나, 단아한 기품을 보여준다. 특히 낙타 등같이 표현된 산의 부드러운 능선과 거기 표현된 나무 등에 대해서 일각에서는 중국에서 단순하게 도형화된 산악 표현에 그 기원을 두기도 하지만, 백제 특유의 원만하고 부드러운 감각이 잘 나타났다고 볼 수 있을 것이다.

산수문전은 한 변의 길이가 29센티미터인 네모난 전돌에 불과할지 모르나, 아름다운 자연 경치를 표현한 것에서 백제인들의 관심과 사상을 엿볼 수 있다. 즉 여기 표현된 산수는 단지 자연을 묘사한 게 아니라 백제인들의 산악 숭배사상 및 신선사상의 단면을 보여주는 자료다. 또한 산수문전에 묘사된 암자 및 승려를 통해서는 불교적인 색채도 살필 수 있어 불교 및 신선사상의 복합적인 성격을 간취할 수가 있다.

즉 산수문전의 주제는 부여 능산리 절터에서 출토한 백제금동대향로 뚜껑에 표현된 박산博山과 함께 백제인의 사상을 상징적으로 드러낸다. 또한 백제금동대향로의 몸체에 표현된 불교적인 연화 의장은 산수문전의 암자 및 승려와 함께 불교적인 맥락에서 살필 수 있어 중요한 자료로 여겨지고 있다.

산수문전은 목제 틀을 사용하여 제작되었다. 환원염還元焰으로 구워낸 회색 전돌이며 비교적 고운 태토가 쓰였고 전돌 문양은 모두 틀로 찍어낸 부조로 되어 있다. 비록 공예품으로서의 도안화 과정에서 표현이 패턴화되었지만 산의 표현에 있어서는 고구려보다 백제가 뛰어났음을 입증하고 있다. 이러한 산수문전은 조사 당시에 함께 출토한 연화문수막새의 형식 변화와 다른 전돌의 바깥쪽에 새겨진 연주문

대連珠紋帶, 그리고 연화문전의 연꽃 안에 새겨진 인동문자엽忍冬紋子葉의 장식성 등을 참조할 때 7세기 초반에 제작되었을 것으로 간주하고 있다.

산수문전은 함께 출토한 다른 문양전의 의미를 함께 살펴야 그 특성을 보다 잘 이해할 수 있다. 외리유적에서 출토한 문양전은 산수문전과 귀형문전鬼形紋塼이 각각 두 종류, 봉황문전·반룡문전蟠龍紋塼·연화문전·와운문전渦雲紋塼이 각각 한 종류씩 모두 8종류가 출토했으며, 출토 유물 일괄이 보물 제343호로 지정되었다.

이 문양전은 한 변의 길이가 29센티미터 내외이고 두께가 4센티미터 가량으로, 윗면에 새겨진 다양한 문양은 백제 문화의 특성을 잘 나타낸다. 각 전돌은 네 귀의 측면에 홈이 파여 있어 서로 이웃하는 전돌과 연속하여 고정할 수 있도록 제작되었다. 따라서 외리유적에서 출토한 문양전은 두께도 얇고 산수문전이나 귀형문전과 같이 문양의 위아래가 벽에 붙여 세울 수 있도록 의장되었기 때문에, 건물의 벽면이나 불단과 같은 특수한 시설에 사용되는 벽 전돌로 간주되고 있다.

귀형문전은 동물의 얼굴 같기도 한 무서운 귀신의 모습으로 표현되었는데, 한 점은 귀신이 연화대좌 위에 있고 다른 한 점은 암반으로 표현된 대좌 위에 묘사되었다. 귀형은 두 팔을 벌린 나신의 입상으로 요패가 달린 허리띠를 두르고 있으며, 이는 악귀의 침입을 막는 벽사의 상징으로 간주된다. 반룡문전과 봉황문전은 하늘을 향해 힘차게 승천하거나 비상하는 모습에서 와운문전과 함께 백제 특유의 역동적이면서도 부드러운 감각을 잘 살필 수 있다. 그런데 귀형문전과 반룡문선의 다른 의장에서 귀면과 용은 서로 별개의 도상임을 쉽게 알 수 있다. 연화문전에는 꽃잎이 10개인 연꽃이, 와운문전에는 8점의 구름이 묘사되었는데, 이와 함께 새겨진 연주문이나 인동문자엽 등의 문양과 네 모서리의 꽃잎 표현 등 백제 공예술의 화려한 장식성이 돋보인다.

외리유적에서 출토한 문양전은 이처럼 그 주제가 상징적이며, 세련된

장식성을 보여준다. 여러 전돌에 나타난 길상과 벽사사상은 당시 백제 사람들의 심성을 이해하는 데 중요한 자료가 되고, 전돌에 표현된 생동하는 역강함과 부드러운 율동미는 백제 문화의 특성을 파악하는 시대적인 키워드가 되고 있다. 이렇듯 백제의 공예·회화·종교·건축·사상 등의 여러 측면을 살필 수 있는 산수문전은 7세기 초반부터 서서히 피어오르기 시작한 품격 높은 백제 문화의 대표 유산이다.

산수문전을 비롯한 문양전은 일제강점기 부여 규암면 외리유적에서 다른 기와와 토기, 전돌 등과 함께 출토했다. 이 유적은 낮은 야산에 위치하였는데 현재 산기슭이 대부분 깎여 크게 훼손된 모습이다. 문양전은 조사 당시에 바닥에 길게 깔린 상태로 발견되었으며, 백제 기와를 사용하여 축조한 와적기단瓦積基壇과 겹쳐 있었다.

이 유적에는 각 문양전이 서로 엇갈려 있었고 깨어진 전돌이 뒤집힌 채 놓여 있었기 때문에, 후대에 다른 용도로 이용하기 위해 전돌을 다시 배치한 2차적인 유구가 아닌가 하고 생각된다. 유적의 주변에서 백제시대의 기와나 토기편이 발견되어 백제시대의 건물터로 간주하고 있으나, 절터 또는 어떤 성격의 건물터인지는 아직까지 밝혀지지 않았다.

中, 화려한 장식성 연화문전
日, 부드러움에 담긴 길상 의미 봉황문전

백제의 산수문전과 견주어볼 때, 비슷한 용도와 주제의 중국 공예품은 드문 편이다. 그러나 산수문전은 용도나 제작시기와 상관없이 중국의 화상석畵像石과 화상전畵像磚을 포함한 여러 문양전의 주제나 의장과 비교될 수 있다. 화상석은 대표적인 한대漢代 미술인데, 그 다양한 주제가 건축·공예·회화 등에 응용돼 고분벽화와 문양전 등의 장식 요소로 발달하게 됐다.

부여의 외리유적에서 출토한 여러 문양전은 한대 이후 남북조까지 성행한 중국의 전통적인 상징체계와 초당양식의 국제성이 가미된 백제 특유의 복합된 장식 미술의 한 장르에 속한다고 할 수 있다.

연화문전(옆면 왼쪽)은 당唐의 문양 전돌로 뤄양洛陽의 수당궁전隋唐宮殿터에서 출토하였다. 각 변의 길이가 37센티미터 가량인 네모난 전돌로, 연화문이 중심 주제로 배치되어 있다. 중앙의 연화문은 굵은 원으로 안팎이 구분되고, 각각 8엽의 단판 연화문과 복판 연화문이 장식되어 있다. 큰 원의 바깥으로는 각 모서리마다 인동당초문이 새겨져 있고, 맨 바깥 둘레에는 연주문을 배치하는 등 화려한 장식성이 돋보인다.

초당初唐양식의 화려한 장식성이 잘 나타나 있는 이러한 연화문전과 함께 당대唐代에는 보상화당초문寶相華唐草紋이나 포도당초문葡萄唐草紋이 배치된 문양전이 기와와 함께 다양하게 제작되어, 당시의 수준 높은 공예술을 엿볼 수 있다. 당의 연

화문전은 부여 외리유적에서 출토한 백제의 연화문전과 관련하여, 백제문화의 국제성을 살필 수 있는 주요한 자료가 된다.

일본의 문양전은 아스카飛鳥시대의 연화문전과 하쿠호白鳳시대에 제작된 전불塼佛, 그리고 오카데라岡寺와 미나미홋케지南法華寺에서 출토한 천인전天人塼과 봉황문전이 잘 알려져 있다.

이 가운데 미나미홋케지南法華寺에서 출토한 봉황문전은 네모난 전돌에 봉황새 한 마리를 크게 부조하였는데, 천인전과 함께 목제 틀을 사용하여 제작했다. 봉황은 두 날개를 펼친 비상의 모습으로 하단에 상서로운 구름이 새겨져 부드러움과 길상성을 잘 나타낸다. 이와 같이 일본의 전불과 전돌에 새겨진 의장이 백제의 산수문전이나 함께 출토한 다른 문양전과 비교해 차이가 있으나, 주제의 상징성이나 장식 의장은 서로 유사하여 당시의 문화적 상관관계를 이해하는 데 좋은 자료가 된다.

연화문전, 당대 7세기, 뤼양 수당궁전터 출토(왼쪽).
봉황문전, 아스카시대 7세기 후반~8세기 초, 나라 미나미홋케지 출토(오른쪽).

성덕대왕신종

장엄한 일승一乘의 원음圓音
힘찬 용뉴와 세련된 공양자상

최응천(국립중앙박물관 아시아부장)

현존하는 한국 범종 가운데 가장 오래된 것은 상원사上院寺에 있는 통일신라 725년명 범종으로, 삼국시대 범종이 한 점도 남아 있지 않은 현재로서는 가장 고격古格을 띤 작품이라고 할 수 있다.

　　　　이 상원사 종보다 50여 년 뒤에 만들어진 성덕대왕신종聖德大王神鐘은 한국 범종 중 클 뿐 아니라 가장 맑고 웅장한 소리, 아름다운 형태와 문양을 지녀 예전부터 한국의 최고 예술품으로 평가받아왔다. 일찍이 이 범종을 찾은 『대지』The Good Earth의 작가 펄벅Pearl Comfort Buck(1892~1973)은 이 범종의 뛰어난 예술성에 감탄해 이 범종 하나만으로 박물관을 세우고 남음이 있다고 극찬하기도 했다.

　　　　세부 형태를 살펴보면 종신의 상부 위 용뉴龍鈕는 한 마리 용이 목을 구부려 천판天板에 입을 붙이고 있으며 목 뒤로는 굵은 음통音筒이 부착돼 있는, 통일신라 범종의 전형적인 모습이다. 앞뒤의 발을 반대로 뻗어 힘차게 천판을 딛고 있는 용

성덕대왕신종, 국보 제29호, 통일신라 771년, 높이 3.66m 구경 2.27m, 국립경주박물관 소장.

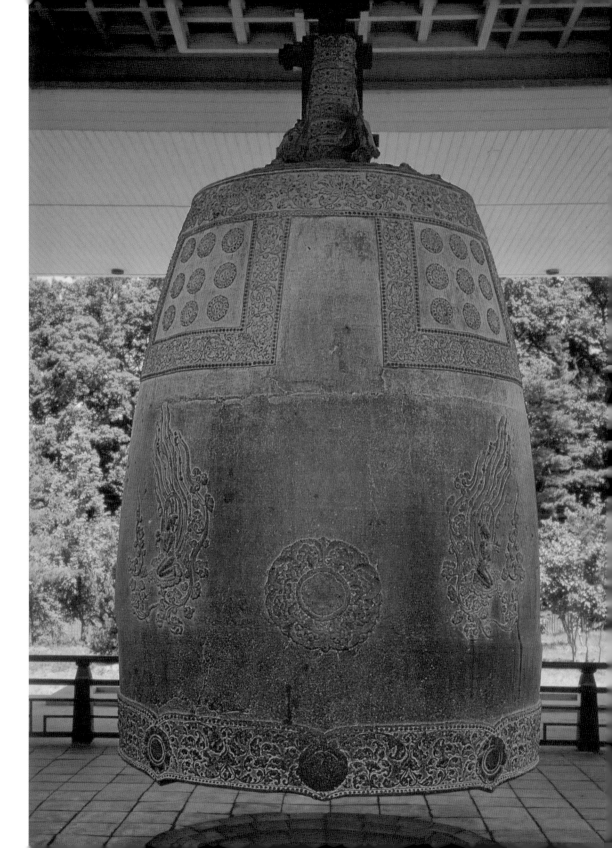

은 앞 입술이 위로 들려 있으며 부릅뜬 눈과 날카로운 이빨, 정교한 비늘이 표현돼 통일신라 범종의 용뉴 중 가장 역동감 넘치면서 사실적이라 할 수 있다. 뒤에 붙은 굵은 음통은 대나무처럼 중간에 띠를 둘러 4단의 마디로 나눴다. 각 단에는 중앙에 있는 꽃문양을 중심으로 엽문葉紋을 정교하게 새긴 앙仰·복련伏蓮의 연판을 부조했고 가장 하단에는 앙련仰蓮만을 새겼다. 음통 하단과 용뉴 양 다리 주위에는 음통의 연판과 동일한 연꽃 문양을 돌려가며 장식하고 있어 주목된다. 잘 보이지 않는 종의 천판까지 장식된 것에서 세심함을 느낄 수 있다. 아울러 천판의 용뉴 주위를 둥글게 돌아가며 주물의 접합선과 여러 군데 쇳물을 주입했던 주입구의 흔적도 볼 수 있다.

　　　　종 몸체의 상대上帶에는 아래 단에만 연주문連珠紋이 장식됐고 대 안으로 넓은 잎의 모란당초문을 매우 유려하게 부조했다. 상대에 붙은 연곽대連廓帶에도 동일한 모란당초문을 새겼다. 한편 연곽 안에 표현된 연꽃봉우리는 통일신라의 종과 달리, 연밥(연과蓮顆)이 장식된 둥근 자방子房 밖으로 이중으로 된 8잎의 연판이 납작하게 표현된 것이 독특하다. 이런 형태는 후에 일본에 소장된 운주지雲樹寺 종이나 조구진자常宮神社 종(833년, 일본 소장)과 같은 8~9세기 통일신라 범종에까지 계승되는 일종의 변형 양식이다.

　　　　성덕대왕신종은 이뿐 아니라 종구鐘口와 주악천인상奏樂天人像의 모습에서 다른 종과는 구별되는 몇 가지 독특한 양식을 지닌다. 종구 부분에 여덟 번의 유연한 굴곡을 이루도록 변화를 준 점은 다른 종에서는 볼 수 없는 특징이다. 이에 따라 그 위에 장식되는 하대 부분도 8릉의 굴곡을 이루게 되고, 굴곡을 이루는 골마다 마치 당좌撞座의 모습과 같은 원형의 연화문을 8곳에 새겼으며 그 사이를 유려한 모습의 굴곡진 연화당초문으로 연결시켜 화려함을 보여주고 있다. 당좌는 주위를 원형 테두리 없이 8엽으로 구성된 보상화문寶相華紋으로 장식했다. 종신 앞뒤의 가장 중요한 공간에 배치된 양각의 명문은 앞과 뒤의 내용을 구분해 구성한 1천여 자에 이르는

장문이다. 한쪽에는 산문으로 쓴 '서'序를, 다른 한쪽에는 네 자씩 짝을 맞춰 율문律文을 만든 '명'銘을 배치했는데 '서'의 첫 구절에서는 성덕대왕신종을 치는 목적과 의미를 밝히고 있다.

　　　　종신에는 악기를 연주하는 일반적인 주악천인상과 달리 손잡이 달린 병향로를 받쳐 든 공양자상이 앞뒤 면에 조각돼 있다. 이는 종의 명문銘文에서 볼 수 있듯이 성덕대왕의 명복을 빌기 위해 제작된 것인 만큼 왕의 왕생극락을 간절히 염원하는 모습을 담기 위해 의도적으로 새겼다고 볼 수 있다. 특히 공양자상은 배치에 있어서도 독특하다. 종신의 앞뒤 면에 새겨진 양각 명문을 중심으로 좌우로 2구씩, 마치 명문을 향해 간절히 염원하는 듯한 4구의 공양자상을 배치한 점 역시 다른 종과

성덕대왕신종의 용뉴.

구별되는 특징이다.

　　　　공양자상은 연꽃으로 된 방석 위에 두 무릎을 꿇고 몸을 약간 옆으로 돌린 채 두 손으로 가슴 앞에 향로 손잡이를 받쳐든 모습이다. 머리카락(보발寶髮)은 위로 묶은 듯하며 벗은 상체의 겨드랑이 사이로 천의天衣가 휘감겨 있고 배 앞으로 군의裙衣의 매듭이 보인다. 연화좌의 방석 아래로 이어진 모란당초문은 공양자상의 하단과 후면을 감싸고 구름무늬처럼 흩날리며 장식됐고, 머리 위로는 여러 단의 천의 자락과 두 줄의 영락이 비스듬히 솟구쳐 하늘로 뻗어 있다. 공양자상이 들고 있는 향로는 받침 부분을 연판으로 만들고 잘록한 기둥 옆으로 긴 손잡이가 뻗어 있으며 기둥 위로 활짝 핀 연꽃 모습의 몸체로 구성됐다. 공양자상의 세련된 자세, 유려하면서도 절도 있는 천의와 모란당초문의 표현 등에서, 통일신라 8세기 전성기 불교조각의 양상을 그대로 반영하는 범종 부조상의 최대 걸작으로 꼽는다.

　　　　'무릇 지극한 도는 형상 밖으로 둘러싸여 있어서 눈으로 보아서는 그 근원을 알 수 없다. 큰 소리는 천지 사이에서 진동하여, 귀로 들어서는 그 울림을 들을 수 없다. 그러므로 가설을 세우는 데 의지해 세 가지 진실의 오묘한 경지를 보듯이 신종을 매달아 놓아 "일승一乘의 원음圓音"을 깨닫는다.' 여기서 말하는 종소리인 "一乘之圓音"(일승의 원음)은 궁극적으로 모든 것을 하나로 회통하는 부처의 설법 말씀과 같은 것이다. 당시에 글을 지은 이는 한림낭翰林朗이고, 직급은 급찬이었던 금필오金弼奧이며 종 제작에 참여한 인명이 기록돼 있는데, 주종대박사鑄鍾大博士인 대나마大奈麻 박종일朴從鎰과 차박사次博士 박빈나朴賓奈, 박한미朴韓味, 박부악朴負岳 등이다. 또한 구리는 12만 근이라는 엄청난 양이 소요됐으며 지금의 종의 무게만도 18,9톤에 달한다.

　　　　성덕대왕신종은 종이 걸려 있던 절 이름을 따라 '봉덕사종'奉德寺鍾으로 불리기도 하며 우리에겐 '에밀레종'으로 더 친숙하다. 봉덕사는 폐사돼 그 위치가 분명치 않지만 기록에 의하면 성덕왕聖德王의 원찰로서 경주 북천 남쪽의 남천리

성덕대왕신종의 비천상.

에 있던 절로 확인된다. 성덕왕이 증조부 무열왕武烈王을 위해 창건하려다 아들 효성왕孝成王이 738년에 절을 완공했다. 효성왕의 아우인 경덕왕景德王은 성덕왕을 위해 큰 종을 만들기로 했으나 오랜 세월 지나도록 이루지 못하고 결국 혜공왕惠恭王 대代인 대력大曆 6년(771) 12월 14일에 이르러서야 완성을 보게 돼 성덕대왕신종으로 일컫게 됐다. 그러나 봉덕사종은 절이 폐사된 후 여러 번 거처를 옮기게 된다.

『동경잡기』東京雜記 권2에 보면 북천이 범람하여 절이 없어졌으므로 조선 세조世祖 5년(1460년)에 영묘사靈廟寺로 옮겨 달았다고 한다. 그 후 다시 중종中宗 원년(1506)에 영묘사마저 화재로 소실되면서 당시 경주부윤慶州府尹이던 예춘연芮椿年이 경주읍성 남문 밖 봉황대 아래에 종각을 짓고 옮겨 달게 되었는데, 징군徵軍 때나 경주읍성의 성문을 여닫을 때 쳤다고 한다.

종은 한일합방 후에도 여러 번 옮겨졌고 경주읍성이 헐리면서 1913년 경주고적보존회가 경주 부윤의 동헌東軒을 수리하는 등 조선시대 관아를 수리해 동부동 옛 박물관 자리에 진열관을 열게 되었고, 이때 첫 사업으로 봉황대 아래 있던 성덕대왕신종을 옮기게 됐다. 이때를 『고적도보해설집』에는 1916년이라 했으나 국립박물관 유물대장 등에 의하면 1915년 8월 동부동 옛 박물관으로 옮겨졌던 것으로 확인된다. 다시 1975년 4월에는 동부동 박물관에서 새 박물관으로 옮기기 위해 종각을 해체하고 1975년 5월 27일에 현재의 인왕동 국립경주박물관에 자리를 잡았다.

한편 종에 얽힌 에밀레종 설화는 일반적으로 종을 만들 때 시주를 모으는 모연募緣과 달리 인신공양인 점에 주목된다. 어린아이를 넣어 종을 완성해 종소리가 어미를 부르는 듯하다는 애절하면서도 다소 잔인한 이러한 설화 내용은 성덕대왕신종을 제작하는 과정에 얼마나 많은 실패와 어려움이 따랐는가를 은유적으로 대변해주는 자료이기도 하다. 그러나 실제로 종을 치는 궁극적 목적이 지옥에 빠져 고통 받는 중생까지 제도하기 위한 것이며, 범종이란 불교의 대승적 자비사상의 대표

적 의식 법구다. 하물며 범종을 완성하고자 살아 있는 어린아이를 공양했다는 내용은, 범종의 가장 궁극적인 목적과 상반되는 신빙성 없는 전설에 불과하다.

성덕대왕신종의 경우 최근에 이뤄진 성분 분석에 의하면 상원사종과 유사한 구리와 주석 합금으로 만들어졌으며, 미량의 납과 아연, 그리고 극소수의 황, 철, 니켈 등이 함유돼 있다. 결국 세간에 떠도는 것처럼 인은 검출되지 않았다. 뿐만 아니라 종을 주조할 때 70%가 물인 인체 성분을 쇳물에 넣었다면 종은 완성되지 못하고 깨어질 수밖에 없었을 것이다. 따라서 과학적으로도 에밀레종의 유아 희생은 전설에 불과할 뿐이다.

기록된 명문에서 보이듯 일승一乘의 원만한 소리인 부처의 말씀과 같은 종소리를 들음으로써 지옥에서 고통받는 중생을 제도할 수 있다는 범종의 참뜻을 성덕대왕신종은 가장 잘 말해주고 있다. 이제 우리는 성덕대왕신종이라는 어엿한 본명 대신 에밀레종으로 부르는 우를 다시는 범하지 말아야 한다.

이 범종은 비록 혜공왕 대인 771년에 완성됐지만 통일신라 불교미술의 최고 황금기를 구현했던 8세기 경덕왕대에 제작되기 시작한 점을 주목해야 한다. 즉 신라의 과학과 건축, 조각이 총망라된 최고의 완성품이 바로 석굴암과 불국사인 것처럼 당시 최고의 금속공에 기술 역량이 동원돼 만들어진 것이 바로 성덕대왕신종이다. 크기도 웅장할 뿐 아니라 신비의 소리와 아름다운 형태를 간직한 한국 금속공예의 최고 걸작임에 분명하다.

中, 밖으로 벌어진 형태
日, 두텁고 밋밋한 문양

우리나라의 범종은 성덕대왕신종에서 볼 수 있는 것처럼 중국이나 일본 종과 다른 매우 독특한 형태와 의장을 지닌다. 특히 여운이 긴 울림소리(공명共鳴)가 웅장하여 동양 삼국의 종 가운데서도 가장 으뜸으로 꼽힌다.

우리나라 종의 웅장한 소리와 긴 여운은 종의 형태에서 기인한다. 우선 종신의 외형은 마치 독(甕)을 거꾸로 엎어놓은 것같이 위가 좁고 배 부분(종복鍾腹)이 불룩하다가 다시 종구 쪽으로 가면서 점차 오므라든 모습이다. 이는 종구 쪽 아랫부분을 안으로 말려 있도록 하여 종소리가 쉽게 빠져나가지 못하게 한 배려다. 또한 우리나라 종은 종각 등에 높게 걸리지 않고 지상으로부터 낮게 거는 것이 일반적이다. 종을 치게 되면 종 안에서 공명을 통한 맥놀이 현상이 일어나 소리가 울리게 되는데 이 공명을 쉽게 빠져나가지 못하게 종구 쪽을 안으로 오므라들도록 함으로써 이를 다시 잡아주는 역할을 한다. 특히 우리나라 범종은 종구 아래쪽에, 전통적으로 지면을 움푹 파서나 그곳에 큰 독을 묻은 경우(움통)도 볼 수 있는데, 종구 쪽에서 빠져나온 공명이 움통 안에서 메아리 현상을 이루어 그 여운이 길어지는 효과를 보게 된다.

아울러 반드시 한 마리의 용으로 구성된 용뉴의 목 뒷부분에는 우리나라 종에서만 볼 수 있는 둥근 대롱 형태의 '음통'(음관音管, 용통甬筒)이 솟아 있다. 이러한 음통은 대부분 그 내부가 비어 있고 하부 쪽이 종신 내부에 관통되도록 구멍이 뚫려 있다. 따라서 이 음통은 종의 울림소리와 관련된 음향조절 장치의 역할을 하지 않았

을까 추정되고 있다. 즉 음관이 가격할 때의 격렬한 진동을 신속히 걸러내어 충격을 빠른 시간 내에 제거하고 소리의 일부를 공중으로 보내는 두 가지 역할을 하고 있다는 의견이 제시된 바 있다. 대부분의 우리나라 종은 크기에 관계없이 음통이 붙어 있으며, 이는 중국과 일본 종에서 볼 수 없는 가장 한국적인 특성이라 할 수 있다.

또한 종신에는 상대와 하대라는 문양 띠를 둘러 아름다운 장식문양을 새겼으며 상대에 붙여 네 방향으로 곽을 두었고, 이 안으로 9개씩 총 36개의 연꽃봉오리를 배치하는 게 특징이다. 이를 연뢰蓮蕾라 하는데 중국 종에는 이러한 연뢰가 없고, 일본 종에는 있긴 하지만 우리 종처럼 수효가 일정치 않으면서 형태는 연꽃이 아닌 돌기형이다. 그리고 종신 여백에는 악기를 연주하는 주악천인이나 공양상, 또는 불·보살상을 반드시 장식하는 것도 한국 범종의 두드러진 특징 가운데 하나다. 아울러 하대 위에는 종을 치는 자리로 별도로 마련된 당좌라는 원형 장식을 앞뒷면 두 곳에 배치하는 특징을 볼 수 있다.

중국의 종은 형태상 조형종祖型鐘과 하엽종荷葉鐘, 두 가지 유형으로 나뉜다. 그중 조형종은 일본 종의 기원이 되는 형식으로서, 쌍룡의 용뉴와 더불어 직선화된 종신은 십자로 구획되지만, 일본 종의 경우 윗부분 구획에 종유鐘乳가 장식된다. 조형종과 하엽종은 지역적인 특징이 있어 하엽종은 양쯔강 북쪽인 중국 북부에서 많이 볼 수 있다. 서양의 벨bell처럼 밖으로 벌어진 종의 외형과 화형花形으로 여러 번 굴

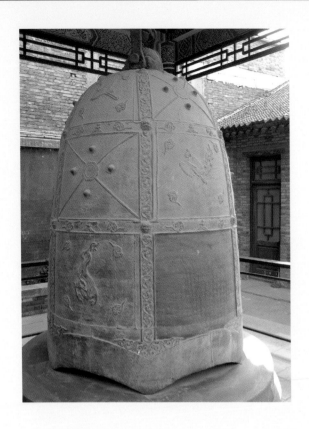

곡을 이룬 종구, 종신 중단을 가로지른 횡대와 그 주위를 가사袈裟무늬 형태의 결박문
結縛紋으로 장식하는 것이 두드러진 특징이다.

　　　　일본 종은 기본적으로 중국의 조형종을 모본으로 하고 있지만 쌍룡의 중
간에 솟은 화염보주, 종신의 상·하대와 이를 연결한 십자형 띠의 교차 부분에 표현
된 당좌, 그리고 상부 곽에 많은 수가 장식되는 종유를 그 특징으로 한다. 일본의 종
도 시대가 흐르면서 금강저金剛杵 등의 여러 가지 문양이 첨가되기도 하지만 기본적
으로 종의 두께가 두껍고 장식 문양이 미미한 단순한 모습이다.

경룡관종慶龍館鐘, 당대 711년, 높이 2.47m, 구경 1.6m, 산시성 비림 소재.

결론적으로 우리나라 종의 유려한 형태와 의장은 주조기술 면에서 밀납주
조법을 사용했다는 특성에서 기인한다. 이와 달리, 일본 종은 밀납주조가 아닌 사형
沙型주물법을 사용하며 중국 종 역시 사형주물법이면서 철제의 종이 많다는 점이 독
특하다.

묘신지종, 나라시대 698년, 높이 1.5m, 구경 0.86m, 일본 교토 묘신지 소장.

청자참외모양병

밤이슬 함초롬히 머금은 꽃봉오리
참외꽃이 핀 찰나의 표현

정양모(전 국립중앙박물관장)

이 화병은 조형상 입과 목 부분(상부), 몸체 부분(중부), 다리 부분(하부) 등 세 부분으로 이루어졌다. 몸체가 참외 모양을 본뜬 데서 참외모양(과형瓜形)병이라고 한 것이다. 몸체 윗부분의 입과 목은 활짝 핀 나팔꽃같이 생겼으며 몸체 밑의 다리(받침) 부분은 마치 짧은 주름치마를 두른 것 같다. 입과 목 부위는 달리 생각해보면 참외꽃 같기도 하다. 참외꽃이 예쁘게 피어나면 얼마 있다 꽃과 줄기 사이에 새끼손가락 반쯤이나 될 듯한 참외가 달렸다가 참외가 조금 자라면 꽃은 이내 떨어지고 만다.

　　　　나는 이 화병의 입과 목은 참외꽃이 예쁘게 핀 모습이고, 몸체는 물론 참외라고 생각해보기도 한다. 나팔꽃도 참외꽃도 아주 활짝 핀 모습은 조금은 지나쳐서 곧 더 벌어져 밖으로 쳐지다가 오므라들게 된다. 이 화병의 꽃잎은 꽃이 활짝 핀 바로 그 순간이거나 활짝 피기 바로 전 순간이라고 생각한다. 그 순간은 몇 초일 수도, 찰나일 수도 있을 것이다. 이 화병을 만든 사람은 더하지도 덜하지도 않은 가

청자참외모양병, 국보 제94호, 고려 12세기, 높이 22.6cm, 전 경기도 장단 인종 장릉(1146년) 출토, 국립중앙박물관 소장.

장 아름다운 그 순간의 모습을 가슴에 품어 숨겨두었다가 이 화병의 꽃잎을 만든 것이다.

도자기는 불의 예술이고 자연에서 우러나오는 것이다. 그 자연을 누구보다 사랑하고 깊이 관조하고 그 이치를 깨달아, 자연의 순리대로 우리 조상님네는 살았다. 이 화병의 꽃잎도, 그들이 시시각각으로 변화하는 자연 속에서 순간의 아름다움을 가슴에 담을 수 없었다면 이 세상에 태어날 수 없었을 것이다.

청자는 불길에 지극히 민감하다. 불길 속(가마 속) 산소의 함량에 따라 비색 청자도 되고 황색 청자도 갈색 청자도 된다. 그뿐 아니라 불길의 온도(가마 내 온도)에 따라 자화瓷化가 될 수 있는 적정한 온도일 때는 작가가 원하는 형태가 되지만 불과 10도, 20도, 30도 차이에도 처지고 주저앉고 일그러지는 등 바라지 않는 여러 가지 상황이 전개된다. 더구나 이 화병과 같이 꽃잎이 얇을 경우에는 순간 온도 상승에 따라 처지고 말기 때문에 이와 같이 아름다운 꽃잎을 청자로 만든다는 것은 신기라고 할 수밖에 없고 결국은 바람과 불길이라는 자연에 맡길 수밖에 없다. 따라서 자연의 순리를 이해하지 못하고서는 이루어낼 수 없는 것이다.

아무리 화병의 꽃잎 모양이 아름다워도 꽃잎과 목 부위의 크고 작음이 서로 잘 어우러져야 하고, 몸체인 참외 모양의 크기가 적절하여 꽃잎과 목 부위가 또한 잘 어우러져야 하며, 다시 주름치마 같은 화병 받침과도 서로 잘 어우러져야 한다. 이 화병은 입과 목 부위와 몸체와 받침 등 각 부위의 높이와 크기 등 비례가 아주 적절하여 서로가 흔연히 어우러져 아름다운 균형미를 발산한다. 그렇다고 여기에 그쳐서는 이 화병이 그렇게 아름답다고 할 수는 없을 것이다.

어깨 바로 위의 약간 퍼진 목 밑 부위에서부터 조금씩 줄어들어 목 가운데에 이르러서 다시 점점 퍼지고 목 부위의 중앙에서 약간 좁아졌다가 다시 퍼지면서 꽃잎의 끝에 이르는 선의 유려·유연함이, 더하지도 덜하지도 않은 아름다운 자

태로 드러나고 있다.

이와 같이 곱고 고운 선을 지닌 유려한 병의 상부를 참외 모양의 몸체 어깨 위에 사뿐히 얹어 놓았다. 곱고 고운 상부에 비해 참외 모양 몸체는 참외골이 깊고 튀어나온 등성이가 힘이 있어 서로가 좋은 대조가 되며, 꽃잎 끝에서 어깨에 이르는 선과 참외 모양 몸체의 선이 S자 형으로 상반되게 이어져서 부드러운 가운데 역동적인 힘이 있다. 이러한 병의 몸체 전부를 받치고 있는 주름치마 받침은 곡선의 변화 없이 밖으로 직사선直斜線으로 조금 넓게 퍼져 의젓하고 안정된 자세를 취한다.

이뿐만이 아니다. 한국미술은 친근감 있고 부드럽지만 각 부위의 어우러짐에서 기·승·전·결의 변화를 중요시하여, 얼른 눈에 보이지는 않지만 맺고 끝음이 분명하다. 화병이 시작되는 꽃잎은 절묘하며 병목의 중간에 세 줄 음각선을 그어 길지 않은 병목 중심에 조금은 지루할 수 있는 시점을 애교 있게 어루만져주고 있다.

목 아래에 조금 굵은 한 줄 음각선을 다시 긋고 2~3밀리미터 간격을 두어 그 아래는 참외의 골진 곳과 볼록한 등성이와 마주치도록 양각의 가로 띠를 둘러 목과 어깨 사이를 자연스레 연결해주고 있다. 참외 몸체의 밑부분도 하부의 주름치마와 마주치면서 여기는 좀 더 의도적으로 양각의 돌출된 가로 띠를 만들어 연결 부위를 재미있게 해주고 있다.

이러한 표현 양식은 자칫 그냥 넘어가서 밋밋할 수 있는 부위에 화룡정점畵龍點睛의 효과를 주었다. 한국미술은 조화미와 균형미의 아름다움이기도 하다. 우리는 이 화병의 꽃잎과 목 부분·몸체와 하부의 기막힌 어우러짐과 균형미, 곱고 역동적이면서 의젓한 선의 흐름에서 한국의 아름다움을 본다.

청자 비색의 아름다움은 또 하나의 생명이다. 이 화병은 고려 인종仁宗(재위, 1122~1146)의 장릉에서 출토되었다고 전해 내려온다. 인종 초에 고려에 온 중국 사신 서긍徐兢이 펴낸 『선화봉사고려도경』宣和奉使高麗圖經에 의하면 '고려 사람은 푸른

도자기를 비색翡色이라고 불렀는데 근년 이래 그 제작이 공교工巧해졌으며 색택이 더욱 아름답다色澤尤佳'고 하였다. 당시 중국의 여관요汝官窯 청자는 중국인의 자존심이요, 지금도 세계인이 그 비색翡色의 아름다움을 찬탄하여 마지않는다.

당시 중국의 안목이 높은 큰 학자가 고려청자의 비색을 드높이 평가한 바로 그 시점에 만들어진 명품 청자가 바로 이 화병이고, 이 화병의 비색이 12세기 전반기를 대표할 수 있는 아름다운 비색이다. 이때의 비색은 안개 너머 사물을 보듯 하나, 유약 밑으로 가는 음각선도 잘 보이면서 완전한 투명도를 지니지도 아니한다. 유약에는 빙렬氷裂이 거의 없고 크고 작은 기포가 많다. 이 시대 고려청자高麗靑瓷의 형태와 비색의 아름다움은 고려가사高麗歌詞와 같이 은은하고 연연娟娟하여, 길고 긴 여운이 언제까지나 가슴속에 깊이 스며 있게 마련이다.

상감청자象嵌靑瓷 이전의 소위 순청자純靑瓷를 대표할 수 있는 청자가 이 과형瓜形 화병이라면 그 다음 청자 상감시대를 대표할 수 있는 청자는 청자상감운학문매병일 것이다.

이 매병은 작지만 예각銳角이 있고 기품 있는 입 부위 바로 밑에 아주 낮은 목이 있고 바로 여기서부터 넓게 퍼져 내려 풍만한 어깨를 이루고 좀 더 퍼져 내려가 윗몸체를 이루다가, 점점 유연한 선을 이루면서 좁아져 긴 허리가 되고 허리 중심에서 다시 퍼져 내려 바닥에 이른다. 고려에서는 11세기로부터 많은 매병을 만들어냈지만 유려한 선의 흐름을 지닌 고려적인 형태로 세련된 것은 12세기 전반기였다.

이 매병은 12세기 말 13세기 초경의 작품으로 유약은 상감 시기의 밝고 명랑한 비색 청자를 대표할 수 있으며 형태 또한 선의 흐름과 변화가 한 층 유려하여 상감 시기 고려 매병을 대표할 만하다.

이 매병은 고려청자 문양을 대표할 수 있는 운학문으로 인해 능숙하고 자연스러워, 마치 한 떼의 학 무리가 푸른 하늘에 점점이 흩날리는 구름 사이를 훨훨

나는 것 같다. 청자참외모양병은 밤이슬을 함초롬히 머금은 꽃봉오리가 아침 햇살을 받아 갓 피어난 모습이라면, 청자상감운학문매병은 한낮까지 햇살을 받아 흐드러지게 피어난 모습일 것이다.

고려미술도 과학이 뒷받침 되는 뛰어난 기술 수준에 의해 이루어질 수 있었다. 그러면서, 과학은 뒤에 숨고 비색과 조형의 아름다움만이 우리에게 다가선다. 이 화병이 지니는 각 부위의 혼연한 어우러짐과 각 부위 간의 적절한 균형미는 12세기 전반기 바로 그 시대 조형정신의 산물이고 그 시대의 법도이다. 이미 11세기 초경부터 시작된 이러한 화병류는 처음 각 부위의 비례가 서로 어울리지 않고 꽃잎이 너무 벌어지고 쳐진 것이 있는가 하면 목이 좀 가늘고 긴 것도 있고 어깨가 지나치게 과장된 것도 있고 받침이 너무 높거나 낮은 것 등이 있다.

이러한 예들이 12세기에 들어 각 부위의 비례가 적절해지고 서로 절묘한 균형이 이루어지면서 바로 이 화병에 이른 것이다. 13세기에 이르면 큰 화병이 많아지면서 각 부위가 너무 비대해지는가 하면 또한 각 부위 간의 비례가 서로 맞지 않아 조화를 상실하고 만다. 따라서 이 시기에는 각 부위의 비례가 적절하고 선의 흐름과 비색이 아름다운 예쁘고 잘생긴 화병은 찾아볼 수 없다.

청자참외모양병, 고려 12세기, 높이 25.7cm, 일본 개인소장.

中, 지극히 인위적인 파격의 조화
日, 대체로 과장되고 장식적인 조형

중국 청자는 여관요 청자를 으뜸으로 여긴다. 여관요에 관해서는 근년에 비로소 그 정체가 밝혀지기 시작하여 청량사淸凉寺 요지와 장공항張公巷 요지의 조사가 한창 진행되고 있다. 지금까지 여관요 청자라고 알려져 높이 평가받고 있는 예는 세계적으로 유수한 박물관에 몇 점씩이 있으나 그중에서도 영국의 퍼시벌 데이비드 재단 Percival David Foundation 구장舊藏이고 현재 런던대학박물관 소장인 여관요 청자를 가장 높이 평가한다.

그중 청자삼족향로는 유사한 예가 북경고궁박물관에 소장되어 있다. 이 향로는 고동기古銅器의 형태에서 비롯된 것으로 형태가 엄정하고 장중한 맛이 있고 유약은 흐리고 차분한 연녹색인데, 연한 녹색에 분이 섞인 듯한 절묘한 색조를 지니나 투명하지는 않다. 곡선의 유려한 흐름이나 변화가 없이 엄정하고 큰 몸체에, 세 개의 발은 아주 작지만 야무져서 그 기품에 힘이 실려 있다. 이것은 자연스럽고 절묘한 조화와 균형이 아닌 의식석이고 지극히 인위적인 냉엄한 조화로, 그 시대 중국 미의식의 발로이다.

일본은 18세기에 가서야 비로소 청자다운 청자가 만들어진다. 그것도 회색 태토가 아닌 백자 태토 위에 청자 유약을 두껍게 입힌 소위

청자삼족향로, 송대 12세기, 런던대학박물관 소장.

나베시마鍋島 청자다. 워낙 한국·중국 청자와 비교하면 시대가 뒤떨어져 같은 수준에 놓고 얘기하긴 곤란하다. 그러나 구태여 언급하자면 나베시마의 청자는 큰 그릇(대반大盤), 큰 병들이 많고 또 일본 미스사시水指(다도에서 물을 담아두는 항아리) 중에도 청자가 보이는데, 일본의 청자 조형은 중국의 기형을 닮은 것도 있고, 17세기 이후 독자적으로 이루어놓은 기형도 있다.

다채색등나무무늬큰접시는 백자 바탕에 백자 유약과 청자 유약을 나누어 입히고 청화기법 등을 사용하여 문양을 그린 큰 접시다. 바탕에 구름을 배치하고 대나무로 만든 시렁에 늘어뜨려져 있는 등나무를 표현했다. 구름은 청자 유약으로 나타내고 등나무 잎의 윤곽과 엽맥은 청화로, 바탕은 녹색 안료를 주조로 하면서 부분적으로 황색 안료를 덧붙여 채색했다. 줄기는 적색 안료로, 꽃은 바탕의 흰색을 살리고 꽃잎은 붉은색으로 윤곽과 엽맥을 표현했다. 바깥면 무늬는 청화로 농담을 번갈아가며 칠보무늬를 세 곳에 배치하고, 굽은 상하에 경계선을 두고 그 사이에 단선무늬를 돌렸다. 나베시마 청자는 일상용품과 헌상품으로 주로 쓰였는데, 전체적으로 봤을 때 일본의 조형은 과장된 감이 있고 여기에 장식을 많이 하여 인위적인 조형으로, 자연스러운 느낌을 찾기는 어렵다.

다채색등나무무늬큰접시, 에도시대 18세기, 일본 개인 소장.

191

청자상감운학문매병

유려한 곡선과 갓맑은 유색의 조화
상감청자 절정기의 힘 있는 아름다움

─

윤용이(명지대학교 미술사학과 교수)

청자상감운학문매병靑磁象嵌雲鶴紋梅甁은 고려 상감청자를 대표하는, 독특한 매병의 곡선미가 이상적으로 표현된 전형적 작품이다. 얕게 세운 각이 진 구부口部와 거의 편평하다 할 정도로 팽창되어 있는 풍만한 동체 상부, 완만하게 좁혀진 잘록한 허리, 이로부터 다시 벌어져 세워진 저부에 이르기까지 S곡선의 흐름이 돋보이는 유려한 작품이다.

상감 문양으로는 어깨 부분에 백상감의 여의두문대如意頭紋帶를 돌렸으며, 저부에는 두 겹으로 된 연판문대蓮瓣紋帶를 흑백상감으로 돌려 나타냈다. 동체 전면에는 흑백의 두 줄 선으로 된 동심원同心圓을 여섯 단으로 서로 교차해서 배치하고, 원 안에는 구름 사이로 날아오르는 학을, 원 밖의 공간에는 구름과 아래쪽을 향해 나는 학을 흑백상감으로 꽉 차게 시문施紋했다. 이처럼 연속적으로 밀도 높게 문양을 넣은 것은 여백을 많이 두었던 다른 매병들과는 차이가 나는 독특함이다. 그릇의 전

청자상감운학문매병, 국보 제68호, 고려 13세기, 높이 41.7cm, 간송미술관 소장.

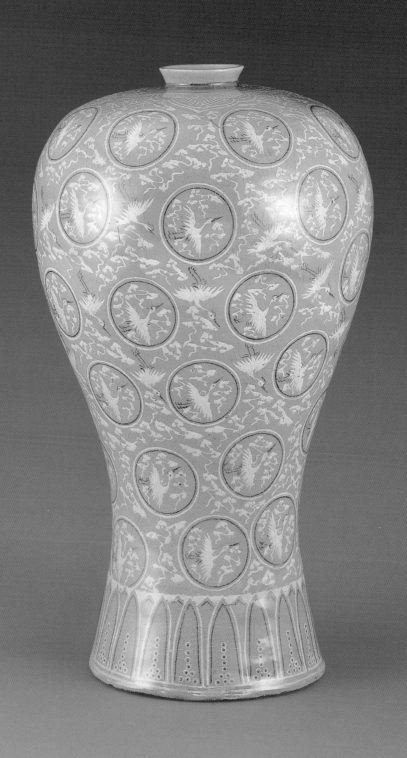

면에 투명도가 높은 맑은 담청색 유약을 고르게 시유施釉했으며, 미세하게 빙렬氷裂이 나 있다. 굽다리는 안바닥을 깎아내고 세웠으며 점토가 섞인 내화토耐火土빚음받침의 흔적이 나 있다.

구름과 학을 표현한 운학문은 중국 청자에서는 보기 힘든 독특한 것으로 고려청자의 상징적인 문양이다. 운학문은 12세기 후반 음각기법과 양각기법으로 완盌(접시) 등에 시문되다가 13세기 전반경에는 완뿐 아니라 병이나 주전자 그리고 매병 등에 띄엄띄엄 여백과 함께 사실적 표현으로 나타나기 시작한다. 최근 고려 희종熙宗의 왕릉인 석릉碩陵에서 출토된 운학문매병 편片에는 여백을 두고 회화적인 표현의 운학문이 흑백상감으로 시문되어 있다. 그리고 13세기 후반경인 1260~70년대에는 흑백의 이중 원 안에 운학문이 도안화된 키가 큰 매병이 제작되었다.

원래 학은 도교에서 신선들을 태우고 선계仙界로 가는 새로서, 이규보李奎報(1168~1241)의 『동국이상국집』東國李相國集에 보이듯 근심 걱정 없는 선계에 태어나기를 갈망했다는 고려인의 마음이 운학문으로 표현된 것으로 보인다. 유려한 곡선의 아름다움을 보여주는 형태와, 흑백상감의 운학문을 독특하게 시문한 기법, 갓맑고 투명한 담록청색의 유색이 잘 조화되어 어울린 작품이다.

이와 같은 병을 흔히 매병梅瓶이라고 부르며, 매실주나 인삼주와 같은 술을 담아두는 데 사용했다. 원래 뚜껑이 있어 덮도록 제작되었으며, 『선화봉사고려도경』宣和奉使高麗圖經에는 술을 담는 주준酒樽으로 기록되어 있다. 이러한 매병은 중국 북송대 정요산定窯産의 백자 매병이나 경덕진요산景德鎭窯産의 청백자 매병에 시원 양식이 있으며, 고려에서는 12세기 전반 비색청자를 제작하던 시기부터 출현해, 처음에는

청자상감운학문매병, 고려 12세기, 높이 39cm, 국립중앙박물관 소장.

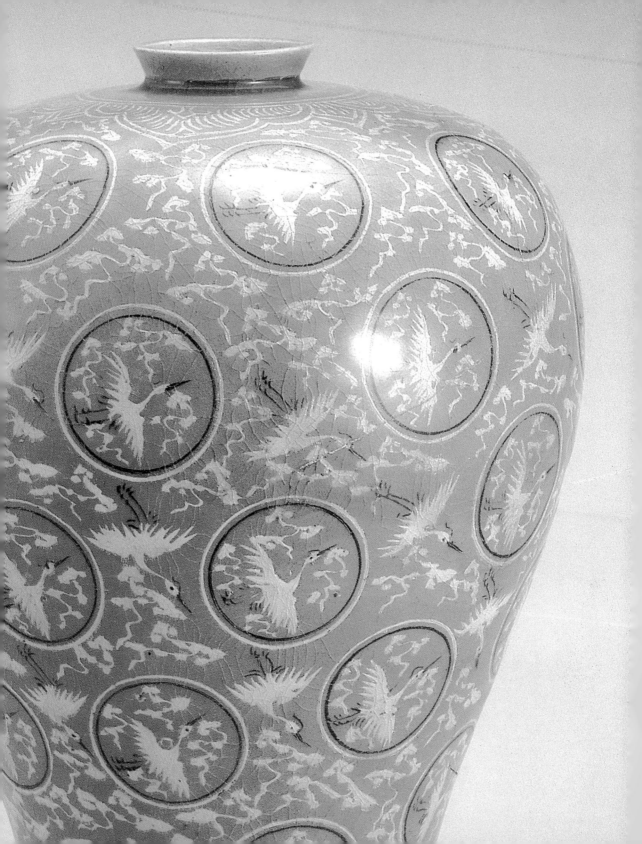

동체가 사선으로 내려오는 형태로 다소 딱딱한 모습이었으나, 점차 저부에서 반전을 이루어 S자 곡선을 이루기 시작했다. 이 청자상감운학문매병에 이르러서 동체가 S자 곡선을 이루고, 키가 늘씬하게 커진 모습에 상체가 풍만하게 벌어지고 구부가 딱 달라붙어, S자 곡선의 최절정기를 이룬다. 높이는 42센티미터에 달하는데, 청자 전성기인 12세기의 전형적인 매병이 30~35센티미터였던 것에 비하면 훨씬 대형이다.

그러면 이 청자상감운학문매병에 표현된 상감기법은 언제, 어떻게 청자에 표현되기 시작했을까. 상감청자의 시작은 1157년 청자 기와가 제작되던 시기 전후로 추정된다. 『고려사』高麗史, 「세가」世家 의종毅宗 11(1157)년 8월 조에 '양이정을 청자 기와로 얹었다'(養怡亭 蓋以靑瓷)는 기록이 있다. 1927년 개성 만월대 고려궁터에서 수습된 약간의 청자 기와편들과 1964·1965년 국립중앙박물관에서 발굴 조사한 강진 사당리 가마터에서 출토된 수백의 다양한 청자 기와편들이, 1157년 청자 기와에 대한 기록을 뒷받침해주고 있다.

이들 청자 기와편들은 청자양각모란문수막새·청자양각당초문암막새를 비롯해 청자음각모란당초문이 꽉 차게 시문된 청자 기와편들로, 부분적으로 상감 문양이 시문된 청자편들이 함께 출토되었다. 이들은 『고려사』의 기록과 개성 만월대 고려궁터 그리고 강진 사당리 가마터의 제작지와 부합되는, 1157년을 전후로 한 가장 기준이 되는 자료들이다. 청자 기와는 굵은 음긱신으로 넓게 마치 양각처럼 보이는 모란당초문을 꽉 차게 시문했으며, 양각 모란문의 경우도 잎맥까지 표현했을 정도로 정교하다. 유색釉色도 담록색이 짙어져가고 있다.

중요한 것은 이들 청자의 문양에 흑백상감기법이 나타나고 있다는 사

청자양각모란당초문막새,
고려 12세기, 암막새 길이 20.3cm,
수막새 지름 8~8.4cm, 국립중앙박물관 소장.

196

실이다. 청자음각모란당초문상감당초문완·청자음각연당초문상감당초문발 등이 그러한 예이다. 이처럼 『고려사』의 기록과 출토지·제작지가 부합되는 가장 기준이 되는 청자 기와편 속에서 발견된 특이한 음각·양각의 청자와 상감청자 편은 상감기법의 시작을 알려주는 매우 중요한 자료이다.

기존에는 상감청자의 발생이 12세기 전반인 인종仁宗 연간(1122~1146)으로 추정되며 청자상감보상당초문완을 그 예로 들었으나, 인종 장릉(1146년) 출토의 청자참외모양병 등과 비교했을 때 유색이나 문양이 너무 급격히 변하여 논리에 맞지 않으며 오히려 명종明宗(재위, 1170~1197) 지릉智陵 출토의 청자상감여지문대접과 유색, 문양이 보다 더 가깝다.

지릉에서 출토된 청자상감여지문대접의 경우 안으로 오므라진 넓은 구부와 둥근 동체, 한층 밝고 맑아진 투명한 청자유, 문양의 경우 안팎으로 꽉 차게 배치된 보상당초문 그리고 굽다리에 규석받침이 보이고, 이는 이 시기 전후 작품으로 추정되는 전 문공유文公裕 묘 출토로 전하는 청자상감보상당초문완에도 그대로 나타나고 있다. 역상감된 문양을 내외면에 배치한 것이나, 밝고 투명한 청자유, 굽다리와 규석받침의 흔적이 동일하다.

고려 상감청자는 청자 기와가 만들어지던 1157년 전후의 의종毅宗 연간(1146~1170)에 만들어졌음이 보다 확실하며, 상감청자의 비밀이 청자 기와와 함께 밝혀지고 있음이 주목된다. 이러한 고려 상감청자는 13세기에 전성기를 맞이했으며, 이때 현존하는 수많은 상감청자의 뛰어난 작품들이 제작되었다.

유려한 곡선과 갓맑은 유색 그리고 운학문의 흑백상감이 어울리는 절정기의 작품으로서 이 청자상감운학문매병은 그 절정의 아름다움을 보여주고 있다.

청자상감여지문발, 고려 1202년, 높이 8.6cm, 입지름 20.2cm,
경기도 장단 명종 지릉 출토, 국립중앙박물관 소장.

고려에 영향 준 전채塡彩
부드럽고 소박한 기운

상감기법은 철 등의 소재에 금·은 등의 금속을 박아 넣는 기법으로, 중국에서는 동주東周시대(기원전 771~256년)에 이미 청동기에 금·은을 상감하는 기법이 성행했다. 진한秦漢시기의 착금은錯金銀 공예와 동한東漢시기의 입사入絲 공예는 남북조를 거쳐 당대唐代에 이르면 더욱 발전해 귀족들의 사랑을 받았다.

　　　도자기에 상감기법을 응용한 것으로는 고려청자가 세계적으로 유명하다. 물론 중국의 도자기 제작법은 고려청자 상감기법과는 효과 면에서 차이가 있지만 유사한 제작기법이 보여 주목된다.

　　　사진은 요대遼代의 묘에서 나온 것으로 알려진 청자삼어문대반靑瓷三魚紋大盤이다. 북경의 개인 소장품으로 입지름이 33센티미터이며 유색은 누른빛이 도는 청색이다. 안쪽 바닥벽에는 국판문菊瓣紋이, 그리고 둘레에는 물결무늬가 펼쳐져 있으며 세 마리 물고기가 삼각을 이루어 획화전백채劃花塡白彩(상감象嵌)로 장식되어 있다. 물고기는 중국에서 예로부터 '餘'(여)와 음이 같아 '풍성함'을 상징하며, 도자기를 비롯한 공예품에 많이 등장하는 소재이다. 이 대반大盤은 크기로 보아 음식을 담는 그릇으로 가족이 둘러 앉아 식사를 하거나 연회 등에 쓰였을 것으로 여겨진다. 1997년 혼원요渾源窯 발굴에서 이와 비슷한 청자편이 발견되었는데 시기는 요遼 말기에서 금金 전기(12세기 전반경)로 알려져 있다.

　　　그림(획劃), 새김(각刻), 찍음(인印), 박지(척剔) 등의 방법으로 오려낸 문양의 오

목한 부분에 채색을 넣는 것을 중국에서는 '전채'填彩라고 부른다. 중국 도자기에 보이는 상감기법은 주로 송·요·금 시기 허난河南, 허베이河北, 산시山西 일대의 북방 도자기에서 많이 발견된다.

　　　　중국이나 고려의 도자기에 보이는 상감기법의 탄생은 귀족의 전유물이었던 금은기金銀器 장식의 모방에서 시작된다. 중국의 상감기법은 10세기에 이미 등장하는데, 한·중 도자기술 교류사의 관점에서 보자면 분명 고려는 중국의 상감기법인 '전채'填彩를 배웠다고 할 수 있다. 단지 고려의 상감청자는 중국의 다양한 상감기법의 정수만을 모아 발전시킨 '청출어람'靑出於藍의 결정체라고 할 수 있을 것이다. 중국의 '전채'가 호방하고 대범하다면 고려의 '상감'은 예민하며 섬세하다고 표현할 수 있다.

　　　　　　　　　　　　　　　　　김영미(국립중앙박물관 학예사)

청자상감삼어문반, 송대 12세기 전반, 지름 33cm, 중국 개인 소장.

분청사기박지연어문편병

연지의 생태까지 자연스럽게 재현
보기만 해도 즐거운 익살의 향연

강경숙(동아대학교 고고미술사학과 교수)

분청사기 하면 "무기교의 기교"요, "무계획의 계획"으로 한국미술의 특징을 말한 고유섭의 표현이 먼저 떠오른다. 기교에는 의도가 개입된다면, 무기교는 의도된 바 없는 상태를 말한다. 의도된 바 없는 표현에서는 진정성과 순수함이 느껴진다. 기교와 멋으로 잘 준비된 상차림은 막상 먹었을 때 별맛이 없는 경우를 종종 경험한다. 그러나 오래 숙성된 된장의 구수한 맛은 잊혀졌던 고향을 떠오르게 하듯 원초적인 향수를 느끼게 한다. 분청사기의 맛은 순수함과 구수한 즐거움을 전달한다. 이것은 장인으로서 학습한 경계를 훌쩍 넘어 분방한 즐거움으로 만든 작품이다. 여기에 때로는 익살스러움이 더해져, 마음 가는 대로 손 가는 대로 쓱쓱 그린 선은 바로 연꽃이 되고 모란이 되고 새와 물고기가 된다.

　　　이러한 분청사기 가운데서도 전해지는 박지분청사기 중에는 현대인의 미감과 어울리는 예술성 높은 작품이 많다. '현대적'이라 함은 전통의 틀에서 성큼

분청사기박지연어문편병, 국보 제179호, 조선 15세기, 높이 22.7cm, 호림박물관 소장.

벗어나 무언가 새로움을 찾아냈다는 것인데, 이런 분청사기 가운데 최고로 꼽히는 것 하나가 바로 분청사기박지연어문편병粉靑沙器剝地蓮魚紋扁甁이다. 고려청자에서처럼 깔끔하고 이지적인 느낌은 없지만 수더분하고 구수한 맛에서 자유분방함이 느껴진다.

원래 둥근 병의 앞뒷면을 편편하게 두드려 약간의 곡면을 이루도록 납작하게 한 것이 편병인데, 이 병의 옆부분은 그다지 납작하지 않아 다소 두툼한 양감을 느끼게 한다. 편병의 전후 둥근 면에는 연못의 풍경이 묘사되었다. 무늬는 반추상화되거나 도안화되었다. 한 면에는(201쪽 도판 참조) 너울너울한 커다란 연잎 서너 개가 거의 전면을 차지할 정도로 가득히 입체적으로 포치되었고, 그 아래로 물고기 두 마리가 나란히 헤엄치고 있다. 이들 주위에는 막 피려고 하는 연봉오리를 집중적으로 배치하였는데 모두 열 한 송이다. 연봉오리 중 가장 활짝 핀 한 송이 연꽃은 상단 중앙에 새겼다. 여기에 더하여 왼쪽 중간 지점에 연밥 뒤로 몸뚱이가 긴 한 마리 물새의 몸 부분이 묘사되어 한정된 공간을 가득 메우고 있다. 그럼에도 입체적 공간처리가 탁월하여 보는 이로 하여금 시원하면서도 자연스러움을 느끼게 한다.

또 다른 면도 거의 같은 내용이지만 물고기가 생략된 대신에 하단 좌우에 긴 꼬리를 드리운 두 마리의 물새가 역시 연밥과 같이 살짝 겹쳐서 묘사되었다. 말하자면 편병 앞뒷면에는 연잎을 중심으로 연봉오리, 연밥, 물고기, 물새 등 연지蓮池 주변의 풍경을 주저없이 시원하게 도안화하여 한여름날 오후 서정적인 여지의 풍광을 소박하게 감상할 수 있게 해주니 한 폭의 그림을 대하는 듯하다.

양 측면은 삼단구도로 나누어졌다. 하단부에는 연판을 그렸고, 중단과 상단부에는 연꽃을 새겨 넣었으며, 주둥이를 둘러싼 상단에도 연판문대를 그려 넣어 편병 전체가 통일된 조화를 이루

분청사기박지연어문편병의 다른 면과 옆면.

고 있다.

도안을 담당한 조각장은 연지蓮池의 생태를 잘 아는 작가였음에 틀림 없으리라. 그리고 그는 탁한 물에서 맑게 피기 시작하는 연봉오리, 두 마리 물고기, 두 마리 물새의 상징으로부터 자손의 번영과 풍요 그리고 자신의 행복을 꿈꾸었으리라. 흙을 친구 삼아 평생을 자연과 하나 되어 즐겁게 물레질을 하고 무늬를 넣었던 손놀림은 연지에서 피어난 한 송이 연꽃으로 탄생되었다. 높은 차원의 작가 수업을 받은 도화서 화가의 경지와는 다른 한국인의 정서가 물씬 풍기는 분청사기의 진면목은 바로 여기에 있다. 『논어』論語, 「옹야」雍也 편에 "知之者 不如好之者 好之者 不如樂之者"(아는 것은 좋아하는 것만 못하며 좋아하는 것은 즐거워하는 것만 못하다)라는 글귀가 생각난다. 미학적인 분석으로 접근하기보다 그냥 보기만 해도 즐거움을 주는 것이 분청사기이다. 이런 작품을 만든 15세기의 작가는 현대인이 영원히 부러워할 수밖에 없는 예술가임에 틀림없다.

분청사기의 특징은 백토분장白土粉粧기법으로서 백토분장을 어떻게 구사하여 무늬를 넣는가에 따라 상감象嵌, 인화印花, 박지剝地, 조화彫花, 철화鐵花, 귀얄, 덤벙 등으로 구분할 수 있다. 이 편병은 백토분장을 한 후, 무늬 바깥 배경의 백토를 긁어내고 무늬는 선으로 조각함으로써 무늬의 흰색이 도드라지게 하는 박지기법과 조화기법을 혼용한 작품이다. 가마 안에서 산화되어 부분적으로 분청 유약이 길색으로 변색되긴 했으나 전체적으로 파르스름한 분청 유약을 통해 회색 태토와 백색 문양이 선명하게 드러난다.

14세기의 고려왕조는 유목민인 몽골족이 세운 원元 왕조와 밀접한 관계에 있었다. 원 도자의 새로운 기형과 무늬는 고려 말 청자에 상당한 영향을 미쳤고 조선 초의 분청사기·백자까지 지속되었다. 그중의 하나가 편병으로서 용도는 술병이었을 것이며 조선시대에 유행한다. 분청사기의 편병 형태는 항아리의 앞뒤를 눌

러서 만든 둥근 양감을 가진 형태가 많은 반면, 백자 편병에는 보다 날렵한 납작한 편병이 많으며 19세기까지 제작했다.

분청사기는 14세기 중엽 공민왕 때 태동하여 조선 세종 재위 기간(1418~1450)에 다양하게 발전한다. 분청사기라는 이름은 그 당시에는 없었고, 1930년경 일본인들이 사용하고 있었던 의미불명의 미시마三島라는 이름 대신 분장회청사기粉粧灰靑沙器라는 특징을 들어 명명하기 시작했으며 이를 줄여 분청사기로 일컬었다. 분청사기는 민족문화를 완성시킨 세종시대의 문화와 궤를 같이하며, 활달하고 꾸밈 없으며 독창적이고 일탈된 자유분방함의 고유미를 보여준다.

세종시대는 유교 국가의 이상적인 정치를 실현해보고자 하는 이념 아래 '우리 것'에 대한 자각이 강하게 일었다. 그 결실 가운데 하나가 훈민정음의 창제이며 그 의도는 서문에 잘 나타나 있다. '우리나라 말이 중국과 달라 문자가 서로 트이지 않아 어리석은 백성이 말하고자 하는 바가 있어도 그 뜻을 펴지 못하므로, 이를 불쌍히 여겨 새로이 스물여덟 자를 만드니, 사람마다 쉽게 익혀 편하게 하고자 함이다.' 이 외에도 우리 풍토에 맞는 농서農書인 『농사직설』農事直說, 우리의 질병은 우리 산천에서 나는 약재로 치료해야 한다는 목적으로 편찬된 『향약집성방』鄕藥集成方 등의 편찬과, 천문관측기의 발명 등은 모두 민본民本을 전제로 한 독창적인 민족문화의 개발과 창달이라는 차원에서 출발하고 있다. 세종은 외래문화의 수용보다는 자국 문화의 고유성을 찾고자 했음을 알 수 있다. 분청사기의 전성기는 바로 이와 같은 배경에서 전개되었다.

명明에서 유입된 청화백자는 공무역, 사무역 혹은 진상進上의 방법으로 15세기 조선 도자계의 한 특징을 이루었지만, 이를 모방 재현하고자 한 적극적인 노력의 흔적은 세종시대에는 별로 나타나지 않는다. 이러한 가운데 백자는 세종의 어기御器로 사용되었고 분청사기는 공납 자기의 중심을 이루었다. 이처럼 분청사기는

공물貢物의 대상이었으므로 중앙 관아官衙의 이름이 새겨진 예가 많은데, 관아 이름을 새긴 동기는 개인의 불법 소지나 깨지는 일을 막기 위해 태종 17년에 상납 관아 이름을 넣게 한 조처에서 비롯되었다.

　　　　관아는 공납품을 관장하는 장흥고長興庫, 어부御府로서 음식과 관계되는 내섬시內贍寺·내자시內資寺, 공안부恭安府·덕령부德零府와 같은 상왕부上王府, 경승부敬承府·인수부人壽府와 같은 세자부世子府 등이다. 특히 장흥고나 인수부가 새겨진 경우는 경주, 언양, 고령 등과 같은 지명이 함께 새겨져 있어 불량품을 막기 위한 수단으로 각 지방관의 책임을 후일에 묻고자 한 데서 비롯되었다.

　　　　분청사기는 지역 특색이 뚜렷하다. 가령 호남 지방은 박지와 조화기법의 분청사기에서 특징을 보이는데, 분청사기박지연어문편병은 세종시대의 부안 아니면 고창 지방의 제품이 아닐까 한다.

　　　　호남 지방의 박지와 조화기법의 분청사기에 버금가는 것이 공주 학봉리 계룡산록 일원에서 제작한 철화기법의 분청사기로, 일명 계룡산 분청사기라고도 한다. 그중의 하나가 삼성미술관 리움 소장의 분청사기철화연화어문병粉靑沙器鐵畵蓮魚紋甁이라고 할 수 있다.

　　　　위아래에 종속 문양은 모두 생략하고 중심 문양대에 물고기와 연꽃만을 그렸다. 여기에 그려진 물고기와 연꽃 표현을 보면 물고기의 대표 속성인 머리 부분과 등의 지느러미만을 강조하고 나머지 부분은 재해석한 도안으로 처리했다. 머리는 성깔이 성성한 쏘가리의 모습을 연상시키며 그림을 담당한 장인의 기량이 돋보인다. 이와 같은 종류의 그릇은 당시 중앙 관아의 공납용은 아니었지만 분청사기박지연어문편병과 더불어 15세기 후반 도자 문화의 일면을 유감없이 전달하고 있다.

분청사기철화연화어문병, 조선 15~16세기, 높이 31.1cm, 삼성미술관 리움 소장.

中, 문인을 사로잡은 청일淸逸의 기품
日, 간략 소박한 도기陶器

박지기법은 11세기 중국 송대宋代 이래 금대金代를 거쳐 원대元代까지도 계속 사용한 기법이다. 예컨대 북송北宋의 자주요磁州窯, 요대遼代의 항와요缸瓦窯 등에서는 백지 바탕에 선으로 조각을 한다든지 혹은 면으로 조각을 한 도자기가 있는데, 이들은 조선시대 분청사기 박지기법과는 차이가 있지만 일찍부터 사용해왔다.

오사카 동양도자미술관 소장으로 14세기 원대의 경덕진요에서 제작된 백자청화연지어조문호白磁青華蓮池魚藻紋壺는 대표적인 중국의 분청사기라 할 수 있다.

주 문양은 연지蓮池와 물고기이다. 상하 종속문은 화문花紋과 연판문蓮瓣紋이고 구연부口緣部는 파도문으로 구성되어 전체가 청화로 장식되었다. 사실적인 연꽃과 물고기의 표현을 통해 뛰어난 기량을 가진 화가의 면모를 엿볼 수 있는 항아리로서 원대 청화백자를 대표한다.

이처럼 도자기에 그리는 길상도吉祥圖는 14세기 원대 청화백자의 제작과 더불어 원·명내에 크게 유행했다. 길상도로는 흔히 세한삼우歲寒三友, 사군자四君子, 국화 등이 그려지지만, 연꽃은 세속의 풍요를 상징함과 동시에 진흙물에서 피어나는 꽃이므로 청향淸香이 있는 청일淸逸의 기품을 보여주어 일찍부터 문인들이 좋아했다.

북송 주돈이周敦頤의 『애련설』愛蓮

백자청화어조문호, 원대 14세기, 높이 28.2cm, 오사카 도양도자미술관 소장.

說 중에 모란은 세속의 부귀, 국화는 세속을 떠난 은일, 연꽃은 세속을 떠난 군자君子로 찬양하고 있다. 중국 청화백자에 그려진 연지백로蓮池白鷺, 연지어蓮池魚, 연지원앙蓮池鴛鴦 등 복합적인 도안에는 풍요와 번영, 부부화합, 자손번영, 과거급제 등 길상의 의미가 있다. 뿐만 아니라 불교적인 의미도 담고 있다.

　　　　조선시대 장인들도 중국 박지기법의 도자기를 접했겠지만, 분청사기박지연어문편병은 중국과 직접 관련이 있다기보다는 상감청자에서 백자 제작으로 발전하는 과정에서 자연히 고안된 기법이라 할 수 있다. 이처럼 문양 새김 방법에는 차이가 있지만 연꽃과 물고기라는 길상무늬는 양국이 서로 공유했음을 알 수 있다.

　　　　일본의 요업은 임진왜란 전까지는 도기제작의 수준에 머물러 있었다. 이들 도기 가운데는 조선 분청사기를 모방하거나 혹은 도쿄의 하타케야마畠山기념관 소장의 쉬노志野 자기(분청사기와 비슷한 자기 종류)의 하나인 서지야연문평발鼠志野蓮紋平鉢과 같은 그릇이 제작되었을 뿐이다. 이 평발은 넓은 사발 안 바닥에 연잎, 연밥, 얼기설기 묘사된 연줄기를 간략히 배치하였다. 백토를 일부 사용하고 그 위에 유약을 씌워 초보적인 자기 제작을 시도하고 있다. 일본의 본격적인 자기요업은 임진왜란 이후 끌려간 조선 장인들의 기술 위에서 17세기 중국의 수입 자기에 힘입어, 백자와 청화백자의 제작을 통해 시작되었다.

서지야연문평발, 16~17세기, 높이 5.7cm, 지름 25.3cm, 도쿄 하타케야마기념관 소장.

백자달항아리

어쩌면 저리 잘생긴 것을 만들었을까
너그럽고 넉넉한 천연스러움의 미학

정양모(전 국립중앙박물관장)

달항아리의 미는 형태와 색택色澤의 아름다움이다. 달항아리는 문양과 장식 없이 위에는 아가리가 있고 아래에는 굽이 있는 열 사흘 열 이레쯤의 둥근달과 같은 조각 작품이다. 아가리가 넓고 굽이 좁아서 상체는 정원正圓은 아니나 풍만하고, 하체는 아주 조금은 홀쭉한 편이다.

항아리의 키가 동체의 폭보다 조금 크고 동체 아랫부분이 조금은 홀쭉하여 동체 윗부분보다 길어 보인다. 그래서 너그러우면서 준수하다. 태토는 순백이고 유약은 투명하여 당시에도 설백자雪白瓷라고 하였으며 그 색택이 밝고 명랑하다. 그러면서 형태나 색택이나 같은 것은 하나도 없다.

그뿐 아니라 어느 항아리를 돌려 보더라도 형태와 함께 색택 또한 모두 다르다. 항아리는 그 종류도 다양하고 전 세계에 수없이 많지만 우리 달항아리만큼 아무 장식 없이 너그럽고 넉넉하며 천연스럽게 잘생긴 항아리는 어느 시대 어느

백자달항아리, 국보 제262호, 조선 18세기, 높이 49cm, 우학문화재단 소장.

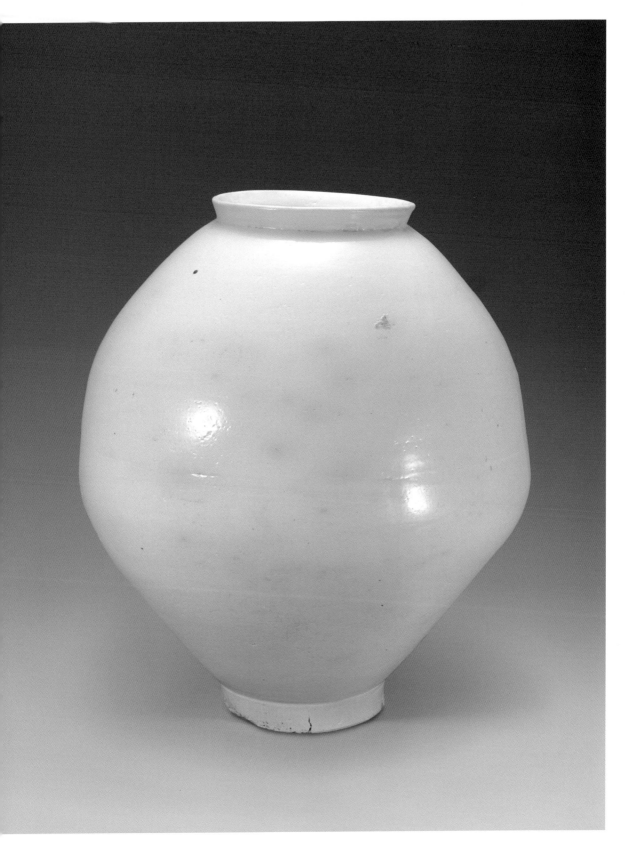

나라에도 없을 것이다.

　　　잘생겼다는 것은 여기는 어떠하고 저기는 또 그러하다고 요리조리 조목조목 따져서 판단하는 것이 아니다. 형태와 색택의 자연스러움의 극치極値, 아주 오래도록 수천 번을 바라보아도 볼수록 어떻게 저리도 잘생긴 것을 만들 수 있었을까 하는 생각에 고맙고 흐뭇해서 그저 참 잘생겼구나 하고 가슴속이 탁 트이고 상쾌해지는 것이다. 따라서 달항아리에 대한 구구한 설명이 필요 없이 자꾸 보고 느끼면 되는 것이고 자칫 중언부언하여 잘생긴 달항아리에 누가 될까 오히려 저어된다.

　　　수화樹話 김환기金煥基(1913~1974) 화백은 달항아리를 사랑하고 그 아름다움을 깊이 관조한 분이다. 수화의 글에는 다음과 같은 구절들이 있다.

　　　"지평선 위에 항아리가 둥그렇게 앉아 있다. 굽이 좁다 못해 둥실 떠 있다. 둥근 하늘과 둥근 항아리와 푸른 하늘과 흰 항아리는 틀림없는 한 쌍이다", "몸이 둥근 데다 굽이 아가리보다 좁기 때문에…… 공중에 둥실 떠 있는 것 같다", "나는 아직 우리 항아리의 결점을 보지 못했다. 둥글다 해서 다 같지가 않다. 모두가 흰 빛깔이다. 그 흰 빛깔이 모두가 다르다…… 단순한 원형이 단순한 순백이 그렇게 복잡하고 그렇게 미묘하고 그렇게 불가사의한 미를 발산할 수가 없다…… 실로 조형미의 극치가 아닐 수 없다. 나로서는 미에 대한 개안은 우리 항아리에서 비롯되었다고 생각한다. 둥근 항아리 품 안에 넘치는 희고 둥근 항아리는 아직노 내 조형의 전위에 서 있지 않은가."

　　　나도 40년 이상 달항아리를 보아왔는데 선생의 글과 그림을 보면 어쩌면 저렇게 달항아리를 깊이 이해하고 또 거기서 자신의 예술정신과 혼을 키워 위대한 예술가가 될 수 있었을까 하고 감탄하여 마지않는다. 달항아리는 크게 백자의 표면에서 느낄 수 있는 유약과 태토의 아름다움과 형태 즉 조형의 아름다움으로 나눠 볼 수가 있으며, 내면적인 조형정신의 세계를 또한 들여다보아야 할 것이다.

　　높이가 40센티미터 이상으로 덩치가 크고 잘생겼다고 하는 항아리 수십 개를 면밀히 조사하였지만, 유약과 태토가 다르며 형태도 조금씩 다르고 각 부위의 크기와 생김새가 다 달라서 서로 비슷하기는 해도 같은 것은 하나도 없다. 이와 같이 전체를 바라보면 다 같은 우리 항아리인데 자세히 들여다보면 모두 다른 것이 우리 미술품이고 이러한 사실은 우리에게는 지극히 자연스러운 것이다. 자연의 순리대로 살아온 우리 선인들의 마음자리와 습성에서 우러나온 것이기 때문이다.

　　사과와 복숭아나무에 수천 개의 열매가 달리지만 모두 조금씩 다르듯이 우리 항아리들도 자연에서 잉태되어 나온 것과 같은 것이다. 그리고 보면 우리 항아리를 얘기할 때 앞에 내세울 큰 전제는 '항아리는 사람이 만들었으되 인위적인 흔적과 모습을 드러내지 않고, 마치 박 넝쿨에 큰 박이 초가지붕 위에 얹혀 있듯이 닭이 알을 낳듯이 자연에서 빚어져 나온 것 같다'고 하는 것이 가장 적절한 표현일 것이다.

백자달항아리, 조선 18세기, 높이 41cm, 국립중앙박물관 소장(왼쪽).
백자달항아리, 조선 18세기, 높이 47.5cm, 개인 소장(오른쪽).

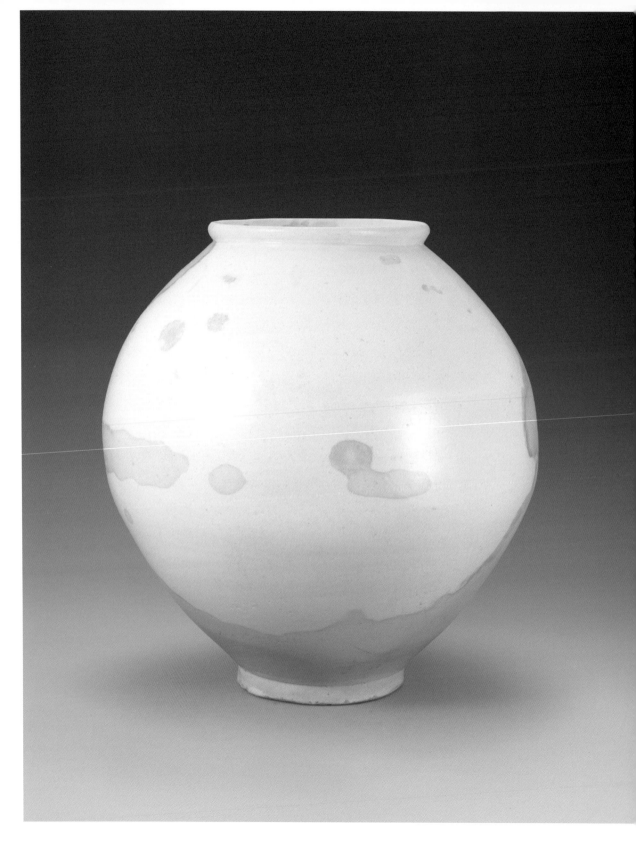

우학문화재단 소장의 달항아리가 유일한 국보라면 삼성미술관 리움 소장의 달항아리는 가장 먼저 지정된 보물이다. 몸체가 거의 완벽한 대칭을 이루어 원형에 가까운 모습을 보이고 있다는 점에서 드문 것인데, 앞의 달항아리 경우 불균형에서 아름다움이 나온다면, 이 항아리는 완벽한 균형감을 통해 또 다른 미美를 구현한다. 순백의 태토 위에 투명한 백자 유약이 씌워졌으며 유약과 태토는 다른 어떤 항아리와도 견줄 수 없는 아름다움을 발산한다. 몸체 중간의 이음새가 말끔히 다듬어지고 굽의 깎음새도 단정하다. 굽은 수직이며 입술 바깥이 볼록하고 둥글게 마무리되었다. 표면의 얼룩은 안에 무엇을 담았다가 스며든 것으로 여겨지는데, 옅은 갈색 얼룩이 오히려 독특한 운치를 자아내고 있다.

항아리는 호壺라 쓰는 둥근 것과 준(樽, 尊)이라 쓰는 키가 큰 것 두 종류가 있는데 후자를 충盅이라고도 한다. 둥근 항아리는 그 속에 무엇이든 많이 담기 위하여 한껏 부풀렸을 것이다. 그렇다고 너무 부풀리면 가마 안에서 반드시 주저앉기 때문에 정원正圓쯤에서 그친다.

그런데도 달항아리는 형태상으로 정원이 없을 뿐 아니라 어느 쪽에서 보아도 좌우의 둥근 맛이 조금씩 다르고 어떤 것은 많이 다른 것도 있다. 그래서 달항아리는 하나만 가지고 있어도 가끔 돌려놓고 보면 여러 개의 각기 다른 항아리의 모양을 감상할 수가 있다.

둥근 형태만 다른 것이 아니다. 호기豪氣나 작위作爲를 부리지 않아 같은 크기라도 아가리(입, 구부口部)와 굽의 모양과 크기가 모두 다른 것은 물론이고 항아리 하나하나마다의 아가리와 굽의 높이, 깎은 모습 등이 조금씩 다르다. 이와 같이 여러 개의 항아리가 서로 다른 것은 물론이고 같은 항아리에서도 둥근 형태와 아가리, 굽 등에 차이가 있다면 어떻게 아름다울 수가 있을까 하고 의문을 가질 법하다.

완벽한 정원正圓에 아무리 돌려보아도 좌우가 대칭이고 아가리와 굽의

백자달항아리, 보물 제1424호, 조선 18세기, 높이 44,5cm, 삼성미술관 리움 소장.

높이가 같아 자로 잰 듯 반듯한 항아리가 앞에 놓였다면, 그 지나친 완벽함에 숨이 막힐 것이다. 달항아리는 부정형의 너그러운 둥근 맛과 아가리와 굽의 높이와 깎은 모습의 차이라는 것이 전혀 작위적이거나 인위적이지 않고 자연의 맛이 그 속에 살아 있는 것이다.

사기 장인이 물레 위에서 항아리를 만들면서 쌓아 올리고 깎고 다듬으면서 너무 호기를 부리면 작위적인 겉멋이 생기게 마련이다. 차분하게 마음을 가다듬어 물레를 돌려 성형하면서 장인마다 개성 있는 조형감각을 살려냄으로써 조금 더 새로운 성취감을 맛볼 수 있을 것이다. 그래서 자신이 깎았으되 지난번보다 잘 되었구나 하고 마음이 흐뭇한 상태라면 거기서 새로운 맛이 생겨 쌓이게 되는 것이다.

그것은 사기 장인 당대에 되는 것이 아니고 수백 년 이어 내려오면서 그 시대 시대마다의 조형성과 조형감각에서 아주 서서히 새로운 창조를 위한 노력이 쌓였기에 가능하였다. 특히 새로운 창조를 위하여 특별히 고뇌하고 무한한 진통을 겪었던 17세기라는 시대가 있었기에 가능하였다.

암울한 시대의 깊고 어두운 동굴을 지날 수 있었던 것은 거기 항상 여리지만 새로운 미래를 만들어가려는 한 줄기 빛(자아의 인식, 자성, 실학)이 그 시대의 희망과 생명선같이 함께하였기 때문이었을 것이다. 17세기는 임진·정유의 왜란을 겪어 우리 백자 산업이 황폐할 대로 황폐한 시대였으며 광해군의 번민과 인조의 반정, 병자·정묘의 호란, 명나라의 패망 등이 우리 민족을 혼돈의 도가니 속으로 몰고간 시대였다. 그러한 혼돈 속에서도 자아의식이 예전보다 뚜렷해지면서 끊임없이 예전보다 조금씩 새롭고 다른 여러 가지 조형적 모색이 활발히 이루어졌다.

17세기의 항아리들을 보면 형태·아가리·굽 등에서 16세기 후반 무렵까지도 전혀 찾아볼 수 없었던 특이한 모양을 볼 수가 있으며, 이러한 조형들은 이후에도 없다. 별의별 항아리가 다 있고 거기다가 별의별 아가리와 굽이 생겨났다.

그래서 처음에는 후퇴하였다고 생각할 수도 있었다. 그러나 마음을 열고 꼼꼼히 전후시대를 살펴보면 17세기의 이러한 모색은 새로운 창조를 위한 몸부림으로 참으로 대담한 변화요 새롭고 위대한 모색이었다. 새 시대에는 모든 형태의 항아리와 항아리의 아가리, 굽 등이 크고 잘생긴 달항아리로 귀일歸—된다. 참으로 신기한 일이다. 조형뿐만이 아니다. 17세기 항아리들은 태토와 유약도 여러 가지여서, 백자의 색택도 어둡고 갈색이 비낀 것이 많고 푸른색도 있으며 양질良質 백자도 있고 조질粗質 백자도 있는 등 항아리의 생김새만큼이나 다양하였다.

새 시대에는 색택도 밝고 명랑해진다. 태토가 순백이고 유약은 투명한데 약하게 푸른빛을 머금고 있어서 상쾌한 맛이 있다. 달항아리는 자연에서 빚어진 것같이 천연스럽다. 굽이 아가리보다 좁고 아래 몸체가 상체보다 약간 홀쭉하며 공중에 떠 있는 듯하여 준수한 면모를 지니고 있으면서도 넉넉한 품성을 지녀서 너그럽고 원만하다. 이 세상의 희로애락을 모두 다 포용하고 감싸 안고도 태연자약하다.

수화 선생 말씀같이 달항아리는 조형과 색택에서 하나도 똑같은 것이 없으면서 결점도 찾아볼 수가 없을 것 같다. 역설적으로 달항아리의 수많은 결점이 자연과 같은 아름다움을 창출하였다고도 할 수 있다. 인간이 만든 조형 가운데 자연보다 아름다운 것은 없다.

지금까지 남아 있는 것으로 크고 잘생긴 달항아리는 우리나라에서 열 개 정도 꼽을 수 있고, 아마 전 세계에서 찾아본다면 몇 개는 더 셀 수 있을 것이다. 그러나 준樽형으로 크고 잘생긴 포도문항아리는 이화여자대학교 박물관 소장 항아리 하나밖에 없다. 이 백자철화포도문항아리 외에 국보로 지정된 자그마한 철화포도문항아리(국립중앙박물관 소장)가 있고 역시 자그마한 철사와 청화로 그린 포도문항아리 등이 있지만 크고 잘생긴 형태나 포도그림의 기막힌 맛은 두 개의 작은 항아리에 비할 수 없을 것이다(앞으로는 '백자철화포도문준'이라고 해야 할 것이다).

조선백자는 아무런 문양 장식이 없는 백자가 기본이어서, 실제로 백자 가마를 조사해보면 19세기 이전까지는 문양이 있는 자기편은 눈을 씻고 봐도 거의 찾을 수가 없다. 수없이 많은 파편이 모두 백자 일색인 것이다. 순백자는 백자 문화의 본바탕이고 순백의 항아리들은 항아리의 기본이어서 그림이 그려진 것은 19세기 이전까지는 예외적이고 희귀한 예이다.

따라서 크고 작은 순백의 항아리가 당시에는 상당히 많았을 것이다. 지금까지 남아 있는 순백의 크고 잘생긴 둥근 항아리와 키 큰 항아리들은 모두가 전세품이기 때문에 구한말의 혼란기와 일제강점기, 한국전쟁 등 혹독한 시련기를 수없이 겪으면서 살아남은 것이다. 지금까지 남아서 목숨을 부지하였다는 것은 참으로 고맙고 신기하기 그지없는 일이다. 이 시대 백자 항아리에 그림을 그린 예가 아주 희귀한데 그러한 예가 아직까지 남아 있다는 것은 천에 만에 하나이고 보면 눈물이 나게 고맙기 그지없는 일이 아닐 수 없다.

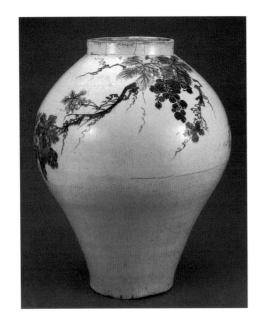

백자철화포도문항아리가 바로 그 예다. 이 항아리의 상체는 둥근 항아리와 거의 같다. 하체는 상체와 반대로 홀쭉하게 조금 길게 밑으로 빠지다가 좁은 굽에 이른다. 상체의 풍만한 선과 반대로 하체의 홀쭉한 선이 넉넉한 상체를 받치고 있으며 이들이 어울려 이 항아리의 형태에 특별한 운치를 불어넣었다.

이뿐 아니라 항아리의 넉넉한 상체에 포도송이가 달려 있

백자철화포도문항아리, 국보 제107호, 조선 18세기, 높이 53,8cm, 이화여자대학교박물관 소장.

는 포도넝쿨을 능숙하고 활달한 필치로 그려 넣었다. 상체에 여백을 넓게 남겨두고 어깨 위에서 시작된 포도넝쿨이 비스듬히 아래로 뻗어 항아리의 몸체 중심까지 이른다. 순백의 백자 피부에 담갈색과 진한 갈색으로 그린 포도넝쿨은 대담한 사선의 동적 구도로 우에서 좌로 뻗어 내리고 있다.

항아리 상체 양면에 비스듬히 바람에 흩날리고 있는 포도넝쿨은 그림이 아니라 백자 피부 위에서 살아 활력이 넘치는 모습이다. 포도 잎과 열매에 절묘한 농담의 차가 있음은 물론 양면에 있는 포도그림에도 서로 다른 농담과 필치로 혼연한 변화를 주고 있다. 이러한 구도와 필치와 농담의 구사는 가히 신필의 경지라고 할 수 있다. 백자의 명랑한 색택과 넉넉하고 준수한 형태에 포도넝쿨은 금상첨화요 화룡점정 이상의 별격의 운치를 자아낸다.

크고 잘생긴 백자달항아리 앞에서도 고마움과 놀라움과 감탄으로 마음 설레지만 포도문항아리 앞에서도 또 다른 고마움과 놀라움과 감탄하는 마음으로 마음을 가라앉히기 어려운 것은 두 걸작품이 각기 다른 조형언어로 우리의 마음을 송두리째 사로잡기 때문일 것이다.

中, 당唐의 둥글고 풍만한 항아리 일품
日, 과장된 어깨에 화려한 채색

중국과 일본에도 백자항아리가 있다. 그러나 어느 박물관 어느 도자 책자를 보아도, 순백으로 아무 문양이 없는 것을 아직 보지 못하였다. 중국에는 '만년호'라고 불리는 아주 정원正圓으로 된 동그랗고 작은 당백자唐白磁 항아리가 있고 당삼채唐三彩에도 있으나 그나마 그 이후로는 둥그런 항아리를 찾아볼 수 없다. 당에 둥그런 항아리가 많지만 그림의 '백자호'와 같이 잘생긴 것도 드물다.

　　　　이 자기는 7~8세기에 제작된 것으로 당백자를 대표할 만한 작품이며, 둥글고 풍만한 형태가 당당하기 그지없다. 목은 낮고 구연부는 바깥으로 벌어져 있으며 밑바닥은 평평하다. 당대에는 평저平底가 많았다. 이후 원대元代에는 청백자 후기와 추부樞府백자 초기의 작품들로 구연부가 직립하고 어깨가 넓고 과장되며 하부가 홀쭉한 항아리가 등장하는데, 이는 명대明代까지 이어졌다. 그러나 이들도 키가 낮아서 우리의 둥근 항아리나 키가 큰 항아리하고는 전혀 그 형태가 다르며 청화나 동화,

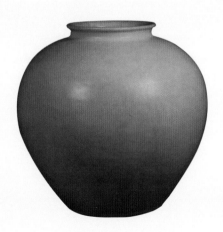

백자호, 중국 7~8세기, 높이 24.1cm, 몸체지름 25.4cm.

또는 채색그림이 있는 것이 대부분이다. 같은 기형에 순백자가 있지만 거의 전부 음각문양이 있다.

일본의 경우는 17세기 초반에 백자가 시작되었으며 구연부가 직립하고 어깨가 과장되고 하부가 조금 홀쭉한 항아리가 있으나 바로 청화그림과 유상채의 채색그림이 항아리 전면을 차지하여 원만하고 무구한 순백자 항아리는 애초부터 찾아볼 수가 없다.

항아리는 원 형태도 있고 각진 것도 있는데 채색에는 붉은색, 노란색, 푸른색 등이 사용되었으며 주 문양은 대체로 산수나 화훼였다. 대표적인 것으로 색회모단춘문팔각호色繪牡丹椿紋八角壺가 있는데, 이 자기의 주 문양인 모란 괴석문 위아래로는 어깨에 3단, 아래에 1단의 종속문이 있다. 이러한 백자는 일반적으로 그릇마다 문양이 가득 차 있으며, 대부분은 뚜껑이 있던 것들이지만 현재에는 많이 유실되었다.

색회모단춘문팔각호, 일본 17세기 후반, 높이 42.1cm, 일본 개인 소장.

백자철화포도문항아리

당당하고 정결한 자태
바람 불면 흔들릴 듯한 생동감

장남원(이화여자대학교 미술사학과 교수)

조선시대 백자 항아리는 시대의 흐름에 따라 그 형태와 문양, 쓰임이 다양하다. 그러나 대부분 제례祭禮, 연회宴會, 공양供養 등 특수한 경우에 술을 담거나 꽃을 꽂아 장식하는 용도였다. 현재 전하는 유물 가운데 형태와 질이 좋고 문양이 아름다운 것들은 대개 조선의 관요官窯였던 분원分院에서 만들어진 것이며, 분원 백자 항아리 가운데는 순백자이거나 코발트(회청回靑, 회회청回回靑) 안료로 문양을 그린 청화백자가 많다. 그러나 상대적으로 산화철酸化鐵을 안료로 사용한 철화鐵畵로 시문施紋한 예는 드문 편인데, 이화여대박물관 소장 백자철화포도문白磁鐵畵葡萄紋항아리가 그 대표적인 예이다.

　　　　일체의 장식 문양을 자제한 채 기면 전체를 화폭 삼아 그린 넓은 이파리들과 그 사이로 뻗어내린 포도넝쿨은 붓놀림이 자유자재하다. 문양은 화면 앞뒤가 같지만 오른쪽 위에서 사선으로 내려 뻗은 줄기는 마치 나선으로 덩굴져 흘러 끝없이 이어질 듯하다. 그 끝에는 주렁 낭창하게 포도송이가 달렸는데, 철사 안료로 농담

백자철화포도문항아리 부분.

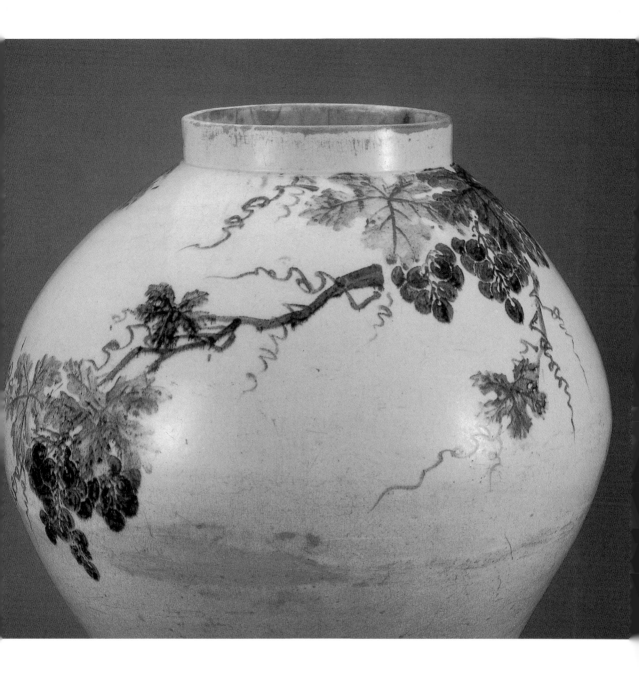

을 부려가며 그린 품이 한 폭의 빼어난 묵포도도墨葡萄圖이다.

예로부터 포도는 수태受胎와 건강, 장수, 풍요, 강인한 생명력의 상징으로 널리 사랑받아왔으므로 이 항아리의 충만한 생명력은 우연이 아닐 것이다. 그리고 그처럼 충만한 걸작은 사회·경제적으로 안정되고 문화적으로 무르익은 성숙한 시대라야만 가능한 것이니, 좋은 원료와 능숙한 제작기술, 최적의 번조가 가능했던 조선 후기 왕실 관요의 결정체인 셈이다.

곧게 솟은 입으로부터 곡면을 그리며 풍만하게 부풀어져 내려간 어깨는, 좁은 굽에서 대담하게 벌어지며 팽창하듯 올라선 하체와 항아리의 중심부에서 만나 용량을 극대화시켰다. 50센티미터가 넘는 큰 키의 몸체를 타고 내리는 곡선의 가파른 변화는 당당하면서도 긴장감을 준다. 그러나 어깨에서 몸체 중간까지 자연스럽게 드리운 가지의 힘찬 선과 적절한 여백 처리는 보는 이의 마음을 서늘하게 한다. 그 빈 공간 사이로 바람이 불면 흔들림조차 그대로 전해져올 것처럼 사실적이다.

조선의 왕실 관요였던 경기도 광주 분원 가마터의 상황을 살펴보면, 17세기에 조업했던 몇몇 곳에서 철화로 포도문을 그린 백자 파편들이 수습된다. 그 가운데 광주시 초월읍 선동리 요지에서는 문양의 격은 다르지만 철화로 포도문을 그린 편병이나 의궤의 화본에 충실한 운룡문雲龍紋 등이 그려진 백자 파편이 수습돼 관요에서도 철화자기가 만들어졌음을 확인할 수 있다.

더구나 문양 표현의 능숙함은 『신증동국여지승람』新增東國輿地勝覽에서 '해마다 사옹원 관리가 그림 그리는 사람을 인솔하고 궁중에서 쓸 그릇을 감독하여 만든다'(每歲司饔院官率畵員監造御用之器)고 한 것처럼 전문직 화원의 개입도 짐작해볼 수 있다. 그러나 일반적으로 화원들이 충실하게 당대 화풍 내지 공예 장식 문양을 재현하는 데 능숙했다면, 이 항아리의 문양은 보다 더 회화적이고 문기文氣가 넘친다. 따라서 포도그림의 구도와 세부 표현 등에서 심정주沈廷冑(1678~1750)나 권경權敬, 혹은 이

백자철화포도문항아리, 국보 제107호, 조선 18세기, 높이 53.8cm, 이화여자대학교박물관 소장.

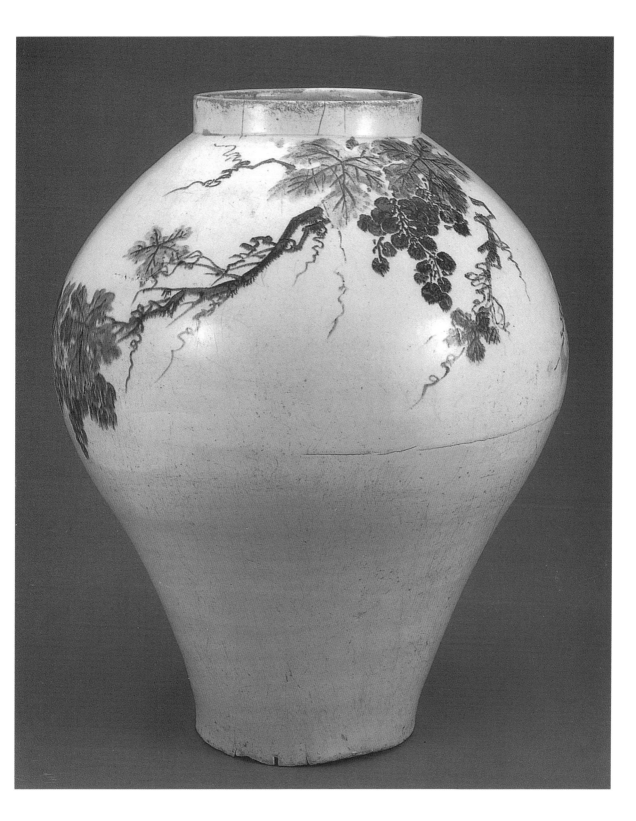

인문李寅文(1745~1821) 같은 18세기 화가들의 포도화풍을 떠올리게 된다.

　　　　문양은 초벌구이한 위에 그려졌다. 초벌구이한 도자기는 표면에 수분이 전혀 없어 건조하고 거친 질감을 갖는다. 따라서 그 위에 시문하는 작업은 종이나 비단 위에 그림을 그리는 것보다 어렵다. 뿐만 아니라 철사 안료는 특성상 융해될 때 위쪽으로 떠오르는 성질이 있다. 즉 그림을 그리고 그 위에 유약을 입혀 구우면 안료가 유층을 뚫고 상승하려는 특성이 있다. 따라서 아무리 문양을 잘 그려도 성공은 장담할 수 없다. 그러나 이 항아리는 발색의 까다로움에도 불구하고 약간의 번짐을 제외하면 도자기 표면 위에 자유롭고 완벽하게 문양을 구사해내었다.

　　　　『승정원일기』承政院日記 현종顯宗 14(1673)년의 기록을 보면, '산화철이 본래 붉은색이고 구워지면 색이 검게 되는데 간혹 누렇게 되기도 한다'고 하였다. 철화백자의 색을 원하는 대로 완성시키는 일이 쉽지 않았음을 보여주는 내용이다. 이 항아리의 문양도 어두운 갈색에서부터 연한 황록색에 이르기까지 변화 있게 발색되었는데, 도공은 안료의 까다로운 특성을 오히려 역전시킨 것이다. 잘 익은 포도알과 크고 짙푸른 이파리에는 안료를 많이 두어 어두운 색으로, 작은 포도알과 여린 잎은 안료를 적게 사용하여 옅게 보이도록 한 것이다. 그저 농담의 차이이지만 음영과 강약을 적절히 활용하여 포도의 사실적 표현을 이끌어냈다.

　　　　그러나 무엇보다 이 항아리를 진정 '백자'이게 하는 것은 '공예'로서 도사기의 본연을 충실히 구현했다는 데 있다. 백자의 공예적 미덕은 단단한 질質과 정결한 태토, 투명한 유약 같은 '그릇'이 지녀야 할 기본 요소에 있을 것이다. 단단한 질은 흙을 잘 녹여 완전히 자화磁化시킬 수 있는 번조기술을 전제로 하며 태토와 유약의 희고 맑음은 재료의 선별과 제작 공정의 정밀도를 말해준다.

　　　　이 항아리의 성형成形은 중국 명明의 송응성宋應星(1587~1664)이 지은 『천공개물』天工開物에 보이는 항아리 제작과 같은 방법으로 이뤄졌다. 즉 몸체를 아래와

위 두 부분으로 나누어 만든 후 중간부를 맞붙여 접합하는 방식이다. 백자철화포도문항아리도 일부 접합 흔적과 유약이 벗겨져 태토가 드러난 곳이 있지만, 기물 전체에 빠짐없이 일정한 농도로 유약이 고르게 입혀졌고 빙렬氷裂도 거의 없다. 특히나 몸체는 정제精製가 잘 된 고운 백토白土로 만들어져 표면을 쓰다듬어보면 부드럽고 매끄러우며 찰지다.

이 항아리와 비교되는 백자 항아리 가운데 달항아리(18세기 전반)가 있다. 넉넉한 볼륨과 둥글면서도 둥글지만은 않은 부정不定의 형태는 편안함과 더불어 무한한 상상력을 일깨운다. 나아가 중국이나 일본에서는 좀처럼 찾기 힘든 형태적 특징 때문에 한국을 대표하는 아름다운 백자로 거론되곤 한다. 달항아리가 만들어지던 시기는 포도문항아리와 비슷하여 17세기 후반부터 18세기가 중심을 이루며, 경기도 광주의 신대리 요지 등 분원요장에서 제작되고 있어 왕실용 의례기로 사용되었던 것이라 추측된다. 문양이 없는 순백의 달항아리가 상찬되고 있지만 때로 철화나 청화로 용문을 그린 경우가 있다. 그러나 형태와 문양이 혼연일체되어 이루어낸 격조와 완성도 높은 백자 질을 가진 포도문항아리를 능가하기란 쉽지 않아 보인다. 국립중앙박물관에도 백자철화포도원숭이무늬항아리(국보 제93호)가 한 점 전하지만 포도무늬의 철화 발색이 너무 짙어 뭉그러졌고 구연부에 철사 안료로 도안 장식문을 둘러 시원한 맛이 덜하다.

처음으로 가까이서 항아리를 보게되었던 날, 주위의 사물과 사람이 사라지며 마치 성상聖像의 후광처럼 하얗게 빛나 보이는 전율을 느꼈었다. 오랜 시간을 견딘 무생물은 그 스스로가 생명체 이상의 강한 에너지를 지니게 되는 모양이다.

백자달항아리, 조선 18세기, 높이 41cm, 국립중앙박물관 소장.

실제로 이 항아리는 그 아름다움만큼이나 삶의 쓰라린 기억들을 간직하고 있다. 일본의 식민지배 시기 첫 소장자는 조선철도(주)의 전무였던 시미즈 고지 淸水幸次라는 애호가였다. 그러나 1945년 일본이 전쟁에서 패하고 미군정이 시작되면서, 그는 재산을 그대로 둔 채 일본으로 돌아가야 했고, 집안일을 돌봐주던 김 모씨에게 다른 물건들을 다 넘겨주면서 이 항아리만은 잘 보관해 달라고 부탁했다. 그러나 방탕했던 김씨의 아들과 사위는 이 물건이 무엇인지도 모른 채 골동상에게 팔았고, 그 후 다시 수도경찰청장 이었던 장택상 씨(1893~1969) 소유가 되었다. 그러나 1965년 대통령 선거에 출마한 장택상은 재정문제로 이 항아리를 처분하게 되었고, 이화여자대학교 박물관의 소장품 구입을 도왔던 골동품 소장가 장규서蔣奎緖를 통해 김활란 총장이 구입하게 되면서, 1965년 이화여자대학교의 소장품이 되었다. 이듬해 바로 국보 제107호로 지정되었으니, 그 후로 오랫동안 우리나라를 대표하는 도자기로 많은 사람들의 눈과 가슴에 깊이 남게 되었다.

책의 'page'라는 단어의 어원이 늘어선 포도넝쿨을 의미하는 'pagina'에서 왔음을 상기하며 한유閒遊의 시간 조용히 이 항아리를 대하노라면, 그저 다산多産이나 건강, 물질적 풍요로움만이 희구는 아니었으리라는 생각을 하게 된다. 오히려한 낱 한 낱 책장을 넘기듯 줄기를 따라 걸어 올려지는 만만치 않았을 삶의 이야기와문기文氣어린 고백이 묵직하게 전해져온다.

백자철화포도원숭이문항아리, 국보 제93호, 조선 18세기, 높이 30.8cm, 국립중앙박물관 소장.

中, 활달한 흑화 문양의 백자
日, 질박한 느낌의 에가라츠

중국에서는 명대 중반까지만 해도 청화백자가 가장 고급 도자기였으므로 황실 관요였던 장시江西성의 경덕진 어기창에서는 청화백자가 중심이었고, 흑화黑花자기는 지역 수요품이었다. 따라서 관요 제품에 비해 문양의 밀도나 제작 기술, 도자기의 재질에서 저급한 수준을 드러낸다. 그러나 명대에 이르러 흑화자기의 생산은 허베이河北성은 물론 허난河南, 산시山西, 산시陝西까지 확대되어 과거에 청자로 이름이 높았던 요주요계耀州窯系나 군요계鈞窯系 요장도 흑화자기 제작으로 방향을 바꾼다. 따라서 현전하는 흑화자기는 청화를 모방한 세밀한 것부터 지방색이 두드러지는 활달한 문양에 이르기까지 다양하다. 특히 명대에는 단순화된 화훼문이나 새, 인물, 물고기 문양 등이 즐겨 그려졌다.

그 가운데 16세기의 장야축승창長冶軸承廠 무덤에서 출토되었다고 전하는 백지흑화화훼문白地黑花花卉紋 뚜껑항아리는 명대 자주요磁州窯 흑화장식의 특징이 잘 살아 있다. 아래가 좁고 어깨가 단단한 항아리는 여러 단으로 나누고 문양대에 각각 풀꽃을 그렸는데, 치밀함은 떨어지지만 활달하고 속도감 있는 문양은 흑백의 대비를 고조시킨다.

도자기의 철화문이 갖는 공예적 위상은 나라와 시대마다 다르다. 중국에서는 이미 당대唐代에 후난성 장사요長沙窯 등지에서 철사鐵砂 안료가 문양으로 사용되었지만 백색의 도자기에 검은색의 문양을 그리는 것은 송대에서 명대 사이 허베이성

자주요를 중심으로 이른바 자주요계 가마들에서 유행했다. 자주요 지역은 좋은 백토를 구하기 어려워 어두운 색의 태토를 사용할 수밖에 없었으므로 단점을 보완하기 위해 태토 위에 백토로 분장粉粧하는 것이 오랜 전통이었다. 이 가마에서는 분장한 후 깎아내거나 새기거나 또는 그리는 방법이 동원되었다. 자주요의 관태觀台가마터 발굴에서 보면 조선의 철화와 비슷한 그리기 기법은 고고학적 퇴적층위상 주로 원대 이후 층위에 집중되어 있다. 문양의 주 성분은 철분이지만 나타나는 결과가 검은색이므로 '흑화'黑花라 부른다.

　　중국의 이 같은 철화전통은 15세기부터 16세기 전반에 이르는 동안 동남아시아에도 영향을 주었다. 베트남에서는 14~15세기, 타이의 경우에도 13~16세기

백자흑화화훼문뚜껑항아리, 명대 16세기, 높이 40cm, 장야축승창묘 출토.

경에 걸쳐 상당히 유행하였다. 이들 철화자기에 그려진 문양으로는 간략하고 속도감
있게 그려진 초화문과 물고기 무늬가 특징적이다. 그릇에 백토로 분장을 하고 철화
를 사용하여 자유로운 필치로 문양을 그리는데 구성 면에서 서로 상당히 유사하며,
흰색 바탕에 검은색 문양이 대조적으로 강조되어 인상적이다. 우리나라에서도 15~
16세기에 걸쳐 철화분청鐵畵粉靑이라고 부르는 것들 가운데는 물고기 문양이나 간략
하게 그려낸 초화문草花紋이 많아 시대적인 공통점과 함께 간접적인 영향관계도 조심
스럽게 짐작해볼 수 있다.

　　　　같은 시기 일본에서 철화문으로 가장 유명한 곳은 사가佐賀현과 나가사키
長崎현 일대에 히젠肥前 마우츠라松浦 지방을 아우르는 가라츠唐津 지역이었다. 당시 유
행하던 와비차佗茶의 유행으로 간소하고 소박함을 즐기는 풍조가 유행했고 그 결과

에라가츠 감나무무늬세귀항아리, 모모야마시대, 높이 17cm, 도쿄 이데미츠出光미술관 소장.

조선풍의 다완이나 세토瀬戸 등지에서 제작된 거친 도기가 애호되었다. 이 가운데 특히 철화 문양을 시문한 것들을 에가라츠繪唐津라고 했는데 철화를 시문한 위에 잿물 유약(灰釉)이나 장석유長石釉를 입혀 굽곤 하였다. 특히 임진왜란 이후 일본으로 건너 간 조선 도공들의 활약에 힘입어 가라츠야키唐津燒의 유통량은 급증하였다. 철화로 시문한 가라츠 자기들은 일본 대도시의 유적에서 가장 많이 출토되는 유형으로 알려져 있다.

구연口緣 바로 아래 3개의 귀가 달린 항아리는 다도에서 물을 담아 두는 항아리(水指)이다. 다른 장식이 없이 동체 중심에 커다랗게 둥근 감이 달린 감나무를 대담하게 그려 넣었다. 유색은 회색을 띠며 태토도 거친 느낌을 주는데 과감하게 종속문을 생략하고 주 문양을 부각시키고 있다는 점에서 가라츠 철화문 도자기의 특징을 보여준다. 나름대로 분위기 있고 질박하지만 조선의 관요가 정성껏 차려낸 백자철화포도문항아리와 비교하기엔 격이 다르다.

사층사방탁자

독특한 비례 감각과 여백의 미가 일품
조선 선비를 닮은 소박과 절제의 미덕

박영규(용인대학교 산업디자인학과 교수)

사방이 뚫려 있고 충널로만 구성된 가구를 사방탁자라 부른다. 하층을 둘러막은 형태와 전체가 충널로만 구성된 것이 있으며, 층에 따라 3·4·5층 사방탁자라 부른다. 탁자는 가느다란 골재와 충널 그리고 쾌적한 비례로 짜여 있어 비교적 좁은 한옥 공간에서도 시각적, 공간적 부담이 없다. 또 문방완상품文房玩賞品을 올려놓고 장식하는 사랑방의 실용적 가구로서 그 기능이 뛰어나다.

 사방탁자는 조선시대 주택 구조의 특성과 문방 생활에 필수적인 안정된 공간에 대한 생각을 잘 반영하여 제작된 가구로 대표적이다. 네 개의 층은 올려놓을 기물의 크기와 시각적 효과를 고려해 진열 위치를 선택할 수 있어 효율성이 크다. 즉 하층에는 조금 크고 중후한 수석이나 여러 권의 책을, 상층에는 비교적 작고 경쾌한 소품들을 올려놓는다. 시각적인 안정과 정적인 분위기 연출을 위해 중간층을 비워서 여백의 미를 얻기도 했다. 간혹 4층에 여러 질의 서책을 올려놓기도 하였으나

사층사방탁자, 조선 19세기, 세로 38.9cm, 가로 38.5cm, 높이 149cm, 국립중앙박물관 소장.

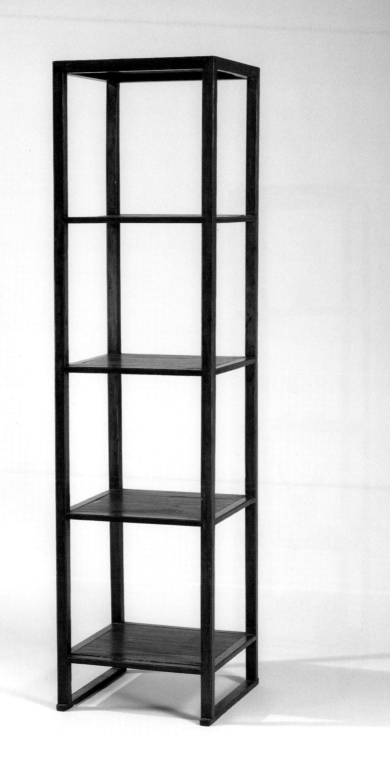

이는 사랑방 주인의 취향과 안목에 따라 달리 정돈되었음을 뜻한다.

　　　　이 사방탁자의 골재로 사용된 배나무는 탄력 있고 단단하여 굵기에 비해 큰 힘을 감당할 수 있으며, 눈매가 곱고 무늿결이 강하지 않아 시각적 부담을 주지 않는다. 판재로 쓰인 오동나무는 종이나 의복 등 습기에 약한 물품들을 보관하는 데 적격인데, 이는 특수 섬유질로 인해 건습乾濕 조절이 용이하고 판재를 얇게 켜도

터지지 않으며 비틀리거나 수축되지 않고 가볍기 때문이다. 그러나 판재의 색이 희고 표면이 무른 점이 흠인데, 이를 극복하기 위해 바깥 면에 사용할 때는 표면을 뜨거운 인두로 지진 후 볏짚으로 문질러 부드러운 섬유질은 털어내고 단단한 무늿결만 남게 하는 낙동법烙桐法을 사용한다.

　　　　낙동법을 사용한 판재는 표면이 검고 광택이 없어 청빈검약 정신에 부응하는 검소한 분위기를 추구하는 사랑방 용품의 재료로서 적당하다. 넓은 판재로는 장·농·함·거문고 등을 만들며, 좋은 무늿결의 판재는 사랑방 용품인 장·책장·문갑의 복판재·필통·지통·연상·상자·함·고비 등의 문방가구 제작에 이용된다. 한국의 목가구는 특히 눈에 보이지 않는 부분에 이르기까지 아주 건실한 구조로 짜여 있으며, 그 짜임과 이음의 기법은 매우 치밀하다.

　　　　탁자처럼 골재와 층널로 구성되는 간결한 가구는 내적으로는 견고하고 외적으로는

경물이 놓인 사층사방탁자.

부담을 주지 않는 단순한 결구가 뒷받침되어야 한다. 특히 쇠못을 사용하지 않고 불가피한 부위에만 대나무 못과 접착제를 사용할 경우 그 결구는 더욱 중요하다. 이 사층사방탁자는 가느다란 골재로 각 층의 기물들을 받쳐야 한다. 비교적 가느다란 네 개의 기둥과 이를 이어주는 천판의 가로지른 쇠목은 외형으로는 단순하게 보이나,

내부는 기둥과 함께 양측의 쇠목에 치밀하고 정교한 촉짜임으로 짜여져 있다. 또한 천판 부위의 가로지른 굵은 쇠목에 홈을 파서 풀칠하지 않고 판재를 끼워 넣는 턱솔짜임을 하였는데, 이는 판재의 수축과 팽창을 고려한 것이다.

　　　　다른 층들은 쇠목과 층널을 턱지게 파내어 서로 얹어 놓는 형식인 반턱짜임으로, 각 측면의 쇠목들을 얇게 하여 시각적인 부담을 주지 않으려는 의도로 보인다. 이러한 짜임과 이음은 간결한 선과 면 분할로 이루어진 조선조 목가구에는 필수적인 기법으로, 용도와 재질 그리고 부위의 응력應力에 따라 구조와 역학은 물론 시각적인 효과를 감안한 격조 높은 기법으로 발전되었다. 또한 배나무 골재의 각진 모서리 부분에는 단면도와 같이 선을 따라 가느다란 모로 홈을 파내었는데 이는 직선으로 짜여져 투박하게 보일 수 있는 탁자를 한결 부드럽게 바꾸려는 의도로 짐작할 수 있다.

　　　　사층사방탁자의 아름다움과 독특

연귀촉짜임(위, 가운데),
골재 모서리의 단면도(아래).

237

함은 특히 조선조 주택양식과 더불어 살펴봐야 한다. 가구의 선과 면 배분은 한국적인 독특한 비례감각으로 발달해 실내공간에 적용되어 우리 주택양식과 잘 어울리는 미적 감각으로 발전, 오늘날까지도 높이 평가되고 있다. 가옥의 형태는 주변 자연환경과의 어울림이 무엇보다 중요하고 또 실내 가구는 가옥구조에 맞추어 제작되고 발전한다.

조선조의 주택은 온돌구조로 인해 겨울철에는 두꺼운 판석이 열을 오랫동안 보존하므로 난방효과가 높고, 여름철에는 찬 돌의 냉기가 전달되어 시원하게 생활하는 자연친화적 환경이었다. 그러나 겨울에는 천장이 높으면 윗바람이 세어 일상생활에서 방바닥 열기만으로 부족하므로, 천장을 낮게 하고 방의 폭을 좁혀 따뜻하고 아늑한 공간이 되도록 건축했다. 이에 따라 자연히 작고 낮은 가구들을 벽 쪽에 붙여 놓고 사용하게 되었으며, 실내에서 사용되는 목공 소품 또한 이에 알맞도록 기능적이며 작고 아담한 것들이 제작되었다.

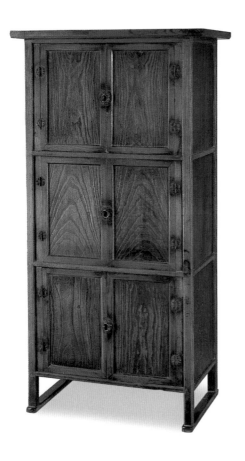

사랑방은 학문과 예술의 온상으로 서책과는 불가분의 관계에 있다. 대가에서는 서고를 따로 두어 많은 책을 보관하였으나 항상 가까이 두고 읽어야 하는 책들은 넣어둘 책장이 필요하였다. 따라서 사랑방 주인의 취향에 따라 개성 있는 형태의 책장들이 제작되었으며 부피가

삼층책장, 조선 후기,
가로 72.6cm, 세로 41cm, 높이 134cm,
국립중앙박물관 소장.

큰 책장들은 작은 사랑이나 골방에 두고 사용하기도 하였다. 책장은 무거운 책들을 넣어 두기 위하여 단단하고 굵은 기둥과 골재의 견고한 짜임과 좀이 슬기 쉬운 종이 재질을 보관하기 위한 오동나무 판재 선택, 책을 자주 꺼내기 위한 견고한 여닫이문의 경첩 등 제작에 필수적인 요소들이 있다.

특히 사랑방의 실내에 놓이는 가구들은 천장의 높이와 앉은키에 맞춰 낮게 제작되었고, 좁은 폭을 고려해 책을 읽고 글을 쓰기 위한 서안書案과 연상硯床과 끽연도구인 담배합, 재떨이 등을 모아두는 재판이 중심에 놓이고 그 외의 가구들은 벽면에 위치한다. 이처럼 좁은 공간과 앉은키에서 사용하기 편리하고 시각적으로 어울리는 가구는 복잡하고 큰 것보다는 아담하면서도 정리된 선과 면들로 짜여진 형태가 바람직하다.

그림의 책장은 단단한 참죽나무 골재이며 판재는 오동나무이다. 복판은 결이 좋은 오동나무 판재의 표면을 인두로 지진 후 볏짚으로 문질러 목리를 나타내는 낙동법으로 자연미를 살리고 좌우 대칭을 시도하여 안정감을 주고 있다. 문변자의 복판과 닿는 면을 45°로 귀접이하여 복판이 더욱 넓고 시원스럽게 보인다. 풍

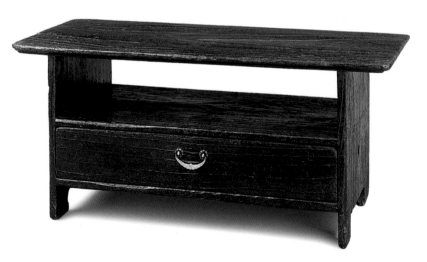

오동나무서안, 조선 후기, 가로 65.6cm, 세로 28.6cm, 높이 28.6cm, 개인 소장.

혈이 없는 성큼한 다리부분은 격을 한층 더 높이고 있으며 간단한 무쇠원형장석은 기능에 충실하면서도 전체의 묵직함을 잘 받쳐주고 있다. 길게 뻗어 있는 천판의 이마받이와 제작기법으로 보아 경기 일원의 것으로 짐작된다.

일반적으로 사랑방 주인의 대부분은 학문을 중시하는 선비로, 신분적으로는 양반이며 경제적으로는 가난한 층도 있으나 대부분 중소 지주층이다. 책과 사색을 중요시하는 선비로서는 벗과 함께 학문을 논하고, 그림이나 악기를 통해 예술을 즐기며, 산·들·강·냇가·구름·나무와 산수山水를 시로 읊고, 후학을 가르치며, 철학을 탐구하는 깊은 멋을 생활화하기 위한 사랑방이 매우 중요한 공간으로 인식되었다.

문방의 분위기는 선비의 높은 뜻과 지조, 청빈검약의 이념으로 안정된 공간이 필수적이며 문방생활에 꼭 필요하고 지적 사고에 방해가 되지 않는 간결하고 검소한 기물들로 꾸며진다. 학문의 기본인 문방사우 즉 지紙·필筆·묵墨·연硯을 중심으로 문방제구와 생활에 필요한 가구들이 놓인다.

홍만선洪萬選(1643~1715)이 지은 『산림경제』山林經濟에는 '방 안에는 서화를 한 축 정도 거는데, 크지 않은 소경小景이나 화조花鳥가 알맞다. 색이 있는 진채眞彩는 단묵單墨만 못하다' 했으니 한 폭의 묵화가 선비의 격조에 어울린다는 말이다. 또 '서가에 잡서雜書를 꽂아두지 말며 책을 높게 쌓아 올려도 속기俗氣가 난다', '책상이나 연상硯床에는 운각雲脚을 새기지 말며, 금구金具 장식과 주황칠朱黃漆은 피하고 무늬목으로 고담하게 하라' 했다. 이렇듯 화려한 조각이나 칠 그리고 금속 장석은 현란하여 안정된 분위기를 얻을 수 없으니, 자연적인 무늬목으로 고결함을 취하라는 뜻이다.

조선시대 선비들의 내적인 사고와 취향 등이 반영된 서안, 책장, 탁자 등의 사랑방 가구들은 내적인 면이 강조되고 외적으로 부담감을 줄이려는 노력을 끊임없이 시도하였는데, 이러한 강한 의지를 이 사층사방탁자는 잘 나타내고 있다.

사랑방 가구를 제작함에 있어서 장인에게만 의존하기에는 미흡하다. 그들의 제작기술은 완벽하나 선과 면의 처리, 비례 감각, 글과 그림에 대한 이해, 질감을 통한 재료의 선택에서 사고와 지적 수준이 다르기 때문이다. 신비의 이상과 취향에 맞는 격조 높은 목공품을 제작하기 위해 세심한 부분까지 적극적인 관찰과 지도가 있었음을 짐작할 수 있다.

전통 고가구가 지금까지도 현대인의 주생활 속에 놓여지는 이유는 조형적인 아름다움과 중후함을 즐기는 감상 용품으로서의 가치 뿐만 아니라 실용품으로서의 가치가 있기 때문이다. 하지만 복제품으로 만들어지는 전통가구들은 현대주택과 실내 분위기에 어울리지 않아 이용도가 적은 게 사실이다.

그러나 사층사방탁자는 벽널이 없이 골재로만 짜여져 시각적인 부담이 없고 단순·간결한 선과 면의 구성으로 인해 현대 주거생활에서도 다른 기물들과 어울리고, 장식장의 역할을 잘 소화해내고 있다. 또한 전통공예품들은 형태와 비례, 제작기법 등 많은 부분에서 현대적 감각으로 탈바꿈하여 전승·발전되어나가고 있는데 반해 이 탁자는 시대를 초월하는 디자인 감각을 갖고 있어 옛 모습 그대로 잘 적응하고 있다. 따라서 오늘날에도 기능과 비례, 제작기법 등이 그대로 활용되고 복제품으로 가장 선호하는 품목이기도 하다.

中, 단순하고 시원한 맛이 특징
日, 견고함과 안정성을 추구

사진에서 보이는 중국의 책장은 화이花梨 또는 황화이黃花梨, 한국에서는 화류나무라고 불리는 목재로 제작된 명나라의 전형적인 책장이다. 화류나무는 검붉은 색을 띠고 재질이 단단하며 윤기가 있어서 명·청시대의 가구에 널리 애용되었다.

　　길고 넓은 문판을 분할 없이 한 판으로 사용하고 그 뒤판에 휘는 것을 방지하기 위해 세 개의 가로막대를 덧대었다. 이는 면 분할보다는 단순하고 넓으며 시원한 전면을 강조하려는 의도로 보인다. 또한 중앙에 고정된 굵은 골재는 장을 튼튼하게 받쳐주는 역할을 하고, 문판의 금속 장석은 비녀식 빗장을 끼워 고정시킨다. 이 장의 특징은 경첩을 대신하는 대문의 돌쩌귀 형식 회전축이 가로지른 상하 쇠목의 양끝에서 초승달 모양의 돌출부 속에 보이지 않게 끼워져 있는 것이다. 이러한 책장은 금속징석을 피하고, 단순함을 통해 그 아름다움을 드러낸다. 내부는 2개의 서랍과 1개의 측널로 공간을 3등분했는데 2개의 상층에는 책을 쌓아두고 하부에는 여러 가지 기물들을 깊숙이 넣어두는 다목적 용도다.

의자, 가로 74cm, 세로 60.5cm, 높이 116cm, 중국 개인 소장.

　　중국은 건국 초기에는 좌식생활이었으나 당대唐代에 와서는 여러 차례에
걸친 서구문화의 유입으로 외래적인 요소가 가미되어 의자생활과 차를 즐기게 되었
고, 이 점이 중국 가구의 형식에 큰 전환점이 되었다. 중국 상류의 주택은 바닥에 전
塼이 깔려 있고 의자생활로 인해 평상, 의자, 탁자, 장 등의 가구들이 발달했다. 높은
천장과 넓은 실내에 어울리는 크고 웅장하며 굵은 골재와 넓은 판재를 사용한 가구
들이 제작되었는데 조형성과 제작 기능, 그리고 공예 재료인 목재의 우수성이 세계
적인 수준으로 평가되고 있다.

책장, 명대, 가로 폭 106.0cm, 세로 폭 53cm, 높이 175.5cm, 중국 개인 소장.

일본의 대표적 목가구로는 에도江戶시대 말의 에도江戶(지금의 도쿄)를 중심으로 한 간토關東지방 일대에서 사용되었던 것을 들 수 있는데, 그림과 같은 것이 전형적인 옷장이다. 2층 장으로 오동나무로 만들었는데 오동나무는 특수 섬유질로 인해 건습 조절이 용이해 종이나 섬유를 보관하는 데 최적이며, 얇은 판재를 사용해도 갈라지거나 비틀어지지 않아 의복을 넣는 장에 주로 사용된다. 이 장은 오동나무 고유의 판재에 묽게 옻칠을 하여 밝은 색을 유지하고 있다. 상부 여닫이문 복판의 크고 둥근 자물쇠 앞바탕과 십자형의 무쇠 장석, 여러 개의 경첩은 견고함과 함께 시각적인 중후함과 안정성을 강조하고 있다. 하층의 커다란 서랍은 서구와의 교류에 의한

오동나무옷장, 18세기 후반,
가로 폭 95cm, 세로 폭 42cm, 높이 103cm, 일본 가구박물관 소장.

서양 가구의 영향을 보이고 있다. 위 문짝을 열면 내부에 큰 서랍 두 개와 작은 서랍이 있다.

　이러한 장은 에도시대에 도시에서 농촌에까지 뻗어간 풍부한 상품생산, 지방도시의 견직물, 면직물, 양조업 등의 상품경제 발달과 관련된다. 이로 인해 상류층에게만 필요했던 의복을 보관하는 궤나 의상장들이 17세기 후반부터 상점에서 옷감을 팔기 시작한 후 서민층에서도 수요가 넘쳐나, 보관용 의상장과 가구들이 크게 발달했다. 하지만 한·중·일을 견주어 봤을 때, 일본은 목공예가 짧은 기간 동안 발달했으며 중국이나 한국에 비해 세계적으로 널리 인정받는 목가구도 드문 편이다. 많은 경우 일본 가구들은 금속 장식들이 과하게 들어간 것이 특징이다.

『한국의 미, 최고의 예술품을 찾아서』는 어떻게 기획되었나

우리 예술품에 대한 관심은 지난 70년대부터 꾸준히 증대되어 대중적인 저변을 갖추게 되었다. 하지만 실상을 들여다보면 우리 예술품에 대한 대중들의 이해는 그리 깊지 못한 것이 현실이며, 작품을 분석적으로 보는 능력도 갖추고 있지 못한 경우가 많다. 이에 교수신문에서는 기획특집을 통해, 한국의 대표적인 예술품들 하나하나를 전문가들의 식견을 통해 살펴보고자 한다. 작품목록은 선문가들 41명에게 설문조사를 실시, 총 40점을 선정해 작성했고, 매 회 각 작품에 대한 리뷰뿐만 아니라 중국·일본 작품들과의 비교를 통해 한국미의 독특함을 찾아나가고자 했다. 첫 회인 좌담은 예술작품들에 어떻게 접근할 것인가라는 방법론을 중심으로 논하였다.

일시: 2006년 2월 3일 오후 5시

장소: 교수신문사 회의실

기획위원: 정양모 전前 국립중앙박물관장, 안휘준 명지대학교 석좌교수, 문명대 한국미술사연구소 소장

사회: 최영진 교수신문 주간

사진·정리: 이은혜 교수신문 기자

사회 이번 기획은 우리 예술품에 대한 대중들의 관심이 증대되어왔음에도, 여전히 이해의 수준이나 감상 능력은 초보적인 수준에 머물러 있지 않은가라는 문제의식에서 비롯되었습니다. 즉 우리 예술에 대한 이해와 감상을 심화시키고자 하는 다소 계몽적인 의도에서 마련되었습니다. 오늘 좌담은 기획의 출발점으로, 큰 틀에서 한국미를 어떻게 볼 것인가의 방법론을 논하는 자리가 될 것입니다. 우선 규명해볼 것이 미술에 대한 높아진 관심입니다. 사실 미술사학과 대학원만 하더라도 인문 계열에서 가장 인기 있는 전공 가운데 하나인데요, 갑자기 이렇게 된 이유는 무엇일까요?

안휘준 제가 대학 현장에서 목격한 바에 따르면, 1970년대부터 미술에 대한 관심이 일기 시작한 것 같아요. 70년대 경제발전에 따라 문화와 역사에 국민들의 관심이 높아졌는데, 이를 하나로 아우르는 게 바로 미술이었죠. 그때부터 문화예술, 미술교육, 역사교육 등의 분야에서 미술사 전공자들을 찾기 시작했습니다. 그리고 그때 내 또래의 학자들이 미술사 개설서를 쓰기 시작했죠. 1980년에 문명대 교수님의 『한국조각사』가 나왔고, 김원용 선생님과 제가 함께 쓴 『한국미술사』가 발간된 것도 그 무렵이었으며, 강경숙 교수님의 『한국도자사』도 출간됐었습니다. 즉 대학에 학생들을 지도할 수 있는 교수들이 한둘씩 자리잡고 개설서도 갖춰지니까, 대중적으로도 관심이 뻗어나가기 시작한 것으로 여겨집니다.

경제가 발전하고, 대학에 미술사 전공이 생기면서 관심 늘어

문명대 1960~1970년대에 이른바 '신문고고미술'新聞考古美術이라는 것이 있었습니다. 이구열, 이종석, 반영환 등 주요 일간지 기자들이 서로 경쟁적으로 발굴 현장을 찾아다니며 탐사보도를 했던 것이죠. 즉 발굴에 대한 언론의 보도가 굉장히 큰 역할을 했던 시대입니다. 또한 정치권의 역할도 있었죠. 1970년대에 박정희 정권은 "한국을 알아야 한다"라며 주체성을 강조했는데, 이것이 바로 한국사·한국문화를 집중적으로 조명하는 계기가 된 것이죠.

정양모 1960년대 초에 문화재관리국이 설립된 것 역시 빼놓을 수 없는 일입니다. 예전에 '구왕실자산관리총국'이 있었지만 시·도에 '문화과'라는 것이 없었는데, '문화재관리국'이 생겨나자 문화재보호법이 생겼고, 문화재연구소와 지방에 문화재관리국 부서들이 생겼습니다. 뿐만 아니라, 각 지방에 박물관들이 설립되면서 대중들의 문화 인식에 큰 영향을 끼쳤다고 봅니다.

안휘준 덧붙이자면, 동아출판공사의 『한국미술전집』의 역할도 간과할 수 없을 겁니다. 1970년대 당시로선 최초로 종합 칼라판 미술자료집이 나온 것이라 우리 미술품에 대한 관심을 크게 불러일으켰죠. 이후 중앙일보사에서 출간된 『한국의 미』 시리즈나 웅진출판사에서 나온 『국보』 시리즈도 마찬가지고요.

정양모 최순우 선생님과 같은 분이 우리 미술에 대해 쉽게 풀어 써 펴낸 책들이 미술의 대중화에 상당한 영향을 끼치기도 했습니다.

문명대　　　이런 바탕 위에서 90년대에 대중적인 붐이 가능했었던 것이죠. 한국문화를 눈으로 볼 수 있는 게 바로 미술이니까 대중의 관심이 몰렸던 것입니다. 유홍준 문화재청장의 책이 인기를 얻을 수 있었던 것도 그런 기반이 있었기 때문이죠.

사회　　　이런 관심의 증대와는 별도로, 제대로 이해하고 있는가는 의문이 듭니다. 사실 그동안 미술사가의 저서들이 지나치게 양식사적 설명에 치우치거나 반대로 주관적인 감상을 강조해 보편성을 상실한 면도 없잖아 있었는데요. 흔히 아는 만큼 보인다고 하는데, 문헌학적 지식을 얼마나 갖고 있어야만 제대로 감상할 수 있는 걸까요. 큰 틀과 세부 영역에서 적절한 이해와 감상의 방법들을 말씀해주셨으면 합니다.

안휘준　　　크게 보면, 우선 어느 것에도 구애받지 않고 '아름다움' 이라는 것을 감상하는 방법이 있을 겁니다. 남다른 감수성이나 예민함이 발휘되어야 하는 것이죠. 또 다른 하나는, 역사적 · 문화적 상황을 같이 보는 방법이 있습니다. 이전 세대나 이후 세대와는 어떤 관련성이 있으며, 중국이나 일본의 미술품과는 어떻게 다른지 분석하고 고찰하는 것이죠. 미술사에서 '양식사' 는 가장 기초적인 것인데, 일반인들이 양식사적 접근을 통해 미학적인 측면까지 볼 수 있다면 금상첨화겠죠.

정양모　　　흔히 '많이 봐야한다'고 말하는데, 그건 정말 중요합니다. 저도 삼성미술관 리움을 벌써 여덟 번이나 다녀왔고 갈 때마다 2~3시간씩은 보는데, 매번 새로운 점들을 발견해요. 자주 봐야만 양식 변천도 이해하게 됩니다. 또한 책을 읽고 가면 이해가 훨씬 빠릅니다. 이런 작품이 왜 생겨났을까 하는 시대배경과 역사적 배경을 생각하다보면 작품 감상의 깊은 측면에까지 이르게 됩니다.

꼼꼼히 순서대로 분석하며 보는 것 중요

안휘준　　　작품을 볼 때는 분석적으로 보려는 마음가짐이 중요합니다. 마치 사람을 대하듯 하는 거죠. 우리가 사람을 만나면 키가 작은가 큰가, 뚱뚱한가 말랐나 등 전체적인 형태를 보고나서 코는 어떻게 생겼나, 눈은 어떠한가 등 세부적으로 보게 되는데, 미술작품도 마찬가지입니다. 가령 정선의 〈금강전도〉를 볼 때, 먼저 '이것이 금강산 전체를 그린 것이구나' 하는 주제를 파악한 후에 구도는 어떻게 잡았는지, 먹이나 채색은 어떻게 썼는지, 또 나무나 집은 어떻게 그렸고 나아가 이 작품은 사람들의 시선을 어떻게 끌고 있는지 차례로 분석하며 보는 것이 한 방법입니다.

정양모　　　분석이란 것은 곧 양식사와 통하게 됩니다. 도자기를 예로 들자면, 전체적인 형태를 보고나서 주둥이는 어떻고 귀는 어떤 모양이며, 밑바닥 굽은 어떤 형태인지 세부적으로 파악해나갑니다. 또 색채는 어떠하며 패턴과 문양은 어떤 것인지 등을 관찰하고 나면 도자기를 시대와 연관시켜 분석·감상할 수 있게 됩니다. 그렇게 하다보면 어떤 것은 파편만 봐도 조선 초기의 것임을 알 수 있고, 또 어떤 것은 회화적인 구성을 보고 특정 시대의 것임을 짐작하게 되죠.

문명대　　　넓고 깊게 봐야 하는데요. 넓게 본다는 것은 세계사적 관점으로, 가령 중국미술의 특징과 인도미술의 특징을 비교하는 것이죠. 또한 통시대적 관점에서 거슬러 올라오며 보는 것도 넓게 보는 방법이라 할 수 있습니다. 좁게 본다는 것은 양식과 편년을 말하는데, 그중에서도 '형식'form이 중요합니다. 왜 이러한 형태가 나오게 되었는지 도상학적인 측면을 파악해야죠. 이를테면 17세기 조각은 딱 한눈에 알아볼 수 있습니다. 콧마루가 눈보다 돌출되어 톡 튀어나와 있는 것은 오로지 17세기에만 있는 것이죠. 또 다른 예로 고

려 13세기에서 14세기 초까지의 불상을 보면, 양팔의 옷주름이 아주 긴장되게 쭐쭐 내려오면서 Q자 형을 이룹니다. 이것도 이 시대에만 있는 것이죠.

안휘준　미술작품은 예외없이 전통의 계승, 새로운 창작, 두 요소를 갖고 있어요. 우리가 어머니의 탯줄에 연결되듯, 모든 작품은 앞 시대와 연결돼 있으며, 그럼에도 그 시대, 그 지역, 그 작가만의 고유한 특징이 있는 것이죠. 미술품을 볼 때 항상 앞 시대와의 연결을 생각해야 하고 그 시대만의 특징을 파악해야 합니다.

사회　그러한 미술사를 기반으로 해서 볼 때, 아름다움에 대한 감동도 중요할 텐데요.

안휘준　미술작품, 멋, 미, 이런 것과 결부시켜 안목과 식견이라는 게 있습니다. 안목이란 좋은 것과 나쁜 것, 아름다움과 추함, 고급스러움과 저급함, 우아함과 속됨을 구분해서 볼 수 있는 능력입니다. 또한 다른 나라의 것이나 다른 시대의 것과 구별하여 폭넓은 관점에서 바라보는 것이 식견입니다. 미술작품 감상은 안목과 식견에 의해 많이 좌우되죠.

사회　사실 그런 짐 때문에 교수신문도 기획을 통해 회화, 공예, 조각, 건축 등 세부 장르에서 대표적인 걸작들을 선정해 한국예술의 아름다움과 가치를 보여주려고 하는 것인데요. 그렇게 함으로써 독자들의 이해 수준이나 감상 능력이 훨씬 심화될 것이라 여겨집니다. 즉 전문가들이 누구나 인정하는 '걸작'부터 접근해 들어가자는 것이죠. 그렇다면 이번에 각 분야별로 전문가 설문조사를 하게 될 텐데요, 대표작을 고를 때 어떤 기준들을 고려해야 할까요.

안휘준 두 가지 기준이 필요한데요, 첫째 창의성입니다. 창의성이 얼마나 높고 두드러지는가 하는 것이죠. 둘째 한국성이 얼마나 뚜렷한가 하는 것입니다. 중국과 일본의 것과 비교해봤을 때 비슷하다면 대표성을 띤다고 보기 어렵겠죠. 이 두 가지 기준이 곁들여져야 합니다.

문명대 시대성도 고려되어야 합니다. 즉 특정 시대를 진실되게 대변해주는 작품이어야 하죠. 18세기의 풍속화가 18세기의 시대의식을 대표적으로 드러내듯이 말입니다.

사회 즉 창의성, 한국성, 시대성, 대표성 이 네 가지가 고려되어야 한다는 말씀이시네요. 그럴 경우 문제는 한국적인 것, 즉 '한국의 미'라는 것이 과연 무엇인가 하는 점입니다. 한국의 미는 그동안 자연스러움, 소박함, 무기교의 기교 등으로 표현되어 왔는데요, 이런 식의 설명은 너무 포괄적인 개념이 아닌가 싶은데요.

정양모 '한국적'이라 해서 꼭 우리 고유의 특징만을 의미하는 것은 아닙니다. 중국의 영향도 있고 일본과 서양의 영향도 깃들어 있죠. 그런 것들을 다 소화해서 얼마나 재창조했느냐가 중요한 기준이 되겠죠.

안휘준 다시 말해, 국제적인 독자성과 한국적인 독자성, 두 가지를 모두 갖추고 있어야 하는 것일 텐데요. 가령, 선사시대 미술 중 누구도 반론할 수 없는 대표작이 '다뉴세문경' 多紐細紋鏡입니다. 다뉴세문경과 같은 것은 중국과 일본에서도 결코 만들 수 없었던 것이며, 오늘날에도 그 정교함은 결코 흉내 낼 수도 없는 그 시대만의 뛰어난 걸작이죠.

정양모 도자기는 각 나라마다 조형미의 차가 매우 큽니다. 전문가들은 만져보면

어느 나라 것인지 곧 알게 되죠. 이를테면, 중국의 도자기는 과장된 것이 특징이라 할 수 있습니다. 즉 어깨를 높이고 목을 높이는 형색이죠. 그에 반해 한국의 도자기는 자연스럽고 겸허합니다.

'자연스럽다'는 것은 지역적인 개념

문명대 하지만 '자연스럽다'는 것도 주관적일 수 있습니다. 우리 입장에서 보면 우리 것이 자연스러울 수 있지만, 다른 나라의 입장에서는 다른 어떤 형태가 더 자연스럽게 보일 수 있는 것이죠. 저는 석굴암 불상이 세계에서 최고라고 생각하고 있고, 또 이미 세계적인 보편성을 얻고 있긴 하지만 그래도 한국 사람의 눈이라서 그렇게 보인다는 것을 무시할 순 없습니다. 저 같은 경우 일본 불상이 검정색이라 보기에도 불편하고 낯설지만, 일본 사람들은 그 색깔을 자연스럽게 받아들이죠. 즉 그 나라에는 그 나라만의 아름다움이 있고, 그 지역만의 아름다움이 있습니다.

안휘준 흔히 중국은 '형태의 미', 일본은 '색채의 미', 한국은 '선의 미'가 두드러진다고 말을 하는데, 모든 미술에는 색채와 형태와 선이 있는 것이 사실입니다. 그런 만큼 '한국의 미'라는 것을 규정하기 어려운 일입니다. 독자들이 꼭 이해해야 하는 것은 우리나라 미술이 선사시대부터 현대까지 분야별, 시대별, 지역별 차이가 심하게 나타나면서 다변화되고 그러면서도 공통으로 묶이는 것이 있긴 하겠지만, 그럼에도 어느 한 사람의 이야기가 전체를 포괄하며 딱 들어맞는 의견이라고 할 수 없다는 것이죠.

사회 그런 점들을 인정한다 하더라도 우리 문화재의 보편성과 독창성을 규정하려 한다면, 개별 작품들의 리뷰를 통해 중국과 일본의 작품들을 비교해보는 것이 중요하다

고 여겨집니다. 비교를 통해 우리 것의 윤곽을 잡아나가자는 것이죠.

문명대　　　세부 작품들을 통해서 비교의 방법을 적용한다면, 한국의 미 특징이 충분히 드러날 수 있다고 봅니다. 매 회마다 중국, 일본의 유사한 작품들과 비교해가면서 '한국의 미'를 찾아나가는 것이 중요하겠네요.

사회　　　선생님들께서 대략의 차원에서 한국의 미와 그것들을 감상하는 방법들을 잘 말씀해주셨습니다. 이제 개별 작품들을 통해 살펴나가야겠네요. 좋은 말씀 감사합니다.

작품 선정 과정

교수신문은 이번 기획에서 다룰 대표적 작품들을 선정하기 위해 지난 2006년 2월부터 회화, 공예, 조각, 건축, 네 분야에서 총 41명의 전문가에게 설문조사를 실시했다. 작품을 보는 데는 전문가들마다 주관적인 안목과 견해도 작용하기 마련이라 이견이 있긴 했지만, 무엇이 대표적 작품인가에 대해서는 대체로 의견일치를 보였다.

우선 각 장르별로 세분화하여 회화 9개(산수화, 풍속하, 인물화, 화조화, 고분벽화, 궁궐화, 민화, 불화, 서예), 공예 7개(토기·도기, 청자, 분청, 백자, 기와, 금속, 목칠), 조각 6개(석조, 금동, 철조, 소조, 마애불, 목조), 건축 8개(궁궐, 사원[목조·석조], 유교, 사묘, 주택, 조경, 기타[교각·전탑 등]) 분야로 나누었다. 각 재료, 양식, 기법, 시대성 등으로 볼 때 뚜렷한 장르적 특징을 보인다고 판단했다. 다만 조각의 경우 세부 분야가 시대성을 반영하지 못했는데, 그럼에도 불구하고 추천 위원들이 시대성을 적절히 고려해 고르게 작품을 선정했다.

추천 위원들은 각 세부 장르마다 3~5개까지의 작품들을 주전함으로써, 적게는 18점에서 많게는 45점의 작품들을 선정했다. 각 분야마다 10여 명의 전문가들이 보내온 의견을 모아 가장 많이 추천된 작품을 '최고의 작품'으로 뽑고, 리뷰 목록으로 확정했다. 물론 수만, 수십만의 문화재 중에서 단지 몇몇 작품만을 '최고'로 꼽는다는 방식에 이의가 제기될 수 있다. 문화재들은 저마다의 독특성과 아름다움, 의의를 갖고 있기 때문이다. 그럼에도 현실적으로 대중들이 모든 작품을 다 볼 수는 없는 것이고, 한국미술을 이해하기 위해서는 대표적인 작품들을 통해 접근해가는 수밖에 없다. 따라서 네 가지 기준인 '국제적 보편성', '한국적 특수성', '시대적 대표성', '미학적 완결성' 등을 고려하여 대표 작품을 가렸고, 이들을 중심으로 한국의 미를 차근차근 제대로 이해해나가자는 것이 본 기획의 취지다.

한국의 미, 최고의 예술품을 찾아서 부록

강경숙 이화여자대학교 문리대학 사학과를 졸업하고, 동대학원에서 석사 및 박사학위를 받았다. 한국미술사학회 회장, 한국미술사교육연구학회 회장, 충북대학교 고고미술사학과 교수 등을 역임하였다. 현재 충청북도 문화재위원, 경상북도 문화재위원으로 활동하고 있으며 동아대학교 고고미술 사학과 초빙교수로 있다. 주요 저서로 『한국도자사』(일지사, 1989), 『분청사기』(대원사, 1990), 『한국도자사의 연구』(시공사, 2000), 『한국 도자기 가마터 연구』(시공사, 2005) 등이 있다.

김성구 경희대학교 사학과를 졸업하고 일본 교토국립박물관에서 연수하였다. 한국기와학회 초대 회장과 부여·광주·경주 등의 국립박물관장, 국립중앙박물관 미술부장 및 유물부장을 역임하였다. 현재 문화재청 문화재전문위원으로 있으며, 국립중앙박물관 학예연구실장으로 재직 중이다. 저서로 『옛기와』(대원사, 1992), 『옛전돌』(대원사, 1999), 『백제의 와전예술』(주류성, 2004) 등이 있다.

김홍남 서울대학교 문리대학 미학과를 졸업하였으며, 미국 예일대 인문대학원 미술사학과에서 석사 및 박사학위를 받았다. 미국 메트로폴리탄 미술관 동양미술연구원, 미국 The Asia society Galleries 학예연구실장, 이화여자대학교 대학원 미술사학과 교수, 북촌문화포럼 대표, 국립민속박물관장 등을 역임하였다. 현재 국립중앙박물관장으로 있다. *The Story of A Buddiest Painting*, 미 The Asia Society, 1990; *Korean Art of the Eighteenth Century*, 미 Abrams, 1993(공저); *The Life of a Patron*, 미 The China Institute, 1996 등의 저서가 있다.

박영규 홍익대학교 미술대학에서 목공예를 전공하고, 미국 뉴욕프렛대학교 대학원 실내디자인 학부를 졸업했으며, 국민대학교 대학원 건축학과 박사과정을 수료하였다. 국립중앙박물 관 학예연구원, 문화재청 문화재전문위원 등을 역임하였다. 현재 한국문화공간 건축학회 부회장으로 있으며 용인대학교 예술학부 교수로 재직 중이다. 저서로 『한국의 목가구』(삼성출판사, 1982), 『한국의 목공예』(범우사, 1997), 『한국미의 재발견10 - 목칠공예』(솔, 2005) 등이 있다.

박은경　　　일본 규슈대학에서 박사학위를 받았다. 부산광역시 문화재전문위원·전문감정위원, 경성남도 문화재전문위원이며, 현재 동아대학교 고고미술사학과 교수로 재직 중이다. 논저로 『서일본 지역 불상·불화 자료집』(공저), 「공주 신원사 괘불탱」, 「일본 소재 조선 16세기 수륙회 불화, 감로탱」, 「조선전기 불화의 서사적 표현, 불교설화도」, 「일본 다이토쿠지大德寺 소장 수월관음도에 표현된 공양인물군상의 신해석」 등이 있다.

신광섭　　　중앙대학교 사학과를 졸업하고, 동대학원에서 석사와 문학박사학위를 받았다. 국립부여박물관장, 국립중앙박물관 역사부장, 국립전주박물관장 등을 역임하였고, 현재 국립민속박물관장으로 재직 중이다. 저서로 『한국미의 재발견13·14-고분미술 I , II』(공저, 솔, 2004), 『백제의 문화유산』(주류성, 2005), 『상, 장례-삶과 죽음의 방정식』(국사편찬위원회, 2005) 등이 있다.

안휘준　　　서울대학교 문리대학 고고인류학과와 미국 하버드대학교 대학원 미술사학과(문학석사·철학박사)를 졸업하였으며, 미국 프린스턴대학교 문리과 대학원 고고미술사학과에서 수학하였다. 한국미술사학회 회장과 한국대학박물관협회 회장, 서울대학교 고고미술사학과 교수를 역임하였다. 현재 명지대학교 미술사학과 석좌교수로 재직 중이며 문화재청 문화재위원회 위원장으로 있다. 저서로 『한국회화사』(일지사, 1980), 『한국회화의 전통』(문예출판사, 1988), 『한국회화의 이해』(시공사, 2000), 『한국회화사 연구』(시공사, 2000), 『고구려 회화』(효형, 2007) 외 다수가 있다.

윤용이　　　성균관대학교 사학과와 동대학원을 졸업했다. 국립중앙박물관 학예연구관, 원광대학교 국사교육과 교수, 원광대박물관장 등을 역임하였다. 현재 문화재청 문화재전문위원이며 명지대학교 미술사학과 교수로 있다. 저서로 『한국도자사연구』(문예출판사, 1993), 『아름다운 우리 도자기』(학고재, 1996), 『한국미술사의 새로운 지평을 찾아서』(공저, 학고재, 1997), 『알기 쉬운 한국 도자사』(공저, 학고재, 2001) 등이 있다.

이동국　　　경북대학교 경영학과를 졸업하였다. 성균관대 유학대학원에서 석사학위를 받았으며, 동대학원 박사과정에 재학 중이다. 현재 예술의전당 서예박물관 학예연구사로 있으며, '추사 문자반야' (2006.12~2007.2), '고승유묵' (2004.10~11), '표암 강세황' (2003.12~2004.2), '조선왕조어필' (2002.12~2003.2), '위창 오세창 서화감식 컬렉션 세계' (2000.7~8) 등의 주요 전시를 기획했다. 주요 논저로 「秋史體의 形成過程과 性格考察」(경기문화재단, 2004), 「禪筆의 性格에 대한 試論」(『고승유묵』, 예술의전당, 2004) 등이 있다.

이원복 서강대학교 역사학과를 졸업하고 동대학원을 수료하였다. 국립공주박물관장, 국립청주박물관장, 국립광주박물관장, 국립중앙박물관 미술부장 등을 역임하였다. 현재 문화재감정위원, 문화재청 문화재전문위원으로 있으며 국립전주박물관장으로 재직 중이다. 저서로『나는 공부하러 박물관에 간다』(효형, 2003),『한국의 말그림』(한국마사회, 2005),『한국미의 재발견6 - 회화』(솔, 2005) 등이 있다.

이한상 부산대학교 사학과를 졸업하고, 서울대학교 대학원 국사학과에서 박사과정을 수료하였으며, 일본 후쿠오카대학에서 금속제 장신구 연구로 문학박사학위를 받았다. 국립중앙박물관 학예연구관을 역임하였고, 현재 동양대학교 문화재학과 교수로 재직 중이다. 저서로『고구려의 사상과 문화』(공저, 고구려연구재단, 2005),『황금의 나라 신라』(김영사, 2004),『KOREAN ART BOOK 공예1 - 고분미술』(예경, 2006) 등이 있다.

장남원 이화여자대학교 중어중문학과를 졸업하고, 동대학 대학원 미술사학과에서 석사와 박사학위를 받았다. 현재 한국미술사교육학회 총무이사로 있으며, 이화여자대학교 미술사학과 교수로 재직 중이다. 저서로『고려시대 사람들은 어떻게 살았을까?』(공저, 청년사, 1997),『생활사박물관 - 고려 I』(공저, 사계절, 2002), *KOREA DYNASTY, THE VISUAL MUSEUM OF KOREAN HISTORY - 7*(SAKYEJUL PUBLISHING, 2005),『고려중기 청자 연구』(이화연구총서3, 혜안, 2006) 등이 있다.

전호태 서울대학교 국사학과를 졸업하고 동대학원에서 문학박사학위를 받았다. 국립중앙박물관 학예연구사, 미국 UC버클리대 객원교수, 울산대학교박물관장을 지냈으며 현재 울산대학교 역사문화학과 교수로 재직 중이다. 저서로『고구려고분벽화연구』(사계절, 2000),『고구려고분벽화의 세계』(서울대출판부, 2004), *GOGURYO TOMB MURALS*(서울대출판부, 2007),『중국화상석과 고분벽화연구』(솔, 2007) 등이 있으며, 청소년 및 일반인을 위한 고구려 안내서로『벽화여 고구려를 말하라』(사계절, 2004) 등을 냈다.

정병모 서울시립대학교 건축공학과를 졸업하고 한국학중앙연구원 한국학대학원 한국학과 석사를 졸업하였으며, 동국대학교 대학원 미술사학과에서 박사학위를 받았다. 현재 문화재청 문화재전문위원, 서울시 문화재전문위원, 성보문화재전문위원으로 있으며, 경주대학교 문화재학과 교수로 재직 중이다. 저서로『한국의 풍속화』(한길아트, 2000),『미술은 아름다운 생명체다』(다홀미디어, 2001),『KOREAN ART BOOK - 회화 1, 2』(예경, 2001),『사계절의 생활풍속』(보림, 2004),『조선시대 음악 풍속도 2』(국립국악원, 2004) 등이 있다.

정양모 서울대학교 사학과를 졸업하였다. 국립경주박물관장, 국립중앙박물관장, 문화재위원회
위원장, 한국미술사학회 회장, 한국고고미술연구소 소장 등을 역임하였다. 현재 (사)한국
박물관회 이사이며, 경기대학교 전통예술감정대학원 석좌교수로 있다. 저서로『한국 백자 도요지』(한국정신문
화연구원, 1986),『한국의 도자기』(문예출판사, 1991),『너그러움과 해학』(학고재, 1998),『고려청자』(대원사,
1998) 등이 있다.

조선미 서울대학교 외교학과를 졸업하고 동대학 인문대학원에서 미학을 전공했으며, 홍익대학
교 대학원 미학미술사학과에서 문학박사학위를 받았다. 현재 성균관대 예술학부 교수로
재직 중이며 문화재전문위원으로 있다. 저서로『한국초상화연구』(열화당, 1983),『화가와 자화상』(예경, 1995),
『한국의 미를 다시 읽는다』(공저, 돌베개, 2006) 등이 있고, 옮긴 책으로『중국회화사』(열화당, 2002),『동양의 미
학』(다홀미디어, 2005) 등이 있다.

최응천 동국대학교 미술사학과와 홍익대학교 대학원 미술사학과를 졸업했으며, 일본 규슈대학
에서 박사과정을 수료하였다. 국립춘천박물관 초대 관장을 역임하였으며, 문화재청 문화
재전문위원으로 있다. 국립중앙박물관 전시팀장을 거쳐 현재 아시아부장으로 재직 중이다. 저서로『갑사와 동학
사』(공저, 대원사, 1999),『한국미의 재발견8 - 금속공예』(공저, 솔, 2004) 등이 있다.

홍선표 홍익대학교 대학원 미술사학과를 졸업하고, 일본 규슈대학 대학원 미학미술사연구실에
서 문학박사학위를 받았다. 한국근대미술사학회와 한국미술사학회 회장을 역임하였으며
성강문화재단 한국미술연구소 소장, 문화재전문위원으로 있다. 현재 이화여자대학교 미술사학과 교수로 재직
중이다. 저서로『조선시대 회화사론』(문예출판사, 1999),『옛 그림 속의 경기도』(기전문화예술총서15, 경기문화
재단, 2005),『17·18세기 조선의 외국서적 수용과 독서실태』(이화한국문화연구총서4, 혜안, 2006),『한국미술
100년』(공저, 한길사, 2006) 등이 있다.

1. 회화

무용총 수렵도

_ 낙랑회렵 樂浪會獵

고구려를 포함한 고대사회에서 정기적으로 열렸던 사
냥 대회로, 그 자체가 군사훈련이었을 뿐 아니라 종교
행위이기도 했다. 낙랑회렵을 통해 얻은 수확물은 천지
제사에도 쓰여 제의祭儀 절차의 일부로 보기도 한다.

_ 안악1호분 安岳1號墳

황해도 안악군 대원면 상산리에 있는 고구려 벽화고
분. 국보 제26호. 묘실의 구조는 널길(羨道)과 방형의
현실玄室로 이루어진 외방무덤(單室墳)이다. 벽에는
무덤 주인의 생활풍속과 각종 무늬, 동물상, 별자리와
해와 달을 그렸다.

_ 덕흥리벽화분 德興里壁畵墳

평안남도 대안시 덕흥리에 있는 고구려 벽화고분. 고
분의 봉토는 방대형方臺形이며 널방의 구조는 굴식
돌방이다. 인물풍속 등 다양한 벽화와 600자가량의 묵
서墨書가 있어 묘주와 축조 연대를 추정할 수 있다. 4
세기 말에서 5세기 초의 고구려 문화와 풍습을 살필
수 있다.

_ 약수리벽화분 藥水里壁畵墳

평안남도 강서군 약수리에 있는 5세기 무렵의 고구려
벽화고분. 1958년 발굴. 묘실의 구조는 정사각형에 가
까운 널방(主室)과 앞방(前室)으로 이루어져 있고 두
방을 연결하는 통로가 있다. 천장은 모줄임쌓기를 하

였다. 벽화는 묘주도, 행렬도, 사신도 등 다양하다.

_ 감신총 龕神塚

평안남도 온천군 신영면 신영리에 있는 고구려 벽화
고분. 1913년 조사·발굴되었고 초기에는 대연화총大
蓮華塚이라 불렸다. 묘실의 구조는 두방무덤(二室墳)
이고, 천장 가구架構는 앞방은 궁륭천장, 널방은 궁륭
모줄임천장이다. 벽화는 인물풍속, 주작도, 소나무 등
다양하다.

_ 용강대묘 龍岡大墓

평안남도 용강군 지운면 안성리에 있는 벽화고분. 분
구는 방대형이고 묘실 구조는 두방무덤(二室墳)이다.
이 고분은 앞방에서 널방으로 가는 통로 좌우벽에 벽
장을 만든 특수한 구조이며, 인물 풍속도, 누각도 등의
벽화가 있다.

_ 동암리벽화분 東岩里壁畵墳

평안남도 순천시 동암리에 있는 고구려 벽화고분. 4세
기 후반의 것으로 전해지고 있으며 인물풍속도가 그
려진 2칸 봉토돌방무덤이다. 벽화의 내용은 사냥장면,
춤추는 장면, 음식을 만드는 장면 등 다양하고 대체로
색상이 잘 보존되어 있다.

_ 대안리1호분

평안남도 대안군에 있는 고구려 벽화고분. 인물과 풍
속, 사신을 그린 고분으로 묘실 구조는 두방무덤(二室
墳)이다. 벽화는 수렵도, 행렬도, 묘주의 생활풍속 등
다양하고, 흑·황·녹·백색의 광물질 안료를 사용하여
그렸다.

_ 수렵총 狩獵塚

평안남도 온천군 화도리에 있는 5세기 말~6세기 초

의 고구려 벽화고분. 널방 서쪽 벽에 있는 수렵도 때문에 수렵총이라 불린다. 분구는 원형이며, 널방은 직사각형 모양인 외방무덤(單室墳)이다. 수렵도 외에도 인물풍속, 사신도, 묘주인도 등 다양한 벽화가 있다.

_ **장천長川1호분**

중국 지린吉林성 지안集安현에 위치한 고구려 벽화고분. 장천2호분과 함께 장천 최대의 돌방봉토무덤(石室封土墳)이다. 널길과 앞방, 용도甬道, 널방으로 이루어진 두방무덤이며, 묘실의 방향은 서향이다. 벽화는 수렵도·예불도·보살도·사신도 등 다양하다.

_ **삼실총 三室塚**

중국 지린성 지안현에 위치한 고구려 벽화고분. 다른 고분과 달리 널방과 앞방이 없고, 세 개의 현실이 ㄱ자형 복도로 연결되어 있다. 벽화는 사신도, 무사도, 주악도 등 다양하다.

_ **마선구麻線溝1호분**

중국 지린성 지안현에 위치한 고구려 벽화고분 중의 하나. 마선구1호분의 벽화 중 주목되는 것은 부경桴京으로 추정되는 창고건물 그림이 있다는 점이나, 고상 주거공간과는 차이가 있다.

_ **통구12호분**

중국 지린성 지안현에 있는 고구려 벽화고분. 묘실 벽화 중 말구유 그림이 있어 마조총馬槽塚으로 불렸다. 봉분은 절두방추형截頭方錐形이고 봉분 안에는 닐길 입구가 서로 연결된 2개의 독립된 돌방이 있다. 벽화의 주제는 인물풍속이 대부분이다.

_ **고분시대 古墳時代**

일본 3세기 말~8세기 초까지의 시기. 고분이란 단순히 옛 무덤이라는 일반적인 의미가 아니라 당시 지배자들의 분묘에 한정한 것이다. 이 시기는 다시 전기·중기·후기로 나뉘며 각 시기마다 분구의 형태가 각기 다르다. 토기 하니와, 칼, 무기, 청동거울 등이 출토되었다.

_ **화상전 畵像磚**

화상畵像이 있는 벽돌. 채색하는 방법과 조각하는 방법이 있다. 중국에서는 한나라 이후 궁전, 불상, 성벽, 능묘 등에 사용했으며, 소재도 문자, 인물, 동식물, 기하학적 무늬 등 다양하다. 우리나라에서는 삼국시대, 통일신라시대에 많이 사용되었다.

수월관음도

_ **홍백환주 紅白環珠**

갖가지 화려한 보화.

_ **아미타내영도 阿彌陀來迎圖**

아미타불화 중 하나로 착한 행동과 염불念佛을 많이 행한 중생이 죽은 이후에, 아미타불이 왕생자往生者를 극락정토極樂淨土로 맞이하는 모습을 그린 불화이다. 『관무량수경』觀無量壽經의 본품本品에 서술된 내영의 모습을 도상화한 것이다.

_ **설법인 說法印**

불상 수인手印 중의 하나. 부처가 최초로 설법할 때의 손모양이며, 전법륜인轉法輪印이라고도 한다. 부처는 수행하던 다섯 명의 비구를 위하여 녹야원鹿野苑에서 고苦·집集·멸滅·도道의 사제四諦 법문을 설하였다. 이때의 수인 형태는 왼손과 오른손의 엄지와 집게손가락을 각각 맞대고 나머지 손가락은 펴며, 두 손은 가까이 접근시킨 모습이다.

_ **사천왕상 四天王像**

수미산 중턱에 살면서 사방을 지키고 불법을 수호하는 네 명의 대천왕으로 사대천왕四大天王, 호세천왕護世天王이라고도 한다. 사천왕은 4세기 경에 성립한 『금강명경』金剛明經, 『관정경』灌頂經이 유행하면서부터 조형화되기 시작하였으며 시대와 나라에 따라 들고 있는 지물에 차이가 있으나 대체로 칼과 창, 탑 등의 무기를 손에 들고 있다.

안견 몽유도원도

_ 솔거 率居

통일신라시대의 화가. 생몰년과 활동시기 등은 잘 알려져 있지 않으나 그에 관한 많은 기록과 일화가 전해온다. 그가 그린 대표작으로 황룡사黃龍寺의 〈노송도〉老松圖 벽화가 있으며, 노송을 실감나게 묘사해 새가 부딪혀 떨어졌다는 일화로 유명하다.

_ 이녕 李寧

고려 12세기에 활동. 인종 2년(1124)에 사은사謝恩使의 수행원으로 송나라에 다녀왔다. 의종때 문각門閣의 회화를 관장하였다. 대표작품으로 〈예성강도〉禮成江圖와 〈천수사남문도〉天壽寺南門圖가 있다.

_ 안견 安堅

조선 전기 화원. 자는 가도可度, 득수得守. 호는 현동자玄洞子, 주경朱耕. 화원으로 도화원圖畵院 정4품 벼슬인 호군護軍을 지냈다. 안평대군安平大君을 섬겼고, 북송의 화가 곽희郭熙의 화풍에 영향을 받은 산수화에 특히 뛰어났다. 대표작으로는 1447년에 제작한 〈몽유도원도〉夢遊桃園圖가 있다.

_ 안평대군 安平大君

1418~1453. 이름은 용瑢. 자는 청지淸之, 호는 비해당匪懈堂, 매죽헌梅竹軒 등. 세종世宗의 3남으로 시문서화금기詩文書畵琴碁에 정통해 쌍삼절雙三絶로 명성을 떨쳤다. 특히 글씨에 뛰어나 당대堂代은 물론 조선왕조 서체의 기준이 되어 예원藝苑을 풍미했다.

_ 신숙주 申叔舟

1417~1475. 자는 범옹泛翁. 호는 희현당希賢堂, 보한재保閑齋. 조선 초기 문신으로 영의정을 지냈으며 4차례 공신 반열에 올랐던 인물이다. 학문적 소양이 깊어 『세조실록』과 『예종실록』, 『동국통감』 편찬을 총괄하였고, 일본을 다녀온 이후 『해동제국기』를 저술하기도 하였다. 주요 저서로는 『보한재집』 등이 있다.

_ 이개 李塏

1417~1456. 사육신死六臣의 한 사람. 자는 청보淸甫,

백고伯高. 호는 백옥헌白玉軒. 1441년 저작랑著作郎으로 『명황계감』明皇戒鑑의 편찬에 참여하였고, 훈민정음의 창제에도 참여했다.

_ 하연 河演

1376~1453. 자는 연량淵亮. 호는 경재敬齋, 신희옹新稀翁. 시호 문효文孝. 정몽주鄭夢周의 문인.

_ 송처관 宋處寬

1410~1477. 조선 전기 문신. 자는 율보栗甫. 할아버지가 송신의宋臣義이고, 아버지는 송구宋俱이다. 사육신의 한 사람인 유성원柳誠源의 처남이었으며, 유성원이 피죄되자 관직과 재산을 모두 박탈당했다.

_ 김담 金淡

1416~1464. 조선 전기의 뛰어난 천문학자. 자는 거원巨源. 호는 무송헌撫松軒. 왕명으로 이순지李純之와 함께 『회회력』回回曆를 참고하여, 조선을 기준으로 한 최초의 역법曆法인 『칠정산외편』七政算外篇을 저술하였다.

_ 고득종 高得宗

조선 전기 세종 때의 문신. 자는 자부子傅. 호는 영곡靈谷. 호조참의戶曹參議, 중추원동지사中樞院同知事 등을 지냈다. 1439년에는 통신사通信使로 일본에 가서 일본 왕의 서계書契를 가지고 돌아왔다. 문장과 서예에 두루 뛰어났다.

_ 강석덕 姜碩德

1395~1459. 조선 전기 문신. 자는 자명子明. 호는 완역재玩易齋. 공조좌랑, 우부승지, 호조참판, 개성부유수開城府留守, 돈녕부시사사敦寧府知事를 지냈으며, 1455년 원종공신 2등에 책록되고 가자加資되었다. 시와 글씨에 능하였고 문집으로는 『완역재집』이 있다.

_ 정인지 鄭麟趾

1396~1478. 조선 전기 문신. 자는 백저伯雎. 호는 학역재學易齋. 안지安止 등과 함께 『용비어천가』를 지었으며, 천문과 역법, 아악 등에 관한 책을 많이 편찬하였다. 문집에는 『학역재집』學易齋集이 있고, 편저로는 『고려사』高麗史, 『역대역법』歷代曆法 등이 있다.

_박연 朴堧

1378~1458. 조선 전기 문신이자 음률가音律家. 초명은 연然. 자는 탄부坦夫. 호는 난계蘭溪. 12율관律管에 의거하여 음률을 정확하게 하고, 궁중음악을 향악鄕樂 대신 아악雅樂으로 대체하는 등 전반적인 개혁을 시행한 인물로, 고구려의 왕산악王山岳, 신라의 우륵于勒과 함께 한국 3대 악성으로 추앙되고 있다. 문집에『난계유고』蘭溪遺稿 등이 있다.

_김종서 金宗瑞

1390~1453. 조선 전기 문신. 자는 국경國卿, 호는 절재節齋. 1433년 야인野人의 침입을 격퇴하고 6진鎭을 설치하여 두만강을 경계로 국경선을 확정한 인물이다. 1451년『고려사』개찬改撰의 총책임을 맡았고, 1452년『세종실록』世宗實錄의 총재관總裁官이 되었으며,『고려사절요』高麗史節要의 편찬을 감수하여 간행하기도 하였다.

_최항 崔恒

1409~1474. 조선 초기 훈구파 대학자. 자는 정보貞父. 호는 태허정太虛亭. 세조世祖를 도와 문물제도 정비에 공헌한 바가 크고, 역사와 언어에 정통했으며 문장에 뛰어났다. 1434년 알성문과謁聖文科에 급제한 후, 집현전 부수찬副修撰이 되어 정인지鄭麟趾 등과 훈민정음訓民正音 창제에 참여했다. 1461년에는『경국대전』經國大典 편찬에 착수하여 조선 초기 법률제도를 집대성했다.

_박팽년 朴彭年

1417~1456. 조선 전기 문신이자 사육신의 한 사람. 자는 인수仁叟. 호는 취금헌醉琴軒. 성삼문成三問과 함께 집현전集賢殿 학사로서 여러 가지 편찬사업에 종사하여 세종의 총애를 받았으나, 단종 복위를 도모하다 김질金礩의 밀고로 사형 당하였다. 문장과 글씨에 뛰어났으며 주요 작품으로는『취금헌천자문』醉琴軒千字文이 있다.

_윤자운 尹子雲

1416~1478. 조선 전기의 문신. 자는 망지望之. 호는

낙한재樂閒齋. 1450년 집현전 부수찬副修撰으로 수사관修史官이 되어 정인지鄭麟趾 등과『고려사』편찬에 참여하였고, 1460년 신숙주申叔舟와 함께 야인野人을 토벌하고 1467년 이시애李施愛의 난을 토벌하였다. 1470년에 영의정에 오르고 이듬해 좌리공신佐理功臣 1등에 책록되었다.

_이예 李芮

1419~1480. 조선 전기의 문신. 자는 가성可成. 호는 눌재訥齋. 1441년 집현전 박사가 되어『의방유취』醫方類聚를 편찬하는 데 참여하였다. 한성부판윤漢城府判尹과 형조판서에 이르렀고, 문명文名과 명망이 높았다.

_이현로 李賢老

?~1453. 조선 전기의 무신. 초명은 선로善老. 아버지는 광후光後이다. 안평대군과 시화詩畵로써 교분이 두터웠고, 지리와 복서卜筮 등을 탐구하였다. 시화에도 일가를 이루었고, 무예에도 능했으며, 풍수지리에도 뛰어났다.

_서거정 徐居正

1420~1488. 조선 전기의 학자. 자는 강중剛中. 호는 사가정四佳亭. 문장과 글씨에 능하여『경국대전』經國大典,『동국통감』東國通鑑,『동국여지승람』東國輿地勝覽 편찬에 참여했으며, 왕명을 받아『향약집성방』鄕藥集成方을 국역하였다. 또한 성리학을 비롯하여 천문과 지리, 의약 등에 정통했다.

_성삼문 成三問

1418~1456. 사육신의 한 사람. 자는 근보謹甫, 눌옹訥翁. 호는 매죽헌梅竹軒. 왕명으로 신숙주申叔舟와 함께『예기대문언두』禮記大文諺讀를 편찬하고 경연관經筵官이 되어 세종의 총애를 받았다. 1446년 훈민정음訓民正音을 반포케 했으며, 아버지 승勝, 박팽년朴彭年 등과 함께 단종 복위를 협의했으나 김질金礩의 밀고로 처형되었다. 주요 저서로는『성근보집』成謹甫集이 있다.

_김수온 金守溫

1409~1481. 조선 전기의 학자. 자는 문량文良. 호는

괴애乖崖, 식우拭疣. 세종世宗의 특명으로 집현전集賢殿에서 『치평요람』治平要覽을 편찬하였으며, 학문과 문장에 뛰어나 사서오경四書五經의 구결口訣을 정하고, 『명황계감』明皇誠鑑을 국역하여 국어 발전에 힘썼다. 문집에는 『식우집』拭疣集이 있다.

_ 만우 卍雨

1357~?. 고려 말, 조선 초의 승려로 호는 천봉千峰이다. 어려서부터 경전에 통달했으며 시를 잘써 이색李穡과 이숭인李崇仁 등과 어울렸고, 집현전集賢殿 학자들과도 교유했다. 저서에는 『천봉집』千峰集이 있다.

_ 청산백운도 靑山白雲圖

푸른 산과 흰 구름을 소재로 한 그림. 고려 말 조선 초에 크게 유행한 회화의 주제.

_ 사시팔경도 四時八景圖

사계절의 경치를 이른 봄(조춘早春), 늦은 봄(만춘晚春), 이른 여름(초하初夏), 늦은 여름(만하晚夏), 이른 가을(초추初秋), 늦은 가을(만추晚秋), 이른 겨울(초동初冬), 늦은 겨울(만동晚冬)과 같이 여덟 개로 나누어 그린 그림이다. 대개 화첩이나 병풍에 그리고, 계절별로 대칭을 이루도록 장황되었다. 조선시대에 꾸준히 그려졌다.

_ 도연명 陶淵明

365~427. 동진東晉의 시인. 본명은 도잠陶潛. 자는 연명淵明, 원량元亮. 스스로 오류선생五柳先生이라 칭하기도 하였다. 그의 시풍은 평담平淡했고, 당대唐代 이후 육조六朝 최고의 시인으로 명성을 떨쳤다. 그의 시풍은 당대唐代 맹호연孟浩然, 잉유王維 등에 영향을 끼쳤고, 주요 작품으로는 「귀거래사」歸去來辭, 「도화원기」桃花源記 등이 있다.

_ 『도화원기』桃花源記

도연명陶淵明이 만년에 전원생활을 하던 시기인 417년에 창작된 글로 원래는 「도화원시」桃花源詩의 서문 역할을 하는 글이다. 산문의 형태를 띠고 있으며, 도화원의 유래와 어부가 복사꽃에 이끌려 도원에 들어갔다가 자신의 마을로 다시 돌아오기까지의 사건을 시간 순으로 서술하였다.

_ 거비파 巨碑派

비교적 짙은 수묵을 많이 써 산수의 위용을 장엄하게 그렸던 오대五代와 북송北宋의 화가들을 말한다. 대표 작가로는 오대의 형호荊浩와 관동關소, 북송의 동원董源과 거연巨然, 이성李成, 범관范寬, 허도녕許道寧, 곽희郭熙, 이당李唐 등이 있다.

_ 곽희파 郭熙派

북송대 곽희郭熙와 이성李成의 화풍을 따른 화파. 곽희파 화풍의 특징으로는 산의 아랫부분을 밝게 표현하는 조광효과, 근경·중경·원경이 점차 상승하면서 유기적으로 연결되는 경향, 거비파巨碑派적인 산수, 나뭇가지들을 게 발톱처럼 그리는 해조묘蟹爪描 기법 등이 있다.

_ 북종화 北宗畵

명말明末 동기창董其昌이 구분한 남·북종화에서 남종화에 대비되는 화파이다. 북종이라는 용어는 점수漸修를 주장한 북종 선불교에서 연유된 것으로, 북종화는 주로 화원이나 직업화가들이 짙은 채색과 정밀한 필치를 사용하여 그린 그림을 일컫는다. 그러나 기법보다는 화가의 신분이 남북종화의 구분에 중요한 기준이다.

_ 김시 金禔

1524~1593. 자는 계수季綬. 호는 양송당養松堂, 취면醉眠. 좌상左相 김안로金安老의 아들이다. 벼슬은 음관蔭官으로 사포서별제司圃別提를 지냈다. 산수·인물·영모·초충에 두루 능했고, 시詩의 최립崔岦, 글씨의 한호韓濩와 더불어 당대 삼절三絶로 불려졌다.

_ 이징 李澄

1581~?. 자는 자함子涵. 호는 허주虛舟. 학림정鶴林正 이경윤李慶胤의 서자로 벼슬은 주부主簿를 지냈다. 산수·인물·영모 등에 두루 능했고, 부친인 이경윤을 능가하는 것으로 평가받았다.

_ 김명국 金明國

1600~?. 자는 천여天汝. 호는 연담蓮潭, 취옹醉翁. 후

에 명국明國으로 개명했다. 화원으로 교수教授를 지냈다. 도석인물화道釋人物畵에 특히 뛰어났으며 갈필渴筆과 독필禿筆로 호방한 필선을 구사했다. 일본에까지 화명이 높아 2회에 걸쳐 일본사행을 다녀왔다.

_ 마하파 馬夏派

남송南宋의 화원인 마원馬遠과 하규夏珪에 의해 형성된 화파로, 직업화가들 사이에서 주로 추종되었다. 마하파 화풍의 특징은 경물을 한쪽으로 치우치게 하는 일각구도一角構圖, 안개 속에 표현된 원경, 산과 암벽에 부벽준斧劈皴을 사용한다는 점이다.

_ 슈분 周文

일본의 수묵산수화를 발달시킨 선승禪僧으로, 교토京都 쇼고쿠지相國寺에서 어용화가御用畵家로 활동했다. 국왕사國王使를 따라 1423년 11월에 조선에 왔다가 1424년 2월에 돌아갔으며, 이로 인해 조선의 화풍이 일본에 전해지는 계기를 마련하였다.

_ 가쿠오 岳翁

무로마치室町시대에 활동한 화가. 〈本朝畵史〉에 슈분周文과 비슷한 화풍의 산수화를 남긴 화가로 기재되었다. 도쿄국립박물관에 '岳翁' 인印의 산수화가 전한다.

조속 노수서작도

_ 조속 趙涑

1595~1668. 자는 경온景溫, 호는 창강滄江, 창추滄醜. 조수륜趙守倫의 아들. 벼슬은 음관蔭官으로 장령掌令을 지냈다. 경학經學과 문예, 서화에 전념했고, 영모·매죽·산수에 두루 능했는데, 특히 영모화에 뛰어났다.

_ 임량 林良

약 1488~1505 활동. 천순天順(1457~1464) 연간에 궁정에 들어갔다. 처음에는 공부영선소工部營繕所의 하급관리로 일했다. 후에 금의위錦衣衛를 지휘하는 자리에 올랐다. 화조화 분야에 뛰어났고, 다른 궁정회화와는 달리 주로 수묵사의화水墨寫意畵를 그렸다.

_ 『개자원화선』 芥子園畵傳

청초淸初에 간행된 화보. 개자원은 이유방李流芳(1575~1629)의 『산수화보』를 소장했던 이어李漁(1611~1685)의 별장 이름이다. 왕개王槪(1645~1710), 왕시王蓍(1649~1734)경, 왕얼王臬 삼형제가 함께 편찬했고, 원래는 3집으로 구성되었으나 이후에 제4집이 추가되었다. 1집은 산수화보山水畵譜, 2집은 난죽매국보蘭竹梅菊譜, 3집은 초충영모화훼보草蟲翎毛花卉譜, 4집은 인물화보人物畵譜이다. 이 화보는 조선시대 18세기 이후의 회화에 큰 영향을 주었다.

_ 왕유열 王維烈

명대 중기 화가. 자는 무경無競. 장쑤江蘇성 쑤저우蘇州 출신.

_ 카노 산라쿠 狩野山樂

1559~1635. 모모야마桃山시대에서 에도江戸시대 초기의 카노파 화가. 동시대 화가 카노 탄유狩野探幽의 무리가 에도로 옮겨가 활동했던 것에 비해, 카노 산라쿠狩野山樂의 무리는 교토에 남았기 때문에 쿄카노京狩野라고 불린다. 문하에 카노 산세츠狩野山雪가 있다.

_ 후스마와 병풍 → 장벽화

장벽화障壁畵 혹은 장병화障屛畵라고도 한다. 일본의 성이나 사찰, 또는 귀족들의 대규모 주거 건물의 내부를 칸막이하는 데 사용한 그림을 가리킨다.

윤두서 자화상

_ 윤두서 尹斗緒

1688~1715. 자는 효언孝彦. 호는 공재恭齋. 고산孤山 윤선도尹善道의 증손이자 윤덕희尹德熙의 아버지로 숙종19(1693)년 진사에 급제하였다. 글씨는 옥동玉洞 이서李漵의 동국진체東國眞體를 계승하고, 그림은 산수·인물·영모에 두루 정통했다.

_ 심사정 沈師正

1707~1769. 자는 이숙頤叔. 호는 현재玄齋. 죽창竹窓 심정주沈廷冑의 아들이다. 정선鄭敾의 문하에서 그림

을 배웠으나 남종화南宗畵·북종화北宗畵를 스스로 공부해 새로운 화풍을 이루었다. 산수 외에 화훼·초충·영모 등에도 두루 능했다.

_『연려실기술』燃藜室記述

조선 후기 학자 이긍익李肯翊(1736~1806)이 지은 야사총서野史叢書. 필사본으로 59권 42책이다. 30여 년에 걸쳐 완성하였으며 400여 가지의 야사에서 자료를 수집, 분류하고 원문을 그대로 기록하였다. 원집과 속집은 정치편, 별집은 문화편이다.

_구륵 鉤勒

윤곽을 선으로 그리고 그 안에 색을 칠하는 화법으로, 윤곽을 단선으로 하는 것을 구鉤, 복선으로 하는 것을 륵勒, 또는 쌍구雙鉤라고 한다. 선을 그리지 않고 표현하는 몰골沒骨과 대비되는 방법이며, 대상을 세밀하게 묘사하는 인물화나 화조화에 주로 사용된다.

_고개지 顧愷之

중국 동진東晉의 화가. 자는 장강長康, 호두虎頭. 초상화와 옛 인물을 잘 그려 중국회화사상 최고의 인물화가로 일컬어진다. 송宋의 육탐미陸探微, 양梁의 장승요張僧繇와 함께 육조六朝의 3대가이다. 『화운대산기』畵雲臺山記 등의 화론이 전하고, 대표작으로 〈여사잠도〉女史箴圖가 있다.

_전신사조 傳神寫照

동양에서 초상화를 그릴 때 가장 중시하던 가치로, 인물의 외형 묘사에만 그치지 않고 그 인물의 고매한 인격과 정신까지 나타내야 한다는 초상화 이론이다. 이 말은 동진東晉의 인물화가 고개지顧愷之의 화론에서 비롯되었다.

_점정 點睛

사람·짐승 따위를 그릴 때, 맨 나중에 눈동자를 그려 넣는 것.

_『조선사료집진』朝鮮史料集眞

한국 역사 연구에 필요한 사료의 도판을 수록한 책이다. 총 3책으로 1935년과 1937년에 조선사편수회朝鮮史編修會에서 편집 간행하였다. 연대순으로 배열되어

있고 각 도판에는 해설이 실려 있다.

_김시습 金時習

1435~1493. 조선 전기의 학자로 생육신生六臣 중의 한 사람. 자는 열경悅卿. 호는 매월당梅月堂. 법호는 설잠雪岑. 유교와 불교 정신을 아우르는 사상과 탁월한 문장으로 일세를 풍미했다. 주요 저서로 한국 최초의 한문소설인 『금오신화』金鰲新話가 있다.

_이명기 李命基

조선 후기의 화가. 호는 화산관華山館. 벼슬은 화원으로 찰방察訪을 지냈다. 초상화에 뛰어나 정조어진을 그릴 때 주관화사主管畵師로 활약했으며, 인물과 바위, 필법 등에서 김홍도金弘道의 화풍을 따랐다. 대표작으로는 〈서직수초상〉徐直修肖像이 있다.

_임희수 任希壽

1733~1750. 자는 비남裨南. 승지를 지낸 임위任瑋의 아들. 어려서부터 화가로 이름이 났으나 17세로 요절했다. 그의 집안과 강세황은 친분이 두터웠는데, 임희수의 삼촌인 임정任珽과는 처남 매부 사이였다. 초상화에 재능이 뛰어났고, 현재 《초상초본첩》肖像草本帖(국립중앙박물관 소장) 한 권이 전하고 있다.

_이광좌 李光佐

1674~1740. 자는 상보尙輔. 호는 운곡雲谷. 숙종 20년(1694) 별시문과에 장원급제하고, 1715년 동지사冬至使로 청나라에 다녀왔다. 1727년 실록청 총재관摠裁官이 되어 『경종실록』景宗實錄, 『숙종실록』肅宗實錄의 편찬을 맡았다. 영조에게 탕평을 상소하여 당쟁의 폐습을 막고자 하였다.

_채용신 蔡龍臣

1850~1941. 본명은 동근東根. 자는 대유大有. 호는 석지石芝, 석강石江, 정산定山. 서울 삼청동 출생. 조선시대 전통양식을 따른 마지막 인물화가로 전통 기법을 계승하면서도 서양화법과 근대 사진술의 영향을 받아 독특한 화풍을 구사하였다. 고종高宗의 어진御眞 이외에 이하응李昰應·최익현崔益鉉·최치원崔致遠 등의 초상을 그렸다.

_심득경 沈得經

고산孤山 윤선도尹善道의 외손자인 심단沈檀의 아들이자, 윤선도의 증손자인 윤두서尹斗緖의 친구이다.

_임웅 任熊

1820~1857. 저장浙江성 소산蕭山 출신. 가난한 농가에서 태어나 아버지를 일찍 여의고 홀어머니 밑에서 어려운 유년기를 보냈다. 그의 작품들은 인물화, 산수화, 화조화 등 광범위하지만 자화상이 가장 유명하다. 임훈任薰(1835~1893), 임이任頤(1840~1895), 임예任預(1854~1901)와 함께 사임四任으로 불린다.

_다노무라 치쿠덴 田能村竹田

1777~1835. 에도江戸시대 후기 문인화가. 다수의 문인화론서를 썼다. 의사의 아들로 태어났으나 가업을 잇지 않고 11세 때 유학자가 되었다. 20대부터 에도와 교토, 오사카의 문인들과 넓게 교류하였다. 시·서·화 삼절로 불렸고, 삼도三都의 문인들과 교류하면서 중국 문인화의 정통을 배웠다.

_조기 趙岐

?~201. 중국 한대漢代의 화가. 초명은 가嘉. 자는 대경臺卿. 산시陝西성 출신. 예술에 재능이 있었고 그림을 잘 그렸다.

_왕희지 王羲之

307~365. 중국 동진東晉의 서예가. 자는 일소逸少. 산둥山東성 낭야琅邪 출신. 해서·행서·초서의 각 서체를 완성하여 서예의 입지를 예술로 확립시켰다. 주요 작품으로는 『황정경』黃庭經, 『난정서』蘭亭序 등이 있다.

_왕유 王維

699?~759. 당나라의 시인 겸 화가. 자는 마힐摩詰. 맹호연孟浩然·위응물韋應物·유종원柳宗元과 함께 왕맹위유王孟韋柳로 병칭되어 당대 자연시인의 대표로 일컬어진다. 시는 산수와 자연의 청아한 정취를 노래한 것이 많고, 회화로는 〈망천도〉輞川圖가 대표적이다.

_소식 蘇軾

1036~1101. 북송北宋의 시인. 자는 자첨子瞻. 호는 동파거사東坡居士. 소순蘇洵의 아들이며 소철蘇轍의 형으로 대소大蘇라고 불렸다. 송대 가장 뛰어난 시인이었고, 문장에 있어서는 당송팔대가唐宋八大家 중 하나였다. 대표작으로 『적벽부』赤壁賦가 있다.

_조맹부 趙孟頫

1254~1322. 원元나라의 화가·서예가. 자는 자앙子昂. 호는 집현集賢, 송설도인松雪道人. 시호는 문민文敏. 저장浙江성 우싱吳興현 출신. 서예에서 왕희지王羲之의 전통에 복귀할 것을 주장하고, 그림에서는 당·북송의 화풍으로 되돌아갈 것을 주장하는 복고주의의 입장에 있었다. 산수·화훼·죽석·인마 등에 두루 능했고, 서예는 해서楷書와 행서行書, 초서草書에서 일가를 이루었다.

_예찬 倪瓚

1301~1374. 원말元末에 활동한 산수화가. 자는 원진元鎭. 호는 운림雲林, 정명거사淨名居士. 장쑤江蘇성 우시無錫 출생. 오진吳鎭·황공망黃公望·왕몽王蒙 등과 함께 원말사대가였다. 형호荊浩와 관동關同을 비롯하여, 동원董源과 미불米芾의 필법을 배워 자신만의 구도와 묘법을 완성하였다.

정선 인왕제색도

_곽희풍 郭熙風

북송대 곽희郭熙로부터 형성된 화풍으로, 산의 아랫부분을 밝게 표현하는 조광효과, 근경·중경·원경이 점차 상승하면서 유기적으로 연결되는 경향, 거비파巨碑派적인 산수, 나뭇가지들을 게 발톱처럼 그리는 해조묘蟹爪描 기법 등이 그 특징이다.

_정선 鄭敾

1676~1759. 자는 원백元伯. 호는 겸재謙齋, 난곡蘭谷. 벼슬은 정2품 동지중추부사同知中樞府事에 이르렀다. 산수·인물·화훼·초충에 두루 정통하였고, 진경산수화眞景山水畫를 창안하여 조선 산수화의 새로운 장을 열었다. 〈인왕제색도〉, 〈금강전도〉가 국보로

지정되어 있다.

이병연 李秉淵

1671~1751. 자는 일원一源. 호는 사천槎川. 김창흡金昌翕의 문인으로, 정선과 친밀하였다. 시에 뛰어나 영조英祖시대 최고의 시인으로 알려졌다. 대부분의 시가 산수·영물시로 서정이 두드러지는 것이 특징이다. 『사천시초』槎川詩鈔에 500여 수가 전한다.

이황 李滉

1501~1570. 자는 경호景浩, 호는 퇴계退溪, 도옹陶翁. 이기호발설理氣互發說이 핵심이며, 영남학파를 이루었다. 이이李珥의 제자들로 이루어진 기호학파와 대립하였다. 저서로 『퇴계전서』退溪全書가 있고, 대표적인 시조 작품으로 「도산십이곡」陶山十二曲이 있다.

송시열 宋時烈

1607~1689. 호는 우암尤庵, 화양동주華陽洞主. 자는 영보英甫. 노론老論의 영수이자 주자학의 대가로, 이이李珥의 학통을 계승하여 기호학파의 주류를 이루었다. 주요 저서로는 『송자대전』宋子大全이 있다.

『주자서절요서』 朱子書節要序

퇴계 이황李滉(1501~1570)이 주자朱子의 서독書牘을 뽑아서 만든 서간선집書簡選集이다. 목판본으로 명종 13년(1558)에 간행되었으며 총 20권 10책이다. 현재 서울대학교규장각에 소장되어 있으며 크기는 21.6×33.6cm이다.

소운종 蕭雲從

1596~1669. 명말청초明末清初에 활동한 안휘파安徽派의 초기 화가. 자는 척목尺木. 호는 무민도인無悶道人. 안후이安徽성 출신. 시문서화詩文書畵에 능했고, 원대元代화가 예찬倪瓚과 황공망黃公望의 필법을 따랐으며 산수화에 특히 뛰어났다.

『태평산수도』 太平山水圖

소운종蕭雲從의 고향인 태평부太平府의 실경實景을 소재로 1648년에 제작된 판화집이다. 그림은 총 43폭으로 소운종이 그렸고, 판각은 지역의 유명한 각공인 유영劉榮, 탕상湯尙, 탕복湯復이 맡았다. 지리적인 특징을 반영하여 지방지의 삽도 판화로 제작되었으며 해당 경치에 관한 고사나 역사적 사실도 포괄하고 있다.

명산도 明山圖

『태평산수도』에 속해 있는 그림들로, 태평부太平府의 명산明山들을 소재로 하였다. 청산青山, 황산黃山, 용산龍山 등 다양하다.

이하곤 李夏坤

1677~1724. 조선 후기 문인. 자는 재대載大. 호는 담헌澹軒, 계림鷄林. 1708년 진사에 급제하였으나 벼슬에 뜻을 두지 않고 고향에서 학문과 서화에 전념했다. 화풍은 남종문인화풍南宗文人畵風을 따랐고, 정선鄭敾 화풍과도 관련이 있다.

준법 皴法

산이나 바위의 입체감과 명암, 질감을 나타내기 위해 윤곽선을 그린 후 표면에 다양한 필선을 가하는 기법. 산수화가 본격적으로 발달한 오대五代와 북송대北宋代부터 다양한 준법이 사용되기 시작했다.

형사적形似的 전신법傳神法

조선 초상화에서 사실적인 표현을 중시한 이론으로, 18세기 이후 왕공사대부 화가들도 이를 따랐다. 이 이론은 초상화의 전신사조론傳神寫照論에 의거해서 개진되었고, 사물의 형태를 정확하게 그려야 그 안에 내재된 참모습을 알 수 있다고 보았다.

오파 吳派

중국 명대明代의 회화 유파 중 하나로, 장쑤江蘇성 쑤저우蘇州를 중심으로 활약했다. 명칭은 오파의 시조인 심주沈周(1427~1509)의 고향, 장쑤성 오현吳縣의 오吳자에서 유래하였다. 북종화北宗畵를 따랐던 절파浙派와 달리 남종화南宗畵를 추구한 것이 특징이다.

기유도 紀遊圖

명승名勝·명소名所를 직접 유람하고 그린 그림으로, 중국에서는 명말明末에, 조선에서는 18세기에 크게 유행하였으며, 당시 산수기행문학의 유행과 관련이 있다.

동기창 董其昌

1555~1636. 명말明末의 사대부 화가. 자는 현재玄宰. 호는 사백思白, 향광香光. 장쑤江蘇성 화팅華亭현 출신. 시문서화詩文書畵에 뛰어났으며 글씨는 왕희지王羲之와 미불米芾을 배워 스스로 일가를 이루었다. 남북종화론南北宗畵論을 주창한 것으로 유명하다. 저서로 『화선실수필』畵禪室隨筆, 『용태집』容台集 등이 있다.

_ 안휘파 安徽派

명말明末 경제·문화적 요지 중 하나로 부상한 안후이성 신안新安, 지금의 후이주徽州 지역을 중심으로 등장한 화파로, 남종南宗의 일파로 일컬어졌다. 홍인弘仁(1610~1664)이 그 시조이다. 안휘파 양식의 특징은 기하학적 형태의 산악山岳을 깔끔한 윤곽선으로 처리하고 준皴을 최소화했다는 점이다.

_ 이백 李白

701~762. 중국 성당기盛唐期 시인. 자는 태백太白. 호는 청련거사青蓮居士. 두보杜甫와 함께 이두李杜로 칭해지는 최고의 시인으로 1,100여 편의 작품이 현존한다. 대표작으로 「청평조사」清平調詞가 있다.

_ 황정견 黃庭堅

1045~1105. 송나라의 시인, 화가. 자는 노직魯直. 호는 산곡山谷. 구법당舊法黨의 일원이고, 스승인 소식蘇軾과 함께 송대를 대표하는 시인이며, 강서파江西派의 시조로 꼽힌다. 또한 채양蔡襄·소식蘇軾·미불米芾과 함께 북송사대가 중 하나로 일컬어진다.

_ 미불 米芾

1051~1107. 북송北宋 화가, 서예가. 자는 원장元章. 호는 남궁南宮, 해악海岳. 북송사대가 중 하나로 왕희지王羲之의 서풍을 이었다. 그림은 동원董源과 거연巨然의 화풍을 배웠으며 강남 지역의 연운煙雲을 잘 표현한 미법산수화米法山水畵를 창시하였다.

_ 쇄찰법 刷擦法

산을 표현할 때 붓을 옆으로 뉘어 빗자루로 쓸어내리듯이 그리는 방법. 깎아지른 절벽을 표현할 때 사용하는 부벽준과 비슷해 보이지만 전혀 다른 기법으로, 한

번이나 여러 번 반복하여 바위의 묵중한 숭량감을 표현할 수 있다.

_ 이케노 타이가 池大雅

1723~1776. 18세기 일본 남화南畵의 대가. 뛰어난 필력을 바탕으로 명청대明淸代의 문인화를 일본적으로 잘 소화시킨 인물. 문인교양을 실천하기 위해 일본 여러 지방을 다니며 자연을 깊이 관조해 풍부한 조형으로 정신을 담아내는 작화태도를 지녔다.

_ 시바 코간 司馬江漢

1747~1818. 에도시대 화가. 호는 무언도인無言道人, 춘파루春波樓. 카노파狩野派 화풍의 그림을 그리다가 후에 우키요에浮世繪 화가인 스즈키 하루노부鈴木春信의 문하에 들어갔다. 에도시대 양화가洋畵家로 대성한 인물이다.

김홍도 단원풍속도첩

_ 삼강행실도 三鋼行實圖

1434(세종16)년에 집현전集賢殿 직제학直提學 설순偰循 등이 왕명에 따라 우리나라와 중국의 서적에서 삼강三綱(임금과 신하, 어버이와 자식, 남편과 아내 사이의 도리)에 모범이 될 만한 충신과 효자, 열녀의 행실을 모아 만든 책이다. 3권 1책으로 구성되어 있으며, 각 사건마다 그림을 넣고 설명과 찬시贊詩를 붙였다.

_ 경직도 耕織圖

농사를 짓거나 베를 짜는 모습을 그린 그림. 남송대 누숙樓璹(1090~1162)이 시어잠時於潛의 현령縣令에 있을 때, 고종高宗(재위 1127~1162)에게 바치기 위해 제작한 것이 그 시초이다. 벼농사와 잠직蠶織하는 장면을 그리고 각 그림에 오언시五言詩를 달아 완성하였다. 이 그림은 통치자에게 농부와 누에치는 여인의 힘든 실상을 알게 하여 바른 정치를 할 수 있도록 이끌기 위한 목적이 있다.

_ 감로도 甘露圖

지옥 아귀도餓鬼道의 모습을 묘사한 불화. 아귀나 지

옥의 중생에게 감로와 같은 법문을 베풀어 극락왕생하게 한다는 의미에서 붙여진 이름이다. 그림의 내용은 세 부분으로 나누어지는데, 상단에는 극락의 아미타불이나 칠여래七如來가 지옥중생을 맞으러 오는 장면이 있고, 중단에는 지옥에서 벗어나는 방법을 그린 장면과 아귀가 공양을 받드는 장면이 있으며, 하단에는 아귀도와 지옥도에서 일어나는 갖가지 모습이 생동감 있게 표현된다.

_김홍도 金弘道

1745~1806?. 자는 사능士能, 호는 단원檀園, 단구丹邱. 화원으로 벼슬은 현감縣監에 올랐다. 신선·인물·불화·화훼·영모·진경·풍속에 두루 능했고, 화풍에 있어 독자적인 경지를 이룩한 정조대正祖代 최고의 화가이다.

_신윤복 申潤福

자는 입부笠父, 호는 혜원蕙園. 첨사僉使 신한평申漢枰의 아들이다. 풍속화뿐 아니라 산수화와 영모화에도 뛰어났다. 김홍도金弘道와 더불어 조선 후기 대표적인 풍속화가로 꼽히며, 한량과 기녀를 주제로 남녀 간의 애정과 풍류를 적극적으로 담아냈다.

_김득신 金得臣

1754~1822. 조선후기 화원. 자는 현보賢輔, 호는 긍재兢齋. 화원으로 벼슬은 초도첨사椒島僉使에 이르렀다. 복헌復軒 김응환金應煥(1742~1789)의 조카이자 자연암自然庵 한종일韓宗一의 생질이다. 김홍도金弘道를 계승하여 인물·풍속에 능했고, 산수·산수인물에도 뛰어났다.

_강세황 姜世晃

1712~1791. 자는 광지光之. 호는 표암豹菴, 첨재忝齋. 영조 52년(1776) 기로과耆老科로 관직에 나아가 한성관윤漢城判尹을 지냈으며 정조 8년(1784) 진하사은부사進賀謝恩副使로 연경燕京에 다녀왔다. 시서화詩書畵 감식에 뛰어났으며, 산수·인물·화조에 정통하였다. 문집 『표암유고』를 남겼고, 송도 명승지 12곳을 그린《송도기행첩》과 심사정과 함께 그린《표현연화첩》 등이 유명하다.

_《단원풍속도첩》檀園風俗圖帖

김홍도의 대표적인 풍속화첩. 현재 국립중앙박물관에 소장되어 있으며 보물 제527호로 지정되었다. 1918년 조한준에게 구입했을 당시 총 27점이었으나 1957년 군선도群仙圖 2점이 별도의 족자로 분리되었고, 25점만이 새로운 화첩으로 제작되었다. 대표작으로 〈무동〉, 〈씨름〉, 〈서당〉, 〈점심〉 등이 있으며, 다양한 조선의 풍속과 작가의 예리한 관찰력이 돋보이는 작품이다.

_니엔화 年畵

정월에 민가의 벽 등에 장식하는 중국의 민중회화이다. 니엔화의 풍습은 '사의'思義라고도 하는데 귀신을 쫓는 그림을 집에 붙이는 데서 유래하였다. 종류는 매우 다양한데, 주로 서민의 이상이나 생활감정을 표현한 것이 많다. 명대 이후 인쇄기술이 발전하면서 더욱 대중성을 띠게 되었다.

_우키요에 浮世繪

에도시대에 이르러 서민층의 경제력이 향상되고 상업 및 도시 발달이 가속화되면서 등장한 회화의 한 양식으로 서민들의 풍속, 가부키 배우, 기녀, 도회여성 등을 주제로 하고 있다. 대부분 목판화로 제작되어 대량 생산이 용이했고, 서민층까지 보급되었다. 화려하고 감각적이며 선과 색채가 강렬한 것이 특징이며, 당시 서구 유럽에 수출되어 유럽화단에 영향을 주기도 하였다.

_오츠에 大津繪

일본의 민속적 회화에 붙였던 명칭. 주로 오츠 지방 여행객들에게 판매되었으며, 먹으로 간략하게 스케치를 한 후, 황·적·녹색 등으로 거칠게 채색하여 완성한 그림이다. 그림의 주제는 민간신앙과 결탁한 불교적 소재, 해학적인 내용 등 다양했으며 수요의 증가에 따라 판화로도 제작되었다.

_청명상하도 淸明上河圖

중국 청명절淸明節(음력 3월 초)에 펼쳐지는 도성 내외의 번화한 모습을 묘사한 그림이다. 북송 화가 장택

단張擇端이 두루마리에 그린 그림이 대표적이다. 청명상하도는 그 당시 번성한 사회 경제 모습을 살펴볼 수 있는 중요한 자료이다.

_ 구영 仇英

1494~1561. 명대明代의 화가. 자는 실보實父. 호는 십주十洲. 처음에는 칠공漆工이었으나 그림에 재능이 있어 주신周臣의 제자가 되었다. 송대 이공린李公麟의 선묘 양식을 계승한 인물화의 명수로, 심주沈周·문징명文徵明·당인唐寅과 함께 명사대가明四大家 중의 하나로 불린다. 누관樓觀과 거기車器를 함께 그린 사녀풍속화에 특히 뛰어났다.

_ 조영석 趙榮祐

1686~1761. 자는 종보宗甫. 호는 관아재觀我齋. 숙종 39년(1713)에 진사시進士試에 합격하였고, 천거로 등용되어 중추부첨지사中樞府僉知事·돈령부도정敦寧府都正을 역임했다. 정선鄭敾·심사정沈師正과 함께 삼재三齋로 불렸다. 시와 글씨, 그림에도 뛰어난 삼절三絶이었으며, 산수·산수인물·화조화에 두루 능했다.

_ 성시전도 城市全圖

서울의 모습을 장대하게 묘사한 그림으로, 조선 후기 인구 급증과 급속한 도시화, 상공업의 발달로 인해 이 화제가 더욱 유행하게 되었다. 왕정王政의 태평성세를 찬양하고자 활발히 제작되었으며, 국왕이 직접 출제하는 규장각奎章閣 녹취재祿取才 삼차시험에도 자주 출제되는 화목이었다. 청명상하도清明上河圖와 유사한 성격의 그림이라고 할 수 있다.

_ 야쿠샤에 役者繪

일종의 브로마이드와 같은 배우 초상화로, 가부키 배우들의 상반신 모습이나 연기를 하는 장면, 혹은 배우들의 일상생활 모습을 주제로 하였다. 주로 우키요에 작가들에 의해 제작되었다.

_ 도슈사이 샤라쿠 東州齋寫樂

18세기 말 활동. 1794년 5월부터 10개월 동안 140여점을 남기고 자취를 감춘 화가로 생몰년과 사승관계 등 알 수 있는 정보가 거의 없다. 최근 이영희 씨는 김홍도와 동일인물일 가능성을 제시한 바 있으나 일본에서는 인정되지 않았다.

_ 기타가와 우타마로 喜多川歌麿

1753~1806. 우키요에의 전성시대인 에도 중반기에 활동한 화가로, 출신 지역은 정확하지 않다. 도리야마 세키엔에게 사사받았고, 초기에는 카스가 순쇼의 영향을 받았다. 자연물에 관심이 많아 자연책에 삽화를 많이 그렸고, 1804년 도요토미 히데요시의 아내와 첩을 주제로 목판화를 제작했다가 옥에 갇힌 이후 의욕상실로 화필을 끊었다.

김정희 불이선란도

_ 비학 碑學

비각碑刻을 숭상하는 서파書派. 탁본拓本의 진위와 내용을 연구하는 학문으로 첩학帖學과 상대적인 개념이다. 이 개념은 청대 학자 완원阮元이 남북서파론南北書派論, 북비남첩론北碑南帖論을 제기하면서 등장했다.

_ 첩학 帖學

법첩法帖을 연구하는 중국 서도書道의 한 파로, 비학碑學과 상대적인 개념이다. 서적書迹의 진위와 글월의 내용 등을 연구하는 학문이며, 중국 청대의 가경嘉慶·도광道光 연간 이전에는 서법에서 법첩을 숭상하였다. 완원阮元이 남북서파론南北書派論을 제기한 이후 첩학은 남파南派로, 비학은 북파北派로 분류되었다.

_ 초예기자지법 草隸奇字之法

조선 말기 김정희金正喜(1786~1856)의 〈불이선란도〉不二禪蘭圖에 쓰인 구절의 한 부분으로, 초서·예서·기자의 법을 말한다. 여기서 기자는 문자의 육체六體(고문·기자·전서·예서·교서·충서) 중의 하나로 고문과 비슷하지만 그것과 다른 형태를 띤다.

_ 《난맹첩》 蘭盟帖

김정희 작품으로 간송미술관에 소장되어 있다. 이 화첩은 상하 2권에 각각 10폭과 6폭씩 자가난법으로 그

려낸 대표작을 장첩하고, 난 그림의 유래와 당대 난을 잘 치던 명가名家들을 소개하는 글을 함께 실었다. 난맹첩이라는 이름은 난을 치는 방법에 대한 기본적인 맹서의 의미와 마음을 같이한다는 의미가 복합적으로 담겨 있다.

_ 삼전 三轉

묵란화墨蘭畵 운필법運筆法의 하나로, 난엽을 칠 때 붓을 세 번 눌렀다 떼면서 선에 변화를 주는 기법을 말한다. 김정희金正喜는 이 기법을 가장 중요시하였고, 이는 그의 문하에서 활약한 조선 말기 묵란화가들에게 계승되었다.

_ 서권기 書卷氣

문인화의 중요한 가치이론. 독서와 학문을 통하여 얻을 수 있는 것으로 인품을 바탕으로 하며, 독서를 통해 '서권기'를 획득할 수 있다는 점에서 문인화론과 관련이 깊다. 그리고 서권기의 반대항목이 무지無知나 무식無識이 아니라 시속市俗, 혹은 속俗이라는 점에서 탈속脫俗을 지향하고자 하는 의미가 담겨 있다.

_『유마힐소설경』 維摩詰所說經

구마라습鳩摩羅什이 번역한 대승불교 경전으로, 총 3권 15품이다. 『유마경』維摩經의 많은 한역본으로 우리나라에서 가장 널리 유통되었으며 대승불교의 재가주의在家主義를 천명하는 경전으로 널리 보급되었다.

_ 이용 李瑢

1418~1453. 세종의 셋째 아들이자 효종의 아우. 안평대군安平大君으로 더 잘 알려져 있다. 자는 청지淸之. 호는 비해당匪懈堂, 낭간거사琅玕居士, 매죽헌梅竹軒. 시호는 장소昭. 시문, 그림, 가야금 등에 능하고, 특히 글씨에 뛰어나 당대 명필로 꼽혔다.

_ 한호 韓濩

1543~1605. 자는 경홍景洪. 호는 석봉石峯. 벼슬은 흡곡현령歙谷縣令과 가평군수加平郡守를 지냈고, 글씨에 뛰어나 사자관寫字官으로 국가의 문서를 도맡아 썼다. 왕희지王羲之와 안진경顔眞卿의 서체를 익혀 해서·행서·초서 등에 두루 능했다. 조선 중기를 대표

하는 서가書家로 조선 말기 추사 김정희와 쌍벽을 이루었다.

_ 이광사 李匡師

1705~1777. 자는 도보道甫. 호는 원교圓嶠. 정제두鄭齊斗에게 양명학을 배워 아들 이영익李令翊에게 전수하였고, 윤순尹淳에게 글씨를 배워 전서·예서·초서에 모두 능하였다. 원교체圓嶠體라는 서체를 완성하여 조선의 서예 중흥에 큰 공헌을 하였다.

_ 정섭 鄭燮

1693~1765. 청대淸代 문인으로 양주팔괴揚州八怪의 한 사람. 자는 극유克柔. 호는 판교板橋. 시서화詩書畵에 모두 뛰어났는데, 시는 체제에 구애됨이 없이 자유로웠고, 글씨는 고주광초古籒狂草를 잘 썼으며, 그림은 화훼목석花卉木石, 특히 난죽蘭竹을 잘 그렸다.

_ 팔분예서 八分隷書

예서에 장식형식을 더하여 미화한 서체로, 중국 한漢나라 채옹蔡邕으로부터 비롯되었다고 전해진다. 이 서체는 전한 말前漢末(기원전 1세기경)부터 쓰이기 시작하였고, 후한後漢에 이르러 주요 서체가 되었다.

일월오봉병

_ 혼전 魂殿

돌아가신 왕의 신주단神主檀을 종묘宗廟로 옮기기 전에 임시로 모셔두는 곳.

_ 상고체 尙古體(Archaic Style)

미술의 발달과성에서 원조의 단계는 벗어났지만 아직 완성에 이르지 못한 시기의 미술을 말하며, 그 어원은 '고풍의', '더 낡은', '태초의'란 의미를 지니고 있다. 표현 대상이 유기적이고 총괄적이기보다는 미숙하기 쉽고, 부분과 천제의 조화를 잃기 쉽다. 그러나 세부 묘사에서 구애받지 않으며, 간결하고 소박한 멋이 있다.

_ 십장생도 十長生圖

조선시대에 유행했던 길상도吉祥圖. 십장생이란 불로장생을 상징하는 해·구름·물·바위·달·소나무·불로

초·거북·학·사슴 등이다. 중국의 신선사상神仙思想에서 그 연원을 찾을 수 있으며, 주로 궁중에서 화원畵員들에 의해 화려한 채색 병풍으로 제작된 것이 많다. 이 외에 민화, 도자기 등 각종 공예품의 문양으로도 자주 사용되었다.

_ 십이장문 十二章紋
중국의 천자복에서 전래한 것으로, 일·월·성신·산·용·화충·종이·조·분미·보·불 등의 문양을 말한다.

_ 타와라야 소타츠 俵屋宗達
?~1640년경. 17세기 전반에 활동. 장식 예술의 유파인 림파琳派의 창시자이다. 그의 예술은 헤이안平安시대의 전통적인 야마토大和繪를 참신한 기법으로 부활시켜 모모야마桃山시대의 새로운 회화 양식을 확립한 것으로 주목되어 왔으며, 그가 창조한 혁신적인 양식은 물감이 마르기 전에 서로 번지는 우연적이고 장식적인 효과의 타라시코미 기법이다.

_ 장벽화 障壁畫 → 후스마와 병풍
일본의 성이나 사찰, 또는 귀족들의 대규모 주거 건물의 내부를 칸막이하는 데 사용한 후스마 문이나 병풍 등에 그린 그림으로 장병화障屛畵라고도 한다. 주로 금·은박이나 금·은니를 사용하였고, 밝고 화려한 색채를 두껍게 칠하는 특수한 장식기법을 사용하였다. 주로 16세기에서 17세기 사이의 모모야마桃山와 에도江戶시대에 크게 성행했다.

_ 타라시코미
마르지 않은 물감이 상호 침투하여 자연적으로 번지는 효과를 의도적으로 이용한 몰골법의 일종. 우연적이고 장식적인 효과가 뛰어나다.

까치호랑이

_ 고사인물화 故事人物畵
역사적 인물들의 일화逸話를 소재로 한 인물화. 중국에서는 일찍부터 고사인물도가 발달하였으며 〈곽분양행락도〉郭汾陽行樂圖, 〈한희재야연도〉韓熙載夜宴圖,

〈왕희지관아도〉王羲之觀鵝圖 등 그 종류도 무수히 많았다. 고사인물화의 주제는 시대가 내려가면서 더욱 증가하게 된다.

_ 소경인물화 小景人物畵
인물이 중심이 되고 배경은 간략히 그린 그림.

_ 문배門排그림
새해 아침에 문짝이나 문 위에 신장神將의 화상을 그려 붙여 악귀를 쫓고 새 복을 맞아들이는 벽사의례인 문배門排를 위한 그림을 말한다.

_ 야나기 무네요시 柳宗悅
1889~1961. 일본의 민예연구가. 도쿄東京에서 출생. 미술사, 공예연구, 민예 연구가로 활약하면서 도쿄에 민예관을 설립하였고, 교육에 힘썼다. 한국의 민속예술에도 관심이 많아 1924년 조선미술관을 설립하고 전람회를 열기도 했다.

_ 니시키에 錦繪
일본의 민속화에 사용되는 독특한 다색 목판화 기법으로 만들어진 그림을 일컫는다.

_ 미타데에 見立繪
역사적 사실이나 고전 문학을 주제로 하지만, 인물이나 장면을 현대풍으로 바꾸어 그린 그림을 말한다.

_ 당자도 唐子圖
중국식 옷차림과 머리 모양을 한 아이들을 그린 그림. 풍요와 다산을 기원하는 의미가 있다.

_ 에마 繪馬
발원發源할 때나 소원이 이루어졌을 때 그 사례로 신사神社나 절에 말 대신 봉납하는 말 그림의 액자를 일컫는다. 후에는 말 이외의 그림이나 글씨를 쓴 것도 있었다.

_ 스고로쿠에 又又六繪
주사위의 끗수대로 말을 써서 승부를 겨루는 놀이인 쌍륙雙六의 그림을 말한다.

_ 도부판 桃符板
중국에서 설날 아침과 같은 때에, 액귀厄鬼를 쫓기 위해 문짝에 붙이던 작은 나뭇조각. 주로 복숭아나무로

만들었기 때문에 도부판이라 불렀다.

2 공예

토기기마인물형주자

_ **금령총 金鈴塚**
경상북도 경주시 노동동에 있던 신라시대의 고분.
1924년 우메하라梅原末治 등에 의해 발굴 조사되었고
지금은 그 터만 남아 있다. 외형은 토총土塚이지만 내
부구조는 고신라 특유의 돌무지덧널무덤이다. 무덤
안에서는 금관과 관수식, 금제허리띠(敬帶) 등 각종
장신구와 금동장고리자루칼(金銅裝莖頭大刀), 기마인
물상과 같은 장식토기가 출토되어 피장자는 당시 최
고신분에 속하는 사람으로 추정된다.

_ **재갈멈치**
재갈의 두 끝으로 말의 입 가장자리에 대는 막대기 모
양의 기구.

_ **가슴걸이**
말의 가슴에 걸어 안장에 매는 가죽끈.

_ **말방울**
말에 다는 방울. 둥근 방울 몸통 안에 돌이나 청동 구
슬을 넣어 소리가 나게 한다.

_ **안장깔개**
안장 위에 놓아 사람이 깔고 앉는 부속품. 주로 섬유질
이나 뿔, 나무로 제작한다.

_ **다래**
말이 달릴 때 흙이 튀는 것을 막기 위해 배 양쪽에 매
다는 말갖춤.

_ **말띠 꾸미개**
말갖춤의 하나. 말 등의 가죽 띠가 엇갈리는 부분을 묶
으면서 그 자체로서 말을 꾸미기도 하는 장식품이다.

_ **말띠 드리개**
말의 가슴걸이나 후걸이에 매단 꾸미개.

_ **이형異形 토기**
삼국시대에 만들어진 특이한 형태의 토기. 신라와 가
야지역에서 많이 생산되었으며 백제지역에서도 일부
나타난다. 토기는 인물이나 동물을 조각한 토우가 장
식으로 부착된 토기, 동물이나 물체를 표현한 형상토
기形象土器, 일반용기에서 변형된 기형용기奇形容器
등 다양하다.

_ **토우 土偶**
흙으로 만든 인형으로, 사람이나 동물, 생활 용구 등을
흙으로 빚어 단지나 굽다리 접시 위에 부착하여 장식
하는 데 주로 쓰인다. 대부분 신라시대의 경주 지역에
서 출토되며, 용도에 따라 장난감으로 만들어진 것, 주
술적인 성격을 가진 것, 부장용副葬用 등으로 구분할
수 있다.

_ **환두대도 環頭大刀**
칼 중에서 손잡이 끝부분에 둥그런 고리가 있고, 그 고
리 안에 용이나 봉황, 나뭇잎을 조각하여 소장자의 신
분이나 지위를 나타내 주는 칼로, 고리자루칼이라고
도 부른다.

_ **곡옥 曲玉**
옥으로 만든 장신구의 일종으로, 머리 부분 가운데에
구멍을 뚫어 금실이나 끈으로 매달아 사용했다. 머리
부분은 크고 굵으며 꼬리 부분은 가늘고 꼬부라져서
붙여진 곡옥이라는 명칭이 붙여졌다. 재료는 흙·돌·
뿔·뼈·비취·수정·옥 등 다양하다.

_ **빗살무늬토기**
신석기시대에 만들어진 대표적인 토기로 곡물 저장용
으로 주로 사용되었다. 일반적인 형태는 바닥면이 뾰
족한 첨저형尖低形과 편평한 평저형平底形이 있다.
제작은 테를 쌓아 만드는 방법, 점토 띠를 위로 감아
올려 만드는 방법, 점토 덩어리를 손으로 빚어 만드는
방법 등이 있다. 600~700도 정도의 열을 가해 구운
것으로 추정된다.

_ **삼황오제시대 三皇五帝時代**
중국역사를 시작하는 시대로, 전설의 시대로 알려져

있다. 삼황은 복희씨, 수인씨, 신농씨이고 오제는 황제, 전욱, 제곡, 요, 순으로 보는 경우가 많다.

_ 스에키 須惠器

일본 토기 중의 하나. 회색 또는 회갈색으로, 단단하며 모양이 정연하고 치밀한 것이 특징이다. 가야 토기의 직접적인 영향을 받은 것으로 알려져 있다.

_ 하니와 埴輪

일본 고분시대 대형고분의 분묘장식으로, 초기 하니와는 제사를 위해 항아리나 그릇받침을 나열하는 정도였으나 점차 대형화되어 사람이나 동물, 가옥을 본뜬 것이 만들어졌다. 고분시대 사람들의 뛰어난 조형감각을 보여주는 일본 최초의 도조陶彫라 할 수 있다.

백제금동대향로

_ 장적 長笛

긴 횡적橫笛을 일컫는 것으로, 횡적은 가로로 불게 되어 있는 관악기를 통틀어 이르는 말이다.

_ 배소 排簫

아악기에 속하는 관악기의 하나.

_ 박산博山무늬

바다 위에 있는, 신선이 산다는 전설의 산의 무늬.

성덕대왕신종

_ 용뉴 龍鈕

종 쏙대기 부분의 상식. 종을 매다는 고리 역할을 하기도 한다.

_ 천판 天板

범종의 어깨를 두른 문양대로, 상대上帶 혹은 견대肩帶라고도 한다.

_ 음통 흡筒

종소리의 울림을 도와주는 것으로 우리나라의 동종에만 있는 독특한 구조.

_ 연주문 連珠文

구슬을 꿴 듯이 작은 원을 연결한 문양. 원래 신주는 영혼, 광명, 선善을 상징하는 것이다. 주로 띠 형태로 가장자리를 장식할 때 사용된다.

_ 연곽대 蓮廓帶

유곽의 외곽을 두른 연화문의 띠.

_ 당좌 撞座

종이나 금고 등을 칠 때 채가 때리는 자리를 정해 장식하여 놓은 곳으로 대부분 연꽃 형태로 표현되어 있다.

_ 보상화문 寶相華紋

반쪽의 팔메트 잎을 좌우 대칭시켜 심엽형心葉形으로 나타낸 장식 무늬. 통일신라시대에 유행하였고, 고려시대에도 불화의 불佛衣 문양으로 많이 사용되었다.

_ 『동경잡기』東京雜記

1845년 성원묵成原默이 증보하여 중간重刊한 경주의 지지地誌. 목판본으로 총 3권 3책이다. 동경東京은 경주의 별칭이다. 신라의 고도 경주의 읍지라는 점에서 풍부한 내용이 담겨져 있으나 경제조항은 누락이 되어 있고, 인물 관계 등 문화적 내용의 비중이 크다. 시문 또한 많이 수록되어 있다.

청자참외모양병

_ 서긍 徐兢

중국 송나라 문인. 인종 1(1123)년에 사신으로 고려에 들어와 개경開京에 1개월간 머무르다 귀국한 후, 『선화봉사고려도경』宣化奉使高麗圖經(전40권)을 지어 고려의 실정을 송나라에 소개한 인물이다.

_ 『선화봉사고려도경』宣化奉使高麗圖經

인종 1년(1123)에 송 휘종徽宗의 명을 받고 고려에 왔던 서긍徐兢이 직접 견문한 고려의 실정을 그림과 글로 설명한 책이다. 총 40권으로, 『고려도경』高麗圖經이라고도 불린다. 도경의 형식은 먼저 글로 형상을 설명하고 그림을 첨부하는 것이었으나, 현재는 그림이 없는 부본副本에 의거하여 만든 판본들만 남아 있다.

_ 빙렬 冰裂

도자기의 유약 표면에 생긴 금. 번조가 끝나고 도자기
가 식기 시작하면서 태토와 유약의 수축도가 달라 생
기는 것으로 식은태(龜裂)라고도 부른다. 빙렬은 원래
소성시의 결함이지만 고대의 도공들은 장식처럼 사용
하기도 했다.

_ 순청자 純靑瓷

문양이나 장식이 없는 소문素紋청자. 양각陽刻과 음
각陰刻으로 문양을 새긴 청자, 동물이나 식물의 모양
을 본떠 만든 상형청자 등이 여기에 속한다.

_ 여관요 청자

북송대 우수한 청자를 구워낸 도요陶窯로, 북송 말기
인 정화政和·선화宣和 연간에 궁중의 어용품御用品
을 구웠으며, 그 품질이 일품逸品이었다고 한다. 여관
요 청자는 한국의 고려청자와 유사하여 매우 정교하
며, 무늬가 거의 없는 것이 특징이다.

_ 고동기 古銅器

중국 고대에 청동으로 만든 기물. 청동기 문화가 발달
한 중국에서는 일찍이 은殷나라·주周나라 때부터 제
사에 쓰는 각종 용기를 주조하였으며 그 종류로는 이
彝, 준尊, 작爵, 정鼎 등이 있다. 진秦나라·한漢나라
때에는 실용적인 용기를 주로 주조하였는데 그 종류
로는 완鋺, 증甑, 염奩 등을 들 수 있다.

_ 나베시마鍋島 청자

17세기 말 이마리伊萬里에서 처음으로 제작되기 시작
한 자기로, 직물에서 따온 회화적 장식이 특색인데 가
노파狩野派와 도사파土佐派의 그림이 선호했던 주제
와 에도江戶시대에 유행한 장식 모티프를 사용했다.
이 자기는 침착하며 세련된 아름다움을 지니고 있다고
평해진다.

청자상감운학문매병

_ 여의두문대 如意頭紋帶

고사리 모양의 장식문양 띠를 일컫는다. 머리형식은

보상화문寶相華紋에서 본뜬 것이며 그 형식은 구름무
늬와도 비슷하다.

_ 연판문대 蓮瓣紋帶

펼쳐놓은 연꽃잎 모양을 도안화한 문양 띠를 일컫는
다. 물건의 비범성非凡性과 청정淸淨함을 나타내기
위해 장식된다.

_ 내화토耐火土빚음받침

주로 대접이나 접시 등을 포개어 구울 때 그릇의 굽 부
분에 흙을 발라 서로 달라붙지 않도록 한 것. 색은 회
백색을 띠며, 입자는 고운 편이다. 모래와 섞어 사용하
기도 한다.

_ 이규보 李奎報

1168~1241. 고려 문신. 자는 춘경春卿. 호는 백운거
사白雲居士. 그의 시풍은 호탕하고 활달했으며, 몽골
군의 침입을 진정표陳情表로써 격퇴한 유명한 문장가
였다. 시와 술, 거문고를 즐겨 삼혹호선생三酷好先生
이라 자칭했으며 만년에 불교에 귀의했다. 주요 저서
로는『동국이상국집』東國李相國集이 있다.

_ 『동국이상국집』東國李相國集

고려시대 문신 이규보李奎報의 시문집으로 총 53권
13책, 목판본이다. 아들 함涵이 1241년 8월에 전집前
集 41권을, 12월에 후집後集 12권을 편집·간행했으
며, 손자 익배益培가 칙명으로 1251년에 교정·증보하
였다. 뛰어난 시詩와 문文이 수록된 문헌 사료로 가치
가 높다.

_ 규석받침

규석은 광산물로 도가기외 인료이며, 고급 자기를 구
울 때 바닥에 받치기 위해 사용하였다. 주로 12세기 전
반 비색청자를 구울 때 대표적으로 이용하였다.

분청사기박지연어문편병

_ 백토분장 白土粉粧

정선된 백토를 그릇 표면에 발라 원래의 회색 태토가
드러나지 않게 하는 기법으로, 백토를 바른 후 조각을

하거나 긁어내어 무늬를 나타내기 위한 경우가 많다.

_ 상감 象嵌
무늬의 음각선陰刻線에 백토나 자토를 넣어 문양을 나타내는 장식 기법. 선상감과 면상감으로 구분할 수 있다. 금속공예의 은입사銀入絲 장식수법에서 발전해 온 것이다.

_ 인화 印花
원하는 무늬가 새겨진 도장을 그릇 표면에 찍은 후 백토를 넣어 무늬를 나타내는 기법으로 넓은 의미로는 상감 기법의 범주에 넣을 수 있다.

_ 박지 剝地
그릇 전체 혹은 일부에 백토로 분장을 한 후, 시문하고자 하는 무늬를 음각으로 그리고 백토가 남아 있는 무늬 이외의 배경을 긁어내어, 무늬의 백색과 회색의 바탕이 대조되게 하는 기법을 말한다.

_ 조화 彫花
분청자의 기면器面을 백토 분장한 후 문양을 조각칼로 오목새김하는 기법을 말한다. 문양을 백토 위에 선각線刻한 뒤 초벌구이 후 유약을 발라 구우면 선각한 부분은 검붉은 태토胎土 색상을 그대로 드러내어, 배경이 되는 백토 분장 부분의 백색과 대조를 이루게 된다.

_ 철화 鐵花
백토분장한 후에 철분이 많이 포함된 안료로 그림을 그리는 기법. 긁어내거나 선조線彫하는 것이 아니라 붓으로 무늬를 그리기 때문에 회화성이 높다.

_ 귀얄
분청사기 장식기법 중의 하나로, 풀이나 옻을 칠할 때 쓰는 도구로 기면器面 위에 백토를 바르는 기법이다. 붓의 특성상 기면에 털 자국이 남아 있는 경우가 많아 백토 분장과 구별되며, 포개어 구워 대량 생산한 막사발에 많이 사용된다.

_ 덤벙
담금 기법이라고도 하는데, 백토 물에 그릇을 덤벙 담가 백토분장을 하는 기법이다. 귀얄과 같은 붓 자국이 없어 표면이 깔끔하다.

_ 주돈이 周敦頤
1017~1073. 중국 송宋의 유학자. 자는 무숙茂叔. 호는 염계濂溪. 호남성湖南省 도주道州 출생. 도가사상의 영향을 받고 새로운 유교이론을 창시하였다. 또한 도덕과 윤리를 강조하고 우주생성 원리와 인간의 도덕원리가 같다고 하였으며, 주요 저서로는『태극도설』太極圖說이 있다.

_「애련설」愛蓮說
중국 북송의 사상가 주돈이周敦頤가 지은 글로, 연꽃의 아름다움을 문학적으로 표현하였다. 연꽃과 다른 꽃의 비교를 통해 연꽃이 갖고 있는 '청정한 아름다움'을 담백하게 묘사하였다.

백자달항아리

_ 김환기 金煥基
1913~1974. 우리나라의 대표적인 현대화가. 호는 수화樹話. 전라남도 신안군 출생. 1936년 일본대학 미술과를 졸업하고, 귀국하기 전까지 일본에서 신미술 운동에 적극 참여하였다. 귀국 후, 서울대학교 교수를 지내면서 신사실파新寫實派를 조직하여 새로운 모더니즘 운동을 전개하였다. 이밖에 뉴욕과 파리에서 3년간 활동했으며, 홍익대학교 교수를 역임했다.

백자철화포도문항아리

_ 심정주 沈廷冑
1678~1750. 자는 명중明仲. 호는 죽창竹窓, 청부青鳧. 현재玄齋 심사정沈師正의 아버지이다. 벼슬은 부사府使에 이르렀다. 포도그림·산수·화훼·영모화에 두루 능했다.

_ 권경 權儆
17~18세기. 자는 경포敬甫. 벼슬은 수사水使에 이르렀다. 무과에 급제했고, 특히 포도그림에 능했다.

_ 이인문 李寅文

1745~1821. 조선 후기 화원. 자는 문욱文郁. 호는 유춘有春, 고송류수관도인古松流水館道人, 자연옹紫煙翁. 벼슬은 첨사僉使를 지냈다. 화풍은 남종화와 북종화를 혼합한 특유의 화풍을 보이고 있으며, 산수·산수인물·포도그림에 두루 능했다. 기량과 격조 면에서 김홍도와 쌍벽을 이룬 화가로 평가받고 있다.

_ 송응성 宋應星

1587~1664. 명말의 학자. 자는 장경長庚. 강서성江西省 봉신현奉新縣 출생. 1616년 향시鄕試에 합격, 1638년에 복건성福建省 정주汀州의 추관推官이 되었으며, 1642년 안휘성安徽省 호주亳州의 지사知事로 전임되었다. 『천공개물』天工開物의 저자로 유명하다.

_ 『천공개물』 天工開物

명말의 학자 송응성宋應星이 지은 경험론적인 산업기술서로, 1637년에 간행되었으며 총 3권이다. 상·중·하권은 각기 천산天産과 인공으로 행하는 제조, 물품의 공용에 관해 서술하고 있으며, 방적紡績과 제지製紙, 조선造船 등의 제조기술을 그림과 함께 해설하고 있어 명말 농공업사를 살피는데 중요한 자료이다.

_ 분장 粉粧

도자기 장식 기법 중의 하나로, 성형된 기물의 표면에 백토나 색토를 발라 색이나 질감을 변화시키기 위한 기법이다. 이때 생긴 백토의 흔적은 분장문粉粧文이라고 하며, 특히 분청사기에서 그 특색이 잘 드러난다.

사층사방탁자

_ 낙동법 烙桐法

나뭇결을 살리기 위해서 나무를 살짝 태운 후, 짚이나 억새풀로 태운 부위를 계속 문질러 부드러운 심재는 타서 빠지게 하고 강한 심재만 남아 돌출되게 만드는 공법이다.

_ 촉짜임

한쪽 널에 촉을 만들고 다른 쪽 널에 구멍을 뚫어 맞추는 맞춤기법.

_ 턱솔짜임

사변의 골주에 널판을 끼울 때 하는 맞춤 기법으로, 문변자門邊子(문짝의 좌우상하에 이어댄 테두리 나무)로 만들어 복판을 골재에 끼워 맞출 때 사용한다.

_ 반턱짜임

두개 목재를 서로 높이의 반만큼 모서리 부분을 따내고 맞춘 자리를 이르는 것으로 아래 놓이는 부재를 받을 장, 윗 부재를 엎을 장이라 한다. 뺄목이 없는 평방平枋이나 도리부분에서 찾아볼 수 있는 맞춤기법이다.

_ 홍만선 洪萬選

1643~1715. 조선후기 실학자. 자는 사중士中. 호는 유암流巖. 인망이 높고 문장이 뛰어났으며, 주자학에 반기를 들고 실용후생實用厚生의 학풍을 일으켜 실학 발전의 선구적인 인물로 평가된다. 대표 저서로 『산림경제』山林經濟가 있다.

_ 『산림경제』 山林經濟

홍만선洪萬選이 엮은 향촌경제서로 총 4권 4책, 필사본이다. 사대부의 산림생활의 지침서가 될 뿐만 아니라 농업기술에 관한 내용을 망라하고 있는 종합적인 농가 경제서라고 할 수 있다. 그러나 간행이 되지 않아 수사본으로만 전해 내려오고 있다. 후에 간행된 농서들에 중요한 영향을 끼친 것으로 보인다.